《快雪時晴》劇照七則

（國立傳統藝術中心國光劇團提供）

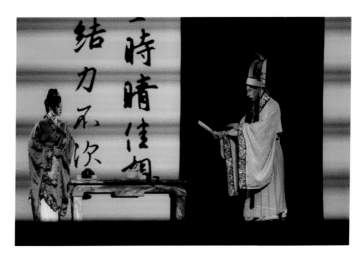

圖一　劇中張容端詳〈快雪時晴帖〉，不解其中意涵場景。

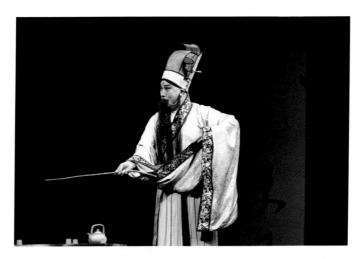

圖二　劇中張容一心想北伐，回到故鄉的動人演技。

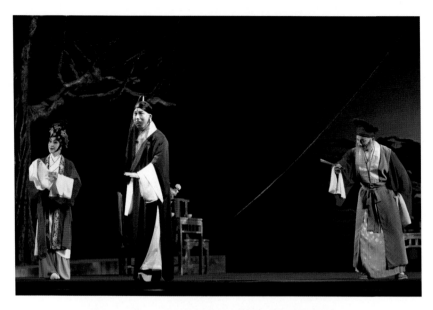

圖三　劇中張容魂魄來到南宋秦淮河畔。

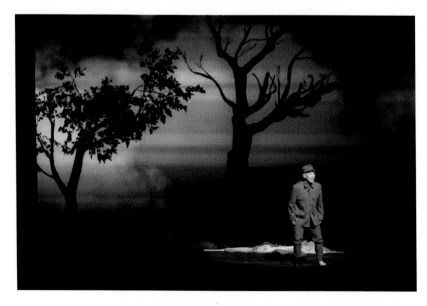

圖四　劇中被國民政府抓到臺灣的小兵，倉皇失措模樣。

圖五　劇中呈現南宋偏安江南，百姓富庶的場景。

圖六　劇中畫面呈現古往今來戰爭的顛沛流離意象。

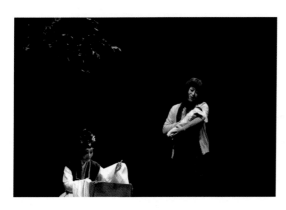

圖七　劇中裴母與高曼青二重唱〈娘心一畝田〉。魏海敏（左）的梅派唱腔與女高音羅明芳（右）的清亮音色，交織成動人樂章。

《當迷霧漸散》劇照七則

（一心戲劇團提供，徐欽敏攝影）

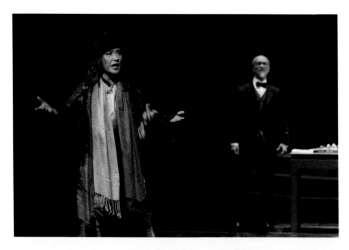

圖一　劇中辨士（左，孫詩詠飾）穿越古今，與老獻堂
　　　（右，王榮裕飾）對話劇情。

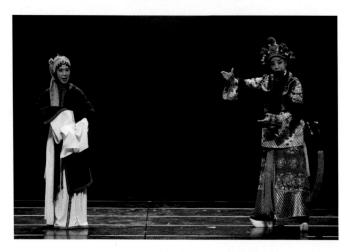

圖二　劇中呈現戲中戲《武家坡》一段，薛平貴（右，鄒慈愛飾）、
　　　王寶釧（左，黃宇琳飾）的精采對戲。

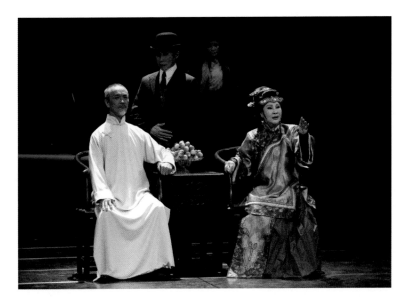

圖三　羅太夫人（右，許秀年飾）、中年林獻堂（中，古翊汎飾）、
老年林獻堂（左，王榮裕飾）三人穿越時空各表心境的精彩畫面。

圖四　劇中運用古今交錯以及戲中戲方式營造氣氛。

圖五　劇中戲中戲《回窯》，有大段歌仔戲唱做
（孫詩珮，飾演薛平貴）。

圖六　《當迷霧漸散》集各藝術領域要角，是歌仔戲跨界音樂劇的作品。

圖七　劇中舞臺設計，以大型投影幕播放歷史照片與意象照，
回顧林獻堂一生。

《黃虎印》劇照三則
（唐美雲歌仔戲團提供）

圖一　《黃虎印》宣傳劇照。

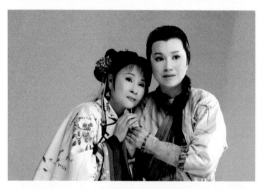

圖二　劇中楊太平（右，唐
　　　美雲飾）和許白露
　　　（左，許秀年飾），面
　　　對未知的未來心生恐
　　　懼的精采演技。

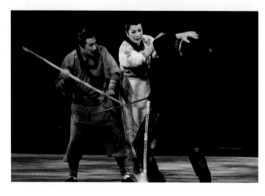

圖三　楊太平（中，唐美雲
　　　飾）為保護黃虎印
　　　璽，對抗日軍，不惜
　　　犧牲生命的表演劇情。

《烽火英雄──劉銘傳》劇照八則
（一心戲劇團提供）

圖一　劉銘傳之姪劉朝帶（孫詩詠飾）奮勇對抗法軍場景。

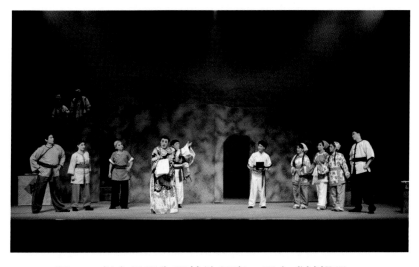

圖二　劇中呈現為了抗法保臺，眾志成城場景。

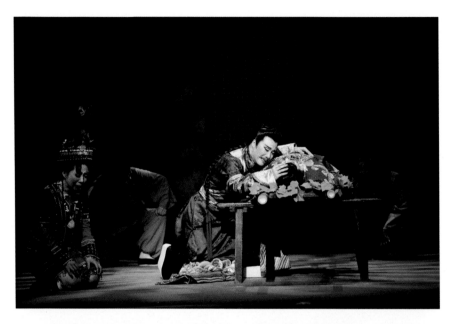

圖三　劉朝帶不幸遭遇原住民殺害時，劉銘傳（孫詩珮飾）悲傷不已。

圖四　劉銘傳因抗法有功，成為臺灣首任巡撫。

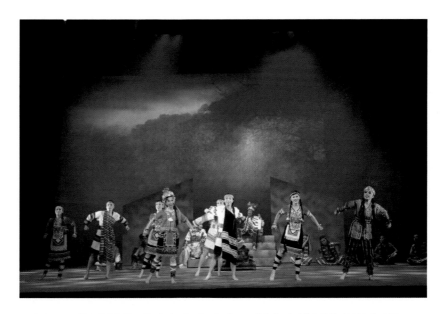

圖五　為強調族群融合多元文化，劇中安排原住民的舞蹈。

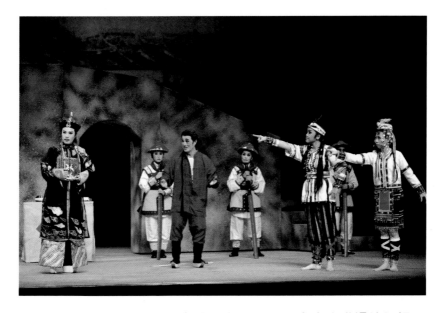

圖六　劉銘傳撫墾番地建設臺灣，與原住民、客家人溝通協調場景。

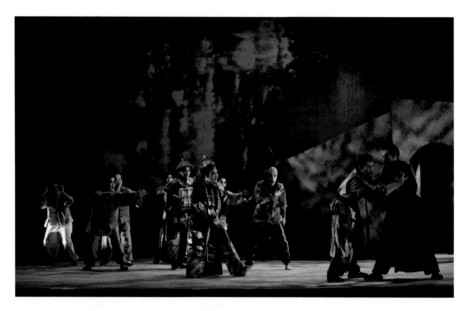

圖七　為興建鐵路，客家人羅臺生（朱陸豪飾）不惜犧牲自己性命，
成全鐵路興建。

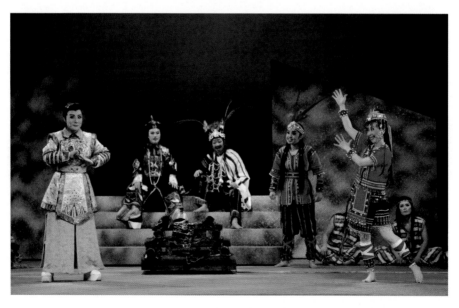

圖八　劉朝帶（孫詩詠飾）迎娶泰雅族娜伊娃（陳昭婷飾）。

臺南新營竹馬陣十二生肖妝扮
（國立傳統藝術中心提供）

圖一　鼠（廖丁力飾）

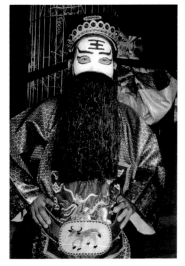

圖二　牛（盧元通飾）

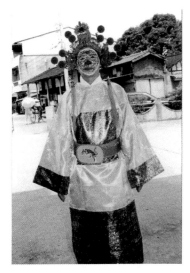

圖三　虎（林天來飾）

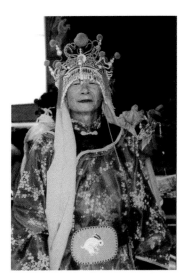

圖四　兔（蔡金祥飾）

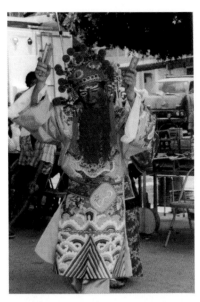

圖五　龍（郭　不飾）

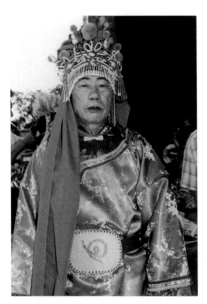

圖六　蛇（林朝來飾）

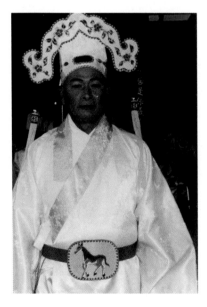

圖七　馬（蘇木材飾）

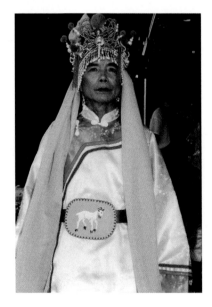

圖八　羊（林宗奮飾）

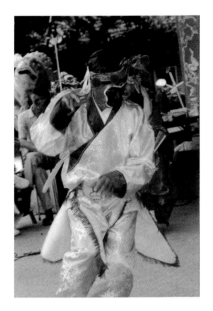

圖九　猴（陳丁發飾）

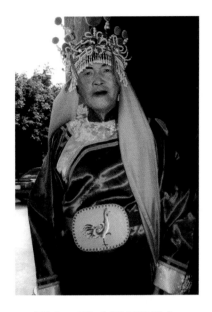

圖十　雞（程石發飾）

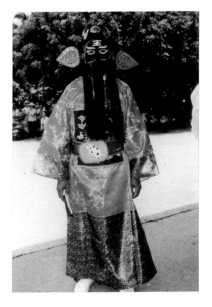

圖十一　狗（林進章飾）

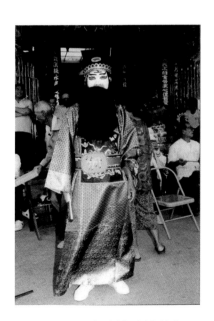

圖十二　豬（林瑞煌飾）

臺南縣六甲鄉甲南村車鼓陣照片六則
（國立傳統藝術中心提供）

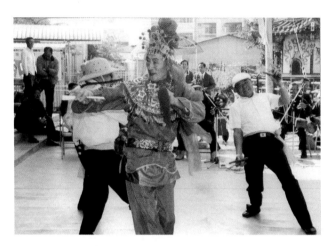

圖一　車鼓戲「才子弄」
演出（左，胡蒼輝；中，史昭江；右，黃教本）

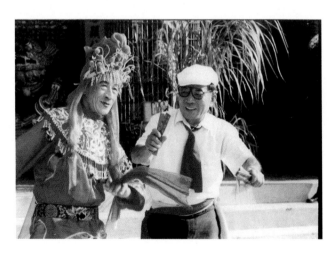

圖二　車鼓戲「鼓反三更」
演出（左，史昭江；右，胡蒼輝）

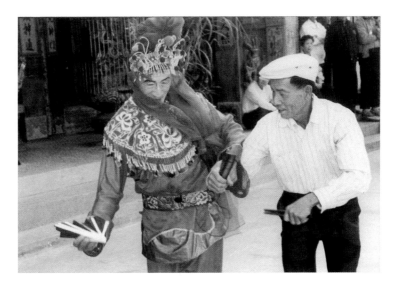

圖三　車鼓戲「自伊去」
演出（左，史昭江；右，辜連勇）

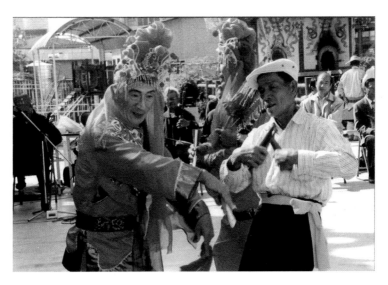

圖四　車鼓戲「三人相焄走」
演出（左，史昭江；中，陳清山；右，辜連勇）

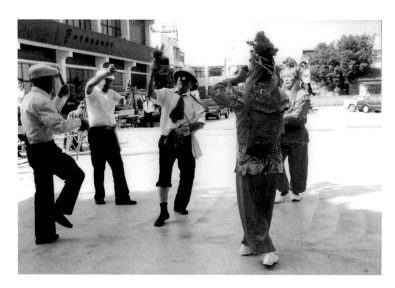

圖五　車鼓戲「才子弄」
演出（左起：辜連勇、黃教本、胡蒼輝、史昭江、陳清山）

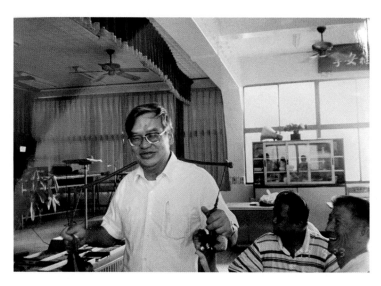

圖六　一九九九年曾師永義帶領筆者田調，訪問六甲鄉車鼓藝人，
曾師拿起道具體驗一番（筆者所攝）。

文學研究叢書‧戲曲研究叢刊

以史觀戲、以戲觀史

——論竹馬陣、車鼓戲的歷史沿革與當代戲曲劇作家的歷史書寫

楊馥菱　著

曾序

　　及門楊馥菱以《臺閩歌仔戲之比較研究》與《臺灣歌仔戲史》為學界所矚目。近年從事歌仔戲跨文化之探討，亦已集結成書《臺灣歌仔戲跨文化現象研究》。近日更將論文六篇合為一書，以《以史觀戲、以戲觀史——論竹馬陣、車鼓戲的歷史沿革與當代戲曲劇作家的歷史書寫》題名交給我。我閱讀後，不覺油然心喜。

　　油然令我心喜的是：馥菱認真教學使學生愛上她的課，受益良多，使同仁和諧相鼓勵；而自己更黽勉於鍥而不捨之研究工作。

　　她給我看的六篇新著，有兩篇是臺灣鄉土小戲「臺灣臺南新營竹馬戲」和「臺南車鼓小戲」；四篇是現代劇場唐美雲歌仔戲團之《黃虎印》、國光劇團之《快雪時晴》和一心戲劇團之《當迷霧漸散》、《番薯頂的鐵支路——烽火英雄劉銘傳》、《烽火英雄——劉銘傳》，以及安徽徽劇《劉銘傳》。可見其治學之路線，不失田野調查之長年勤劬從事，務使追根究柢，也不忽略現代化劇場所呈現之新潮理念與時代旨趣。兩相輝映，更見其相得益彰。

　　新營竹馬戲是馥菱二十幾年前跟我做博士論文，我帶他實習的田野調查；而今馥菱將其中潛在的學術意義和文化價值一一挖掘出來，創發之功甚為昭然。

　　臺南車鼓戲是歌仔戲落地掃的根源和南管戲的雛型，意義價值同樣非同小可。馥菱當年也是施德玉教授的專任助理，和我從事大小鄉鎮田調，她繼續追蹤探索所寫成的總體心得，對學界自是教人刮目相看。

　　至於四篇有關現代劇場戲曲的論文，無不用心用力省思現代戲曲劇場在本土題材上的創發當何去何從，其所講究的「歷史書寫」、「國族意識」、「身分認同」具有何意義？能否在臺灣發揮本土效能？其旨趣、文學、藝術之定位呈現，當如何拿捏取捨才最為適宜。類此新趨向新思潮之現代劇場戲曲，恐怕還須同好切磋一番。

　　馥菱尚屬春秋鼎盛，持之以恆，必見旭日東昇，高掛百尺竿頭。

　　　　　　　　　　　　　　　曾永義序於森觀寓所

　　　　　　　　　　　　　　　二〇二二年六月二十二日

自序

　　拜於曾師門下迄今二十六年，時光荏苒，歲月匆匆。猶記得剛到臺大旁聽曾師的「戲曲史專題」及「俗文學」兩門課，當時學養基礎不足的我，上課十分吃力。課餘時間總把老師的書再三閱讀，還是無法領悟時，我會翻到書的內頁，看看曾師的照片，這時一顆忐忑不安的心才慢慢靜下。碩士畢業後，我高興的告訴曾師，我修完中等教育學程，要去高中教書，老師淡淡的說：「你這麼沒志氣！」老師的激將法果然奏效，同年我便考上博士班，也從而開啟學術研究的熱忱。

　　四年的博士班生涯可說是我學生時代以來最豐富精采的生活，除了輔大的課業，我一如往昔在臺大修曾師的課。期間曾師為了訓練我田野調查的能力，一九九八年至二〇〇一年間，讓我先後參與了「臺南新營『竹馬陣』研究計畫」、「臺南縣六甲鄉『車鼓陣』調查研究計畫」、「臺南縣車鼓陣調查研究計畫」，擔任計畫案的專任助理，我有幸得以認識南瀛地方小戲，包括臺南新營竹馬陣、臺南六甲鄉車鼓陣與臺南縣車鼓陣。在曾師及施德玉教授的帶領下，加上呂錘寬教授、李圖南教授、許子漢教授的協同主持，以及諸多學弟妹李佳蓮、李相美、葉嘉中、黃文正等兼任助理，以及羅鴻文的專業攝影，我們彷彿是個超級無敵團隊，席捲全臺南小戲。這麼說是有點誇大，但當時大家同心協力，走遍各鄉鎮田野調查，為了車鼓曲譜，連藝人的日記都翻出來（因為曲譜與日記寫在同一本），藝人對於我們的信任實在讓我難忘。在六甲鄉車鼓團進行三機錄影保存作業時，史昭江藝人流著淚告訴我，終於有人來把車鼓戲錄影保存，他不枉此生了。還有曾任

竹馬陣團長的藝人廖丁力，每回見到我去採訪他，總要假裝要趕我走卻又笑開懷的說：「你又來了！」這些藝人的一顰一笑，時常迴繞在我的腦海，即使他們大多已不在世，我仍心存感激，感激當年他們願意讓我三天兩頭就跑到他們家裡圍著他們問東問西、翻東翻西。

　　一九九九年我獲得「陸委會中華基金發展管理委員會」的獎學金資助，隻身前往大陸閩南地區進行三個月田野調查，在廈門大學陳世雄教授、廈門市臺灣藝術研究院陳耕、曾學文老師，以及漳州薌劇團陳松民老師和其他地方藝人的幫助下，探訪閩南小戲，試圖為臺灣的車鼓戲、竹馬戲與老歌仔戲尋根。在經過兩岸田調與考察之後，我便發表〈臺南新營「竹馬陣」源流考〉以及〈有關臺灣車鼓戲之幾點考察〉。猶記得我在撰寫這兩篇論文時，從輔大宿舍打公用電話給曾師，跟老師報告我的竹馬陣研究觀點，老師在電話那頭安靜好久，問我是如何找到這些資料？我說整個暑假我都在輔大宗教圖書館裡看書，曾師在電話那頭爽朗大笑著說：「徒兒！你這麼做老師非常非常高興！走！出來喝酒慶祝一下！」

　　二〇〇〇年時，網路還不是很普及，我的竹馬和車鼓論文，並未能有一定的能見度，因此曾師時常提起此事，要我盡快放入專書出版。他甚至在我的上一本專書《臺灣歌仔戲跨文化現象研究》[1]所寫的序言裡提到：「其對於車鼓戲之名義定位、竹馬戲之改由十二生肖扮演當源自道教『六丁六甲』……也都有獨到創見，也可見馥菱治學是頗具創發性的」。曾師對於我的這兩篇拙文相當重視。但礙於自己當時的學術涵養與學術觀點的與時俱進，我總覺得自己還沒準備好，遲遲未將車鼓戲與竹馬陣論文重新整理改寫，以專書的形式出版。直到二〇二二年我又重啟田調，在現任竹馬陣團長盧俊逸協助之下，訪

1　楊馥菱：《臺灣歌仔戲跨文化現象研究》（臺北：萬卷樓圖書公司，2019年）。

問碩果僅存的竹馬陣幾位藝人，試圖釐清學術上的幾個問題，重新大幅改寫舊作。也從其他文獻史料，重新為兩岸車鼓的脈絡與發展，給予定位。本書的〈臺灣小戲——論新營竹馬陣之淵源、形成、發展與現況〉、〈論車鼓戲之名義、發展、淵源與衍化〉這兩章便是在這樣的契機之下完成。

一九九九年我在閩南田調期間，正好遇上李登輝總統的「兩國論」，兩岸關係相當緊張，兩岸開打的傳聞隨處可聽聞，當時願意陪同我做田調的師長及受訪者，其實某個層面可能都是冒著會被上級盯上的風險。但學術無敵！諸位老師前輩無懼！仍願意陪我進城下鄉看戲訪問藝人。我實在非常感動！

也因為當時隻身在閩南，我幻想著若兩岸開打，我回不了臺灣，我就成了在閩南地區的「外省人」。突然間，我這個道道地地「臺灣人」開始同理起「外省人」，白先勇的《臺北人》、朱天心的《想我眷村的兄弟們》小說裡的外省人，一下子都跑到我驚心動魄的內心戲裡。

一九七九年美國的《臺灣關係法》（Taiwan Relations Act）、二〇〇二年陳水扁總統的「一邊一國論」、二〇〇四年中國的《反分裂國家法》、二〇〇四年民進黨制定〈族群多元國家一體決議文〉，都是在對於臺灣是否為中國的一部分而進行各自表述。臺灣究竟是否屬於中國領土的一部分？臺灣人是中國人？臺灣人是中華民國人？臺灣人是臺灣人？臺灣究竟何時成為中國的一部分？抑或是從未是一部分？於是我開始爬梳臺灣史，從十七世紀，清康熙二十二年鄭克塽投降後，臺灣與清朝若即若離的關係，清末的積極治臺、日治時期、中華民國政府治臺，直至近代的兩岸關係。若從政治學或歷史學的角度來談論，這絕對是個深奧而複雜的論題，也絕非我所專擅，但我想從現當代戲曲中編劇家的歷史書寫來省思這些矛盾、衝突與游移。在進行論文撰寫時，其實也是在進行自我身分認同與問答的過程。

　　我選擇以劇本文本為研究對象，進行當代戲曲劇作家歷史書寫的探討，探問劇作家在作品中如何處理自身的存在問題。在現今以導演為中心的戲曲環境，劇作家常常被視為次要或輔助性的角色，以劇作家為題的研究甚少，而臺灣真正以「劇作家」身分立足於劇壇者，更是不多見。筆者嘗試進行以「劇作家」為主體的研究，從劇作中探究編劇家的歷史書寫，以討論其史觀對於作品的影響。

　　研究的劇目包括《當迷霧漸散》、《快雪時晴》、《黃虎印》、《番薯頂的鐵支路——烽火英雄劉銘傳》、《烽火英雄——劉銘傳》、《劉銘傳》這六齣戲，藉由這六齣與臺灣歷史息息相關的戲，探看編劇家的歷史書寫，作品中關涉到編劇家對於臺灣歷史的國族想像與身分認同的議題。其中《黃虎印》、《當迷霧漸散》、《快雪時晴》為施如芳的作品；《番薯頂的鐵支路——烽火英雄劉銘傳》為孫富叡及江清泉合著；《烽火英雄——劉銘傳》為孫富叡作品；《劉銘傳》為大陸金芝編劇。本書試圖從戲曲編劇家的歷史書寫探看臺灣歷史皺褶下不被注視的歷史與身分認同問題。這是以戲曲編劇家為主題的探究，有別於學界歷來多以導演為中心的藝術表演研究。這也是首部藉由臺灣傳統戲曲探討臺灣意識、身分認同與國族想像的學術專書。一路寫來誠惶誠恐，也深感自己學養不足，還有諸多地方尚待來日補強與精進。

　　本書中第三章〈論車鼓戲之名義、發展、淵源與衍化〉原刊載《文與哲》（THCI第一級）第41期、第六章〈歌仔戲劇本《黃虎印》之歷史書寫探析〉原刊載《東華漢學》（THCI第二級）第36期，能榮獲核心期刊肯定，著實鼓舞了我。此外，本書書末收有四篇文章，皆與本書研究相關，因而收錄於書末。附錄一：〈可愛的民俗藝人〉，是我當年田野調查時，深受車鼓戲老藝人的精神所感動而發表的文章，最初發表於《中央日報》（2000年3月5日）；附錄二：〈臺南縣六甲鄉甲南村　牛犁車鼓陣訪查記〉，記錄六甲鄉車鼓戲的表演，從而開啟

六甲鄉甲南村車鼓戲研究保存計畫。該文發表於《傳藝》第2期（1999年8月）。附錄三：〈老幹新枝齊崢嶸──竹馬十年有成〉一文，是我任教臺北市立大學時，有幸教到竹馬陣的第一屆傳習弟子，當時邀請老藝人北上和我的學生在課堂上共同示範展演，所記錄下的一樁美事，發表於《傳藝》第90期（2010年10月）；附錄四：〈永懷我的恩師：外星人、神仙與母雞〉發表於《國文天地》第453期（2023年2月），描述我和恩師的情誼，也藉由此文緬懷恩師。

本書之內容概如上述，但囿於集中專題論述的焦點，筆者近年尚有未收錄於專書的其他單篇論文，包括：〈歌仔戲演員「腳色運用」之研究──以楊麗花電視歌仔戲為例〉《北市大語文學報》第23期、〈女性視角的審度與認同──臺灣歌仔戲【哭調】與苦旦廖瓊枝〉《北市大語文學報》第25期、〈《黃虎印》小說及其改編歌仔戲劇本之研究〉於本書出版前，已獲審查通過，預計刊載於《戲劇論衡》復刊第15期。

本書的完成要感謝很多人，謝謝我的恩師二十六年前願意收我為徒弟，從而改變了我的一生。他總告訴我「人間愉快」、「人棄我取」，深深影響我的為人處事。曾師帶著我出國參加國際藝術節以及國際學術會議，也帶著我四處田野調查，引領我體會他的「人間愉快走江湖」。曾師又時常耳提面命，希望我莫忘教學熱忱，也要我學術上不斷精進。這一年更在體衰之際，還惦記著我的學術寫作，強忍疲累與病痛審閱我的文章，也為本書寫序，師恩浩蕩難以回報。同時還要謝謝曾師母，二十多年來一直關心我疼愛我，這些年老師身體狀況不佳，我未敢打擾老師，只能傳簡訊給師母，除了問候曾師，諸多事情也請師母代為傳話，師母為了我的論文，會安排我和曾師通電話討論，師母是讓本書得以順利完成的幕後推手；謝謝施德玉教授當年教導我田調，在學術與為人上不時予我諄諄教誨；感謝施如芳、孫富叡

總是慷慨提供劇本供我學術研究，讓我得以細細品味編劇家的精心創作；謝謝新營竹馬陣花龍雄、蔡金祥老藝師及團長盧俊逸願意接受我的訪談，並提供寶貴資料，還有曾經接受過我訪談的所有尊敬的老藝人們，謝謝他們曾經努力的傳承臺灣文化瑰寶；也要感謝一心戲劇團、唐美雲歌仔戲團、國光劇團、國立傳統藝術中心，提供精彩劇照，豐富了學術的實證性，讓本書增色不少；論文審查中諸位匿名審查委員給予的寶貴意見，提點我諸多缺漏，非常感謝；也謝謝臺北市立大學給予我美好的教學環境及學術氛圍，系上同仁的相互扶持與鼓勵，讓我得以教學與研究兩相愉悅；謝謝我的學生丁雅綺、黃廣宇、邱冠鈞協助資料蒐集與整理；人生道路上一路相扶持的貴人很多，特別要謝謝我的心靈導師如維。當然還要感謝萬卷樓各位夥伴，為本書出版付出心力。

　　最後謹以此書獻給我已在天家的恩師！對我來說，曾師亦師亦父，他的身教與言教都深深影響了我！沒有他當年的激將法，我不會走上學術；沒有他帶領我「走江湖」，我的眼界不會開闊；沒有他一直鼓勵我，我不會一本一本書的完成。更希望這本拙著能不負他當年對我的囑咐與期望！

<div style="text-align: right">二〇二三年一月</div>

目次

第一章
緒論

第一節　研究動機與目的

　　曾師永義於〈戲曲本質〉一文分別為戲曲的大戲、小戲下了定義，所謂「小戲」是指：

> 舉凡「演員合歌舞以代言演故事」皆是，含演員、歌唱、舞蹈、代言、故事、表演、劇場、觀眾等八個要素。若就歷代劇目劇種而言，即是《九歌》、《東海黃公》、《踏謠娘》、唐參軍戲、宋雜劇、金院本、明過錦戲和秧歌戲、花鼓戲、花燈戲、採茶戲、等近代地方小戲。[1]

「大戲」則是：

> 搬演曲折引人入勝的故事，以詩歌為本質，密切融合音樂和舞蹈，加上雜技，而以說唱文學的敘述方式，通過演員妝扮，運用代言體，在狹隘的劇場上所表現出來供觀眾欣賞的綜合文學和藝術。包括宋元南戲、金元北劇、明清傳奇、明清南雜劇、清代亂彈、皮黃等地方戲曲。[2]

1　曾師永義：《戲曲本質與腔調新探》（臺北：國家出版社，2007年），頁24。
2　同上註。

小戲可看作是大戲的雛型，大戲則是戲曲藝術的完成，就藝術層面來比較，大戲比小戲提升擴大許多，所以就大戲與小戲構成元素多寡而論，只有說唱文學之注入及其敘述方式之有無而已。

　　臺灣傳統戲曲也包括大戲與小戲，關於臺灣傳統戲曲的發展與生態一直是筆者所關注的研究課題。在大戲的部分，筆者長期關注歌仔戲之發展，二〇〇一年筆者完成博士論文《臺閩歌仔戲之比較研究》[3]，探討了兩岸歌仔戲百年來的起源流播與發展變遷，更蒐羅了兩岸歌仔戲劇團的演出現況，並進行表演風格比較。筆者在《臺閩歌仔戲之比較研究》專著中，分別就「臺灣歌仔戲之淵源、形成與發展」、「歌仔戲流入福建及其傳播與發展」、「臺閩歌仔戲之劇目與音樂比較」、「臺閩歌仔戲之導演風格與舞臺美術比較」、「臺閩歌仔戲之現況比較與交流情形」、「臺閩歌仔戲共生共榮可行之道」這六個方向，企圖為兩岸同根並源的歌仔戲建構出全面性的研究成果。隔年，筆者將歌仔戲研究範圍界定在臺灣，從史觀的角度出發，著有專書《臺灣歌仔戲史》[4]。分別就「臺灣歌仔戲的淵源」、「臺灣歌仔戲的形成」、「臺灣歌仔戲的外流、危機與振興」、「臺灣歌仔戲的轉型」、「臺灣歌仔戲朝向精緻發展的歷程」、「臺灣歌仔戲的現況」、「臺灣歌仔戲的維護與保存」幾個方向進行討論，以全面性的角度建構臺灣歌仔戲的發展史。

　　二〇一九年筆者以歌仔戲的跨文化編創為主題，撰有《臺灣歌仔戲跨文化現象研究》[5]。受到西方跨文化劇場的影響，臺灣戲曲界開始嘗試並熱衷跨文化編創，藉由陌生西化的題材來充實傳統戲曲主題

3　楊馥菱：《臺閩歌仔戲之比較研究》（新北：輔仁大學中國文學研究所博士論文，2001年6月）。同年由學海出版社出版。

4　楊馥菱：《臺灣歌仔戲史》（臺中：晨星出版社，2002年），曾師永義校閱。

5　楊馥菱：《臺灣歌仔戲跨文化現象研究》（臺北：萬卷樓圖書公司，2019年）。

思想較為薄弱的問題。九〇年代迄今，現代劇場歌仔戲的跨文化編創已累積不少作品，其總數量甚至超越京劇與豫劇。《臺灣歌仔戲跨文化現象研究》專著，將研究論述聚焦於現代劇場歌仔戲之跨文化作品分析與研究，以及內臺時期拱樂社錄音團的跨文化現象探討。分為「一心歌仔戲《Mackie 踹共沒？》改編《三便士歌劇》之跨文化編創研究」、「罅隙與衍異──談歌仔戲《罪》之跨文化編創」、「從西方浮士德到東方狂魂──戲曲跨文化編創之文本比較」、「歌仔戲之跨文化編創──談梨園天神的兩次創作」、「臺灣拱樂社錄音團及其跨文化現象之探討」，針對五部現代劇場歌仔戲之跨文化作品，進行原著與改編本的比較研究，並分析每齣戲的藝術風格，探討其特色與優劣，以及原著與改編之間的演繹與衍異關係，對於歌仔戲跨文化之相關論題進行爬梳與釐清。另外，還有三篇跨文化相關論文發表於國內具匿名審查制度的學術期刊，分別是〈一心歌仔戲《狂魂》改編浮士德之書寫策略探討〉、〈試探跨文化戲曲《啾咪！愛咋》之跨文化導演的創作及其藝術特色〉、〈歌仔戲《啾咪！愛咋》改編《愛情與偶然狂想曲》之跨文化編創探討〉[6]，這些論文涉及討論臺灣歌仔戲跨文化作品的劇本編創、導演風格、音樂設計、舞臺裝置與演員表現等，是較為全面的研究，也是筆者近年觀察現代劇場歌仔戲發展的一些心得。

　　這三本拙著是筆者長期在歌仔戲領域的相關研究，其中《臺閩歌仔戲之比較研究》中的「臺灣歌仔戲之淵源、形成與發展」一章，討論了歌仔戲的淵源與形成，涉及歌仔戲的小戲階段：「宜蘭老歌仔

6　筆者這三篇論文的發表時間分別為：〈一心歌仔戲《狂魂》改編浮士德之書寫策略探討〉刊載於臺灣戲曲學院《戲曲學報》第19期，2018年12月；〈試探跨文化戲曲《啾咪！愛咋》之跨文化導演的創作及其藝術特色〉刊載於成功大學藝術研究所《戲劇論衡》復刊第10期，2018年12月；〈歌仔戲《啾咪！愛咋》改編《愛情與偶然狂想曲》之跨文化編創探討〉，刊載於臺北市立大學中國語文學系《北市大語文學報》第20期，2019年6月。

戲」研究，臺灣小戲一直也是筆者所關注的議題。臺灣小戲在臺灣的發展源遠流長，若據史料記載及田野調查，小戲藝陣活動時間可追溯至三百年前，這是遠超過臺灣大戲出現的時間。所謂「小戲」是指有別於藝術內涵精緻的「大戲」而言，是「合歌舞以代言演故事」的戲曲。小戲藝術形式尚未脫離鄉土歌舞，情節極為簡單，其「本事」不過是簡單的鄉土瑣事，用以傳達鄉土情懷，演員一至三位，演出滑稽笑鬧，保持唐戲「踏謠娘」和宋金雜劇「雜扮」的傳統。其具體特色為：演員一人單演的「獨腳戲」，小旦、小丑或小旦、小生二腳合演為「二小戲」，小旦、小生、小丑則為「三小戲」；劇種初起時，旦腳大抵皆男扮女裝；就妝扮而言，演員穿著當地的日常服飾加以醜扮；就身段而言，是以「踏謠」為基礎所發展的步法；演出形式則是「除地為場」，所以叫作「落地掃」或「落地索」[7]。

七〇、八〇年代研究臺灣民俗音樂的許常惠教授，認為臺灣歌舞小戲俗稱「陣頭」或「藝陣」，「藝陣」為「藝閣」與「陣頭」之合稱，但一般通稱的「陣頭」，指的是不具備完整戲劇條件的民間歌舞小戲，通常是在迎神賽會時出陣表演，以沿街遊行或廟前廣場定點演出[8]。由於臺灣陣頭種類繁多，民間藝人又多有創發，一般被分成「文陣」與「武陣」兩種，「文陣」歌舞性質濃厚，有故事情節，後場伴奏完整，兼有文場與武場，娛樂性強；「武陣」則多半只舞不歌，宗教性質濃烈，且多帶有武術表演性質，後場器樂只有武場。臺

7　參見曾師永義：〈論說「戲曲劇種」〉，原載1996年7月《語文、性情、義理──中國文學的多層面探討國際學術會議論文集》，臺大中文系出版，後收入《論說戲曲》（臺北：聯經出版事業公司，1997年），頁247-248。

8　參見許常惠：《追尋民族音樂的根》：「臺灣歌舞小戲是指形成於臺灣的陣頭戲，通常在民間迎神賽會或其他節日時，做『出陣』遊行或野臺的表演，包括車鼓、牛犁、布馬、牽亡、走馬燈、七響等文陣類。」（臺北：時報文化出版事業公司，1979年3月）頁109。

灣藝陣陣頭雖有如上述豐富多樣的類別，但就符合「小戲」之定義來歸納，臺灣小戲主要是閩南語系的宜蘭老歌仔戲、車鼓戲、竹馬戲，以及客家語系的三腳採茶戲這四個系統。

　　筆者於一九九八年至二〇〇一年間曾經參與「臺南新營『竹馬陣』研究計畫」、「臺南縣六甲鄉『車鼓陣』調查研究計畫」、「臺南縣車鼓陣調查研究計畫」[9]，進行多年的田野調查，並將研究心得，撰寫學術專文〈臺南新營「竹馬陣」源流考〉[10]、〈有關臺灣車鼓戲之幾點考察〉[11]，發表於兩岸學術會議及學術期刊。這些臺灣小戲，在時代洪流及社會結構型態的改變之下，已不復往昔的風光與普及，時過境遷，老藝人大多已凋零，加上後繼無人，珍貴的小戲表演幾乎消失殆盡，令人不勝唏噓。筆者雖因為教學繁忙而無暇繼續深入探究，但這二十多年來竹馬、車鼓小戲的發展與現況，一直是筆者所關注的。筆者認為竹馬陣與車鼓戲仍有諸多學術上的議題仍待努力，再加上筆者的學術訓練與研究觀點也與時俱進，於是筆者擴大研究論題的範圍與內容，重新改寫，並重啟竹馬陣田調，試圖以新資料、新觀點解決學術上懸而未解的議題，經過僅存的幾位老藝人訪談，以及新史料的

9　筆者曾參與國立傳統藝術中心計畫案包括：「臺南新營『竹馬陣』研究計畫」（施德玉教授主持、許子漢教授協同主持，一九九八年七月至一九九九年六月）、「臺南縣六甲鄉『車鼓陣』調查研究計畫」（施德玉教授、呂錘寬教授主持，李圖南教授協同主持，一九九九年七月至二〇〇〇年六月）、「臺南縣車鼓陣調查研究計畫」（曾師永義主持，施德玉教授協同主持，二〇〇一年三月至二〇〇一年七月）。筆者為三個計畫案之專任助理。

10　楊馥菱：〈臺南新營「竹馬陣」源流考〉《臺灣戲專學刊》創刊號（臺北：國立臺灣戲曲專科學校，2000年3月），頁39-58。後轉載於上海戲劇學院《戲劇學報》第六期（2001年）。

11　楊馥菱：〈有關臺灣車鼓戲之幾點考察〉，該文宣讀於國立臺灣大學「兩岸小戲大展暨學術會議」研討會，國立傳統藝術中心籌備處主辦，2000年12月8-16日，收錄於《兩岸小戲大展暨學術會議論文集》（臺北：國立傳統藝術中心籌備處，2001年），頁232-258。

挖掘交叉辯證，試圖建構竹馬陣的完整研究；車鼓戲研究亦同樣擴大論題重新改寫，甚至涉及兩岸車鼓的比較，針對車鼓小戲，重新挖掘、爬梳與檢視新的史料，為車鼓戲劇種提出較全面的看法。筆者意在為臺灣小戲（竹馬陣、車鼓戲）建構完整的面貌與學術價值。竹馬陣與車鼓戲在臺灣有二、三百年的歷史，筆者的研究是採取「以史觀戲」的角度，爬梳竹馬陣、車鼓戲的歷史脈絡，加上戲曲理論、民族誌、宗教學等研究方法，為臺灣竹馬陣與車鼓戲小戲建構發展淵源、歷史沿革乃至現況傳習，期為臺灣小戲的學術研究略盡綿薄，收錄為上編「以史觀戲——論竹馬陣、車鼓戲的歷史沿革」。

此外，筆者於任教學校開設：「臺灣戲劇」、「傳統戲曲欣賞」、「大一國文」課程，在課程規劃上，也將多年來的研究成果納入課程。在教授臺灣傳統戲曲議題時，時常與學生討論傳統戲曲在現代劇場演出之內涵與生態。筆者深感本土意識的抬頭與臺灣意識的萌發，雖然這是臺灣文學界於八〇年代興起的「鄉土文學論戰」中小說與新詩文類所帶動起的文學本質爭論，然而似乎也對於傳統戲曲界有了些影響。即使傳統戲曲遲至九〇年代才有本土題材作品出現，現代化革新與本土題材的崛起，都顯示傳統戲曲「以戲說史」的企圖。以臺灣的歷史事件與人物為題材的小說、戲劇與電影，一直是臺灣近二、三十年來的熱門議題，當作者根據史實進行改編與敷演，事實上是一次次對於臺灣歷史進行歷史書寫與詮釋，敘事的角度與方法，往往牽動歷史人物的重新定位與歷史事件的重現。

有別於上文提到臺灣小戲的「以史觀戲」，筆者對於當代戲曲作品則是採取「以戲觀史」的研究角度。下編「以戲觀史——當代戲曲劇作家的歷史書寫」，選擇具強烈「臺灣意識」的劇作[12]，進行當代戲

12 所謂「臺灣意識」在文學界的意義，根據葉石濤所言：「既然整個臺灣的社會轉變

曲劇作家歷史書寫的探討，探問劇作家在作品中如何處理自身的存在問題，目前在中文學界的臺灣現代劇場與當代新編戲曲的研究領域中，是較少被討論也較少有人涉獵。在現今以導演為中心的戲曲環境，劇作家常常被視為次要或輔助性的角色，以劇作家為題的研究甚少，而臺灣真正以「劇作家」身分立足於劇壇者，更是不多見。筆者嘗試進行以「劇作家」為主體的研究，從劇作中探究編劇家的歷史書寫，以討論其史觀對於作品的影響。「以戲觀史」此一研究是回歸到文學、文本本身來探討，從戲曲的文學性（廣義的「文學」）切入，讓讀者重新將劇本視為一種可論述議題的文本，而不只限於舞臺的呈現。因此，本書嘗試以「劇作家」為主軸，對於臺灣當代戲曲文類的研究，或可適度填補此一空缺，提供學界更豐富的思維。

　　討論臺灣當代劇作家如何透過國族與身分認同的敘寫，進行歷史召喚，首先須以宏觀的歷史視野討論所謂國族與身分認同是否為臺灣當代文學史或戲曲史上的普遍議題，並透過更多的劇作家與作品為例證，來說明筆者所謂編劇家的歷史書寫並非特殊的存在。為強調編劇家可創造出「去脈絡化」的話語，從而凝聚各世代的共同記憶，本書選擇以《黃虎印》、《快雪時晴》、《當迷霧漸散》、《番薯頂的鐵支路──烽火英雄劉銘傳》、《烽火英雄──劉銘傳》、《劉銘傳》這六齣戲為例，劇種包含歌仔戲、京劇、徽劇、歌仔戲跨界音樂劇；劇作家包括施如芳、孫富叡、江青泉、金芝。以編劇家的歷史書寫作為研究角度，牽涉到歷史敘事、國族意識與身分認同等問題，企圖有別於歷

的歷史是臺灣人民被壓迫、被摧殘的歷史，那麼所謂『臺灣意識』──即居住在臺灣的中國人的共通經驗，不外是被殖民的、受壓迫的共同經驗；換言之，在臺灣鄉土文學所反映出來的，一定是『反帝、反封建』的共同經驗，以及篳路藍縷以啟山林的，跟大自然搏鬥的共通記錄，而不是站在統治者意識上所寫出來的，背叛廣大人民意願的任何作品」。見〈臺灣鄉土文學史導論〉，《葉石濤全集（評論卷二）》（臺南：國立臺灣文學館，2008年），頁15。

來前賢之研究，以開創新學術風貌。而為了加強史觀的論述，筆者爬
梳大量近代史史料，以及國族認同的相關學術研究，以作為本書的研
究基礎。

　　臺灣傳統戲曲中，以臺灣本土為創作題材的劇種，並演出於現代
劇場的（不包括戲曲電視節目），除了歌仔戲，還有京劇、豫劇與客
家大戲[13]。京劇有國光劇團九〇年代的「臺灣三部曲」：《媽祖》、《鄭
成功與臺灣》、《廖添丁》，以及《快雪時晴》[14]；豫劇有臺灣豫劇團：
《曹公外傳》、《美人尖》、《梅山春》、《金蓮纏夢》[15]；客家大戲則有
榮興客家採茶劇團：《大隘風雲》、《潛園風月》、《膨風美人》、《一夜
新娘一世妻》、《花囤女》、《中元的構圖》[16]。國光劇團及臺灣豫劇團
的作品大都是起因於官方命題，為順應本土意識的趨勢與潮流所製
作，演出後也都引起廣大迴響。客家大戲中「榮興」劇團以藝術和經
營的優勢，長期投入現代劇場演出，是客家大戲劇團中較為活躍的劇
團。而歌仔戲更是對於本土題材趨之若鶩，據筆者的觀察與整理，從

13　臺灣傳統戲曲目前尚有演出的劇種，就筆者所見的有歌仔戲，還有京劇、豫劇與客
　　家大戲。另外，據林鶴宜於其《臺灣戲劇史（增修版）》提到，自一九八〇年代
　　起，南管戲、高甲戲、北管戲、四平戲、傀儡戲、皮影戲都面臨滅絕的命運（臺
　　北：國立臺灣大學出版中心，2015年2月），頁300-306。

14　《媽祖》於一九九八年四月十七至十九日國家戲劇院首演；《鄭成功與臺灣》於一
　　九九九年一月一至三日國家戲劇院首演；《廖添丁》於一九九九年十月二十二至二
　　十三日國家戲劇院首演；《快雪時晴》於二〇〇七年國家戲劇院首演。

15　《曹公外傳》於二〇〇三年十月三至四日臺北國家戲劇院首演；《美人尖》於二〇一
　　一年四月二十一至二十二日臺北城市舞臺首演；《梅山春》於二〇一四年五月二十
　　四至二十五日高雄大東文化藝術中心首演；《金蓮纏夢》於二〇二二年五月二十一
　　至二十二日臺北臺灣戲曲中心首演。

16　《大隘風雲》於二〇〇八年十一月七至八日臺北城市舞臺演出；《潛園風月》於二〇
　　一五年五月二十九至三十日臺北城市舞臺演出；《膨風美人》於二〇一七年十二月
　　二十三日臺灣戲曲中心演出；《一夜新娘一世妻》於二〇二〇年六月二十八日臺北臺
　　灣戲曲中心；《花囤女》於二〇二一年八月十四日臺南文化中心演出；《中元的構
　　圖》於二〇二二年四月三十日至五月一日臺灣戲曲中心演出。

一九九七年的《打鼓山傳奇》迄今（截至二〇二二年十一月）已有三十七齣[17]，其數量遠超過臺灣其他大戲劇種（京劇、豫劇、客家大戲）。這或許與歌仔戲是本土發展生成的劇種，先天劇種特質、音樂旋律與語言聲腔，更能貼近人民有關，由本土劇種來演出本地歷史、人文、風土民情也就更為順理成章。有關歌仔戲以本土題材創作的作品，參見本章「附錄一　歌仔戲之本土題材作品舉隅」。

在現當代戲曲劇作家中，施如芳被王德威譽為「當代臺灣戲曲的最佳詮釋者」的編劇家，關於施如芳的歷來作品，截至目前為止，據筆者統計共有三十部正式公演的劇作。根據施如芳自己的陳述，她最早的一齣戲曲作品是《梨園天神》（1999），該劇是她與其夫婿柯宗明合編，同時也是唐美雲歌仔戲團的創團作品，二〇〇六年施如芳再將之大幅更動改寫為《梨園天神桂郎君》，從同一題材兩度編創，並由同一劇團兩度公演的角度來看，施如芳對於劇本創作的自我要求相當高[18]。施如芳從一九九九年的《梨園天神》至二〇二二年的《馬偕情書》，二十三年間共有三十部正式公演作品，所創作的劇本橫跨歌仔戲、京劇、豫劇、崑劇、越劇、現代戲劇、音樂劇，並締造連續十年於國家戲劇院演出的記錄[19]，可見得施如芳在臺灣劇場史上的耕耘與

17 一九九五年高雄文藝季「柴山系列」，五月十三日「新春玉歌劇團」於高雄市中正文化中心廣場演出《打鼓山傳奇》，但據汪志勇於〈從林道乾的傳說到「打鼓山傳奇」〉一文提到，他是答應了曾獲得歌仔戲比賽南區第一名的「新春玉歌劇團」之邀而編了《打鼓山傳奇》，結果演出卻完全走樣，劇名沒變，編劇仍是掛名汪志勇，海報上的劇情簡介也是出自汪志勇，但當天演出內容卻是荒唐無比的幕表戲。因此本書以一九九七年「高雄歌劇團」演出的《打鼓山傳奇》，為九〇年代以來第一部以臺灣為本題材的作品。汪志勇該文見《中國民間文學學術研討會論文集》（高雄：國立高雄師範大學國文學系，1996年），頁209-227。

18 參考拙著〈歌仔戲之跨文化編創——談梨園天神的兩次創作〉，《臺灣歌仔戲跨文化現象研究》（臺北：萬卷樓圖書公司，2019年）。

19 見施如芳：《願結無情遊：施如芳歌仔戲創作劇本集》（臺北：聯合文學出版社，2010年），封底。

　　努力是有目共睹，藝文界與學術界對都對其作品相當注意。關於施如芳的劇作，請參見「附錄二　施如芳歷年劇作一覽表」。

　　在施如芳的歷來劇作中，筆者注意到她幾部特別具有「臺灣意識」的作品。需要說明的是，作品雖以臺灣本土的人物或歷史為題材入戲，其中未必涉及國族想像與身分認同的議題，只能說是透過戲曲傳遞本土文化的歷史呈現，傳播臺灣這塊島嶼上的光譜軌跡。若要真正觸及臺灣意識的身分認同與國族家園的辯證，則需以更嚴謹的角度來審視，尤其是編劇家的創作企圖與國族意識的定位，更是影響一齣戲的命題與深度。就筆者所見，其劇本主題充滿強烈臺灣意識省思的作品，若依據劇本公開的時間來看，分別是歌仔戲《黃虎印》（2006）、京劇《快雪時晴》（2007）、歌仔戲跨界音樂劇《當迷霧漸散》（2019），這三部作品都是探討臺灣人的國族身分迷惘與認同。施如芳以歷史書寫的角度重新詮釋臺灣人民對於國族的想像、期待、失望、堅守、盼望，可視作施如芳的「臺灣意識三部曲」作品，筆者認為將作品作為獨立文本，進行研究與分析，可看出編劇歷史書寫的內涵與價值。《快雪時晴》及《當迷霧漸散》是施如芳原創劇本，歌仔戲《黃虎印》則是改編自姚嘉文同名小說，由於性質上屬於改編創作，牽涉原著作者的理念與思想，因而該劇的編創歷程、編劇思想與史觀書寫，又顯得更加複雜。

　　除了上述施如芳的三部劇作，筆者發現一心戲劇團在臺北建城一百二十週年及一百三十週年分別演出的《番薯頂的鐵支路──烽火英雄劉銘傳》（孫富叡、江清泉合編）、《烽火英雄──劉銘傳》（孫富叡編劇），對於臺灣族群融合與土地關懷有相當程度的討論。而大陸安徽省徽劇無獨有偶，也兩度推出金芝所編的《劉銘傳》，兩次公演相距二十四年，同樣於安徽省戲劇院盛大演出。兩岸對於劉銘傳這位臺灣現代化之父，有著不同看法與詮釋，透顯出兩岸對於國族認同的糾

葛與不同政治立場，筆者認為相當值得留意。關於孫富叡、江清泉、金芝的歷來劇作請見「附錄三　孫富叡歷年劇作一覽表」、「附錄四　江清泉（牧非）歷年劇作一覽表」、「附錄五　金芝歷年劇作一覽表」。

　　綜上所述，本書內容包括臺灣小戲及當代戲曲兩大學術議題，竹馬陣、車鼓戲採取「以史觀戲」的角度切入，談及劇種淵源與歷史沿革等議題；當代戲曲則改以「以戲觀史」的角度，從劇本文本探看編劇家的歷史書寫與史觀論述。從傳統小戲到當代戲曲，從中國古典戲劇題材的搬演到臺灣意識身分認同的追尋，這其間耐人尋味的差異與歷史印證，無不令人戲思／細思再三。也期待本書能拋磚引玉，未來能有更多學者投入臺灣戲曲的本土化題材研究，一起共襄盛舉。

第二節　學術相關研究成果

　　關於新營「竹馬陣」之研究，二〇〇〇年三月筆者曾發表〈臺南新營「竹馬陣」源流考〉，[20]是學界首篇針對臺灣臺南市新營區土庫里的竹馬陣提出研究的學術專文，該文針對竹馬陣的淵源，從宗教與戲曲史角度提出考據，並採集竹馬陣演出的劇目、唱詞、咒語、列陣圖，建構竹馬陣的學術價值。二〇〇一年施德玉發表〈竹馬戲音樂之探討〉[21]，分析竹馬戲曲譜的調性與音樂特性，充實了竹馬陣的音樂研究，也是首篇關於新營竹馬陣的音樂研究專文。二〇〇五年洪禎玟碩士論文《宗教、傳統與藝陣：新營土庫「竹馬陣」的表演藝術》，[22]

20 楊馥菱：〈臺南新營「竹馬陣」源流考〉，《臺灣戲專學刊》創刊號（臺北：國立臺灣戲曲專科學校，2000年），頁39-58。後轉載於上海戲劇學院《戲劇學報》第6期（2001年），頁88-97。

21 施德玉：〈竹馬戲音樂之探討〉，《藝術學報》第68期（2001年），頁63-74。

22 洪禎玟：《宗教、傳統與藝陣：新營土庫「竹馬陣」的表演藝術》（臺南：國立成功大學藝術研究所，2005年）。

從表演藝術各角度分析竹馬陣。二○一○年黃玲玉發表〈從傳統曲簿看臺灣竹馬陣之曲目〉，[23]從藝人曲譜手稿分析傳統曲簿內容、曲目，也豐富了竹馬陣音樂的學術研究。二○一四年呂旭華碩士論文《臺南市車鼓表演及其音樂之研究——以「土安宮竹馬陣」與「慶善宮牛犁車鼓陣」為範圍》，[24]採集車鼓及竹馬曲譜，並從音樂角度予以分析。二○一七年施德玉發表〈論臺灣「竹馬陣」之歷史沿革〉[25]，也對於竹馬陣源流提出看法論述精闢，二○二一年施氏再發表〈臺灣藝陣歌舞的身段表演特色〉，整理了竹馬隊形、車鼓身段[26]。在長期以大戲為尊的情況下，臺南新營竹馬陣的研究還能有這些成果，可謂相當不易。竹馬陣的研究雖有前述成果，或從淵源、或從音樂、或從陣式隊形的角度切入，皆是在對於竹馬陣各項表演藝術進行整理與分析，但涉及淵源考據仍是各執一詞，無法融會貫通，更遑論將「臺南市新營區土庫竹馬陣」以脈絡、系統、整體的進行研究，而現況發展與傳習成效等問題，更是乏人問津。因此筆者重啟田調，試圖在竹馬陣消失滅種之前，針對學術上的諸多爭議進行研究。

臺灣車鼓戲的演出活動於清代史料多有記載[27]，但真正對其加以研究與田調，是一九六一年呂訴上《臺灣電影戲劇史》中的〈臺灣車

23 黃玲玉：〈從傳統曲簿看臺灣竹馬陣之曲目〉，《臺灣音樂研究》第10期（2010年4月），頁1-42。

24 呂旭華：《臺南市車鼓表演及其音樂之研究——以「土安宮竹馬陣」與「慶善宮牛犁車鼓陣」為範圍》（嘉義：南華大學民族音樂學系碩士論文，2014年）。

25 施德玉：〈論台灣「竹馬陣」之歷史沿革〉，《戲劇學刊》第25期（2017年1月），頁49-78。

26 施德玉：〈臺灣藝陣歌舞的身段表演特色〉，《藝術學報》第17卷第1期（2021年6月）。

27 康熙年間到清末車鼓戲在臺一直是相當風行。據陳香所編《臺灣竹枝詞選集》（臺南：臺南縣立文化中心，1997年）所收錄康熙年間陳逸〈艋舺竹枝詞〉（頁168）、劉其灼〈元宵竹枝詞〉（頁258）、乾隆年間鄭大樞書《臺灣風物竹枝詞》（頁230）、道光年間劉家謀〈海音竹枝詞〉（頁20）等詩作，皆提到車鼓戲的演出情況。

鼓戲史〉一章，該文將臺灣車鼓戲納入臺灣戲劇史的專論中[28]，呂氏將民俗活動的「車鼓陣」、「車鼓戲」，視作臺灣戲劇之一環。學術研究部分，一九八六年黃玲玉碩士論文《臺灣車鼓之研究》是臺灣車鼓戲學術專論的起始。[29]一九九一年黃玲玉更為臺灣車鼓尋根溯源，出版《從閩南車鼓之田野調查試探臺灣車鼓音樂之源流》，[30]黃氏這兩部著作，皆從傳統音樂的角度探究臺灣車鼓戲的淵源，田調與學術兼備，相當具有學術價值。一九九五年趙郁玲撰有《臺灣車鼓之舞蹈研究》補足車鼓身段的研究[31]。

　　二○○○年筆者於「兩岸小戲大展暨學術研討會」宣讀〈有關臺灣車鼓戲之幾點考察〉，[32]對車鼓戲的源流與脈絡整理歸納，提出新的看法，並對於臺灣民間車鼓系統之小戲陣頭發展提出新見解。二○○三年黃文正碩士論文《臺灣車鼓戲源流之探考》，[33]也同樣對於車鼓源流再進行探究。二○○六年蔡奇燁碩士論文《南瀛車鼓在表演形式的轉型與創新》[34]，從表演形式討論車鼓戲。二○一三年鄭鈺玲碩士論文

28　呂訴上：〈臺灣車鼓戲史〉，《臺灣電影戲劇史》（臺北：銀華出版部，1961年），頁223-232。

29　黃玲玉：《臺灣車鼓之研究》（臺北：國立臺灣師範大學音樂研究所碩士論文），1986年6月。

30　黃玲玉：《從閩南車鼓之田野調查試探臺灣車鼓音樂之源流》（臺北：社團法人中國民族音樂叢書出版），1991年。

31　趙郁玲：《臺灣車鼓之舞蹈研究》（個人出版，1995年）。

32　楊馥菱：〈有關臺灣車鼓戲之幾點考察〉，該文宣讀於國立臺灣大學「兩岸小戲大展暨學術會議」研討會，國立傳統藝術中心籌備處主辦，2000年12月8至16日，收錄於《兩岸小戲大展暨學術會議論文集》（臺北：國立傳統藝術中心籌備處，2001年），頁232-258。

33　黃文正：《臺灣車鼓戲源流之探考》（新北：輔仁大學中國文學研究所碩士論文，2003年）。

34　蔡奇燁：《南瀛車鼓在表演形式的轉型與創新》（臺南：國立成功大學藝術研究所碩士論文，2006年）。

《臺南縣西港香科牛犁陣之研究──以七股鄉竹橋村七十二份慶善宮牛犁歌陣為對象》[35]，針對臺南七股鄉竹橋村的牛犁歌陣進行樂研究。此外，近幾年還有幾位學者的田調研究，也豐富了車鼓戲小戲的領域，二〇一五年黃文博等人合著《藝陣傳神──臺灣傳統民俗藝陣》[36]、二〇一八年林永昌《臺南傀儡與竹馬、車鼓戲研究》[37]、二〇一九年施德玉《歡聚樂離別苦情是何物：臺南藝陣小戲縱橫談》[38]及二〇二〇年施德玉、柯怡如《千嬌百態：臺南藝陣之歌舞風情》[39]，這四部政府出版品，記錄了臺南地區車鼓戲的面貌，顯見政府對於民間藝術車鼓戲之重視。音樂研究部分，二〇一九年施德玉另有〈歷史與田野：臺南藝陣小戲音樂風格之探討〉一文[40]，從音樂角度分析臺南幾個車鼓戲團體，以田野調查方式，進行學術研究與記錄，值得注意。前賢研究補足了近幾年的車鼓戲現況，也讓小戲研究更加受到重視。

　　大陸閩南地區的車鼓研究則以一九五七年大陸學者謝家群〈福建南部的民間小戲〉一文最早[41]，爾後有陳松民的〈漳州的南戲──竹

35 鄭鈺玲：《臺南縣西港香科牛犁陣之研究──以七股鄉竹橋村七十二份慶善宮牛犁歌陣為對象》（臺北：國立臺北教育大學音樂學系碩士論文，2013年）。

36 黃文博等人合著：《藝陣傳神──臺灣傳統民俗藝陣》（臺中：文化部文化資產局，2015年）。

37 林文昌：《臺南傀儡與竹馬、車鼓戲研究》（臺南：臺南市政府文化局，2018年8月）。

38 施德玉：《歡聚樂離別苦情是何物：臺南藝陣小戲縱橫談》（臺南：臺南市政府文化局，2019年）。

39 施德玉、柯怡如：《千嬌百態：臺南藝陣之歌舞風情》（臺南：臺南市政府文化局，2020年）。

40 施德玉：〈歷史與田野：臺南藝陣小戲音樂風格之探討〉，《戲曲學報》第21期（2019年12月），頁1-42。

41 謝家群：〈福建南部的民間小戲〉，該文原載於《戲劇論叢》第3期（北京：中國戲劇出版社，1957年），後收錄於《民俗曲藝》第16期（臺北：施合鄭民俗文化基金會，1981年），頁69-75。

馬戲、南管白字戲〉[42]，以及劉春曙的〈閩臺車鼓辨析──歌仔戲形成三要素〉[43]，三位學者皆針對閩南地區的車鼓戲進行田野調查，是閩南地區車鼓戲發展的重要資料，也是本書在討論近代兩岸車鼓戲之發展時，所參據的研究資料之一。

　　在本書當代戲曲的研究部分：《黃虎印》、《快雪時晴》、《當迷霧漸散》、《番薯頂的鐵支路──烽火英雄劉銘傳》、《烽火英雄──劉銘傳》、《劉銘傳》，關於這六齣戲曲的研究，目前學界大多是從其情節結構、劇種（京劇）的成就、戲曲改編小說的比較等進行分析，但對於編劇的歷史書寫則尚未有人討論。謝佩君的碩士論文《《黃虎印》呈現的臺灣民主國意象──歷史小說、歌仔戲劇本之比較》[44]，探討《黃虎印》一劇，列出原著章節大綱，並以表格呈現劇本情節架構，著重在比較原著與劇本的「臺灣民主國意象」。而《快雪時晴》的歷來研究，則以王德威和林幸慧的專文最受到矚目。王德威的〈京劇南渡，快雪時晴〉一文[45]，提出《快雪時晴》可視為京劇南渡六十年，自表身世，贖回原罪之作，為臺灣京劇重新找到安身立命的論點；林幸慧的〈亂針繡與點描法：國光劇團新京劇《快雪時晴》〉一文[46]，則是以「亂針繡與點描法」的工藝手法來詮釋《快雪時晴》的情節結構與敘事手法，肯定該劇以歷史展卷的磅礴企圖及細膩情思。至於

42 陳松民：〈漳州的南戲──竹馬戲、南管白字戲〉，收入《南戲論集》（北京：中國戲劇出版社，1988年），頁216-222。

43 劉春曙：〈閩臺車鼓辨析──歌仔戲形成三要素〉，《民俗曲藝》第81期（1993年1月）。

44 謝佩君：《《黃虎印》呈現的臺灣民主國意象──歷史小說、歌仔戲劇本之比較》（臺北：國立臺北教育大學臺灣文化研究所碩士論文，2013年7月。）

45 王德威：〈京劇南渡，快雪時晴〉，《聯合文學》第276期（2007年10月），頁34-42。

46 林幸慧：〈亂針繡與點描法：國光劇團新京劇《快雪時晴》〉（刊載於「表演藝術評論台」網站，2017年11月9日，ttps://www.thenewslens.com/article/82493，檢索日期2022年2月10日）。

《當迷霧漸散》，紀慧玲的〈闇啞遺民，影歌交纏《當迷霧漸散》〉一文[47]，提到該劇格局恢宏，頗有《桃花扇》以史寓史企圖，舞臺上實力派演員，搬出諸多變身或變腔聲技，不得不讚嘆佩服，編、導、演如此設計與調度，非大腕製作與優異演員，實難以達到。幾位前賢的論著與觀點多集中在作品的小說改編、情節結構與舞臺呈現，至於三齣劇所牽涉的國族認同問題與劇作家書寫史觀，則尚未有學者專文或系統性地討論。至於，歌仔戲《番薯頂的鐵支路──烽火英雄劉銘傳》、《烽火英雄──劉銘傳》以及徽劇《劉銘傳》，兩個戲曲劇種，以同一題材進行創作，目前尚未有任何相關比較研究的討論，筆者以為兩岸所呈現的不同文本，牽涉到兩岸編劇家的不同歷史書寫角度，是相當值得留意的。

至於與本書主題略有關涉，以戲曲本土化題材為研究的論文，依筆者所見則有柯孟潔的《河洛歌子戲舞臺演出本之研究──以《臺灣我的母親》、《彼岸花》、《東寧王國》為例》[48]、張繡月的《歌仔戲劇本中的臺灣意識研究──以《東寧王國》、《彼岸花》、《臺灣我的母親》為例》[49]，以及李佩穎的《我們賴以生存的『戲』：試論歌仔戲圈的國家經驗》[50]。

總之，筆者以在本書的劇作家歷史書寫研究部分，以《黃虎

47 參見紀慧玲：〈闇啞遺民，影歌交纏《當迷霧漸散》〉（刊載於「表演藝術評論台」網站，2019年4月4日，https://pareviews.ncafroc.org.tw/?p=34383，檢索日期2022年2月12日）。

48 柯孟潔：《河洛歌子戲舞臺演出本之研究──以《臺灣我的母親》、《彼岸花》、《東寧王國》為例》（新北：國立臺北大學民俗藝術研究所碩士論文，2006年1月）。

49 張繡月：《歌仔戲劇本中的臺灣意識研究──以《東寧王國》、《彼岸花》、《臺灣我的母親》為例》（高雄：國立高雄師範大學國文學系國文教學碩士班碩士論文，2006年1月）。

50 李佩穎：《我們賴以生存的「戲」：試論歌仔戲圈的國家經驗》（新竹：國立清華大學社會學研究所碩士論文，2008年6月）。

印》、《快雪時晴》、《當迷霧漸散》、《番薯頂的鐵支路──烽火英雄劉銘傳》、《烽火英雄──劉銘傳》、《劉銘傳》這六齣戲為例，以編劇家的歷史書寫作為研究角度，牽涉到歷史敘事、國族意識與身分認同等問題，企圖有別於歷來前賢之研究，以開創新學術風貌。

第三節　研究對象與範圍

　　臺灣小戲主要是閩南語系的宜蘭老歌仔戲、車鼓戲、竹馬戲，以及客家語系的三腳採茶戲這四個系統。限於筆者的本土語言為閩南語，對於客家三腳採茶戲，筆者一直未敢進行研究。又多年前已將老歌仔戲之淵源與發展完成專論[51]，因此本書將針對竹馬陣與車鼓戲進行研究分析。以下分別說明本書的研究對象與範圍。

　　位於臺南市新營區土庫里有一罕見的「竹馬陣」表演團體。該團體除了文武場六位，還有演員十二位，分別扮飾十二生肖，演出內容有十二生肖列陣儀式與生旦對弄小戲。一九九八年筆者前往田野調查時，根據該團老藝人表示[52]，竹馬陣相傳是在清雍正九年（1732）傳入當地。據傳，當時有位王丁發（音譯，或作王登發）藝人隨身帶了一尊田都元帥神像自大陸山東來臺[53]，先是落腳於屏東「水底寮」，後

51 筆者所撰《臺閩歌仔戲之比較研究》第一章〈臺灣歌仔戲之淵源形成與發展〉，有針對老歌仔戲進行專文研究。頁17-56。

52 筆者一九九八年訪問時，當時新營「竹馬陣」的演員多半是光復後第一期的學員，當時的平均年齡為六十歲左右，他們多半於十三、四歲即加入劇團，因而對於師承脈絡的追溯也只能推至日治時期。

53 「新營竹馬陣」是否如藝人所言傳自大陸山東？由於此一說法乃口耳相傳，未有文字記錄，但因該團的音樂屬南管系統，因而筆者採懷疑態度。又從地緣關係來看，新營地區旁有東山地區，或許是從鄰近的東山傳來，藝人因為音近訛變，誤將東山說為山東。又或者是傳自閩南漳州東山，由於筆者查訪漳州時，未能尋獲竹馬戲相關演出記錄。因此，藝人相傳的發源地，究竟是臺南東山或漳州東山，還需要佐證資料才可斷言。

遊歷至臺南「塗庫庄」（今土庫里）便定居下來，並開始傳授「竹馬陣」藝術。由於該項藝術具有神秘宗教色彩，而且不能外傳[54]，直至王丁發壽終，竹馬陣一直只有在土庫一帶傳習。竹馬陣若從其傳入臺灣落地生根以迄今日，該項藝術流傳於土庫至少有二百九十年。「新營竹馬陣」為十分特殊的劇種。其演員扮飾十二生肖，並將十二生肖配合上民間社會中的各階人物，進而制約每一生肖的屬性，分為陰陽兩性，如此方轉化為戲曲中的男女腳色，以搬演情節簡單內容逗趣的故事。然此種以十二生肖為扮飾對象的表演，不僅在臺灣僅此一團，連中國大陸也未曾聽聞此種表演類型。

　　如今由於資訊社群與多元媒體強勢的洪流，兩岸唯一的竹馬陣正面臨嚴重困境，幸賴藝人與新營區土庫國小的多方努力，讓竹馬戲得以歷經幾代更迭，勉以延續。只是這幾年，老藝人相繼凋零過世，截至二○二二年只剩三位老藝人：花龍雄（1940-）、蔡金祥（1937-）、林宗奮（1935-）。再加上少子化的嚴重衝擊，原本傳習的土庫國小已無法傳承，後繼無人的問題讓竹馬戲瀕臨「滅種」的命運。本書針對目前僅存的老藝人及土庫國小第一代傳習的弟子進行專訪，試圖在瀕臨失傳之前，針對懸而未解的學術議題進行探究，也爬梳二十多年來新營竹馬陣的發展與流變。透過田野調查及文獻引證，探究竹馬陣淵源與藝術精髓，及其傳承流變的系統。筆者期望從學術角度，建構新營竹馬陣淵源、形成、發展與現況。作為筆者二十多年來觀察新營竹馬陣的完整記錄與研究，也透過田野調查提出竹馬陣之藝術精髓及其傳承傳習等全面性研究。本章以土庫竹馬陣為研究對象，所研究的資料來源大多為田野採集，包括藝人演出錄影、曲譜及訪談，皆為筆者親自採訪記錄。在土庫國小傳習部分則是收集報章雜誌相關報導，以

54 竹馬陣藝人口耳相傳，倘若將此一藝術外傳即會遭遇不測，因此唯有土庫當地人才能習藝。

及第一代傳習第子的訪談。另外，由於涉及除祟驅邪的領域，筆者也
將道教研究、民族誌人類學與宗教心理學等納入研究範疇，作為重要
研究理論架構，以解釋竹馬陣的特殊性。

　　臺灣車鼓戲於明末清初時隨閩南移民傳入，從清代竹枝詞或文人
筆記中多有記載。以目前可考的最早文獻為一六九三年（康熙三十二
年）陳逸〈艋舺竹枝詞〉中記載有車鼓演出。陳逸為康熙三十二年
（1693）臺灣府貢生，據其〈艋舺竹枝詞〉的時間，推算至今，車鼓
戲在臺灣至少有三百多年歷史。車鼓戲是臺灣民間逢年過節、迎神賽
會的重要表演活動。車鼓戲於民間又有「弄車鼓」、「車鼓弄」等稱
謂，又表演車鼓的一群人有稱之「車鼓陣」，因此「車鼓」、「弄車
鼓」、「車鼓弄」、「車鼓陣」便成為民間慣用語。不過上述稱謂與意義
卻時常受到混淆，不僅因對於「車鼓」一詞的不當解讀，而推測出來
自不同源流的說法。為解決名義上的混淆與釋義，需先就近代兩岸車
鼓戲之發展作一爬梳，以釐清本文所討論的車鼓戲範圍，進而才能討
論其淵源與脈絡系統，本文所謂近代兩岸車鼓之「發展」係指二十世
紀中葉至二十一世紀這段期間，研究範圍為一九五〇至二〇〇一年，
近幾年的車鼓「現況」由於流於土風舞，已非車鼓戲原初的面貌，因
而不納入本書討論範圍。環顧臺灣民間之遊藝表演，屬於既歌且舞，
包含歌與舞之表演陣頭，莫不與車鼓戲關係密切。透過音樂唱腔、樂
器編制、劇目唱詞、道具與身段的比對，皆可看出彼此的因循。也就
是說，臺灣民間表演陣頭，皆有其來源與發生之背景，而屬於既歌且
舞之陣頭多數與車鼓戲密切相關。為求實證，本文以田野調查和史料
文獻為基礎，從歷史、宗教、戲曲等角度探究，以清車鼓戲之脈絡與
發展。研究對象主要地區設定在臺南地區，以筆者曾參與之「臺南縣
六甲鄉『車鼓陣』調查研究計畫」（1999年7月-2000年6月）、「臺南縣
車鼓陣調查研究計畫」（2001年3月-2001年7月），以及閩南地區的田
野調查，對於車鼓藝人與劇團採訪田調的成果為資料，進行分析，諸

多藝人的訪談與手稿劇本，可提供本文作為研究的寶貴資料。而清代時期閩南地區文人騷客的詩集與詩作，亦作為本文考據車鼓戲流變發展的重要資料與研究對象。

在當代戲曲研究部分，歌仔戲界早在九○年代末便開啟「以臺灣戲演臺灣故事」的創作，臺灣傳統戲曲中歌仔戲與客家大戲乃土生土長的劇種，京劇與豫劇雖是自大陸流播而來，但經歷幾十年的在臺耕耘與努力，也已經發展出具臺灣特色的新美學面貌。正如前文所述，無論京劇、豫劇、客家大戲及歌仔戲都對於臺灣本土題材多有涉獵，並展現出亮眼成果。

本書在當代戲曲的歷史書寫部分，將研究範圍設定在幾齣戲，主要以歌仔戲為主，兼論京劇與徽劇。歌仔戲界早在九○年代末便開啟「以臺灣戲演臺灣故事」的創作，需先說明的是，囿於篇幅與個人能力，本文所討論的範疇，時間斷代為一九九七年迄今，演出場域為現代劇場（戲曲電視節目及偶戲不包括在內）。以此而論，筆者所界義的「以臺灣戲演臺灣故事」係指：以土生土長的歌仔戲或歌仔戲跨界音樂劇的形式、以臺灣歷史為主軸的題材，搬演曾經發生於這塊土地上的人事物的真實故事，所進行的戲劇展演。讓生長於這塊土地上的臺灣人民得以藉由戲劇內容，認識臺灣歷史文化中的人物與事件。[55]

[55] 臺灣傳統戲曲中，以臺灣本土為創作題材的劇種，並演出於現代劇場的（戲曲電視節目及偶戲不包括在內），除了歌仔戲，還有京劇、豫劇與客家大戲。京劇有國光劇團九○年代的「臺灣三部曲」：《媽祖》、《鄭成功與臺灣》、《廖添丁》，以及《快雪時晴》；豫劇有臺灣豫劇團：《曹公外傳》、《美人尖》、《梅山春》、《金蓮纏夢》；客家大戲則有榮興客家採茶劇團：《大隘風雲》、《潛園風月》、《膨風美人》、《一夜新娘一世妻》、《花園女》、《中元的構圖》。「以臺灣戲演出臺灣故事」此一概念是由劉鐘元先生及施如芳在二○○○年訪談時所提出的概念（見施如芳：〈卸除華麗形式，戲說臺灣故事〉，《PAR表演藝術》雜誌第87期（2000年3月），當時兩人所謂臺灣戲是指歌仔戲。今筆者將此一概念加以擴大，範圍為一九九七年代迄今，演出於現代劇場的歌仔戲以及歌仔戲跨界音樂劇的作品。

　　本書所研究六部當代戲曲作品，其中施如芳劇作有三部：《黃虎印》、《快雪時晴》、《當迷霧漸散》。「唐美雲歌仔戲團」演出的《黃虎印》[56]，描述臺灣一八九五年的一段歷史，中日甲午戰敗，清廷割讓臺灣給日本，巡撫唐景崧成立「臺灣民主國」，並以「黃虎印」為國璽印信。日軍攻入臺灣，唐景崧倉皇逃離，「臺灣民主國」如曇花一現，臺灣人雖拚死保護印信，仍不敵日軍，藉由當時歷史事件刻畫時代大亂局中臺灣人的痛苦與堅持；「國光劇團」演出的《快雪時晴》[57]，為京劇與國家交響樂團 NSO 的跨界合作，該劇以臺北故宮國寶「快雪時晴」帖顛沛流離落腳臺灣為題材，點出「落葉歸根」、「哪兒疼我哪兒是我家」的意涵；「一心戲劇團」演出的《當迷霧漸散》[58]，為歌仔戲與音樂劇的跨界融合，該劇以臺中霧峰的林獻堂為主角，面對改朝換代，在爭取民主自治的過程中，林獻堂國族意識與身分認同的追尋過

56　二〇〇八年六月十二至十五日，「唐美雲歌仔戲團」於國家戲劇院演出《黃虎印》。由唐美雲、許秀年主演，還特邀羅北安、朱德剛、朱陸豪參與演出。

57　「國光劇團」《快雪時晴》首演於二〇〇七年國家戲劇院，睽違十年，於二〇一七年再度登上國家戲劇院，二〇一八年香港文化中心大劇院演出，二〇一九年臺中國家歌劇院「二〇一九 NTT遇見巨人」系列再度搬演。二〇一九年除當家老生唐文華、京劇天后魏海敏的「經典版」外，特邀中生代京劇菁英盛鑑、京劇小天后黃宇琳攜手主演「菁英版」。二〇〇七年導演為李小平，二〇一七年為戴君芳。根據戴君芳導演的自述：「此次復排，在音樂與劇本幾乎不更動的前提下，除了延續李小平導演為全劇五場戲所設定的戲劇色彩與表演手段，為考量日後巡演需求，《快雪時晴》的舞臺美術、影像皆由原班人馬重新設計，去除繁重的布景陳設，賦予更簡潔、流動的表演空間，豐富且細膩的視覺語彙。特別是貫串全劇的水墨意象，從混沌宇宙、歷史水鏡、時空之門、到旋舞不止的毛筆字等，運用互動科技，與表演對話，讓水墨不只是串場角色，而能潛入文本，勾勒觀者內在情思。」參見二〇一七年《快雪時晴》節目手冊。

58　二〇一九年「臺灣戲曲藝術節」的旗艦製作《當迷霧漸散》，由「一心戲劇團」製作，匯集臺灣藝術界的菁英，由施如芳編劇、李小平導演，演員除了劇團當家兩位小生孫詩詠、孫詩佩，還特邀歌仔戲天后許秀年、金枝演社藝術總監王榮裕、國光劇團老生鄒慈愛、傳藝金曲獎得主黃宇琳及古翊汎共同演出。

程，而劇中林獻堂一句「國在哪裡？家在哪裡？」扣緊臺灣人身分認同的疑問。這三齣施如芳的創作，「臺灣意識」色彩鮮明，為集中聚焦於臺灣意識的歷史書寫討論，本書不涉及舞臺演出的藝術呈現，而以文字劇本為主要研究範圍。筆者認為這三齣戲可說是施如芳的「臺灣意識三部曲」。

二〇〇八年六月十二至十五日「唐美雲歌仔戲團」於國家戲劇院演出歌仔戲《黃虎印》，該劇是施如芳改編自姚嘉文的原著小說《黃虎印》。編創的緣由係因施如芳應姚嘉文之邀而進行改編，《黃虎印》雖公演於二〇〇八年，劇本則是完成於二〇〇五年，二〇〇六年二月由玉山出版社出版《黃虎印歌仔戲新編劇本》，二〇〇八年施如芳為「唐美雲歌仔戲團」首演整體修編，同年七月演出修編本刊登於《戲劇學刊》[59]。由於是小說改編為歌仔戲，本章所涉及的研究範圍包括姚嘉文的原著小說《黃虎印》，及姚嘉文改編《黃虎印》的劇本。此外，施如芳的劇本則是以刊載於《戲劇學刊》的《黃虎印》修編演出本為本書研究資料，並加上「唐美雲歌仔戲團」出版品《黃虎印》DVD，作為研究輔助。此外，為將臺灣民主國的時代脈絡與發展成因加以說明，本章將近代史諸多文獻史料納入研究範疇，以及八〇年代牢獄小說的臺灣文學史資料，都成為本章論述時的理論根據與基礎。

《快雪時晴》的研究則是以施如芳：《快雪時晴：施如芳劇作三齣快雪時晴燕歌行花嫁巫娘》一書所收錄的劇本為研究對象[60]，再加上「國光劇團」的《快雪時晴》DVD 出版品輔以研究；《當迷霧漸散》的研究資料，一則為筆者親自前往劇場觀賞，二則由於劇本尚未出

59 施如芳：〈《黃虎印》（*The Seal of 1895*）〉，《戲劇學刊》第8期（2008年7月），頁169-216。本文《黃虎印》戲曲的討論，所參據的是施如芳刊於《戲劇學刊》（2008年7月）的修編演出本。

60 施如芳：《快雪時晴：施如芳劇作三齣快雪時晴燕歌行花嫁巫娘》（臺北：天下雜誌，2017年9月）。

版，本章研究的劇本根據，是由施如芳所提供。由於《當迷霧漸散》
關係到林獻堂其人與其事，筆者將林獻堂的《灌園先生日記》[61]，也
納入本書研究範圍。

　　兩岸以劉銘傳為題材的影視及戲劇作品不少，包括電視劇、紀錄
片以及地方戲曲，這些作品偏重的歷史取材與詮釋方式皆有所不同。
其中，兩岸地方戲曲以劉銘傳為主題的展演計有：一九九七年十月
「安徽省徽劇團」於安徽大劇院演出金芝編劇的《劉銘傳》、二〇〇
四年九月四—五日臺灣「一心戲劇團」於臺北城市舞臺演出江清泉及
孫富叡共同編劇的《番薯頂的鐵支路——烽火英雄劉銘傳》、二〇一
四年八月二十三—二十四日臺灣「一心戲劇團」於臺北城市舞臺演出
《烽火英雄——劉銘傳》（孫富叡編劇）、二〇二一年十一月二十六日
「安徽省徽京劇院」於安徽大劇院演出《劉銘傳》。本文所參據的研
究資料，在歌仔戲部分有二〇〇四年《番薯頂的鐵支路——烽火英雄
劉銘傳》演出影片及劇本、二〇一四年《烽火英雄——劉銘傳》演出
影片及劇本，一心戲劇團皆有 DVD 出版品，另有《烽火英雄劉銘
傳：精采好戲——歌仔戲劇本集》[62]，而孫富叡也提供兩齣戲劇本予
筆者進行研究。徽劇部分，除了中國《有戲安徽》節目所播出的二〇
二一年徽劇《劉銘傳》[63]，另有《徽劇藝術》所收錄的一九九七年

61　林獻堂著、許雪姬編：《灌園先生日記（二十四）一九五二年》（臺北：中央研究院
　　臺灣史研究所，2012年12月）。

62　孫富叡一心戲劇團文字提供：《烽火英雄劉銘傳：精采好戲——歌仔戲劇本集》（臺
　　北：國立傳統藝術總處籌備處，2011年）。

63　「有戲安徽」MCN創立於二〇一七年，是由安徽演藝集團和中國電信安徽公司「安
　　徽超清iTV」和「安徽iTV手機客戶端」為載體所成立的國有藝術院團MCN機構，
　　也是安徽省重點打造的具有公益惠民性質的文化品牌項目。該專區以安徽傳統戲曲
　　為主體，兼具話劇、音樂會等等不同類型節目，通過現場直播、戲曲點播等方式展
　　示。本文參據的《劉銘傳》即是二〇二一年十一月二十六日的現場直播影片。

《劉銘傳》劇本[64]。由於本劇關涉到劉銘傳其人其事，因而也大量運用史書史料，包括《劉壯肅公奏議》、《法軍侵臺檔》、《法軍侵臺史末》等資料，以爬梳劉銘傳在史實上的功績與事件，進而探看歌仔戲與徽劇戲曲文本中對於劉銘傳的不同詮釋。

第四節　研究方法與進路

綜上所述，本書《以史觀戲、以戲觀史──論竹馬陣、車鼓戲的歷史沿革與當代戲曲劇作家的歷史書寫》，各篇章節依論述脈絡排序，上編「以史觀戲──論竹馬陣、車鼓戲的歷史沿革」，為本書第二及第三章，採取「以史觀戲」角度，加上戲曲理論、民族誌、宗教學等研究方法，論述臺灣小戲之竹馬陣與車鼓戲，企圖爬梳竹馬陣、車鼓戲的歷史脈絡，為臺灣竹馬陣與車鼓戲小戲發展淵源、歷史沿革乃至現況傳習建構有機體；下編「以戲觀史──當代戲曲劇作家的歷史書寫」，為本書第四章至第七章，採取「以戲觀史」方法，談論當代戲曲劇作家的歷史書寫，以文本分析、國族論述、後殖民理論等研究方法，企圖從劇本中梳理出編劇家的歷史書寫意義。茲說明各篇大要如下：

第一章「緒論」。包括第一節「研究動機與目的」；第二節「學界相關研究成果」；第三節「研究對象與範圍」；第四節「研究方法與進路」。先說明小戲與大戲在戲曲上的意義，並回顧筆者歷來研究成果與學術脈絡，以及長年關注臺灣戲曲環境的觀察，藉以說明本書的研究動機、研究目的、研究範圍與對象，以及研究方法與架構脈絡。

64 李泰山主編：《徽劇藝術》（合肥：安徽文藝出版社，2018年），頁420-463。據該書收錄《劉銘傳》劇本，編者註記為：「原載《安徽新戲》1997年第4期。由安徽省徽劇團演出」（頁463）。

　　第二章「臺灣小戲——論新營竹馬陣之淵源、形成、發展與現況」。以臺南市新營區土庫里的「竹馬陣」為研究對象。該團體除了文武場六位，還有演員十二位，分別扮飾十二生肖，演出內容有十二生肖箍陣儀式與生旦對弄小戲，據悉該項藝術流傳於土庫已有二百九十餘年。這幾年，老藝人相繼凋零過世，截至二〇二二年竹馬陣只剩三位老藝師，再加上少子化的嚴重衝擊，原本傳習的土庫國小已無法繼續，後繼無人的問題讓竹馬陣瀕臨「滅種」的命運。本論文針對目前僅存的老藝師及土庫國小第一代傳習的弟子進行專訪，試圖在瀕臨失傳之前，針對懸而未解的學術議題進行探究，也爬梳近二十多年來新營竹馬陣的發展。運用道教學理、民族誌人類學與宗教心理學等研究理論，作為本文的重要研究方法。透過田野調查及文獻比對，探究竹馬陣淵源與藝術精髓，及其傳承流變的系統。本章共分為七節：第一節「前言」，說明新營竹馬陣在兩岸戲曲的特殊性與學術價值；第二節「『新營竹馬陣』之歷史沿革與表演內涵」，爬梳竹馬陣的歷史與師承脈絡，及其特殊的表演特色；第三節「有關『竹馬』之命義發展與演變」，辯證大陸的竹馬戲與臺灣竹馬陣為完全不同之表演藝術；第四節「『新營竹馬陣』對道教『六丁六甲』之承襲」，考察新營竹馬陣為道教的十二生肖神祇妝扮演化而來；第五節「『新營竹馬陣』對戲曲特質之吸收」，分析竹馬陣和車鼓戲之關係；第六節「『新營竹馬陣』之劇種特色」，筆者歸納竹馬陣劇種的七大表演特色；第七節「『新營竹馬陣』之傳承與現況」，探析自九〇年代以來劇團的發展與目前的傳習現況；第八節「結語」，總結前面幾個論點，提出車鼓戲在臺灣小戲之學術地位。筆者期望從學術角度，分析新營竹馬陣之淵源、形成、發展與現況，建構「新營竹馬陣」之完整發展與學術價值。

　　第三章「論車鼓戲之名義、發展、淵源與衍化」。臺灣車鼓戲於明末清初時隨閩南移民傳入，因而兼備漳、泉二派車鼓和梨園戲的特

點。本文從文獻史料引證，以及田野調查採集，試圖釐清學術上懸而未解的車鼓相關問題。第一節「前言」，說明本文的研究動機、範圍與方法；第二節「近代兩岸車鼓戲之發展」，為解決名義上的混淆與釋義，需先就近代兩岸車鼓戲之發展作一爬梳，以釐清本文所討論的車鼓戲範圍，進而才能討論其淵源與脈絡系統。為求實證，本文以田野調查和史料文獻為基礎，從歷史、宗教、戲曲等角度探究，以清車鼓戲之脈絡與發展。首先就兩岸近代的車鼓戲發展作一梳理，以釐清本文所討論的車鼓戲之定義。從兩岸車鼓戲的比對中，可得知臺灣車鼓戲的歷史意義與文化價值；第三節「『車鼓』、『弄車鼓』、『車鼓弄』、『車鼓陣』釋名」，對於民間與學術上車鼓戲之諸多稱謂加以釋名，包括「車鼓」、「車鼓弄」、「弄車鼓」、「車鼓陣」這幾個名詞，分別所指的內涵為何，需再加以釐清；第四節「車鼓戲之淵源」，車鼓戲究竟源於何時何地，由於缺乏具體完整的文獻資料加以驗證，因而歷來眾說紛紜，民間藝人對此一問題也因不同藝人而有不同答案，學術上也多因襲前人臆測之言而未有切確中肯之論點。筆者認為，考究此一問題當從車鼓戲本身的表演藝術上找尋線索，從其稱謂、演出型態、音樂、劇目、戲曲發展徑路來探討其源流與形成，方可得出較適切之理路；第五節「臺灣車鼓戲之系統」，就臺灣車鼓戲之系統進行討論，包括車鼓戲之曲目類型，以及與車鼓戲密切相關的藝陣，進而探究民間陣頭從車鼓衍化的現象；第六節「結語」，總結全文所探討的諸多議題，對於車鼓戲在臺灣小戲之價值提出學術定位。

第四章「歷史皺褶下的敷演——《當迷霧漸散》劇本探析」。二〇一九年「一心戲劇團」的《當迷霧漸散》，敷演林獻堂一生的傳奇與波瀾壯闊的生命格局，帶出臺灣被隱沒的一段歷史，重省臺灣人身分認同與國族想像的議題。本文以《當迷霧漸散》劇本為研究對象，分為五小節論述：第一節「前言」，從歷史角度簡述臺灣發展的重要

歷程，並對於歷史敘事進行說明與探討；第二節「以臺灣戲演臺灣故事」，針對歷來以臺灣戲演臺灣故事之脈絡進行整理與爬梳，藉此瞭解《當迷霧漸散》的意義與定位；第三節「歷史上的林獻堂及其國族認同」，經由史料的分析與比對，探討林獻堂的一生，及其身分認同的轉變與矛盾；第四節「《當迷霧漸散》的歷史敘事」，分析《當迷霧漸散》的歷史敘事角度與手法，探究該劇所探討及隱喻的國族想像與身分認同；第五節「結語」，總結前面論述，省視《當迷霧漸散》在臺灣戲劇與歷史書寫上的意義與價值。

第五章「穿越快雪與迷霧──談劇作家的歷史召喚與時代解鎖」。臺灣解嚴後，人們對於歷史的解釋與想像出現多元化的現象，作家以歷史角度探看政治與文化的論述，以歷史為主軸及題材的創作源源不絕。當作者根據史實進行改編與敷演，事實上是對於臺灣歷史進行歷史書寫與詮釋，而敘事的角度與方法，往往牽動歷史人物的重新定位與歷史事件的重現。同樣探討國族與身分認同的《快雪時晴》及《當迷霧漸散》，皆出自劇作家施如芳的筆下。《快雪時晴》以故宮國寶「快雪時晴」帖顛沛流離落腳臺灣為題材；《當迷霧漸散》以林獻堂一生爭取民主自治，在國族與身分認同上的追尋與徘徊為鋪陳。兩齣戲都是探討家國與歷史的敏感議題，並引起各界熱烈迴響與討論。編劇究竟如何召喚歷史人物？在詮釋歷史宿命下的人物處境與心境時，又如何觀照全局？本文試圖聚焦於此，針對兩齣戲的文本，第一節「前言」，說明兩齣戲製作的契機與劇情故事背景；第二節「時間密碼的解鎖與重設」，兩齣戲皆從關鍵時刻作為發想，其中寄寓了什麼思想與內涵？第三節「『原鄉』／『異鄉』的徘徊與游移」，劇中主角對於自己的原鄉與異鄉，皆有猶豫與疑問，編劇作此設定的意義何在？二、三節的討論，是比較兩齣原創作品在同一基準之下，如何運用不同題材與文本，進行編排與設定；第四節「編劇家的歷史敘事

與書寫」，則是比對、歸納前面兩個研究成果，提出編劇的歷史敘事
與歷史書寫；第五節「結語」，探究劇作家企圖撥開歷史皺褶下不被
看見的一頁，其中所觸及的歷史召喚與時代解鎖。

第六章「歌仔戲劇本《黃虎印》之歷史書寫探析」。二○○八年
六月十二至十五日「唐美雲歌仔戲團」於國家戲劇院演出歌仔戲《黃
虎印》，該劇是施如芳改編自姚嘉文的原著小說《黃虎印》，是臺灣大
河歷史小說改編為傳統戲曲作品之一。第一節「前言」，先就小說改
編戲曲的跨界創作提出探討。另外，傳統戲曲界的「本土化」早已於
九○年代開啟，至今仍是方興未艾的議題。歌仔戲《黃虎印》所關涉
到的研究應包含跨文類創作與本土化題材這兩個部分；第二節「臺灣
戲曲的本土創作」，先就臺灣傳統戲曲史上以本土為題材的劇作進行
整理與爬梳，範圍包括歌仔戲、京劇、豫劇、客家大戲戲曲劇種，藉
以看出《黃虎印》在臺灣傳統戲曲劇場上的價值與意義；第三節
「《黃虎印》編劇的歷史書寫」，施如芳所編創的「臺灣意識三部
曲」，其中《黃虎印》可視為她歷史書寫系列之第一部，編劇家關懷
國族身分與土地認同的精神昭然若揭。另外，《黃虎印》劇中不同人
物因為一八九五年短暫的臺灣民主國的成立，而對於身體自主的掌握
出現變動，包括遺民身體的犧牲、新國民身體誕生，他/她們在局勢
不明的社會動盪中，在歷時性與共時性的社會進程中所顯露的差異／
交混、對話／獨白，凸顯出劇作家歷史書寫觀的文化現象與深層意
涵，本文試圖從劇作家對於人物形象的刻劃與形塑，藉以探看《黃虎
印》劇本的歷史書寫。

第七章「劉銘傳在兩岸的戲曲演繹──以歌仔戲、徽劇為例」。
兩岸立基於不同政治、社會與文化的洗禮，究竟會如何詮釋歷史人物
劉銘傳？由於歷史劇是以史實為據，劉銘傳於近代史深具重要性，其
人其事皆有大量史料與研究成果。在進行兩岸劉銘傳戲劇作品的討

論，以及歌仔戲與徽劇比較之前，筆者認有需要對於劉銘傳的史實形象與相關研究做一爬梳。兩岸在近代史中分別經歷不同執政當權的更迭，歷來評價劉銘傳的角度因而有所不同；再加上，兩岸不同的政治立場與意識形態，劉銘傳在兩岸所具的形象與意義也有所不同。分別從「劉銘傳之時代意義與兩岸相關研究」、「兩岸劉銘傳之影視及戲曲作品舉隅」、「《番薯頂的鐵支路──烽火英雄劉銘傳》與《劉銘傳》之情節結構比較」「《番薯頂的鐵支路──烽火英雄劉銘傳》與《劉銘傳》之主題思想比較」這幾個角度分別切入，透過文本的分析與比較，討論兩岸對於劉銘傳在戲曲中的詮釋與演繹。

　　第八章「結論」總結全文，就上述二至七章的六個主題提出研究結論，第一節「以史觀戲──論竹馬陣、車鼓戲的歷史沿革」。「以史觀戲」的部分，從歷史考據的角度，為臺灣竹馬陣、車鼓戲完成脈絡的建構，包括竹馬陣與車鼓戲的淵源、形成、流播、演化與現況，藉以提出臺灣小戲的特色與面貌；第二節「以戲觀史──當代戲曲劇作家的歷史書寫」。「以戲觀史」的部分，從劇本文本出發，為當代戲曲編劇家的臺灣意識歷史書寫提出學術研究成果，以《黃虎印》、《快雪時晴》、《當迷霧漸散》、《番薯頂的鐵支路──烽火英雄劉銘傳》、《烽火英雄──劉銘傳》、《劉銘傳》六部劇作，涉及歌仔戲、歌仔戲跨界音樂劇、京劇、徽劇四種藝術類型，藉以探看編劇家的歷史書寫意義，也對於編劇家的歷史書寫及國族認同問題，提出淺見；第三節「回顧與展望」，簡述一九九〇年代之前歌仔戲的題材類型，究竟為何自九〇年代才大量開啟本土題材創作？其間所關涉的包括政治歷史背景、國家策略方針、歌仔戲與其他劇種的資源分配，和本土題材創作的文化指標等議題。最後提出個人淺見與未來學術展望。

附錄一　歌仔戲之本土題材作品舉隅

時間	劇團	劇目	編劇	劇情概要
1997	高雄歌劇團	打鼓山傳奇	汪志勇	化用高雄林道乾其妹「打鼓山（今高雄市鼓山區）埋金」的傳說。劇情主要描述明代林道乾在打鼓山招兵買馬劫富濟貧的一段歷史。
2000	河洛歌子戲團	臺灣，我的母親	黃英雄	改編自李喬的長篇小說《寒夜三部曲》的第一部《寒夜》，並參考黃英雄的客家舞臺劇劇本《咱來去番仔林》。劇情內容主要描述臺灣移民開墾土地及臺灣被日本占領前後的情形，展現出人的「土地意識」，以及反抗墾首、殖民者的「反抗精神」，為傳統歌仔戲少見的中心主題。
2000	陳美雲歌劇團	莿桐花開	楊杏枝	以「甘國寶過臺灣」故事原型重新編作的歌仔戲劇本。全劇係以國寶與伊娜之間的戀情為主線，牽引出異文化間的角力與衝突。而劇中穿插平埔族公廨祭祀、跳戲、鳥卜等活動，呈現阿立祖與媽祖、男性與女性在不同族群的地位高低、大小腳等形象或關係的對照，具體呈現並探討甘國寶「過臺灣」的種種現象，更直指「有唐山公、無唐山媽」的血緣之說。
2001	河洛歌子戲團	彼岸花	江佩玲	時空背景設定在清領時期的艋舺，以當時漳州泉州移民械鬥為元素，再佐以莎士比亞《羅密歐與茱麗葉》的愛情情節，成就可悲可泣的三角戀情，凸顯種族衝突的悲歌。

時間	劇團	劇目	編劇	劇情概要
2002	明華園歌仔戲團	鴨母王	陳勝國	內容取材自朱一貴抗清史實，是該團首次取材自臺灣本土故事的劇作，也是該團第一齣清裝劇。劇中臺語、華語、客語、英語口白、唱曲雜陳。在劇情方面，則有部分偏離史實，如將史實中的貪官污吏王珍塑造成義薄雲天的官吏，甚至與朱一貴之妹定終身，使得朱一貴抗清的歷史真相不明。
2004	一心戲劇團	番薯頂的鐵支路──烽火英雄劉銘傳	孫富叡	以臺灣首任巡撫劉銘傳為主角，並刻劃其一生主要事件──中法戰爭、興建現代化建設（如：鐵路），訴說臺灣先賢們開墾拓荒、篳路藍縷的奉獻，抵禦外侮、荒塚無名之悲戚，以及劉銘傳先生無私無怨的朗月胸襟，呈現出先聖先賢大無畏的精神。
1994、2004	河洛歌子戲團	東寧王國	陳永明	描述臺灣史上第一個由漢人建立的王朝，劇本主要是根據郭弘斌的《鄭氏王朝──臺灣史記》為藍本加以改編。該劇著重在鄭氏宮廷的衝突與王位之爭，以及鄭成功祖孫三代驅荷開臺的事蹟。
2005	春美歌劇團	青春美夢	吳秀鶯、牧非	描寫「臺灣新劇第一人」張維賢推動新劇的故事，從張維賢十八歲認識少女美智子開始，一直演到張維賢三十歲遠赴上海躲避日警拘捕。全劇以愛情為經，思想為緯，重現張維賢的青春事蹟，並運用戲中戲形式貫穿，除了歌仔戲外，也呈現多樣化的音樂風貌，反映出張維賢身處的日治時代。

時間	劇團	劇目	編劇	劇情概要
2005	藝人歌劇團	貓	張繡月	演出抗日英雄林少貓的故事。
2005	河洛歌子戲團	竹塹林占梅──潛園故事	陳永明	主要刻畫清朝詩人林占梅的一生，並牽扯當時臺灣兵備道丁曰健、秋日覲、鄭如材及八卦會首領戴潮春等真實人物，劇情呈現出政治因素所造成的臺灣士紳彼此敵對的現象。
2006	新世華歌劇團	抗日英雄──盧聖公傳	羅文宛	以南臺灣的「典寶橋抗日事件」為題材，描述盧石頭與三百多位抗日義士壯烈犧牲的故事。而此劇也將傳統車鼓陣融合劇中，為一大亮點。
2008	唐美雲歌仔戲團	黃虎印	施如芳	改編自姚嘉文同名歷史小說，主要描述甲午戰爭後，巡撫唐景崧成立「臺灣民主國」，刻「黃虎印」為印信。而當日軍攻入臺灣，唐景崧倉皇逃離，雖臺灣民主國曇花一現，卻展現臺灣人民捍衛印信及土地的義勇精神。
2008	河洛歌子戲團	風起雲湧鄭成功	陳寶惠	書寫鄭成功兵退鼓浪嶼，由鹿耳門登陸臺灣，以其有生之年反清復明事蹟。歷來對於鄭成功多著墨於英雄形象，卻不知昔日儒生棄文從武之心路歷程。而河洛歌子戲團敷演歷史事件，重新刻畫鄭成功的事蹟，為此劇突破。
2010	蘭陽戲劇團	開枝滾葉	游源鏗	故事改編自李喬《寒夜三部曲》的首部曲《寒夜》，訴說先人來臺灣這片土地開墾，經過天災人禍的磨難，仍堅持立足的決心，呈現出臺灣人捍衛家園與土地的勇氣與決心，展現在地的關懷與堅持。

時間	劇團	劇目	編劇	劇情概要
2012	蘭陽戲劇團	楊士芳——碧血丹心望曉霞	游源鏗	描寫宜蘭第一位進士楊士芳為抵抗異族高壓統治，以「團結就是力量」作為「還我河山」之堅忍不屈的剛烈精神。楊士芳於光緒年間，出任仰山書院山長，影響文風深遠，更因「碧血丹心望曉霞」詩句，建以「碧霞宮」供祀岳武穆王。此劇可窺見先人留存的風範，使觀眾在心中拳拳服膺、或聚首以緬懷。
2012	臺灣歌仔戲班	郭懷一	劉南芳	以歌仔戲詮釋荷據時期歷史，揭開漢人、平埔族人與荷蘭人共同的歷史記憶。劇情描述十七世紀荷蘭人憑仗船堅炮利殖民臺灣，卻有荷蘭牧師努力向平埔族人傳福音，而荷蘭統治當局施行經濟掠奪，向臺灣人課徵血稅，不顧牧師勸阻，挑撥西拉雅族人與漢人互相殘殺，搜捕偷渡客，最終引發漢人反抗，爆發「郭懷一事件」。臺灣人當時死傷慘重，雖然起義失敗，卻動搖了荷蘭的統治地位。
2012	蘭陽戲劇團	媽祖護眾生	蔡逸璇	述說臺灣的民間重要信仰媽祖的故事。林默娘的動人傳說以及守護臺灣人的軼聞，交織出苦海度迷津，守護婆娑紅塵的主題。
2012	秀琴歌劇團	安平追想曲	王友輝	以〈安平追想曲〉流行歌謠的民間故事為基礎改編，原為陳達儒有感於臺灣被殖民的歷史與島國宿命，所想像出來的十九世紀末兩代母女的愛情悲歌。但經劇團演出，使愛情故事與歌仔戲百年歷史緊緊相扣，如上半場有三月瘋媽祖、

時間	劇團	劇目	編劇	劇情概要
				陣頭遊街、藝閣遶境及歌仔戲落地掃的庶民文化，下半場則有皇民化運動背景，讓歌仔戲百年命運與發展躍上舞臺。
2014	河洛歌子戲團	大稻埕傳奇	陳永明	此劇意圖翻案「清代臺灣四大奇案」之一的「周成過臺灣」。講述安溪人周成渡臺後發跡拋妻另娶的民間傳說。周成在臺因經營茶葉生意而致富，據說其店鋪就在朝陽街上，與大稻埕有緊密切的地緣牽繫，以此名篇似乎也頗為合宜。
2015	蘭陽戲劇團	蔣渭水	陳永明	刻畫臺灣日治時期重要的民族運動人物蔣渭水。蔣渭水先生因著與生俱來的鄉土關懷，昇華為民族意識及社會改革的動力，在日治時代提出具體批判與主張，從臺灣本島發聲，向外拓展反帝、反殖民之解放思維。該劇如史詩般的劇情基調，以歌仔戲時而壯美、時而柔情的詮釋，融合精湛特技手法及現代舞臺元素，深切刻劃無私的革命情感，生死與共的情操。
2016	明華園歌劇團	散戲	黃致凱	改編自作家洪醒夫同名短篇小說，以喜劇元素重塑原著的悲情，並藉由虛實交錯的戲中戲，描述民國五、六〇年代，臺灣歌仔戲受到影視產業衝擊，從最風光的內臺戲院被迫流浪野臺，在這個表演者與經營者都措手不及的年代，臺上臺下共同交織了一齣既悲催又可笑的時代大戲。

時間	劇團	劇目	編劇	劇情概要
2017	薪傳歌仔戲團 臺灣國樂團	凍水牡丹——風華再現	施如芳	以臺灣歌仔戲國寶級藝師廖瓊枝的劇藝人生進行演出，透過國樂、歌仔戲、創作曲及多媒體之結合，重現時代氛圍，記述「臺灣第一苦旦」的愛恨與人生際遇，在音樂與戲曲之間，溫柔跳躍，綿密交織出的新演出形式。
2018	唐美雲歌仔戲團	月夜情愁	邱坤良	重現已被人遺忘的連鎖劇演出型態與西皮、福路分庭對抗的歷史時光，讓觀眾走進昔日職業戲班與業餘子弟團臺上臺下的生活環境與感情世界。本齣除了採用戲中戲演出歌仔戲，全戲主要是以臺語舞臺劇型式展演，而這種型式其實是承襲自臺灣民間戲曲或新劇（現代戲劇）的戲劇傳統。
2018	明華園戲劇團	俠貓	黃致凱	改編自作家施達樂的臺客武俠小說《小貓》，演繹抗日義士林少貓的故事。透過將現代劇與傳統戲曲歌仔戲巧妙搭配，多元跨界下，《俠貓》蛻變成一齣有濃濃歌仔戲元素的臺語音樂劇。此外劇中融合了臺語、客語、日語及河南方言，以符合時代背景各族群的語言使用與隔閡，進一步帶出文化符碼上的多元性，如：宋江陣、客家人的元宵攻炮城、流氓拳的兼採各武術所長，指出在清末至日治時期的臺灣各族群相處情形靈活地表現在舞臺演出上。
2018	秀琴歌劇團	府城的飯桌仔	陳慧勻	以臺南美食為主題，運用現代戲劇融合傳統歌仔戲的方式演出，透過唱唸與身段，深刻呈現府城飯桌的回憶與濃厚的

時間	劇團	劇目	編劇	劇情概要
				人情味。劇中有青少女獨享的「薑味烤雞」、父親壽誕所吃的「大滷麵」及能凝聚家人情感的「春餅」等。可說是融合了視覺、聽覺、嗅覺與味覺的歌仔戲美味劇場。
2018	唐美雲歌仔戲團 臺灣豫劇團 明華園天字戲劇團 春美歌劇團 勝秋戲劇團 淑芬歌劇團	見城	劉建幗	以高雄和鳳山縣舊城作為歷史故事背景，融合歌仔戲、豫劇等傳統戲曲以及環境劇場的舞臺劇。全劇透過「築城、攻城、拆城、住城」來講述鳳山縣舊城從明鄭時期、清領時期、日治時期、戰後時期等各個時代的更迭。
2018	薪傳歌仔戲團	夢斷黑水溝	童錦茂	講述在大時代的威權體制下，先民從唐山渡海來臺尋找世外桃源的追夢故事，「勸君切莫過臺灣，臺灣恰似鬼門關，千個人去無人轉，知生知死亦是難」，這一段話道盡唐山過臺灣的歷史悲歌，並有鑑於許多臺語文的美逐漸被大眾所遺忘，所以本劇採用許多臺灣俚語，要喚起大家對我們所生長的這塊土地文化的記憶。
2019	秀琴歌劇團	阿牛弄牛犁	邱佳玉	本劇與竹橋慶善宮牛犁歌陣合作，是臺南藝陣傳承扎根與推廣發展計畫的一環。內容結合牛犁歌的藝陣及歌仔戲傳

時間	劇團	劇目	編劇	劇情概要
				統文化，取材牛犁陣頭傳統歌曲，創作全新劇本，深入淺出演繹西港刈香淵源、牛犁歌陣特色以及傳承意義，演出更保存了來自歌舞小戲的樸實韻味。
2019	秀琴歌劇團	寒水潭春夢	王瓊玲	以王瓊玲鄉土小說《美人尖》〈良山〉改編，全劇以「悔恨」與「寬恕」為核心，演繹親情、友情與愛情難解的糾葛外，亦深入探索人性本質及人情冷暖。演出中同時帶出許多特色風俗，如寺廟建醮、過火科儀等，透過演出，讓觀眾看見更多元的臺灣文化。
2019	一心歌劇團	當迷霧漸散	施如芳	以臺灣議會之父林獻堂的一生為主題。該劇以倒敘手法揭開序幕，開宗明義就說明不談情說愛，而是要探究林獻堂為何不願回家的謎題，並透過劇中三段戲中戲來體現林獻堂不同時期的心境。劇中還另外安排說書人一角「辯士」，作為跨越時空串聯劇中元素的全知人物，以補足敘事結構跳躍的不連貫問題。
2021	春美歌劇團 金枝演社	雨中戲臺	紀蔚然	以「金枝演社」創辦人王榮裕的母親——歌仔戲名伶謝月霞為敘事，其經歷內臺外臺歌仔戲班，傳統戲與胡撇仔均有擅長，於是藉由謝月霞的藝術底蘊，推出此劇試圖為「胡撇仔戲」重新發聲，某種程度上發揮了扭轉其負面社會印象的影響力，更讓觀眾看到臺灣歌仔戲百年發展的樣貌，充分展現出一個歌仔戲人物生命。

時間	劇團	劇目	編劇	劇情概要
2021	薪傳歌仔戲團 臺灣國樂團	凍水牡丹II ──灼灼其華	施如芳	訴說「臺灣第一苦旦」廖瓊枝的一生，為第一集的續篇。形式以歌仔戲為基礎，結合大編制國樂，搭配現代舞、多媒體影像，交織敘事和「戲中戲」的演繹手法，透過音樂劇訴說國寶藝師廖瓊枝身處保守傳統社會的生命境遇，及其三代母女情感糾葛，進而呈現身教和言教；這齣戲刻畫女孩、女人乃至母親的演變，從怨恨尋得勇氣，從剔透如珍珠的淚光，蓄積愛的力量，打造一齣感人的跨界樂劇。
2022	唐美雲歌仔戲團 臺灣豫劇團 明華園日字戲劇團 尚和歌仔戲劇團 勝秋戲劇團 春美歌劇團 明華園天字戲劇團 秀琴歌劇團	船愛	劉建幗	以高雄在地歷史著筆，從拆船那一頁風華說起，構築高雄人們記憶中，大溝頂與酒吧街那繁華中的幸福與愛。此劇融合臺灣本土胡撇仔戲、臺客搖滾以及原住民古調吟唱，使觀眾陷入在臺灣唯一活歷史的環境劇場。而舞臺建築體是高雄造船工業技術打造出獨特的鋼板曲面，採一百八十度影像視角，以天地為幕、打破邊際限制，彷彿展開一段奇幻故事旅程。
2022	明華園戲劇團	海賊之王 ──鄭芝龍傳奇	黃致凱	描寫鄭成功之父鄭芝龍的故事，以大航海時代為故事背景，重返天下英雄齊聚臺灣，亞洲地區被捲入前所未見的風暴

時間	劇團	劇目	編劇	劇情概要
				時刻。本劇在設計上，動用軍艦造型登上舞臺，劇情凸顯出海上世界沒有公法、沒有規則，一切秩序尚未建立。而臺灣這片土地從一座孤懸海外之島，變身成為兵家必爭的戰略要地，各路豪傑必須在驚心動魄的人性爭伐中殺出血路。
2022	正明龍歌劇團	黑皮夫人	邱佳玉	改編自嘉義縣地方民間傳奇，黑皮夫人又稱「豬娘娘」，是嘉義縣東石鄉港口村的地方守護神。本劇跳脫最原始的宗教神話色彩，注入親情、母愛的元素，讓孩子知道愛護生命的涵義。劇情上減少「神仙」色彩，將嘉義地方流傳的守護神「黑皮夫人」以人的角度詮釋，將民間流傳神話故事改編，併入人性的探討以及價值觀的確立。
2022	蘭陽戲劇團	英雄再現——蔣渭水	陳秀真編劇、石惠君劇本修編	蔣渭水的民族主義思想從小受到父親與漢學教師張靜光的啟發，在臺灣大學就學期間，接受西方教育，結交志同道合朋友開啟政治興趣。一生中，原配石有守護著蔣渭水在宜蘭的家，也等待守護他一生；紅粉知己陳甜，協助蔣渭水走上政治，是生活與理想的重要伴侶。蔣渭水為改造國民素質，提升臺灣文化，傳播自由平等的人權思想。不幸英年早逝，風範長存。本劇著重在蔣渭水生命中的兩個女人的刻畫。

時間	劇團	劇目	編劇	劇情概要
2022	許亞芬歌子戲劇坊	黑水溝	吳國禎	改編自姚嘉文《臺灣七色記》小說之一《黑水溝》。東寧王國鄭經晚年，有意將天下託付世子鄭克臧。朝中要臣陳永華卻暗中謀劃「反清復明」，並交付親信李望山。李望山在交託之際與監國府侍婢陳素面約定終身。不料遭遇陳素面母親反對，兩人請託養父「順風鳥號」船主郭舵公，協助促成，但仍然遭遇阻撓。對於東寧國的滅與生，注入更多愛與恨的故事。

附錄二　施如芳歷年劇作一覽表

時間	劇作名	演出劇團
1999	《梨園天神》	唐美雲歌仔戲團
2001	《榮華富貴》	唐美雲歌仔戲團
2002	《添燈記》	唐美雲歌仔戲團
2003	《大漠胭脂》	唐美雲歌仔戲團
2004	《無情遊》	唐美雲歌仔戲團
2005	《人間盜》	唐美雲歌仔戲團
2006	《梨園天神桂郎君》	唐美雲歌仔戲團
2006	《帝女・萬歲・劫》	乾坤大戲班
2007	《快雪時晴》	國立國光劇團
2008	《黃虎印》	唐美雲歌仔戲團
2008	《凍水牡丹》	臺灣國樂團、財團法人廖瓊枝歌仔戲文教基金會
2008	《黑鬚馬偕》	文建會委任製作，國家交響樂團、臺北愛樂合唱團
2009	《湯顯祖在臺北：掘夢人》	二分之一Q劇場
2009	《紅樓夢：芙蓉女兒》	二分之一Q劇場
2010	《花嫁巫娘》	臺灣豫劇團
2010	《大國民進行曲》	金枝演社
2012	《燕歌行》	唐美雲歌仔戲團
2012	《亂紅》	二分之一Q劇場
2013	《巾幗・華麗緣》	臺灣豫劇團
2014	《狐公子綺譚》	唐美雲歌仔戲團

時間	劇作名	演出劇團
2014	《孽子》	創作社劇團
2015	《悲欣交集——夢迴李叔同》	臺灣文學藝術界聯合會
2015	《路》	誠品跨界即時互動多媒體劇場
2016	《紅樓·音越劇場》	上海越劇院紅樓團
2016	《飛馬行》	臺灣豫劇團
2017	《天光》	國立臺北藝術大學
2019	《當迷霧漸散》	一心戲劇團
2020	《虐轉》	飛人集社劇團
2021	《凍水牡丹Ⅱ——灼灼其華》	臺灣國樂團、財團法人廖瓊枝歌仔戲文教基金會
2022	《馬偕情書》	NCO臺灣國樂團李小平導演與施如芳編創《馬偕情書》國樂劇場

附錄三　孫富叡歷年劇作一覽表

時間	劇作名	演出劇團
2000	《火焰山——蹺家的紅孩兒》	西湖國小歌仔戲社
2003	《牛郎織女天仙配》	新莊市歌劇團
2003	《福祿添壽》	新莊市歌劇團
2004	《番薯頂的鐵支路——烽火英雄劉銘傳》	一心戲劇團
2005	《八仙祝壽》	新莊市歌劇團
2005	《東方傳奇——白蛇傳》	明華園戲劇總團
2005	《蚯蚓大欽差》	民視《臺灣奇案》
2006	《暗戀桃花源》（桃花源歌仔戲版）	表演工作坊
2006	《戰國風雲馬陵道》	一心戲劇團
2007	《鬼駙馬》	
2007	《刺客列傳之魚腸劍》	
2007	《八府巡按》	
2008	《聚寶盆》	
2008	《華山救母》	
2008	《天公仔子》	
2008	《超炫白蛇傳》	明華園戲劇總團
2008	客家傳統戲曲劇本修編	客家電視臺
2009	《海神家族》（戲曲唱詞）	陳玉蕙小說改編，不隸屬任何劇團
2009	《盤絲洞》	一心戲劇團
2010	《英雄淚》	

時間	劇作名	演出劇團
2010	《買官記》	
2011	《狂魂》	
2011	臺北國際花卉博覽會壓軸《牡丹花神》	明華園戲劇總團
2011	《火燒紅蓮寺》	廖瓊枝文教基金會
2012	《賢臣迎鳳》	一心戲劇團
2012	電視歌仔戲《菩提禪心》〈木槍刺足〉	孫翠鳳藝文工作室
2013	《斷袖》	一心戲劇團
2013	電視歌仔戲《菩提禪心》〈六牙象王〉	孫翠鳳藝文工作室
2013	電視歌仔戲《菩提禪心》〈蓮華〉	
2013	電視歌仔戲《菩提禪心》〈九代同居〉	
2014	電視歌仔戲《菩提禪心》〈賣身供養〉	
2014	《武松殺嫂》	一心戲劇團
2014	《烽火英雄劉銘傳》	
2015	《芙蓉歌》	
2016	《青絲劍》	
2016	電視歌仔戲《菩提禪心》〈老鞋匠的國王夢〉	孫翠鳳藝文工作室
2017	《啾咪！愛咋》	一心戲劇團
2017	《歃血金蘭》	
2018	《千年》	

時間	劇作名	演出劇團
2018	《一代神鑄——歐冶子》	
2019	《孫龐鬥法・鬼谷歸天》	
2022	《是誰刣死馬文才》	
未知	電視歌仔戲《恨青天》	三立電視臺《廟口歌仔戲》
未知	電視歌仔戲《惹不起大情敵》	鳳仙歌仔戲
未知	電視歌仔戲《殭屍追緝令》	鳳仙歌仔戲

附錄四　江清泉（牧非）歷年劇作一覽表

時間	劇作名	演出劇團
1999	《烏龍窟》	薪傳歌仔戲劇團
2000	《龍鳳情緣》	唐美雲歌仔戲團
2000	《乞食國舅》	蘭陽戲劇團
2000	《鐵面情》	薪傳歌仔戲劇團
2002	《阿三哥進城》	海山戲館
2002	《天香夢》	黃香蓮歌仔戲團
2004	《番薯頂的鐵支路——烽火英雄劉銘傳》	一心戲劇團
2004	《碧海情天》	許亞芬歌子戲劇坊
2004	《馬賢伏龍》	
2004	《逍遙遊》	新臺灣歌劇團
2005	《青春美夢》	春美歌劇團
2006	《香蓮告青天》	乾坤劇坊
2006	《誰是第一名》	海山戲館
2007	《江山美人》	許亞芬歌子戲劇坊
2008	《紅梅閣》	武童歌劇團
2010	《我愛河東獅》	悟遠劇坊

附錄五 金芝歷年劇作一覽表

時間	劇作名	劇種
1950年代	《討學錢》	盧劇
	《打蘆花》	
	《打面缸》	
1960年代	《牛郎織女》	黃梅戲 《劉銘傳》徽劇
1986	《無事生非》	
1993	《梁山伯與祝英台》	
1997	《秋》	
1997	《劉銘傳》	
1998	《啼笑姻緣》	
2000	《二月》	
2001	《朝霞滿天》	
2001	《生死擂》	
2002	《潘張玉良》	
2004	《祝福》	
2007	《徽商胡雪巖》	

上編　以史觀戲
──論竹馬陣、車鼓戲的歷史沿革

第二章
臺灣小戲[*]
──論新營竹馬陣之淵源、形成、發展與現況

第一節　前言

　　中國古典戲曲源遠流長，在元雜劇、明清傳奇等成熟大戲戲曲形成之前，小戲戲曲早已萌芽並自有理路。根據曾師永義的研究，先秦至唐代的小戲戲曲有先秦的儺戲、《九歌》；西漢「角觝戲」的《東海黃公》、《總會仙唱》、《烏獲扛鼎》、《巴俞舞》，「排戲」的《古橡曹》、「歌戲」；東漢《鄭叔晉婦》；曹魏《遼東妖婦》、《慈潛訟閻》；唐代宮廷優戲「參軍戲」、民間戲曲小戲《踏謠娘》。[1]唐代以後，有宋雜劇、金院本、明過錦戲，近代則有秧歌戲、花鼓戲、花燈戲、採茶戲等小戲。這些所謂「小戲」自有其定義與內涵，簡單來說是「合歌舞以代言演故事」。[2]八〇年代中國大陸學者張紫晨著有《中國小戲選》、《中國民間小戲》，[3]對於中國小戲的形成、種類與發展做出系統

[*]　臺南新營竹馬陣十二生肖妝扮（國立傳統藝術中心提供）可見本書圖版頁14。

[1]　關於先秦至唐代的小戲發展與名目，曾師永義已有專文深入研究。見氏著：〈先秦至唐代「戲劇」與「戲曲小戲」劇目考述〉，《戲曲與歌劇》（臺北：國家出版社，2004年），頁373-456。

[2]　根據曾師永義的定義：「『戲劇』的命義是『演故事』，而『小戲』的命義是『合歌舞以代言演故事』，所以『戲劇』實為『小戲』的先行者，而『小戲』乃實為『戲曲』的雛型。」。見氏著：《戲曲演進史（一）導論與淵源小戲》（臺北：三民書局，2021年），頁513。

[3]　張紫晨：《中國小戲選》（上海：文藝出版，1982年）；《中國民間小戲》（浙江：浙江教育出版社，1989年）

的整理研究，並收錄不少小戲作品，張紫晨將小戲分為六大類：花燈戲系統、花鼓戲系統、採茶戲系統、秧歌戲系統、道情戲系統、其他系統。其中，光是地方小戲從日常生活取材所產生的情節類型，張氏就歸納有十三類，可見其收錄作品之廣、爬梳之密。一九八八年曾師永義於其〈中國地方戲曲的形成與發展的徑路〉中提到：「近代的小戲更無不形成於鄉土，考察其根源，則有歌舞、曲藝、雜技、宗教活動等四條線索可以追尋，其中以鄉土歌舞最為重要。」[4]對於近代小戲的根源提出四種類別。一九九六年曾師永義進一步針對「小戲」一詞提出定義：

> 所謂「小戲」，就是演員至少一個至三兩個，情節極為簡單，藝術形式尚未脫離鄉土歌舞的戲曲之總稱；其具體特色是：就演員而言，一人單演的叫「獨腳戲」，小旦小丑二腳合演的叫「二小戲」，加上小生或另一位丑腳的叫「三小戲」，劇種初起時女腳大抵皆由「男扮」；就妝扮歌舞而言，皆「土服土裝而踏謠」，意思是穿著當地人的常服，用土風舞的步法唱當地的歌謠。因為是「除地為場」來演出，所以叫作「落地掃」或「落地索」；而其「本事」不過是極簡單的鄉土瑣事，用以傳達鄉土情懷，往往出以滑稽笑鬧，保持唐戲「踏謠娘」和宋金雜劇「雜扮」的傳統。[5]

歸納小戲之特質包括腳色至多三人、男扮女裝、日常服飾造型、落地

4　參見曾師永義：〈中國地方戲曲的形成與發展的徑路〉，《詩歌與戲曲》（臺北：聯經出版事業公司，1988年），頁119。

5　參見曾師永義：〈論說「戲曲劇種」〉，原載《語文、性情、義理——中國文學的多層面探討國際學術會議論文集》（臺北：國立臺灣大學中國文學系，1996年），後收入《論說戲曲》（臺北：聯經出版事業公司，1997年），頁247-248。

掃型態、演出故事情節簡單。二〇〇〇年由國立臺灣戲曲專科學校及臺灣大學音樂研究所共同承辦的「兩岸小戲大展暨學術研討會」，首度開啟兩岸就「小戲」議題的互相交流。在小戲學術部分，共計二十四位學者發表論文；就展演部分，大陸有山西秧歌戲、江西採茶、雲南花燈、湖南花鼓、漳州車鼓，五個大陸劇種；臺灣則有新營竹馬、六甲車鼓、宜蘭老歌仔、苗栗採茶、彰化車鼓，五個臺灣小戲劇團。二十四位學者針對兩岸小戲之研究多有創見，筆者也發表專文，共襄盛舉。

　　二〇〇四年施德玉將中國地方小戲的劇種，分為「小戲型態」、「小戲群型態」、「由小戲將過渡為大戲型態」、「已成大戲尚含小戲之型態」、「大戲傳播中餘存小戲之型態」等五種類型，並統計近代小戲有二百八十種。[6]二〇二一年曾師永義更是專文討論小戲，並將地方小戲之劇目題材類型分為：婚姻戀愛類、家庭生活類、農村生活類、史事神怪公案類。[7]

　　至於臺灣小戲部分，主要是閩南語系的宜蘭老歌仔戲、車鼓戲、竹馬戲，以及客家語系的三腳採茶戲這四個系統。細分臺灣小戲陣頭的類別，根據長期田調的學者黃文博的觀察，除了車鼓戲，還包括有挽茶車鼓、牛犁陣、番婆陣、桃花過渡、山伯探、本地歌仔陣、竹馬陣、七響陣、拍手唱、素蘭出嫁、草螟仔弄雞公、布馬陣、高蹺陣等。[8]小戲以鄉土各種生活瑣事為內容，流露鄉土情懷，展現民間的思想與趣味。就文學而言，最為重要的是語言豐富的特色，反覆對應、對口機趣、活潑多樣等表現手法，在抒情、敘事上不假造作，直

6　參見施德玉：《中國地方小戲及其音樂之研究》（臺北：國家出版社，2004年），頁56。

7　參見曾師永義：《戲曲演進史（一）導論與淵源小戲》（臺北：三民書局，2021年），頁446-464。

8　以上類別是黃文博對於「小戲陣頭」的分類。見氏著：《臺灣民間藝陣》（臺北：常民文化出版，2000年）。

率而坦然。語言雖俚俗白描，卻也詼諧幽默，直抒胸臆。以歌謠小調搭配鄉土舞蹈，則是以「踏謠」為基礎，舞出民俗的美感，充分代表常民文化與庶民經驗。在前述小戲陣頭中，位於臺南市新營區土庫里的竹馬陣，以十二生肖妝扮演出，可說是相當特殊的劇種。

二〇〇〇年三月筆者發表〈臺南新營「竹馬陣」源流考〉，[9]是首篇針對臺灣臺南市新營區土庫里的竹馬陣提出研究的學術專文，該文以田調與史料為基礎，針對竹馬陣的淵源，從宗教與戲曲史角度提出考據，並採集竹馬陣演出的劇目、唱詞、咒語、列陣圖。同年，筆者又發表〈有關臺灣車鼓戲之幾點考察〉，[10]對車鼓戲的源流與脈絡整理歸納，提出新的看法，並將臺灣竹馬戲與車鼓戲之關係加以爬梳分析。二〇〇一年施德玉發表〈竹馬戲音樂之探討〉[11]，分析竹馬戲曲譜的調性與音樂特性，是首篇針對新營竹馬陣的音樂進行研究的學術專文。二〇〇五年洪禎玟碩士論文《宗教、傳統與藝陣：新營土庫「竹馬陣」的表演藝術》，[12]大抵沿用筆者的「六丁六甲」發源論以及筆者於「臺南新營『竹馬陣』研究計劃」所撰寫的內容[13]，再補強一

9 楊馥菱：〈臺南新營「竹馬陣」源流考〉，《臺灣戲專學刊》創刊號（2000年3月），頁39-58。後轉載於《戲劇藝術》第6期（2001年），頁88-97。

10 楊馥菱：〈有關臺灣車鼓戲之幾點考察〉，該文宣讀於國立臺灣大學「兩岸小戲大展暨學術會議」研討會，國立傳統藝術中心籌備處主辦，2000年12月8日至16日，收錄於《兩岸小戲大展暨學術會議論文集》（臺北：國立傳統藝術中心籌備處，2001年），頁232-258。

11 施德玉：〈竹馬戲音樂之探討〉，《藝術學報》第68期（2001年），頁63-74。

12 洪禎玟：《宗教、傳統與藝陣：新營土庫『竹馬陣』的表演藝術》（臺南：國立成功大學藝術研究所碩士論文，2005年）。

13 筆者於「臺南新營『竹馬陣』研究計畫」（執行時間為一九九八年七月至一九九九年六月，施德玉教授為計畫主持人，筆者為專任助理）的期末報告書中撰有〈新營「竹馬陣」之研究〉一文（1999年6月）。該文後收錄於施德玉編著：《臺南縣車鼓竹馬之研究》（宜蘭：國立傳統藝術中心，2005年），頁8-31。施教授於該書總序中有特別說明這部分內容為筆者撰寫。

些田調以充實竹馬陣研究。二〇一〇年黃玲玉發表〈從傳統曲簿看臺灣竹馬陣之曲目〉，[14]從藝人曲譜手稿分析竹馬陣的傳統曲簿內容、曲目。二〇一四年呂旭華碩士論文《臺南市車鼓表演及其音樂之研究——以「土安宮竹馬陣」與「慶善宮牛犁車鼓陣」為範圍》，[15]採集車鼓及竹馬曲譜，並從音樂角度予以分析。二〇一七年施德玉發表〈論臺灣「竹馬陣」之歷史沿革〉，[16]也對於竹馬陣源流提出看法，爬梳史料，提出「天下第一團」定位臺灣新營竹馬陣。二〇二一年施氏再發表〈臺灣藝陣歌舞的身段表演特色〉[17]，整理了竹馬隊形、車鼓身段。轉以大量圖片說明，蔚為可觀。臺灣新營竹馬陣的研究在前賢努力下，累積不少成果。

　　在閩南竹馬戲研究部分，一九八八年陳松民發表〈漳州的南戲——竹馬戲、南管白字戲〉，[18]是較早討論閩南竹馬戲的研究，其中採集不少珍貴資料，對於閩南竹馬戲研究頗為重要。閩南竹馬戲的研究，近年也引起學界重視，黎國韜、詹雙暉〈竹馬戲形成年代論略〉（《廣東第二師範學院學報》第1期，2011年）；林聰輝《閩南竹馬戲研究》（廈門大學戲劇戲曲學碩士論文，鄭尚憲指導，2009年4月）；張聖環、劉秋明〈閩臺竹馬傳統劇目與音樂文化研究比較研究〉（《吉林藝術學院學報》第2期，2018年），都是值得留意的論文。需要說明

14　黃玲玉：〈從傳統曲簿看臺灣竹馬陣之曲目〉，《臺灣音樂研究》第10期（2010年4月），頁1-42。

15　呂旭華：《臺南市車鼓表演及其音樂之研究——以「土安宮竹馬陣」與「慶善宮牛犁車鼓陣」為範圍》（嘉義：南華大學民族音樂學系碩士論文，2014年）。

16　施德玉：〈論台灣「竹馬陣」之歷史沿革〉，《戲劇學刊》第25期（2017年1月），頁49-78。

17　施德玉：〈臺灣藝陣歌舞的身段表演特色〉，《藝術學報》，第17卷第1期（2021年6月），頁87-127。

18　陳松民：〈漳州的南戲——竹馬戲、南管白字戲〉，《南戲論集》（北京：中國戲劇出版社，1988年），頁216-222。

的是，閩南竹馬戲和臺灣竹馬戲，雖同樣有「竹馬」稱謂，但並非同樣內涵，兩者可說是名同實異的兩個劇種。（詳見下文）

臺灣「臺南市新營區土庫竹馬陣」的研究雖累積不少研究成果，或從淵源、或從音樂、或從表演型態等角度切入，但涉及淵源考據仍各有看法。由於新營竹馬陣的十二生肖妝扮，乃兩岸僅有的特殊表演，加上兩岸「竹馬戲」名同實異，筆者認為有必要將「臺南市新營區土庫竹馬陣」（以下簡稱「新營竹馬陣」）之淵源形成、發展脈絡、傳承現況予以系統整體的研究。

筆者於一九九八年至二○○一年曾先後參與臺南地區車鼓與竹馬調查研究計畫案，[19] 經歷多年田野調查與資料爬梳，得以記錄下竹馬戲、車鼓戲珍貴史料與影像資料。一九九九年筆者獲「陸委會中華基金發展管理委員會」的資助，前往大陸閩南地區進行三個月田野調查，在廈門大學陳世雄教授、廈門市臺灣藝術研究院陳耕、曾學文學者，以及漳州薌劇團陳松民老師和其他地方藝人的幫助下，探訪閩南小戲，試圖為臺灣的車鼓戲、竹馬戲與老歌仔戲尋根。由於兩岸時代變遷的不同，筆者發現閩南車鼓戲與臺灣車鼓戲已是完全不同樣貌的表演；而閩南竹馬戲與臺灣竹馬戲（新營竹馬陣）更是兩種截然不同的表演藝術。臺灣「臺南市新營區土庫竹馬陣」以十二生肖妝扮的小戲表演，則於閩南地區從未聽聞。二○○九年筆者因為教學緣故，在課堂上結識了「新營竹馬陣」的傳習弟子，進而邀請新一代青年團員與老藝人至筆者服務學校課堂演出，老幹新枝齊崢嶸，看見傳統藝術薪火相傳的美好與感動。

19 筆者曾參與國立傳統藝術中心計畫案包括：「臺南新營『竹馬陣』研究計畫」（一九九八年七月至一九九九年六月）、「臺南縣六甲鄉『車鼓陣』調查研究計畫」（一九九九年七月至二○○○年六月）、「臺南縣車鼓陣調查研究計畫」（二○○一年三月至二○○一年七月），筆者時任專任助理。

　　如今由於資訊社群與多元媒體強勢的洪流，「新營竹馬陣」正面臨嚴重困境，經過藝人與新營區土庫國小的多方努力，讓竹馬戲得以歷經時代更迭，勉以延續。只是這幾年，老藝人相繼凋零過世，截至二〇二二年只剩三位老藝人：花龍雄（1940-）、蔡金祥（1937年-）、林宗奮（1935-），令人不勝唏噓。再加上少子化的嚴重衝擊，原本傳習的土庫國小已無法傳承，後繼無人的問題讓竹馬戲瀕臨「滅種」的命運。

　　本文的資料內容除了有筆者二十多年前（1998-2001）的田調資料、十多年前（2009）的藝人訪談，還有針對目前（2022）僅存的三位老藝人及土庫國小第一代傳習的弟子進行田調，試圖在瀕臨失傳之前，針對懸而未解的學術議題進行探究，也爬梳二十多年來新營竹馬陣的發展與流變。透過田野調查及文獻引證，探究竹馬陣淵源與藝術精髓，及其傳承流變的系統。綜上所述，本文以文獻史料結合田野資料，藉由建構「『新營竹馬陣』之歷史沿革與表演內涵」、「有關『竹馬』之命義、發展與演變」、「『新營竹馬陣』對道教『六丁六甲』之承襲」、「『新營竹馬陣』對戲曲特質之吸收」、「新營竹馬陣」之劇種特色、「『新營竹馬陣』之傳承與現況」這幾個研究綱目，重新賦予「新營竹馬陣」學術價值與定位，以充實臺灣小戲之研究。

第二節　「新營竹馬陣」之歷史沿革與表演內涵

　　位於臺灣臺南市新營區土庫里有一罕見的「竹馬陣」表演團體。該團體除了文武場六位，還有演員十二位，分別扮飾十二生肖，演出內容有十二生肖列陣儀式與生旦對弄小戲。一九九八年筆者前往田野調查時，根據該團老藝人表示，[20]竹馬陣相傳是在清雍正九年（1732）

20 筆者一九九八年訪問時，當時新營「竹馬陣」的演員多半是光復後第一期的學員，

傳入當地。據傳，當時有位王丁發（音譯，或作王登發）藝人隨身帶
了一尊田都元帥神像自大陸山東來臺，[21]先是落腳於屏東「水底寮」，
後遊歷至臺南「塗庫庄」（今土庫里）便定居下來，並開始傳授「竹
馬陣」藝術。由於該項藝術具有神秘宗教色彩，而且不能外傳，[22]直
至王丁發壽終，竹馬陣一直只有在土庫一帶傳習。

　　竹馬陣若從其傳入臺灣落地生根以迄今日，該項藝術流傳於土庫
至少有二百九十年。當地土庫里土安宮即主祀田都元帥，根據現址土
安宮建廟碑文〈田府元帥沿革誌〉記載：

> 西元一七三二年雍正九年田府元帥隨著唐山文館竹馬陣師傅雲
> 遊至土庫定居迄今已逾二百肆十又肆年顯赫神感、靈感昭人、
> 造福庶民不勝枚舉、民等感其護國庇民、功不可沒、遂築本宮
> 予以奉祀籍供世民敬仰。[23]

由於土安宮另有〈土安宮興建事略〉碑文，記載興廟過程，土安宮現
址為「民國六十四年五月開工，歷時一年六個月完工」。據此推算，
〈田府元帥沿革誌〉碑文是寫於民國六十五年年底，而文中「竹馬傳

當時的平均年齡為六十歲左右，他們多半於十三、四歲即加入劇團，因而對於師承
脈絡的追溯也只能推至日治時期。

21 「新營竹馬陣」是否如藝人所言傳自大陸山東？由於此一說法乃口耳相傳，未有文
字記錄，但因該團的音樂屬南管系統，因而筆者採懷疑態度。又從地緣關係來看，
新營地區旁有東山地區，或許是從鄰近的東山傳來，藝人因為音近訛變，誤將東山
說為山東。又或者是傳自閩南漳州東山，由於筆者查訪漳州時，未能尋獲竹馬戲相
關演出記錄。因此，藝人相傳的發源地，究竟是臺南東山或漳州東山，還需要佐證
資料才可斷言。

22 竹馬陣藝人口耳相傳，倘若將此一藝術外傳即會遭遇不測，因此唯有土庫當地人才
能習藝。

23 新營市土庫土安宮〈田府元帥沿革誌〉碑文，參見本書頁59。

至本地已二百肆十又肆年」，若加以推算，可確定的是傳承至今至少二百九十年。見以下二圖：

新營市土庫土安宮碑文（筆者所攝）

新營市土庫土安宮（筆者所攝）

　　除了土安宮碑文詳載這段竹馬陣的淵源，藝人也代代相傳。由於當時未能以文字記錄，再加上年代久遠，要詳加考證此一口述歷史，是有困難的。筆者於一九九八年訪問光復後的第一代藝人，根據藝人的回憶尚可追溯至日治時期的師承，日治時期教授竹馬陣的藝人有：花金城、張三源、林金殿、林源返、林釵源、林柳、林阿抽、高抄、林元生、林文章，這幾位藝人都是能演唱也能演奏，並有專攻的腳色。[24]此外，現年八十二歲的花龍雄為光復後的第一代藝人，他曾經訪問他的師傅陳登進，盡可能的考據出新營竹馬陣的師承脈絡，見附錄一：「新營竹馬陣」師承脈絡表。

　　根據竹馬陣藝人表示，早期「竹馬陣」的演出是以竹子編製十二生肖造型，上糊以紙，加上彩繪，穿戴身上。因為馬在十二生肖中妝扮白面書生，在「萬般皆下品唯有讀書高」的社會觀念之下，馬以書生形象躍為十二生肖之代表，故而命名為「竹馬陣」。然而利用竹子編製十二生肖模型的技術已經失傳，現代演出也只能以頭飾、服裝造型來代表不同生肖。

　　「新營竹馬陣」尊奉戲神田都元帥，[25]長期以來，所有的活動都以土庫土安宮的廟會活動為主，該團為達成田都元帥救世濟民的職責，以鼠為首，執田都元帥向玉皇大帝所請領的玉旨軍旗，領十二生肖軍，腳踏七星步，以開大小圓陣、交陣互轉、對列三遍、分列又合併成圓為陣隊形式，口唱曲調並誦吟咒語，以達驅邪之目的，據藝人

24 林源返擅長演鼠，林釵源擅長演猴，林阿抽擅長演馬，高抄擅長演豬，林元生擅長演兔，林文章則是專攻旦腳走步，林柳是專攻生腳並演奏四塊，至於花金城與林金殿則是兼而有之，各種腳色行當皆能教授。

25 藝人宣稱該團尊奉「田府元帥」，其實「田府」與「田都」乃一音之轉，田府元帥也就是田都元帥，皆是指戲神田相公。

所言此乃「箍陣」。[26]據說坊間只要家裡不安寧，透過「竹馬陣」的儀式過程即可趨吉避凶，祈求平安。除了儀式性箍陣的表演，「新營竹馬陣」尚有戲劇性的演出，十二生肖分別有其扮飾之人物形象；鼠扮飾師爺、牛扮飾宰相、虎扮飾武將、兔扮飾小姐、龍扮飾帝王、蛇扮飾奴嫻、馬扮飾書生、羊扮飾奴嫻、猴扮飾齊天大聖、雞扮飾奴嫻、狗扮飾知縣、豬扮飾娘娘。十二生肖中鼠、牛、虎、龍、馬、猴、狗皆屬生腳，而兔、蛇、羊、雞、豬則屬旦腳。上種以十二生肖作為戲劇中的「腳色」，而又分別具有陰陽兩性之意義，以成為連結「演員」與「劇中人物」的橋樑，在中國戲曲中實屬特例，而當演員充任十二生肖以扮飾「人物」，[27]方能進入戲劇的領域，才能「合歌舞以代言演故事」，以符合小戲之定義。

根據藝人的說法，「新營竹馬陣」的表演形式可分為三大類：「文場」、「武場」與「路弄」。以下筆者根據藝人訪談內容加以整理並進行分析：

一、「文場」的演出形式主要以傳統的管絃樂和打擊樂為主。所包含的樂器有：大廣弦、殼仔弦、三弦、橫笛、嗩吶、響板、銅鑼。唱腔曲調以南管音樂系統為主，透過演員充任生腳及旦腳以扮飾人物，所呈現的表演體制尚屬二小、三小戲，所搬演的故事劇情皆是民間耳熟能詳的題材，其劇目有：《荔鏡記》、《破窯記》、《西遊記》、《白兔記》、《三國演義》等。演出時摘取某一段情節故事加以敷演，

26 藝人以閩南語稱此一表演為「箍陣」，團員之間也以「箍陣」二字記註在個人筆記中。「箍陣」雖音譯之詞，但就字面來看，頗具儀式性與宗教性，也符合演出內容，因此本文也使用「箍陣」一詞。

27 中國古典戲劇的「腳色」只是一種符號，必須通過演員對於劇中人物的扮飾才能顯現出來。它對於劇中人物來說，是象徵其所具備的類型和性質；對於演員來說，是說明其所應具備得藝術造詣和在劇團中的地位。關於「腳色」，可參考曾師永義：〈中國古典戲劇腳色概說〉，《說俗文學》（臺北：聯經出版事業公司，1984年）。

像《荔鏡記》中的陳三磨鏡、與五娘定情私奔;《破窰記》中呂蒙正評雪辨蹤;《白兔記》中劉智遠從軍立功、李三娘咬臍生子;《三國演義》第二十五回的〈屯土山關公約三事〉故事;《西遊記》中的齊天大聖孫悟空西天取經等。另外,還有一些插科打諢十分俚俗的相褒內容,以日常生活瑣事作為題材,互相調笑戲鬧。若根據林逢源的〈民間小戲的題材及其特色〉中地方小戲劇目題材分類來看,[28]竹馬戲的演出劇目是符合婚姻戀愛劇、家庭生活劇、農村生活劇、其他(史事、神怪、公案)這四類。此外,文場還包含另一特殊演出:「拜請」、三十六首「十二生肖本身曲」、正反「咒語」,這部分是屬於宗教意涵的演出,通常於廟會活動「開館」或民宅「淨宅」中進行,也由於具有除煞驅邪的功能,是宗教性大於戲劇性的演出,而這也是「新營竹馬陣」有別於其他地方小戲的最大特色。

　　二、「武場」的演出形式主要以傳統打擊樂器為主,包括鼓、鑼、鈸等。由生肖鼠、豬帶隊,以「箍陣」方式逆時針繞圓,結合陰陽五行及天干地支的玄學,是一項具有道教意涵的演出。筆者認為這部分演出不僅是具藝術性,更是一項道教儀式性濃厚的表演(後文詳述)。現將武場的列陣過程以圖記錄,見以下二圖:

28 林逢源:〈民間小戲的題材及其特色〉,將地方小戲之劇目題材分為婚姻戀愛劇(十三目)、家庭生活劇(四目)、農村生活劇(六目)、其他(史事、神怪、公案類)等四大類。收錄於曾師永義、沈冬主編:《兩岸小戲學術研討會論文集》(臺北:國立傳統藝術中心籌備處,2001年),頁43-69。

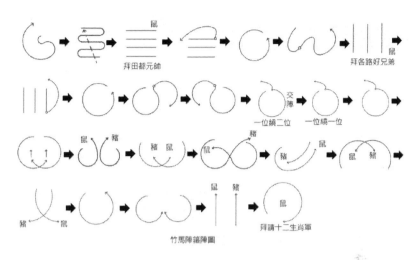

「新營竹馬陣」箍陣圖（筆者所繪）

武場「箍陣」列陣實況（筆者所攝）

　　三、「路弄」的演出形式則是結合了文場、武場的音樂，有唱腔有賓白有代言，以〈王昭君和番〉故事為主要情節，再細分為〈厭

淚〉(應為〈掩淚〉)、〈傳將軍令〉、〈傳令眾軍〉為演出曲目,並以行進演出為主。筆者認為藝人所謂「路弄」是指行進於路間,邊走邊演的藝弄,是屬於「落地掃」的演出型態。

　　一九九五年土安宮因遭祝融而毀壞,一九九六年重修落成,廖丁力(1937-2009)等藝人於是發起組織「臺南新營土庫竹馬陣推行小組」,該小組共分為十二生肖十二位演員、鑼鼓鈸四位、弦管樂器五位及一名服裝管理;二〇〇七年九月「新營竹馬陣」正式登錄「臺南縣定傳統藝術」;二〇〇九年三月二十六日立案登記,名為「臺南縣新營市土庫竹馬團」。新營竹馬陣本為當地廟會活動之業餘小戲陣頭,在多位藝人努力之下,成為登記有案,有規模有制度的表演團體,除了原推行小組成員繼續保持,還加上負責人、團長、執行長、秘書、演藝室、總務室、公關室、會計室,具有完整組織。自二〇〇〇年起竹馬陣開始參與大型藝文活動,就筆者所知,受官方邀約所參與的藝文活動計有:二〇〇〇年「兩岸小戲大展」(國立傳統藝術中心)、二〇〇二年「大龍峒保安宮保生文化祭」(臺北市政府)、二〇〇四年「孔廟活動」(臺南市政府)、二〇〇五年「南瀛國際民俗藝術節」(臺南縣政府)、二〇〇六年「鎮轅境第六屆文化祭」(臺南市政府)、二〇〇七年「藝陣大觀園」(國立傳統藝術中心)、二〇〇八年「鎮轅境第八屆文化祭」(臺南市政府)。

　　綜上所述,「新營竹馬陣」為十分特殊的劇種。其演員扮飾十二生肖,並將十二生肖配合上民間社會中的各階人物,進而制約每一生肖的屬性,分為陰陽兩性,如此方轉化為戲曲中的男女腳色,以搬演情節簡單內容逗趣的故事。然此種以十二生肖為扮飾對象的表演,不僅在臺灣僅此一團,連中國大陸也未曾聽聞。老藝人指出該表演藝術是由中國大陸傳來,放眼大陸地區唯有閩南一帶有所謂「竹馬戲」,如此是否意味著「新營竹馬陣」是傳習自大陸的「閩南竹馬戲」?而

新營「竹馬陣」即是閩南「竹馬戲」的支脈之一？筆者以為閩南「竹馬戲」與新營「竹馬陣」為兩個不同的劇種，閩南「竹馬戲」應當與臺灣的「布馬」、「跑馬」有著密切的關係，而屬同一系統。「新營竹馬陣」則是另有其複雜特殊的背景以發展成現今之面貌，此一特殊背景乃發源自道教的「六丁六甲」神祇，之後在音樂上吸收了南管的音樂與閩南的民歌，還學習了車鼓戲的妝扮與劇目，以及秧歌戲和梨園戲的身段，才形成現今所見的表演方式。以下先對於「竹馬戲」之流變與劇種特色加以說明，釐析「閩南竹馬戲」與「新營竹馬陣」兩者為不同之劇種，再就新營竹馬陣發展為小戲的機緣與特質加以論述。

第三節　有關「竹馬」之命義、發展與演變

　　竹馬，早先是指帶有馬型裝飾的竹子，小兒跨腿在竹竿上，邊跳邊跑，模仿騎馬的動作，屬於遊戲的性質。這種遊戲起源甚早，《後漢書》〈郭伋傳〉[29]及〈陶謙傳〉[30]中都提到此種遊戲活動，晉代張華《博物誌》：「小兒五歲曰鳩東之戲，七歲曰竹馬之戲」，當然這種小兒騎竹馬的遊戲還談不上有特殊的表演型式。竹馬由遊戲發展成舞蹈表演，當始於宋代。南宋周密《武林舊事》卷二記載南宋都城杭州元宵節的舞隊，「其品甚夥，不可悉數，首飾衣裝，相矜侈靡，珠翠錦綺，炫耀華麗，如傀儡、杵歌、竹馬之類，多至十餘隊」，[31]竹馬已成為元宵節民間遊藝的表演活動之一。而且當時的竹馬舞隊亦有基本的

29　《後漢書》〈郭伋傳〉：「有兒童數百，各騎竹馬，道次迎拜」，提到郭伋任官很受民眾愛戴。他到西河美稷的時候，有數百名兒童，騎著竹馬在路上歡迎他。

30　《後漢書》〈陶謙傳〉：「年十四，猶綴錦為幡，乘竹馬而戲，邑中兒童皆隨之」，提到陶謙十四歲的時候把帛布縫成幡旗，乘著竹馬做打仗的遊戲。

31　南宋・周密：《武林舊事》（臺北：臺灣商務印書館，1983年），頁104。

表演型式，根據西湖老人《繁勝錄》裡提到杭州元宵，有所謂「小兒竹馬」、「踏繞竹馬」的表演，可見演員起先仍由小兒擔任，其演出方式是以「踏謠」為基本身段。

成為民間遊藝的竹馬，是表演踏謠身段的重要砌末，當然不能僅僅以竹竿象徵馬匹來表現，此時開始以竹編為馬形，覆蓋布帛，由人居中作騎馬狀，也就是後來民間遊藝中「竹馬燈」的造型。演員與竹馬融為一體而做出舞蹈踏謠的身段，彷彿是演員騎在真馬身上一樣。這類騎竹馬的身段表現也出現在元雜劇中，例如《蕭何月夜追韓信》中，韓信登場時「正末背劍查竹馬兒科」，蕭何「磕竹馬上了」；又項羽自刎後，有「竹馬兒調陣子上」。[32]可見，宋代元宵節開始有了竹馬舞隊的「竹馬燈」表演，「竹馬」成為民間遊藝的一項活動。由於竹馬舞弄的好壞端視演員與竹馬結合後所展現的踏謠身段優美與否，它成為演員做科的一種美感展現，因而此一遊藝表演也被吸收進雜劇中，至此演員騎著由竹子所編製的馬形，已成為戲劇中的身段表演。後來由於竹馬在舞臺上表演過於滯重，排場流轉不夠明快，才演變成以馬鞭代替馬匹，或加上馬童以強化騎馬情節。

清代竹馬燈十分盛行，從清康熙年間（1662-1722）所刊印的《漳州府志》：「上元作花燈為火炮之屬，子弟扮仙獅、竹馬、龍燈慶鄉閭」所云，可知竹馬燈活動乃元宵節的重要節目之一。又清王相主修之《和平縣志》卷十〈風土〉云：「歲時，元日……諸少年裝束獅豹、八仙、竹馬等戲，踵門呼舞，鳴金擊鼓，喧鬧異常」，以及南靖縣奎洋鄉莊復齋於康熙年間家居所作之《秋水堂文集》有云：「一曲琵琶出塞，數行簫管喧城；不管明妃苦恨，人人馬首歡迎」。從《和

32 參考邱坤良：〈談竹馬戲的演變〉，《現代社會的民俗曲藝》（臺北：遠流出版公司，1983年），頁250。

平縣志》及《秋水堂文集》的記載看來,「竹馬燈」活動儼然已經成
為一種「竹馬戲」的表演,並且可以搬演像昭君和番之類的故事情
節,已經有了戲劇的面貌。由歌舞形式的「竹馬燈」發展成為戲曲劇
種的「竹馬戲」是形成於漳浦,並流行於漳浦沿海地區,在形成過程
中,最主要是受到梨園戲和四平戲的影響。也就是說,「竹馬戲」的
發展過程是在「竹馬燈」的基礎上,吸收了梨園戲的劇目和曲調,以
及四平戲的音樂,於是形成了「竹馬戲」劇種。[33]

　　「竹馬戲」的表演,一開場先由四位小旦騎竹馬(綁馬頭、馬尾
於腹前、臀後,後改用竹竿子或馬鞭代替),分飾春、夏、秋、冬四
個腳色,稱之為「打四喜」或「跑四美」。開場之後接演正戲部分,
正戲內容分為兩類:一類為「本戲」,另一類為「弄仔戲」或「墜仔
戲」,前者只有《昭君和番》和《賽昭君大報冤》兩種劇目,[34]後者則
有傳統劇目和外來劇目共三十一種。[35]正戲演出的主要腳色行當為

33 根據閩南地區老藝人的說法,二百多年前泉州梨園戲班社乘船遇難,被漳蒲六鰲半
　島的人救起,遂留下教戲傳藝,當地竹馬燈藝人跟隨學習梨園戲的劇目和曲調,用
　「騎竹馬」表演,於是歌舞形式的竹馬燈發展成為戲曲劇種。而在發展過程中還受
　到四平戲的影響。見萬葉等編:《中國戲曲劇種大辭典》(上海:上海辭書出版社,
　1995年),頁708。

34 《昭君和番》有〈畫圖〉、〈進圖〉、〈禁冷宮〉、〈選出宮〉、〈女報〉、〈假君〉、〈漢王
　別〉、〈正和番〉、〈遇番王〉、〈坐輦〉、〈坐船〉、〈從三願〉、〈寄家書〉、〈上酒樓〉等
　十四折。《賽昭君大報冤》為《昭君和番》的續集,敷演昭君之妹為姐報冤事。見
　萬葉等編:《中國戲曲劇種大辭典》(上海:上海辭書出版社,1995年),頁708。

35 傳統劇目有《跑四美》、《金錢記》、《劉海砍柴》、《唐二別妻妻妻》、《尼姑下山》、
　《騎驢探親》、《鬧花燈》、《士九弄》、《過渡弄》、《管甫送》、《番婆弄》、《尾旗
　弄》、《相思會》、《割鬚弄》等十四種。自其他劇種移植的劇目有《古城會》、《黑白
　蛇》、《公婆拖》、《燕青打擂》、《李廣掛率》、《宋江征方臘》、《獨臂武嶺》、《青石
　嶺》、《洋牌陣》、《白虎堂》、《路遙知馬力》、《老少換妻》、《打花鼓》、《小補甕》、
　《牽牛記》、《隻搖櫓》、《王阿母賣老母》等十七種。見萬葉等編:《中國戲曲劇種
　大辭典》(上海:上海辭書出版社,1995年),頁708。

丑、旦二人，丑腳的動作襲自「騎竹馬」身段頗多，而著重上身的扭動，講究「眉目傳情」；旦腳則以精細做功見長，因而有「手置前胸，腳行蹀步」、「旦舉手到乳」、「一句曲一種科步」等科範程式的規定。另外，「竹馬戲」的音樂唱腔則以民間歌謠和南曲為主，並吸收四平戲與京劇的曲調。由「竹馬戲」之表演藝術看來，屬於二人小戲，其中丑腳的表演還充滿踏謠歌舞的性質，旦腳則吸收較多梨園戲身段而逐漸走入程式規範。

「竹馬戲」在開場前先來一段騎竹馬的「打四喜」演出，頗有宋雜劇「豔段」和金院本「衝撞引首」之意味，皆屬於與正戲無關之可獨立演出的雜技表演。而接著演出的正戲，依照演出內容分為「本戲」與「弄仔戲」兩類，屬於「本戲」的劇目只有與王昭君之相關故事，則清康熙年間莊復齋所見搬演昭君故事的竹馬戲，當為竹馬戲的「本戲」演出。而屬於「弄仔戲」的劇目雖有傳統劇目及外來劇目兩類，但前者多屬簡單情節的對弄內容，充滿了野趣，如《番婆弄》、《騎驢探親》、《過渡弄》等；而後則是移植自其他劇種的劇情，如《公婆拖》、《老少換妻》、《王阿母賣老母》等。所謂「本戲」應是演出中最主要也是最重要的表演，其劇目有《昭君和番》和《賽昭君大報冤》，前者在搬演王昭君故事，後者在搬演昭君之妹為姐報冤的故事，兩者所搬演之內容可合為同一名目，彼此間又有所承繼而性質相類，但卻可以各自獨立的兩個故事，一如宋雜劇中「正雜劇」的兩段獨立故事。而「弄仔戲」為調笑對弄充滿野趣的演出，亦好比宋雜劇中的「散段」，目的在「以資笑端」。如此一來，「竹馬戲」當是宋雜劇小戲的遺響，同屬小戲群的表演。

一九八三年陳松民曾赴閩南漳州市華安縣新圩鄉玉山村進行田野調查，當時玉山村裡有從宋末傳衍二十七代的老藝人還保留「白字戲仔」手抄劇本：《番婆弄》、《陳三留傘》、《管甫送》、《桃花過渡》、

《丈二別》等。又據陳氏調查，當地竹馬戲又有「乞冬戲」之稱，「『乞冬』演竹馬戲自南宋以來閩南、粵東地區一直流行的民間習俗，盛演不衰，以至於當地人們把竹馬戲就叫作『乞冬戲』」。[36]若據此論證南宋・陳淳〈上傅寺承論淫戲書〉：

> 某竊以此邦陋俗，當秋收之後，優人互湊諸鄉保作淫戲，號「乞冬」。群不逞少年，遂集結浮浪無賴數十輩，共相唱率，號曰「戲頭」。逐家哀斂財物……[37]

書信中所謂的「淫戲」即是指漳州一代盛行的「乞冬戲」。可以推斷南宋時期，漳州就已經有演竹馬戲的乞冬戲，而當時的竹馬戲演出內容正是上文提到的「跑四美」。就筆者所瞭解，目前閩南「竹馬戲」劇團已經消失，惟在九〇年代時，漳浦縣薌劇團曾經請了一位七、八十歲的老藝人，傳習了「弄仔戲」中的《唐二別妻妻》與開場戲「跑四美」。雖無法見到「竹馬戲」的完整全貌，但可確定的是，它是屬於小戲的表演。

關於臺灣的竹馬戲記載，清人江日昇《臺灣外志》第十一卷〈何斌獻策取臺灣，黃梧密疏遷五省〉，有一段記述永曆帝（桂王）敗走緬甸時，南明局勢危急，荷蘭通事何斌適時向鄭成功獻策謀求臺灣：

> ……帝被吳三桂所逼，議欲走緬甸。成功聞之，欷歔嘆息，而

36 見陳松民：〈漳州的南戲──竹馬戲、南管白字戲〉，《南戲論集》（北京：中國戲劇出版社，1988年），頁216-222。

37 陳淳，漳州龍溪人，一一九七年他上書給漳州知府的傅伯成（1143-1226）。見清・沈定均主修：《光緒漳州府志》卷38〈民風〉（上海：上海書店，2000年，據清光緒三年〔1877〕芝山書院刻本影印），引宋・陳淳：〈上傅寺承論淫戲書〉，《北溪文集》卷27。

心愈煩，適臺灣通事何斌侵用揆一王庫銀至數十萬，懼王清算，業令人將港路密探。於元夕大張花燈、煙火、竹馬戲、綵笙歌妓，窮極奇巧，請王與酋長卜夜歡飲。斌密安雙帆並船一隻，泊於附近。俟夜半潮將落，斌假不勝酒，又作腹絞狀，出如廁，由後門下船。飛到廈門，叩見成功……[38]

鄭成功接受何斌建議，興兵攻臺，揆一渾然未覺，「當於元夕赴何斌之請，燈酒笙歌，酣樂達旦。」文提中到宴席有「竹馬戲」，與花燈、煙火、綵笙歌妓並列表演節目，並窮極奇巧、炫人耳目，此處所指應當是竹馬燈或竹馬小戲的表演，與現今新營竹馬陣是不同的。

邱坤良於〈談竹馬戲的演變〉一文，提到臺灣竹馬戲的表演，有如下的說明：

臺灣民間的竹馬表演，名目也極為繁多，有「布馬」、「跑馬」、「瘋老爹」、「騎驢探親」、「狀元遊街」、「竹馬吹」等等，其中狀元遊街是民間在迎神時的化裝遊行，表演古代狀元打馬遊街的得意神態。扮演狀元者騎著竹馬，一付古代狀元的妝扮，旁有一人持涼傘，象徵著持「華蓋」的儀仗，在一群吹號角（長形嗩吶）的人開道下，昂首闊步，悠然自得。狀元亦有多至十數人者，分兩列前進，有時表演者為了出奇制勝，還騎著真驢或真馬遊行。竹馬吹的表演型式與狀元遊街大致相同，但所象徵的人物不一定是狀元，也許是縣官，也許是武士和文人，他們騎著竹馬，自己吹著嗩吶遊行，所演奏的音樂曲牌也多熱鬧喧嘩。……今天要在臺灣看到這些民間竹馬戲劇表演的

38 清‧江日昇著，吳德鐸標校：《臺灣外志》（上海：上海古籍出版社，1986年），頁184-185。

機會並不很多。他們的演出，多集中在農曆三月、六月、九
月、十月等幾個神佛誕辰日期較多的月份。平常這些演員大多
有其他的職業，有的本身就是戲劇演員，有的是農夫，也有的
是小商人，平常從事自己的工作，有人邀請時才參加演出。
（一九七八年二月）[39]

這篇文章記錄了臺灣竹馬戲的演出內容、演員造型、妝扮人物、演奏
樂器、列隊演出、演出時機等。該文雖是收錄於一九八三年出版的
《現代社會的民俗曲藝》，但文章末了作者記錄完稿時間為一九七八
年二月，也就是說，邱坤良所描述的是一九七〇年代臺灣竹馬戲的演
出概況。從其內容所述，邱氏所見的竹馬戲為「布馬」、「跑馬」一類
的小戲陣頭，與上文清代〈何斌獻策取臺灣，黃梧密疏遷五省〉所描
述相近，而與本文所研究的「新營土庫竹馬陣」妝扮十二生肖的�箍
陣，以及生肖妝扮二小戲、三小戲的表演，是完全不同的。

　　以上是對於「竹馬」乃至於「竹馬戲」的發展與演變作了說明。
倘若將閩南的「竹馬戲」與前面所介紹的新營「竹馬陣」作一比對，
不論是劇目、音樂、演員、科介等各方面皆全然不同，實為兩個不同
的表演內涵，僅有以「竹馬」命名為一致的。

第四節　「新營竹馬陣」對道教「六丁六甲」之承襲

　　「新營竹馬陣」在當地向來被視為具有神奇力量的團體，有別於
其他劇種的特色在於十二生肖的籃陣儀式，演員口念咒語，並依照一

39 參考邱坤良：〈談竹馬戲的演變〉，《現代社會的民俗曲藝》（臺北：遠流出版公司，
　　1983年），頁249-253。

定的手勢步伐，走一定的陣勢，藝人稱之為「武場」。根據筆者觀賞
該團演出所做的記錄，十二生肖首先按生肖順序成為隊伍以行進，行
進隊伍又依固定圖形依次完成，從圓陣、交陣到列陣，其中又須祭拜
兩次，分別拜向田都元帥及各路好兄弟。「箍陣」的擺陣儀式只能夠
於田都元帥千秋日，[40] 及每個月的初二、十六舉行，藝人稱之為「開
館」。根據蔡金祥的回憶，每年「請媽祖」遶境前都會舉行「開館」
儀式，竹馬團成員要在前一晚準備祭拜歷代祖師的牲禮酒菜，其中一
定要有「見笑蛋」（紅蛋），而且只有扮飾十二生肖的演員才能食用，
且必須食用。花龍雄認為食「見笑蛋」能讓演員能於演出時不害羞，
演出順利。[41] 筆者認為也有可能是為了「壓驚」與「討吉祥」，因為
「箍陣」演出是較具宗教意義，參與十二生肖演出的演員，都需要避
免沖煞，以保有自身平安。

　　「新營竹馬陣」在陣列表演之後，即以鼠為中心，拜請其他十一
位生肖：

> 元宵景致我只盡點賀花燈點賀花燈，一拜請卜牛魔大王白馬元
> 二帥。二拜請卜龍王共山軍。三拜請卜鬼蛇羊金鳳雞。單拜請
> 卜齊天孫大聖。又拜請卜狗頭大王豬鳳盍。總拜請卜十二生軍
> 都到齊。[42]

而由鼠領軍所拜請出的生肖圍成一圓圈，做出各生肖之象徵性動作。

40 當地土安宮主祀田都元帥，廟裡的碑文記有「田府元帥沿革志」：「田府元帥奉祀日
　期原本農曆六月十一日後因本里環境毗臨急水溪，六月份雨水多，溪水容易暴漲蔬
　果取得不易，後經先民要求，經過本里田府元帥同意，將其改為農曆四月二十六日
　沿用至今。重修後改回六月十一日。」
41 筆者於二○二二年四月四日訪問花龍雄與蔡金祥兩位藝人。
42 筆者根據新營竹馬陣藝人提供的唱詞所整理。

接著生肖單獨上場表演，一上場必須先唸一段咒語（以下為音譯記錄）：

> 路又又利 AA 利利利利利利 A 路 AA 路又利 AA 林丫丫路又又
> 利利利利利路 AA 路又利 AA 利利利路又又利利利利路又又又
> 又路又利 AA 林丫丫路又又利利利利利利路又又。

藝人唱誦咒語，關於咒語的內容涵意，演出藝人並不知曉。[43]根據花龍雄表示，這些演員所唸的咒語不過是照著音階唱誦，[44]每一位生肖上場時需念咒語，下場時也需隨著下一位上場者唸咒語，也就是說，十二生肖上下場皆需以咒語帶入帶出。見下圖：

「新營竹馬陣」咒語與簡譜（花龍雄提供）

43 筆者於二○二二年四月四日訪問蔡金祥，據他表示新營竹馬陣咒語又與其他道教陣頭咒語不一樣，至於咒語內容為何，沒人知道，以前老師傅就這麼教。

44 筆者於二○二二年四月四日訪問花龍雄。

除了咒語的唱誦之外，各生肖上場時還需表演一唱段，藉以誇耀自己的本領。舉「龍」及「馬」為例，其唱詞為：

> 我是伊龍軍，變化為變化為尊，五湖為四海，捲水入捲水入雲，身穿點金甲，五爪來去採，五爪來去採雲，身降早入，伊間是風，風調雨順。白馬掛起金鞍，騎出上伊人，騎出上伊人看，拋行是伊千里，一時遊世間，一時遊世間，手擇中龍箭，鑼鼓打勝去王，鑼鼓打勝去王山，今要來遊，遊賞是國，國泰是民安。

箍陣儀式結束之後，便進入戲劇性的搬演，藝人以五齣小戲作為表演內容，而在五齣小戲之後，又再次由鼠領十二生肖軍圓陣兩次，最後分別由鼠、豬為首列陣兩行，向田都元帥膜拜，才得以結束。

「新營竹馬陣」十二生肖箍陣儀式的進行，不僅可以伏魔驅邪，還可以祈求風調雨順、國泰民安，相當具有神秘色彩。就筆者訪問竹馬陣藝人，他們對於十二生肖的認知，認為十二生肖可趨吉避凶，早在唐代就有相關記載。驅儺方俗中的十二生肖的儺舞，就是以十二生肖驅逐四方疫鬼的儀式舞蹈，而《進夜胡詞》中記載：「更有十二屬，亦為解吉凶」，與《後漢書》所記載驅儺活動的「十二獸有衣毛角」、「十二神追凶惡」皆可看出十二生肖除煞的功能。又十二這數字，既可記錄時間，又可代表方位，或許時空的重疊，用以驅逐特定時間空間的疫鬼。[45] 在實際經驗中，根據花龍雄、蔡金祥與林宗奮的回憶，共計有五次「淨宅」，分別為燕都戲院、楊桃厝、房屋魘鎮、臺

45 將竹馬陣十二生肖追溯至唐代儺舞是「臺南市新營區土庫土安宮竹馬陣」臉書粉絲專頁（該專頁由盧俊逸管理）於二〇二一年九月二十八日的貼文，https://x.facebook.com/ZhuMaZhen/photos/a.2241596779297858/2993574730766722/?type=3&source=48（檢索日期2022年4月7日）。筆者也曾訪問盧俊逸此一問題。

南老屋清厝等。「淨宅」時宅邸需開前後門窗，竹馬陣進宅前需燃放鞭炮，鑼鼓走在前，十二生肖走在後，眾人齊心詠唱咒語。上述的「淨宅」儀式以楊桃厝淨宅讓藝人印象最為深刻，據說該次淨宅甚至遇到鬼魅，負責敲鑼的「清心伯」起乩並斥喝：「吾乃田府元帥，汝等緣何在此作亂？」[46]該事件代代相傳，藝人也曾對筆者描述，顯見團員們與當地民眾，對於「新營竹馬陣」的驅邪除祟法力，相當信服。

　　筆者以為「新營竹馬陣」之十二生肖，是藉由動物妝扮，以表現動物神所具之神力，而將十二生肖賦予人格神並具有驅邪扼妖之神力應是源自於道教，這十二位動物神，也就是道教的「六丁六甲」神祇。現今道教所保存文物中，就有十二生肖圍繞著道教道符及十二生肖人身動物面之神像，見以下二圖：

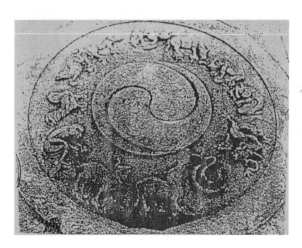

**十二生肖圖（出自郭瑞雲：《道教六十星宿
神像與十二生肖圖》）**

46 筆者二〇二二年四月四日訪問花龍雄及蔡金祥時，兩位特地提及此事。而「臺南市新營區土庫土安宮竹馬陣」粉絲專頁，於二〇二一年九月十二、十三日的貼文，https://x.facebook.com/ZhuMaZhen/photos/a.2241596779297858/2993574730766722/?type=3&source=48（檢索日期2022年4月7日），亦記錄有此事。

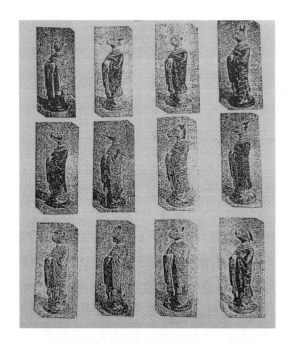

丁甲神（出自沈平山：《中國神明概論》）

中國大陸北京、河南也都還保存祭拜十二生肖神的道觀。[47]筆者推論，「新營竹馬陣」在未傳入臺灣之前，最原初可能是一道教團體，藉由妝扮十二生肖，展現六丁六甲神力，以驅鬼平妖。

「十二生肖」又稱「十二相屬」，清·趙翼《陔餘叢考》卷三十四：「十二相屬之說起源於東漢」。早在東漢王充所著《論衡》已經以十二種動物來配十二地支，即：子為鼠、丑為牛、寅為虎、卯為兔、辰為龍、巳為蛇、午為蛇、未為羊、申為猴、酉為雞、戌為狗、亥為豬。以地支配上生肖，即可按各人出生之年，以肖某物。如此一來，生肖亦可配上天干、地支順序相配的六十甲子，周而復始，循環應用。

47 河南浚縣大伾山山上有座建於清初的呂祖祠，裡面除了供奉呂洞賓、哼哈二將，還供奉有道教護法神將六丁六甲。參見馬書田：《全像中國三百神》（臺北：國際村文庫書店，1993年），頁266。又北京白雲觀亦供奉十二生肖神像。

　　道教謂天地萬物皆有神祇存在，是崇奉多神的宗教。[48]原本只是用來標示時間而具有符號意義的十二生肖，後來卻成為具有法力的神祇。武英殿二十四史本《後漢書》卷八十〈列傳〉第四十〈孝明八王列傳〉，梁節王暢云：「暢性聰慧，然少貴嬌，頗不遵法度。歸國後，數有惡夢，從官卞忌自言能使六丁，善占夢。」其注曰：「六丁謂六甲中丁神也，若甲子旬中，則丁卯為神，甲寅旬中，則丁巳為神之類也，役使之法，先齋戒，然後其神至，可使至遠方物及知吉凶也」，[49]又董思靖《正統道藏》本〈洞玄靈寶自然九天生神章經解義〉卷之一：「六甲周行於幽冥，隱化無方，上補天真，飛虛駕景，玉女執巾，萬神奉衛，真人造房是也」。[50]六丁六甲是道教中的護法群將，與二十八宿、四值功曹、三十六天罡、七十二地煞同為護法將士。道書上說，六丁六甲能「行風雷，制鬼神」，道士齋醮作法時，常用符籙召請祂們「祈禳驅鬼」，漢代時期已有方士用六丁法占夢。[51]

　　六丁六甲為六丁神和六甲神的合稱，其神十二位，《搜神記》卷二〈玄天上帝〉載：「元始乃命玉皇上帝降詔，紫薇陽則以周武伐紂陰，以玄帝收魔。斯時，上賜玄帝披髮跣足，金甲玄袍，皂纛玄旗，統領丁甲下降凡世」。[52]丁甲之名來源於天干地支，丁神六位：丁卯、丁巳、丁未、丁酉、丁亥、丁丑；甲神六位為：甲子、甲戌、甲申、

48 參見郭瑞雲：《道教六十星宿神像與十二生肖圖》（臺南：中華民國道教會臺灣省臺南市支會印，1980年）。

49 見劉宋・范曄撰，唐・李賢等注，晉・司馬彪補志，楊家駱主編：《後漢書》（臺北：鼎文書局，1981年），頁1676。

50 參見沈平山：《中國神明概論》（臺北：新文豐出版公司，1979年），頁446。

51 參見馬書田：《全像中國三百神》（臺北：國際村文庫書店，1993年），頁266。

52 參見王秋桂資料提供：《繪圖三教源流搜神大全・附搜神記》中《搜神記》卷2〈玄天上帝〉（臺北：聯經出版事業公司，1980年），頁471-472。該書是據英國劍橋大學圖書館所藏清宣統元年長沙葉德輝《麗廔叢書》本影印。原文無句讀，為方便論述，引文裡的句讀為筆者標示。

申午、甲辰、甲寅。據《續文獻通考》卷一三二〈圭降姓何憚壅翼裡宙瞿師姓錢知稱永智巢〉：「六甲姓名，甲子神名王文鄉，甲戌袖名展于江，陣中神名扈之長，甲壬狎名衛主卿，申辰補名孟非卿，甲宙稍名明文章，六丁姓名丁卯神，名司馬壬女是月之，丁丑神翅子壬玉女顯蘊一，丁努禪張蓼迫壬亥寶漂之一，丁酉神臧客公玉女得喜，丁未神石敕通主女寄防岐，丁巳神雕巨卿王女明心之部，拙醜關醜，謂姓實漸，本不足信然往牲散見於簡編亦悍雅之」。[53]丁神六位支為陰，蓋為女神，甲神六位支為陽，蓋為男神，因此丁卯等六丁，陰神玉女也，甲子等六甲，陽神玉男也。祂們的名諱，據《三才圖會》和《老君六甲符圖》如下[54]：

甲子神將王文卿，甲戌神將展子江，
甲申神將扈文長，甲午神將韋玉卿，
甲辰神將孟非卿，甲寅神將明文章，
丁卯神將司馬卿，丁丑神將趙子任，
丁亥神將張文通，丁酉神將臧文公，
丁未神將石叔通，丁巳神將崔石卿。

六甲包括：鼠、狗、猴、馬、龍、虎；六丁包括：兔、牛、豬、雞、羊、蛇。「六丁六甲」十二神祇，最初是真武大帝手下的神將，雖為真武大帝部將，但最終還得聽命於玉帝調遣，因而常與二十八宿及其他護神，成群到各處平息「叛亂」。道書《雲笈七籤》則提到拿著寫有六

53 參見明·王圻：《續文獻通考》卷214，〈氏族考八——方外異姓，佛道二姓名可考者〉（臺北：文海出版社，1979年），頁12660。

54 《三才圖會》與《老君六甲符圖》之內容，轉引自馬書田：《全像中國三百神》（臺北：國際村文庫書店，1993年），頁266。

甲的符籙行走，並大喊「甲寅神將明文章」，惡鬼便會嚇跑，此種神蹟說在民間廣為流行。相傳北宋靖康年間有一卒兵姓郭名京，因宣稱能施「六甲法」而受到宋欽宗及孫傳的賞賜，大發橫財。可見不僅在民間，連官方也對於六甲法充滿信服。[55]小說中也有六丁六甲記載，《三國演義》第一〇一回：「孔明善會八門遁甲，能驅六丁六甲之神。」以及《西遊記》第十五回：「眾神道：我等是六丁六甲，五方揭諦，四值功曹……各個輪流值日聽候。」都可見六丁六甲乃具法力之神祇。

六丁六甲既然具有廣大神力，民間當然也會藉由妝扮祂，而相信神祇的降臨與附著，從而產生神力，以行其所具之法力，這就好似民間七爺八爺的意義一樣。此一文化現象，在中國宗教儀式劇中也有脈絡可循，像明萬曆年間（1513-1620）民間迎神祭祀的場合下，「關公戲」的演出就是一種逐疫禳鬼、祓邪除祟的宗教儀式，驅邪儀式通過戲劇演出得以實現[56]，而戲劇搬演本身（藉由扮飾關老爺）就是一種儀式的進行，以驅逐鬼魅。六丁六甲在道書中被區分為男、女兩性，又和新營「竹馬陣」將十二生肖分生、且不謀而合。除了「牛」在竹馬陣中屬於生腳，而在道教中被歸入六丁，為唯一的不同，[57]其餘十一位生肖所具之陰性、陽性皆完全吻合。因此，筆者推論「新營竹馬陣」扮飾的十二生肖，為民宅除煞，以趨吉避凶，祈求平順，應當就是承襲自道教的六丁六甲。筆者也曾就此一觀點請教花龍雄，花師傅表示他頗認同此一觀點。[58]

55 馬書田：《全像中國三百神》（臺北：國際村文庫書店，1993年），頁268。

56 容世誠：《戲曲人類學初探：儀式、劇場與社群》（臺北：麥田出版社，1997年），頁16。

57 在竹馬陣中牛為何被歸入男性腳色？筆者認為此乃藝人根據牛的龐然外型所連結的想像與認知，因而更動。

58 筆者於二〇二二年四月四日於花龍雄家中訪問，當時蔡金祥也在一旁。花師傅還感興趣的問筆者：「道教中十二生肖神的造型為何？」

第五節　「新營竹馬陣」對戲曲特質之吸收

　　如上所述，現今的新營「竹馬陣」，在未傳入臺灣之前，應為一道教團體。至於時間上為何是在未傳入臺灣之前，而不是在傳入臺灣後，筆者認為理由有三：第一，根據民間藝人口述歷史，「竹馬陣」於清雍正時傳入臺灣，為一外來的表演藝術，而非本土所生發（當然後來加入許多本土特色）；第二，當時傳入臺灣，相傳是一位名為王丁發，帶了一尊田都元帥神像而定居土庫，可見未傳入臺灣的「竹馬陣」早有以田都元帥為供奉神祇的信仰，而當時的「竹馬陣」已具有一定的表演型式；第三，目前臺灣未見以十二生肖為表演對象的劇種，而前述「竹馬陣」的根源即是承襲自道教的「六丁六甲」，那麼大陸河南、北京道觀中所祭祀的十二生肖神像，更可說明「竹馬陣」在未傳入臺灣之前，其初始的表演是傾向宗教儀式性的演藝。

　　「竹馬陣」既是以宗教儀式為最初表演的內涵，又是如何發展成至今兼有小戲意義的戲曲。其中最主要是吸收了南管音樂與閩南民歌，以及車鼓戲、秧歌戲、梨園戲等劇種的表演藝術，逐漸發展形成。而之所以會選擇融入戲曲的表演，一則「儀式」與「表演」之間往往容易過渡，宗教儀式的表現很容易一轉而為戲劇表演；二則與當時的環境需求有關，在戲曲表演興盛的環境裡，團體為了生存，便有可能將其他劇種的特色吸收納入，以增加自己本身藝術的可看性；再者，戲神田都元帥在道教中亦是具有驅鬼的神職，與「六丁六甲」的神職一樣，因而收納戲劇的表演，成為一戲劇團體，並不影響原初團體的意義。以下即對於上述三項因素作一說明。

　　宗教儀式活動與戲劇表演之間一直有著相當密切的關係，從儺戲、師公戲、道士戲的產生即可得知。[59]「新營竹馬陣」亦是由宗教儀式

59 師公戲是從宗教祭祀活動中脫胎出來的，最早的師公戲演出與師公的宗教祭祀是合

活動，轉變為一戲劇表演。然而有別於儺戲、師公戲、道士戲之處在
於「新營竹馬陣」妝扮十二生肖神祇，以進行驅邪除祟的意義，已經
具有戲劇上的妝扮意義，又妝扮為動物神的演員，以代言體的方式，
誇敘自己的本領，亦是趨向於戲劇的特質。更重要的是，從六丁六甲
而來的十二生肖可分男、女，正好可以成為戲劇上的生、旦兩腳色。
也因為如此，「新營竹馬陣」的戲劇性演出雖屬生、旦二人小戲，[60]卻
與其他劇種像車鼓戲、老歌仔戲以丑、旦為二人小戲截然不同。

　　其次，在戲曲活動繁盛的社會裡，便容易產生劇種之間互相融合
的現象，團體為了生存，吸收其他劇種的表演特色，以增加自己的藝
術造詣。這種情形在以宗教儀式為主要活動的團體中更為明顯，尤其
是在謀生不易的情況下，只好增加戲劇表演以求生存。像師公戲在清
朝時為了謀生，不得不從事較多娛樂性的活動，師公團（館）亦開始
招收一些只習藝而不「度戒」的演員，師公戲遂逐漸與師公的宗教活
動分開而獨立進行[61]。「竹馬陣」的情形亦如是，之所以會吸收南管音
樂與閩南民歌，以及車鼓戲、秧歌戲、梨園戲等劇種的表演藝術，乃
因本身的宗教活動演藝，不如車鼓戲、秧歌戲、梨園戲來得受歡迎，
因而在生存上產生了危機，便從其他戲曲劇種學習，藉以壯大豐富自

　　二為一的；道士戲是以民間道教活動為主體，融合巫、神思想內容與表現形式為一
　　體的宗教戲劇文化形態。在龍巖道士戲中，有一部分形式是與儀禮混合在一起，屬
　　於百戲、雜技性質的表演，它並不完全是儀禮形式，也不完全是技藝表演，而是一
　　種既儀既藝的表現形態。前見郭秀芝：〈廣西師公戲及中原儺文化的關係〉，《民俗
　　曲藝》第70期（1991年3月）；後見葉明生：〈巫道祭壇上的奇葩——道士戲〉，《民
　　俗曲藝》第70期（1991年3月）。

60　新營「竹馬陣」亦有三人小戲，不過三小戲是兩位小旦、一位小生，沒有丑腳。而
　　有些演出所出現的三小戲（二旦一生）並非劇情情節需要，只不過是為了排場壯
　　觀，而同時出現兩位旦腳。

61　郭秀芝：〈廣西師公戲及中原儺文化的關係〉，《民俗曲藝》第70期（1991年3月），
　　頁102。

己的表演內容。

「新營竹馬陣」的曲調號稱有百首之多，現存六十多首，但非首首皆使用。若將較常使用的曲調加以分類溯源，大抵有兩類音樂風格，其一為南管音樂，其二為閩南民歌。三者的關係以對照表示之：

新營竹馬陣音樂之曲調	南管音樂之曲牌	閩南民歌之曲調
千金本是		似【粉紅蓮】 前奏為車鼓戲常用之【家婆答】
頂巧仔		似【粉紅蓮】 前奏為車鼓戲常用之【家婆答】
早起日上	十三段中的第四段似【短相思】	
看燈十五	前為【看燈十五】後為【共君斷約】	
正月掛起旌旗	青納襖	
牽君手雙	綿搭絮	錦歌
生新醒		民歌
走賊		民歌

由對照表的內容看來，「新營竹馬陣」的曲調吸收了南管音樂及閩南民歌，但又不全然襲用，而發展為自己的音樂特色，因而雖屬南音系統，卻又有著獨特的音樂風格。根據土庫國小第一代傳習弟子盧俊逸表示，竹馬陣的曲目分別有 C、D、F 調與轉調的曲目，「詠唱」時咬字與高低音如果錯誤，後面的部分便難以銜接，如十二生肖的第二次本身曲目，一旦高低音唱錯，後面可能就會高音過高或低音過低

而中斷。[62]

　　由於「新營竹馬陣」為一劇一曲，劇名即是曲名，取唱詞第一句而為之。因而上列《千金本是》、《看燈十五》、《早起日上》、《頂巧仔》、《走賊》等皆是劇名。這些劇目有的襲自南管的劇目，像《千金本是》是南管的〈過橋〉、〈入窯〉，《看燈十五》也是南管〈睄燈〉；另外，有的劇目取自民間故事，像《頂巧仔》、《生新醒》皆是孫悟空故事；再者還有以平常生活為題材的相褒內容，像《早起日上》，[63]或以吟唱方式傳遞處事之道，像《走賊》。[64]《早起日上》，腳本見下圖：

竹馬陣《早起日上》藝人腳本（筆者所攝）

62　筆者於二○二二年四月四日訪問盧俊逸。

63　《早起日上》為一生一旦相互嘲弄調笑的表演。整套演出是以十三個段落組成，先引二句唱詞，接著兩人就唱詞內容引發對話，類似「答嘴鼓」。而十三個段落皆取自生活所見事物為題材，彼此之間毫無關係，只是十三種話題互相應答笑鬧。

64　《走賊》內容為逃亡時騎著馬趕緊逃命。所謂勝者為王、敗者為寇，戰敗一方乘著快馬逃亡，唯有保存性命，學會逃脫才能一世為尊。整齣戲即是在宣揚「留得青山在，不怕沒才燒」的道理。

　　再者，「竹馬陣」早期演員的妝扮以醜扮為主，生腳穿著日常服飾，旦腳亦穿著女性日常服裝，僅在頭上戴有綴珠和彩球的頭飾，和車鼓戲的妝扮近似，見下圖：

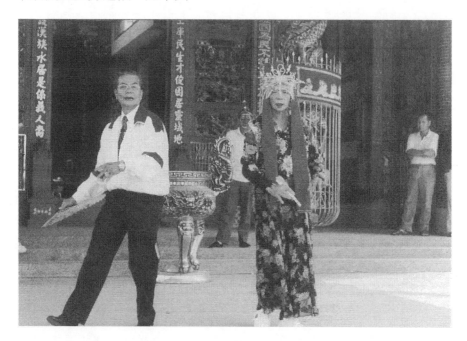

竹馬陣「醜扮」之妝扮（筆者所攝，左為廖丁力；右為林瑞煌）

　　又旦腳的身段也吸收了梨園戲與秧歌戲的表演，例如旦腳的手勢頗似梨園戲裡的「一元三角」，又甩扇的動作，與秧歌戲的「手法」近似。可見「竹馬陣」的表演內涵容納了許多其他戲曲的表演藝術，而形成發展出自己的風格。

　　「竹馬陣」吸收其他戲曲之表演藝術已如上所述，在未傳入臺灣之前的「竹馬陣」已經是融合了宗教與戲曲表演的藝術團體，並且成為一業餘劇團，從事表演，這從該團尊奉戲神田都元帥可以得知。因為「行業神在人們的心目中正是某一方面功能特別突出的神，而戲劇

神自然是在戲劇行業的保護功能突出的神」，[65]尊奉田都元帥為戲神正是因為出於行業技能的崇拜，倘若竹馬陣不是以戲曲表演為專精，何需尊奉田都元帥呢？根據目前所見最早記載田都元帥的資料《繪圖三教源流搜神大全》卷五〈風火院田元帥〉所云：

> 帥（田相公）兄弟三人：孟田苟留，仲田洪義，季田智彪。父諱鐫，母姓刁諱春嘉，乃太平國人士。唐玄宗善音律，開元時，帥承詔樂師典音律，猶善於歌舞，鼓一琴而桃李甲，笛一弄而響遏流雲，韻一唱而紅梅破綻，葵一調而庶明風起。以教玉奴、花奴，盡善歌舞。後待御宴以酣，帝墨塗其面，令其歌舞，大悅帝顏而去，不知所出。復緣帝母感恙，瞑目間，則帥三人翩然歌舞，鼙笳交競，琵絃索手，已而神爽形怡，汗焉而醒，其疴起矣。帝悅，有「海棠春醒高燭照江」之句，而封之侯爵。[66]

田相公（田都元帥）之所以能夠成為梨園神，[67]在於其技藝嫻熟卓絕，而其超高的表演水平和娛樂效果甚至使得皇母感夢而康復病體。於是田相公不僅有超絕之表演才能，其技藝更具有神秘色彩，因而受到崇拜。《三教源流搜神大全》卷五在談到民間敬奉田相公時有如是的記載：

65 參見詹石窗：《道教與戲劇》（臺北：文津出版社，1997年），頁34。

66 參見王秋桂資料提供：《繪圖三教源流搜神大全・附搜神記》卷5〈風火院田元帥〉（臺北：聯經出版事業公司，1980年7月），頁242。該書是據英國劍橋大學圖書館所藏清宣統元年長沙葉德輝《麗廔叢書》本影印。原文無句讀，為方便論述，引文裡句讀為筆者標示。

67 田相公是中國古代戲曲界供奉的梨園保護神，有人認為田相公是雷海青，也有人認為是風火院的田元帥兄弟三人，他們都是唐玄宗時的宮廷樂師。

天師因治龍宮海藏疫鬼，徜徉作法，治之不得，乃請教於帥。
帥於神舟，統百萬兒郎為鼓競奪錦之戲，京中謔噪，疫鬼出
觀，助天師法斷而送之，瘋患盡鎮，至今正月有遺俗焉。天師
見其神異，故立法差以佐玄壇，敕和合二仙助顯道法，無和以
不合，無頤恙不解。天師保奏，唐明皇帝封沖天風火院田太尉
昭烈侯，田二尉昭佑侯，田二尉昭寧侯……[68]

田相公成為神之後便與道教的張天師結下不解之緣。張天師抓疫鬼，
田相公發揮藝術特技——「鼓競奪錦之戲」，引出疫鬼，幫助張天師
消滅疫鬼，因而成為道教神祇。因此，「早期戲神主要體現了人類對
抗自然與社會中邪惡的心理需要；繼之而起的梨園田相公則主要寄託
著藝人對特出的演技功德崇拜。」[69]

　　「竹馬陣」吸收閩南戲曲以壯大自己的表演形式，走向業餘劇
團，而以梨園神田都元帥為供奉神祇，除了希望劇團的表演藝術能如
田相公的技藝一般卓絕之外，也希望田相公能庇佑劇團平安。而戲神
田都元帥在道教中是具有驅鬼的神職，此與「六丁六甲」的職責一
樣，於是在宗教儀式的基礎上加入戲劇的演出，朝向戲曲的表演，乃
至於成為一戲劇團體，並不影響原初組團的意義。

　　至於「竹馬陣」於何時、何地開始由宗教團體走向戲劇團體？筆
者認為當始於元明時期，遲至清初已完成，而發展的地點當在閩南一
帶。因為《中國神仙傳記文獻初編》對於所收錄之《三教源流搜神大
全》備有說明：「近人以為元或明人所撰，全書蒐集儒、釋、道聖哲
及世奉重神畫像及事蹟一百二十多則。近人葉德輝收於《麗廔叢書》

68　參見《三教源流搜神大全》（宣統觀古堂本）卷5，〈風火院田元帥〉，頁89。清代葉
　　德輝翻刻，收入《麗廔叢書》。
69　參見詹石窗：《道教與戲劇》（臺北：文津出版社，1997年），頁36。

中」，[70]也就是說，田都元帥被奉為梨園神有可能始於元代或明代，那麼「竹馬陣」將之奉為守護神，則是在田都元帥成為道教神祇之後才發生的，不可能早於元代。而「以中國戲曲史的發展來看，選擇認定田都元帥為戲神祖師，主要來自於閩南一帶南管戲曲祖師田都元帥（相公爺）的傳說」。[71]則「竹馬陣」發展為戲劇團體當是於閩南地區，而前述「竹馬陣」對南管音樂、閩南民歌及車鼓、秧歌、梨園等戲曲的吸收與學習，更可證明「竹馬陣」發展為戲劇團體應於閩南一帶。

第六節　「新營竹馬陣」之劇種特色

　　族群在所居住的社區範圍興建主廟，並通過每年的酬神活動和祭祀儀式，強化社群成員的凝聚力和向心力。寺廟的周圍也順理成章的成為族群進行宗教活動的空間場所，而成為所支持的劇種的演出地點。由於「新營竹馬陣」遵奉田都元帥，演出時機也順應田都元帥之壽慶而開演。據藝人訪談，早期演出時間為農曆四月二十六日，後來由於乩童指示田都元帥生辰應當為農曆六月十一日，此後便改以每年農曆六月十一日作例行性演出，演出性質以酬神為主，演出地點即位於土安宮廟埕。據筆者所見，「新營竹馬陣」劇種特色包括下列七點[72]：

70 捷幼出版社編輯部編：《中國神仙傳記文獻初編》（臺北：捷幼出版社，1992年），頁4。

71 參見王嵩高：《扮仙與作戲》（臺北：稻鄉出版社，1997年），頁157。

72 筆者於「臺南新營『竹馬陣』研究計畫」（執行時間為一九九八年七月至一九九九年六月）的期末報告書中撰有〈新營「竹馬陣」之研究〉一文（1999年6月）。該文後收錄於施德玉編著：《臺南縣車鼓竹馬之研究》（宜蘭：國立傳統藝術中心，2005年），頁8-31。施教授於該書總序中有特別說明這部分為筆者撰寫。下文竹馬陣劇種七大特色，是筆者以當時的拙文內容加以改寫。

一、具宗教驅邪意義：「新營竹馬陣」十二生肖擺陣儀式相當具有宗教儀式，該劇團能為地方除祟淨宅。在淨宅時，竹馬陣以鑼鼓列隊在前，十二生肖演員在後，口含綠葉，心中默唸咒語，即可驅邪避凶。此一淨宅儀式還頗受當地民眾信服。

二、無女性演員：傳統竹馬陣的演員為皆為男性，並無女性加入。這是因為早期農業社會認為女性不適合拋頭露面有關，再加上竹馬陣的戲曲小戲演出時，由於劇情內容含有打情罵俏，生旦對弄上也會有肢體與語言的調侃，因而女性不適合加入演出，所有的旦腳皆由男性妝扮；除此之外，民間傳統認為女性因有月事，向來被視為不潔，更不能參與竹馬陣的宗教驅邪的儀式演出。

三、無劇場觀念：竹馬陣演員不具有上下場觀念，演員雖然是依據劇情的情節進行演出，然而一旦演出過程中沒有自己的戲分時，便會從所扮飾的人物身分跳脫，出現自我暫停狀態，或恢復自身身分，或化為觀眾身分觀看，完全不自覺自己已經是粉墨登場正處於劇場上。

四、為二小三小戲：竹馬陣演員在戲曲小戲演出時，有二小戲及三小戲。二小戲為小生與小旦。三小戲，有時並非是劇情所需，而是為了演出排場醒目，可以是兩旦一生。也就是說，演員充任人物腳色，有時並非順應劇情，而是為了增添場上的精彩與陣容，而添加劇中人物。舉例而言，竹馬陣演出【看燈十五】為二小戲，馬充任生腳扮飾陳三，雞充任旦腳扮飾黃五娘；【千金本是】為三小戲，龍充任生腳扮飾呂蒙正，蛇及兔充任旦腳同時扮飾千金小姐劉月娥；【頂巧仔】為三小戲，猴充任生腳扮飾孫悟空，豬充任旦腳扮飾千金小姐，雞充任旦腳扮飾嬋婢。

五、演員妝扮仍屬醜扮：早期竹馬陣扮演十二生肖是以竹子編製十二生肖模型，上糊以紙，加上彩繪，穿戴在身。惟此一編製技藝已

經失傳，故改為現代服裝。妝扮腳色若為生腳即穿著男性日常服裝，再依其妝扮之生肖，面部勾勒臉譜；若為旦腳腳色，則穿著女性日常服裝，頭戴綴有珠花彩帶的頭飾，面部則不畫上臉譜，以日常彩妝修飾即可。直到一九九八年筆者參與「臺南新營『竹馬陣』研究計畫」時，傳統藝術中心以專款為竹馬陣藝人訂製戲服，從此演出才有了正式戲服妝扮。

六、除地為場的落地掃型態：竹馬陣的演出場地為土安宮的廟埕前廣場，不另外搭臺，觀眾觀戲時可由四面八方圍觀。整體演出型態為除地為場的落地掃型態。

七、演員動作簡單：竹馬陣演員在戲曲小戲演出時，演員的身段動作簡單，且不斷重複。由於以十二生肖為扮演時，某幾位演員的身段會以該生肖的模仿為主，以猴最為明顯，其次虎、馬、牛也會有些變化。大抵而言，生腳大多手執扇子或響板，腳踩「七星步」或作「閹雞行」；旦腳則一手執花扇，另一手則類似梨園戲的螃蟹手（一元三角），腳踩小碎步。有時轉動扇子時又頗似秧歌戲身段。

第七節 「新營竹馬陣」之傳承與現況

新營竹馬陣由於不能外傳，一九九五年在土庫國小林瑞和校長促成之下，由廖丁力、花龍雄、林宗奮等十多位藝人共同組成「竹馬陣促進委員會」，進入土庫國小校園，開啟小學生傳習計畫，二十位小學三年級至六年級為主要成員的「小竹馬團」於是誕生。老藝人利用星期三下午時間，在土庫國小校園傳習，以母雞帶小雞的方式，一個動作一句唱詞慢慢的教給小學生。一九九八年蘇財元校長上任，二〇〇五年劉明清校長上任，兩位校長持續竹馬陣傳承。劉明清校長任內安排每週三下午的社團活動，以及寒暑假的週日上午學習「竹馬

陣」，並由老藝人們手把手教導。為了兼顧學生的課業，學校還另聘請英文、數學老師為學生補習課業，所有費用全部由「竹馬陣基金會」支付。全校七十幾個學生，從四年級開始學習「竹馬陣」，每個孩子在畢業之前都要通過測驗，至少學會百分之十，凡通過測驗者，「竹馬陣基金會」將頒給三千元獎學金作為鼓勵。[73]

　　二〇〇八年蔡青峯校長上任後，為延續學區內的竹馬傳統藝術，把竹馬陣納入學校本位課程，在語文領域執行「生肖諺語及歇後語」等教案，在自然領域教授十二生肖的生態知識。引領學生至社區採訪老藝人，採集口述歷史，並彩繪臉譜及製作十二生肖公仔，編製「竹馬籠」讓小學生穿戴演出，成為創意生肖竹馬舞。土庫國小從中高年級遴選學生組成竹馬陣，但之後礙於學生時間的限制，無法持續跟老藝人學習，為延續傳統藝陣，蔡校長改聘連婉玲舞蹈老師，依據竹馬藝術精神，汲取舞獅以及鑼鼓陣編成「竹馬舞」。

　　「竹馬舞」保留竹馬陣舞步，跳脫傳統藝陣鑼鼓的步伐，改以現代舞蹈融入其中，其中十二生肖在每個方位的表演型態，也以現代舞蹈搭配音樂旋律呈現。二〇一〇年，土庫國小竹馬團代表學校參加「南瀛仙拚仙民俗活動」首次登臺公開演出。[74]二〇一〇年六月舉行教學成果發表會：「竹馬賽獅鼓」。[75]二〇一一年五月二十八日土庫國小更是全體動員，舉行盛大成果發表，以社區踩街及土庫里土安宮前定點演出兩個方式進行。一年級學童戴面具，拿著槌球桿當竹馬，隨著音樂跳

73 「竹馬陣基金會」係由濟陽文史工作室蔡文成，敦促鎮轄境頂土地公廟管理委員會成立，邀請有心人士捐款贊助，協助土庫國小傳承「竹馬陣」。

74 參見李榮茂：〈土庫國小竹馬陣舞出新創意〉，《臺灣時報》第10南臺灣焦點版（2000年3月21日）；〈土庫國小竹馬舞歡慶鹽水蜂炮〉，《臺灣時報》第14文教版（2011年2月12日）。

75 參見李榮茂：〈教學成果展學童卯力獻藝〉，《臺灣時報》第12南臺灣焦點版（2010年6月7日）。

舞；二年級學童帶著生肖臉譜，隨樂舞動；三年級學童穿戴十二生肖竹馬龍，由鼠執旗，踩七星步，走陰陽五行陣；四、五、六年級學童則演出舞獅與竹馬互弄，成為「竹馬賽獅」，現場還有直笛、本土歌謠、英語歌曲、話劇、朗誦穿插表演，[76]宛如嘉年華會。根據蔡校長表示，土庫國小的竹馬是不具宗教的色彩，而是一種戲劇演出，也是文化傳承。土庫國小利用語文課編創有趣的答嘴鼓，學生創新竹馬舞、畫竹馬臉譜，並利用舞蹈美術課程完成竹馬相關裝飾製作。為有別於土安宮老藝人的戲服，也為了恢復最早期的竹馬陣造型原貌，學校請來老師傅以花燈材料，竹編十二生肖的竹馬籠，成為 Q 版的竹馬陣。[77]

　　二○一二年洪傳凱接任土庫國小校長，持續致力竹馬傳習，不過執行方針已與蔡校長時期大為不同，而是以學校課後社團方式召募有興趣的學生，再由竹馬陣藝人到校指導，以二○一五年為例，當時全校學生人數四十八人，一次出陣需二十三位學生配合，幾乎占了學校半數，再加上戲服尺寸的關係，主要由五、六年級學生擔任主力，但自二○一三年起由於少子化，高年級學生銳減，三、四年級學生也參與演出。[78]近幾年，由於校務方針改為綠化生態，土庫國小傳習竹馬藝術最終宣告終止。

　　土庫國小傳習竹馬技藝看似曾經風光一時，但期間仍經歷了不少波折與困難，像是家長對於宗教信仰問題的疑慮、影響課業的學習、與藝人學習的時間協調和觀念磨合、成果發表的時間壓力與人力配合等，都牽動著這項傳習能否繼續順利推動。而土庫國小學生畢業後，該項技藝就流於中斷，除非仍保有高度興趣，否則在中學升學壓力之

76　見李榮茂：〈土庫國小傳承竹馬陣〉，《臺灣時報》第11南臺灣焦點版（2011年5月29日）。

77　見張淑娟：〈土庫國小竹馬陣high翻〉，《中華日報》臺南文教B6版（2011年5月26日）。

78　見萬于甄：〈全臺唯一竹馬陣恐成絕響〉，《中國時報》（2015年10月30日）。

下，以及外地求學或工作後，便與竹馬技藝分道揚鑣。若回歸學術研究與專業技藝，從傳統戲曲與宗教意義兩個角度來討論土庫國小的傳習成果，其實已經失去竹馬陣最重要的宗教意義，而「竹馬籠」、「竹馬舞」的創發也與傳統竹馬陣的「腳步手路」迥然不同，此一問題在竹馬陣老藝人眼中自是清明的。[79] 因緣際會之下，林瑞和校長期間所培養的第一期傳習學生中，便出了一位「祖師爺的孩子」──盧俊逸，他對竹馬藝術抱持高度興趣，並以竹馬藝術傳承為己任，投入二十多年，讓竹馬藝術得以繫於不墜。

盧俊逸（1989-），在國小四年級時加入土庫國小竹馬團，師承花龍雄、廖丁力、林宗奮，土庫國小畢業後，他仍舊持續學習竹馬戲。二〇〇七年他號召當年同為「小竹馬團」的好友王俊凱、林躍峻，成立「竹馬青年團」，見附錄二：「二〇〇七年『竹馬青年團』名錄」。幾個大男孩籌組「竹馬青年團」，除了興趣，更大的目的是要實現老藝人們對文化傳承的盼望。二〇〇九年筆者於課堂教授新營竹馬陣，課後一位學生跑來找我，告訴我他從小就學習這項技藝，也許是祖師爺冥冥中的安排，筆者因竹馬陣結識了盧俊逸。同年「竹馬青年團」與「新營竹馬陣」合併，當時盧俊逸擔任新營竹馬陣執行長，王俊凱擔任秘書，兩位年輕人開始讓劇團制度化，竹馬團不僅登記有案，還另外召集了十三位，平均年齡十六歲的土庫子弟，成立「竹馬青年軍」，補足十二生肖基本成員，竹馬陣因此有了完整的傳承。這一年，筆者邀請花龍雄及林宗奮兩位老藝人到課堂示範展演，老藝人手拉大廣弦與殼仔弦，唱著《荔鏡記》的〈看燈十五〉，盧俊逸也粉墨登場，扮飾黃五娘。老幹新枝齊崢嶸，相當令人動容！這段新舊傳承的實況見以下二圖：

79 筆者於二〇二二年四月四日針對此事訪問花龍雄與蔡金祥，兩位藝人都認為土庫國小學生的傳習演出內容與「新營竹馬陣」是完全不同的，實在不能稱之為後繼有人。

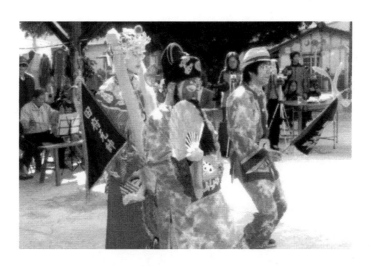

竹馬陣老藝人與青年共同演出，神情專注
（新營竹馬陣提供）

竹馬陣老藝人與青年齊步並行，架勢非凡
（新營竹馬陣提供）

　　二○一○年竹馬陣重新改選，盧俊逸在竹馬陣定期大會中，在老藝人的期盼下，受推舉為團長。二○一○年筆者曾訪問他，對於年輕化的竹馬團有何計畫與理想，他提出未來藍圖：「對內，將從建構劇團制度、團員訓練機制、獎罰分明著手；對外，將從拓展交流、增加演出機會、成立藝陣平臺來進行。」[80]盧俊逸從擔任執行長到團長，有系統的建構團員培訓制度，先後兩度向文建會申請專案進行培訓計畫，不僅有制度、有計畫的招募新成員，更從演員的修為到技藝，都以高標準要求。積極爭取演出機會，參與各項大型活動，像花博會展演等，新營竹馬陣從地域性強烈的傳統保守樣貌，走向更多元更豐富的型態。

　　以往竹馬陣的傳承因著不可外傳的規範，只能以在地土庫人為限，但在少子化衝擊下，竹馬陣也改變思維，除了盡可能的保存之外，也與專業舞者共同傳承技藝。二○一六年十二月二十四日竹馬陣與「磐果舞蹈劇場」合作，於臺南市新營文化中心演藝廳演出「何斌勇退荷蘭軍」，這是新營竹馬陣近幾年與磐果舞蹈劇場技藝傳承的成果，也是臺灣小戲和現代舞蹈的跨界演出。二○二一年八月二十八日竹馬陣與「磐果舞蹈劇場」再度合作，改編竹馬傳統劇目，融入現代議題，於鹽水永成戲院演出《荔鏡記》。二○二二年十一月十四日竹馬陣執行長盧俊逸與磐果舞蹈劇場北上參加由臺北市政府民政局主辦的艋舺「青山王祭」，演出藝陣表演及踩街活動。筆者觀賞過後，雖感嘆於年輕舞者的演出身段無法完全複製老藝人，僅能存其形而遺其神，但這卻是新營竹馬陣目前僅存的傳習方式，也是竹馬陣得以繫於不墜的權宜之計。見下圖：

80　見拙著：〈老幹新枝齊崢嶸──竹馬十年有成〉，《傳藝》第90期（2010年10月），頁64。

磐果舞蹈劇場演出竹馬陣（黃廣宇提供）

　　在保存工作部分，二〇二一年十二月二十七日至二十八日在文化部文化資產局的資助下，由「風景映画」公司拍攝竹馬陣演出。錄影內容包括：十二生肖本身曲目（乙變）、拜請、走賊、千金本是、頂巧仔、早起日上紗頭、看燈十五、當天下紙、生新醒、夏日長、心內雜膜、共君走、元宵十一五、竹馬陣由來、竹馬陣儀式、田府元帥（祖師爺）、開館儀式、箍陣、淨宅、道具樂器記錄（前場鑼鼓樂器、後場管弦樂器）。[81]二〇二二年一月二日至四日「風景映画」公司再次為竹馬陣進行拍照與錄影，錄影內容包括：十二生肖本身曲目（乙變至二變）、早起日上紗頭、頂巧仔，以及花龍雄、蔡金祥、林

81 原本將由林景廷（1934-2021）負責服裝、道具、頭飾解說與記錄，但林景廷於錄影前一週過世。

宗奮三位藝人生命史記錄。這次錄影藝人重新披上二十多年前國立傳統藝術中心「臺南新營『竹馬陣』研究計畫」所訂製的戲服,雖無法全員到齊,但藉由三位碩果僅存的老藝人及盧俊逸的共同演出,重現竹馬陣的技藝內涵。而兩次的錄影保存,也收錄了當年筆者參與的「臺南新營『竹馬陣』研究計畫」未能收錄的曲目(劇目),以及藝人生命史紀錄片,深具學術與文化價值。

第八節　結語

　　《漢書》卷三十〈藝文志〉:「仲尼有言:『禮失而求諸野。』方今去聖久遠,道術缺廢,無所更索,彼九家者,不猶癒於野乎?」傳統的禮儀、文化有散失則求之於民間尚有保留的地方,新營竹馬陣的研究價值與意義正是在此。此外,從戲曲史的角度來看,小戲的藝術內涵雖較為簡單、樸質,但以文化發展與戲曲演變的歷程來看,民間小戲更能直接呈現戲曲的淵源、形成徑路與原始樣貌。

　　「新營竹馬陣」為一相當特殊的劇團,不僅是臺灣唯一的「竹馬陣」表演,亦是大陸地區所未見聞。閩南一帶雖曾有「竹馬戲」的表演,與「新營竹馬陣」是不同的劇種。閩南「竹馬戲」是宋代小戲群的遺響,整個演出過程好似宋金雜劇的四段演出,開場的「打四喜」類似宋雜劇的「豔段」,而「本戲」類似宋雜劇的「正雜劇」部分,最後的「弄仔戲」又有宋雜劇「散段」的意義。之所以名為「竹馬戲」乃因正戲演出前,需乘竹馬邊演邊唱因而得名。而此種騎乘竹馬的技藝,又從竹馬燈發展而來。

　　「新營竹馬陣」雖亦以竹馬命名,然其意義不同於「閩南竹馬戲」。「新營竹馬陣」以十二生肖為最初妝扮之腳色,其中馬為書生形象,在民間「萬般皆下品唯有讀書高」的觀念裡,讀書人士具有至高

的身分，因而躍升為生肖之代表，以之為名。又因早期演出是以竹子編製各種生肖造型，再上糊以紙，故而有「竹馬陣」之名。從「新營竹馬陣」妝扮十二生肖來為地方除煞的意義，以及表演中籌陣隊伍的行進圖示與咒語的唸誦看來，可以推測「新營竹馬陣」具有宗教儀式的性質，而十二生肖很可能就是根源於道教的「六丁六甲」神祇。

「六丁六甲」神祇為道教護法神將，相傳具有驅邪除祟的能力。「新營竹馬陣」由十二位演員妝扮成十二生肖神，將六丁六甲神力落實於民間，為民間除患，並祈求風調雨順、國泰民安。道書中「六丁六甲」又分屬男、女兩性，六丁（兔、牛、豬、雞、羊、蛇）為女性，六甲（鼠、狗、猴、馬、龍、虎）為男性，此種陰陽二分的觀念，也對「新營竹馬陣」產生影響。「新營竹馬陣」在融入戲曲表演之後即沿用六丁六甲的陰陽分法而為旦腳、生腳。

原本以十二生肖的宗教儀式為表演的「竹馬陣」，在元明時期，以閩南一帶為溫床，逐漸向戲曲過渡，吸收了南管的音樂、閩南的民歌以及車鼓戲、秧歌戲、梨園戲的表演藝術，逐漸豐厚自己的表演內涵，而走向業餘劇團，並以梨園神田都元帥為供奉神祇，成為一融合戲曲與宗教的表演團體。「竹馬陣」之所以會由宗教團體走向為戲劇團體，理由有三：其一，「儀式」與「表演」之間往往容易過渡；宗教儀式的表現很容易一轉而為戲劇表演；其二，與當時的環境需求有關，在戲曲表演興盛的環境裡，劇團劇種之間便有可能互相汲取元素，以增加自身藝術的可看性；其三，戲神田都元帥在道教中亦是具有驅鬼的神職，與「六丁六甲」的職責一樣，因而吸收戲劇的表演，進而成為一戲劇團體，並不影響原初劇團的意義。

正是因為「新營竹馬陣」的發展背景有著如此複雜的成因，所以單一的將它說成是小戲的表演並未能周全。筆者認為「新營竹馬陣」十二生肖籌陣演出為道教儀式的保存，為神聖性範疇的表演，而小戲

的表演則是吸收閩南戲曲以完成，其演出內容或以傳統故事為題材，或以日常生活為題材，屬於世俗性範疇的表演，因此「新營竹馬陣」的整個演出活動是兼有神聖性與世俗性意義。[82]因此，筆者歸納「新營竹馬陣」的劇種特色為：具宗教驅邪意義、無女性演員、無劇場觀念、為二小三小戲、演員妝扮仍屬醜扮、除地為場的落地掃型態、演員動作簡單這七項。

二〇一〇年筆者曾訪問當時年僅十九歲的盧俊逸，為何會這麼投入竹馬陣？他回答我：「對於竹馬陣我不能逃避，因為當我想偷懶時，就會發生事情！」原來有好幾次竹馬陣舉行活動，他想留在北部跟同學聚餐，而以課業繁重為由告假劇團，結果留在臺北的他不是牙痛就是肚子痛，根本無法聚餐。[83]根據他的陳述，可以從心理學角度來看待他所遭遇的「詭異」現象，是心理因素影響生理因素。宗教的兩大基本特質是意義化與秩序化，也就是用神聖的方式來進行秩序化的人類活動。若從宗教心理學來分析，宗教經驗的心理動力是複雜的，有可能是作為面對焦慮的因應機制，也有可能與現實的象徵創造有關，也有可能來自於尋求意義或自我超越的動力。[84]盧俊逸的使命感與宗教信仰讓他對於竹馬陣有著一定的執著與堅持，而「新營竹馬陣」能傳承二百九十年，也是奠基於團員們濃烈的宗教信仰與團體認同感。土安宮幾經重建與整修仍香火鼎盛，顯示在地居民對於田都元帥的信服與認同，面對即將失傳竹馬陣，當地老一輩的居民也深深感

82 有關宗教活動中，戲曲演出的神聖性與世俗性，可參考黃美英：〈神聖與世俗的交融——宗教活動中的戲曲和陣頭遊藝〉，《民俗曲藝》第38期（1985年11月）。

83 見拙著：〈老幹新枝齊崢嶸——竹馬十年有成〉，《傳藝》第90期（2010年10月），頁63。

84 關於宗教心理學之理論與分析可參見蘇怡佳：《宗教心理學之人文詮釋》（臺北：聯經出版事業公司，2019年）。

到惋惜，[85]當地民眾所共同建構的信仰圈正是「新營竹馬陣」能傳承二百九十年的主要因素。

　　竹馬陣的音樂因為老藝人的曲譜記錄而可以流傳，身段則有現代舞蹈團專業演員傳習，但宗教意義的箍陣與除煞功能，已於時代淘洗中失去傳承而滅絕。二〇二二年筆者再度訪問蔡金祥（八十五歲）、花龍雄（八十二歲），回顧這一生參與竹馬陣的演出，哪一場演出印象最深刻？兩位藝人不約而同告訴我「淨宅除煞」印象最深刻，也是竹馬陣最大的價值，其他藝文表演不過是「鬥鬧熱」而已，足可見團員們對於竹馬陣宗教信仰的強烈認同。

　　曾師永義於「兩岸小戲學術研討會」中提到小戲的價值：

　　　　小戲不止是大戲的雛型，而且或夾入其中，或融入其中，以插科打諢、滑稽詼諧的面貌為大戲調劑排場。其運用手法如果不落入庸俗，實可借供現代喜劇做為滋養。其語言極為真切自然，是俗語、諺語、歇後語、慣用語、民間成語、江湖隱語生發和實用的大載體；現代文學講究新語彙技巧，何嘗不可從中獲得啟示，從中有所汲取。而若現代音樂和舞蹈而言，小戲音樂之體式、調式、旋律、節奏、唱腔，乃至許多襯字虛詞構成的大量泛聲，都造成了其直接感人的力量，由此而激起脈動最具自然韻律的形形色色的肢體語言，則現代音樂和舞蹈是否也同樣可以從中師法從中發明呢？總而言之，現代的文學和藝術是可以扎根於小戲之中，從而獲取珍貴的養分；而若能如此，現代的文學和藝術才不會失去傳統優美的民族性格和鄉土性格。[86]

85 筆者於二〇二二年四月四日訪問土庫里土安宮的廟祝林源童及主任委員林鉗朝，他們都以竹馬陣為榮，但又相當感慨新營竹馬陣無法延續。

86 見曾師永義：〈戲曲雛型、藝術根源——專題演講（代序）〉，收錄於曾師永義、沈

由此可見，小戲之價值與研究保存之意義。經由「新營竹馬陣」的研究，能給予學術上的定位，奠定竹馬陣在臺灣小戲的地位；影像資料的錄製與拍攝，除了提供學界研究，還有無形文化資產的永久保存；曲譜的採集與整理，除了對於傳統音樂有進一步認識，從而分類劇種屬性；唱詞的俚俗質樸，可提供語言與文學風格研究；專業舞蹈團汲取竹馬身段與精神，可開創新的表演內涵。

綜上所述，本文從學術角度，建構新營竹馬陣之淵源、形成、發展與現況，從戲曲、文學與宗教等角度進行分析，也透過田野調查，對於竹馬陣藝術精髓及其傳承進行研究。新營竹馬陣正面臨時代淘洗的窘境，這無形的文化資產正在接受艱困的挑戰。期待透過本文，為這曾經輝煌的過去留下流金歲月的印記，也為臺灣小戲的學術研究略盡綿薄。

冬主編：《兩岸小戲學術研討會論文集》（臺北：國立傳統藝術中心籌備處，2001年），頁17。

附錄一　「新營竹馬陣」師承脈絡表

一　最早的師承

至今歲數	稱呼	角色	備註
至今年齡約一百五十歲	阿仙伯		至臺南縣後壁鄉安溪寮招親，不敢傳外庄
	佛扁先生		毛筆字很好
至今年齡約一百三十歲	桃叔公		屬仔之父親
	上仔		
至今年齡約一百二十歲	屬仔		抽子之父親／桃叔公之兒子
	金殿		
	金城	鼠	
	固伯		
	三元		
	游仔		
	柱仔	虎	
至今年齡約一百歲	林源返（元返）	鼠	
	兵仔	牛	
	拉仔	虎	
	林元生（阿生）	兔	
	福基	龍	

至今歲數	稱呼	角色	備註
	友仔	蛇	至臺南縣後壁鄉菁寮招親，不敢傳外庄
	抽仔	馬	虹仔之父親／屬仔之兒子
	校仔	羊	輝明之父親
	林釵源（溪仔）	猴	山成之兄
	天助	雞	
	林新印（崎仔）	狗	
	陳登進（進丁）	豬	進美之兄
	文章	豬	
	陳進美		進丁之弟
	山成		溪仔之弟
	高阿抄（抄仔）		
	林狐		林景廷之父親

該表格是資深藝師花龍雄訪問其師傅陳登進老師所整理。

二 光復前較早之一代

生肖	姓名	稱呼	備註
鼠	林源返	元返	
牛			
虎	林元生	阿生	
兔			
龍			
蛇			
馬	林阿抽	抽仔	虹仔之父親／屬仔之兒子
羊			
猴	林釵源	溪仔	輝明之父親
雞			
狗			
豬	高阿抄	抄仔	

（出處：新營竹馬陣提供）

三 光復前較早之二代

生肖	姓名	稱呼	備註
鼠	廖輝明	火明	溪仔之兒子
牛	林天寶	天補	
虎	高朝雄	朝陽／雄仔	
兔	林瑞		
龍	廖丁林	丁詅	
蛇	林宗奮	宗奮	
馬	林順祥	瑞祥／虹仔	抽仔之兒子
羊	張松樺	華仔	
猴	林碧山		
雞	涂坤元	坤元／坤仔	
狗	卓金其	林丁枝	
豬	郭海堂	海同	

（出處：新營竹馬陣提供）

四 光復後較早之一代

生肖	姓名	稱呼	備註
鼠	廖丁力	力仔	
牛	林銀瑞		
虎	廖英華	英華	
兔	蔡金祥	祥仔	
龍	郭不	不仔	
蛇	林朝來	田仔	
蛇	蘇財		
馬	周存庫	倉庫仔	
馬	程得春		
羊	方世玉		
猴	林朝海		
雞	程石發		
狗	林枝柳		
豬	林瑞煌	瑞煌	瑞元之兄
	林海	海仔	
	林高木		

（出處：新營竹馬陣提供）

五　光復後較早未知哪一代

生肖	姓名	稱呼	備註
	榮仔		
	進章		
	木仔		
	魚松		
	林喬木		
羊	高火	火仔	
馬	蘇木材	木材	
狗	王天送	天送	
狗	盧元通	通仔	
牛	林天從	天從	
虎	林天來	天來	
猴	陳丁發	發仔	
蛇	林瑞元	元仔	瑞煌之弟
	林文生	文生	
殼仔弦	林助	助仔	
三弦	王來順	鹹仔	仁癸之父親
大廣弦	花龍雄	龍雄	
服裝管理	林景廷	廷仔	林狐之兒子
猴、雞	王仁癸	仁癸	來順之兒子

光復時期師承表格由新一代團員王俊凱訪問資深藝師林宗奮。

（出處：新營竹馬陣提供）

附錄二　二○○七年「竹馬青年團」名錄

生肖	姓名	稱呼	加入日期	備註
鼠	盧俊逸	逸仔	2007年之前	
牛	盧俊佑	佑仔	2007年12月1日	
虎	陳相華	阿華	2007年12月1日	
兔	林協鴻		2007年12月1日	
龍	林躍峻		2007年之前	
蛇	陳博俊		2007年12月1日	
馬	林軒宇	阿宇	2007年12月1日	2008年退出
羊	林岳享		2007年12月1日	2008年退出
猴	林漢錡	阿錡	2007年12月1日	
雞	林明諺	阿諺	2007年12月1日	
狗	陳相宏	阿宏	2007年12月1日	
豬	王俊凱		2007年之前	
馬	花逸修		2007年12月8日	2009年退出
兔	陳智成		2007年12月8日	
馬	林俊宏		2008年10月18日	
鼠	林穎賢		2009年3月14日	2009年退出
羊	陳毅修		2009年5月15日	
鼠	林嘉成		2010年3月6日	

（出處：新營竹馬陣提供）

附錄三　藝人手稿

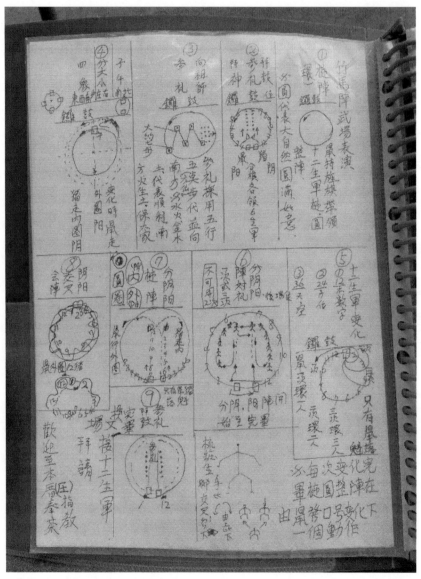

（出處：花龍雄提供，筆者所攝）

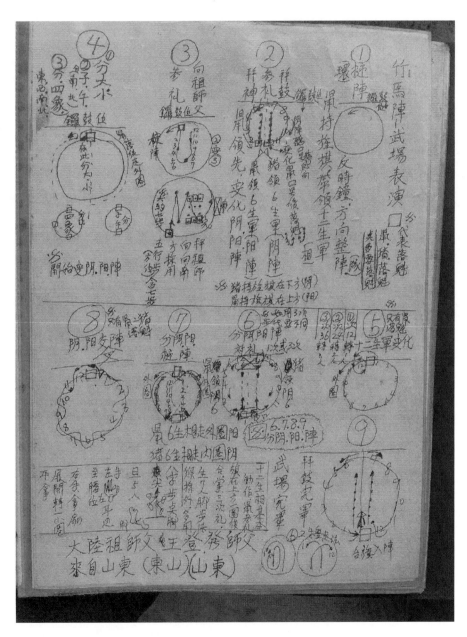

（出處：花龍雄提供，筆者所攝）

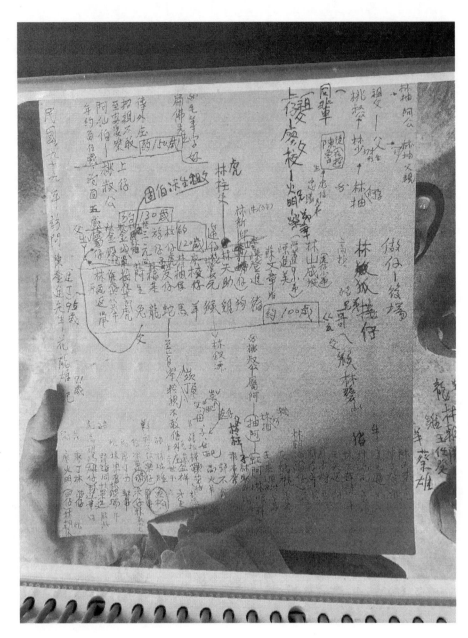

（出處：花龍雄提供，筆者所攝）

附錄四　竹馬陣老藝人

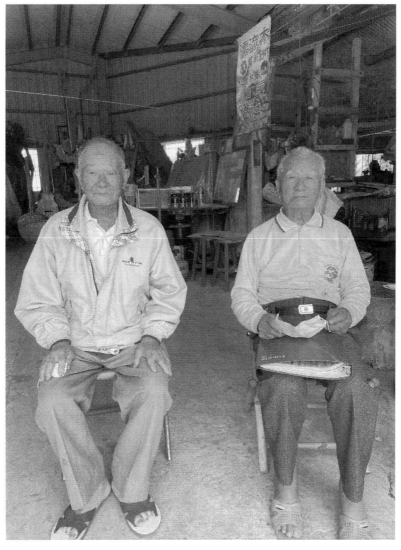

（出處：右為花龍雄，左為蔡金祥，筆者所攝）

附錄五　臺南新營「竹馬陣」十二生肖妝扮

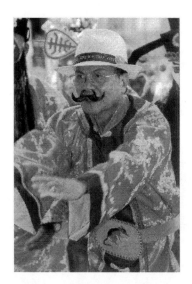

圖一　鼠（廖丁力飾）

圖二　牛（盧元通飾）

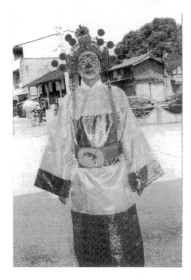

圖三　虎（林天來飾）

圖四　兔（蔡金祥飾）

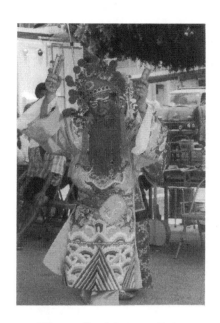

圖五　龍（郭　不飾）

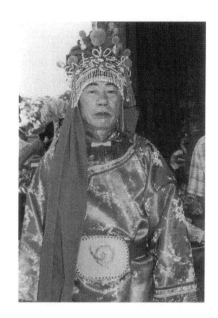

圖六　蛇（林朝來飾）

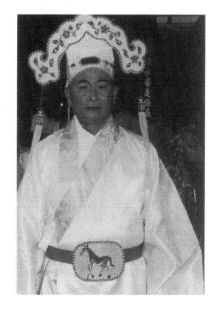

圖七　馬（蘇木材飾）

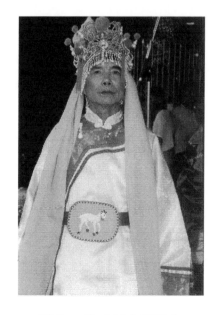

圖八　羊（林宗奮飾）

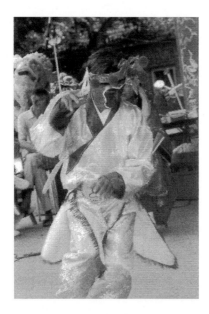

圖九　猴（陳丁發飾）

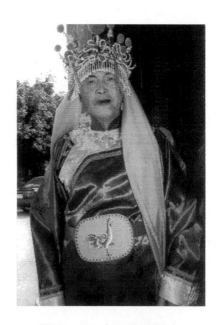

圖十　雞（程石發飾）

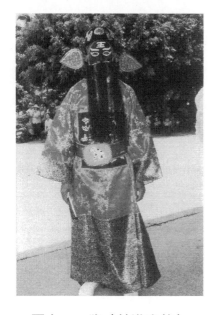

圖十一　狗（林進章飾）

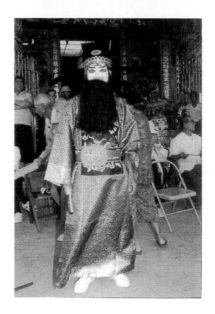

圖十二　豬（林瑞煌飾）

第三章
論車鼓戲之名義、發展、淵源與衍化* **

第一節　前言

　　七〇、八〇年代研究臺灣民俗音樂的學者，認為臺灣歌舞小戲俗稱「陣頭」或「藝陣」。「藝陣」為「藝閣」與「陣頭」之合稱，但一般通稱為「陣頭」，指的是不具備完整戲劇條件的民間歌舞小戲，通常在迎神賽會時出陣表演，以沿街遊行或於廟前廣場定點演出。[1]由於臺灣陣頭種類繁多，民間藝人又多有創發，一般被分成「文陣」與「武陣」兩種。「文陣」歌舞性質濃厚，有故事情節，後場伴奏完整，兼有文場與武場，娛樂性強；「武陣」則多半只舞不歌，宗教性質濃烈，且多帶有武術表演性質，後場器樂只有武場。細分民間陣頭，或有依據「演出內容」將之劃歸為藝閣、宗教陣頭、小戲陣頭、趣味陣頭、

*　本文原刊載於《文與哲》第41期（2022年12月）。感謝兩位匿名審查委員給予的寶貴意見，使本文修改後的論述更周延，謹此敬申謝忱。

**　臺南縣六甲鄉甲南村車鼓陣照片六則照片（國立傳統藝術中心提供）可見本書圖版頁17。

1　參見許常惠的《追尋民族音樂的根》：「臺灣歌舞小戲是指形成於臺灣的陣頭戲，通常在民間迎神賽會或其他節日時，做『出陣』遊行或野臺的表演，包括車鼓、牛犁、布馬、牽亡、走馬燈、七響等文陣類。」（臺北：時報文化出版事業公司，1979年）頁109；又簡上仁亦採此說，見氏著：《臺灣民謠》（臺北：眾文圖書公司，1987年），頁118。

香陣陣頭、音樂陣頭、喪葬陣頭七類；[2]或有依據「表演形式」將之歸納為載歌載舞的陣頭、只舞不歌的陣頭、只歌不舞的陣頭、不歌不舞純樂器演奏的陣頭、不歌不舞純化妝遊行的陣頭五類；[3]也有依據「性質」將之區分為技藝性陣頭、音樂性陣頭、宗教性陣頭三大類。[4]在這些分類之下，甚至有學者統計出臺灣有近百種陣頭。[5]之後又修正「臺灣小戲陣頭」的類別，分為「車鼓戲」、「挽茶車鼓」、「牛犁陣」、「番婆陣」、「桃花過渡陣」、「山伯探」、「本地歌仔陣」、「竹馬陣」、「七響陣」、「拍手唱」、「素蘭出嫁陣」、「草螟仔弄雞公陣」、「布馬陣」、「高蹺陣」等。[6]由此可見，陣頭小戲在民間是豐富多樣且組合性高的民間遊藝。

「陣頭小戲」並非一詞組，兩者也不必然等同，筆者以為「陣頭」乃一詞組，其中「頭」為詞尾語助詞，其用法好比「務頭」、「老頭」、「炫頭」中「頭」之意義，並非指稱頭部或首領，因此「陣頭」一詞實指「陣」之意，亦即團體之意，也就是一群表演的人。而「陣」又有列陣之意，也意指邊走邊演的行列形式；「小戲」則是另有其定義與內涵。所謂「小戲」是指有別於藝術內涵精緻的「大戲」而言，是「合歌舞以代言演故事」的戲曲。小戲藝術形式尚未脫離鄉土歌舞，情節極為簡單，其「本事」不過是簡單的鄉土瑣事，用以傳達鄉土情懷，演員一至三位，演出滑稽笑鬧，保持唐戲「踏謠娘」和

2　此為黃文博：《當鑼鼓響起：臺灣藝陣傳奇》（臺北：臺原出版社，1991年）與《跟著香陣走：臺灣藝陣傳奇續卷》（臺北：臺原出版社，1991年）中所做的分類。

3　此為黃玲玉所作的分類，見氏著：《從閩南車鼓之田野調查試探臺灣車鼓音樂之源流》（臺北：中華民國民族音樂學會，1991年）。

4　此為陳丁林所作的分類，見氏著：〈臺南縣民俗藝陣的發展與現況〉，收錄於《臺灣傳統雜技藝術研討會論文集》（臺北：國立傳統藝術中心籌備處，1999年），頁201-208。

5　黃文博：《當鑼鼓響起・臺灣藝陣傳奇》（臺北：臺原出版社，1991年），頁140。

6　以上類別是黃文博對於「小戲陣頭」的分類，見氏著：《臺灣民間藝陣》（臺北：常民文化出版，2000年）。

宋金雜劇「雜扮」的傳統。其具體特色為：演員一人單演的「獨腳
戲」，小旦、小丑二腳合演為「二小戲」，加上小生或另一位丑腳為
「三小戲」；劇種初起時，旦腳大抵皆男扮女裝；就妝扮而言，演員
穿著當地的日常服飾加以醜扮；就身段而言，是以「踏謠」為基礎所
發展的步法；演出形式則是「除地為場」，所以叫作「落地掃」或
「落地索」。[7]臺灣藝陣陣頭雖有如上述豐富多樣的類別，但就符合
「小戲」之定義來歸納，臺灣小戲主要是閩南語系的宜蘭老歌仔戲、
車鼓戲、竹馬戲，以及客家語系的三腳採茶戲這四個系統。

　　臺灣車鼓戲於明末清初時隨閩南移民傳入，從清代竹枝詞或文人
筆記中多有記載此一劇種。以目前可考的最早文獻為康熙三十二年
（1693）陳逸〈艋舺竹枝詞〉：「誰家閨秀墮金釵，藝閣妖嬌履塞街。
車鼓逢逢南復北，通宵難得幾場諧。」[8]十八世紀有劉其灼〈元宵竹枝
詞〉：「熬山藝閣簇青雲，車鼓喧闐十里聞。東去西來如水湧，儘多冠
蓋庇釵裙。」[9]十九世紀有陳學聖〈車鼓〉：「歲稔時平樂事多，迎神賽
社且高歌。嘵嘵鑼鼓無音節，舉國如狂看火婆。」[10]顯示清康熙至道
光年間（1662-1850），車鼓戲成為臺灣民間逢年過節、迎神賽會的重
要表演活動。陳逸為康熙三十二年（1693）臺灣府貢生，據其〈艋舺
竹枝詞〉的時間，推算至今，車鼓戲在臺灣至少三百多年歷史。「傳
入臺灣的車鼓兼備漳、泉二派車鼓和梨園戲的特點，以及閩南各式車

7　參見曾師永義：〈論說「戲曲劇種」〉，原載《語文、性情、義理——中國文學的多
　　層面探討國際學術會議論文集》（臺北：國立臺灣大學中國文學系，1996年）。後收
　　入《論說戲曲》（臺北：聯經出版事業公司，1997年），頁247-248。

8　陳逸為臺灣府東安坊人，康熙三十二年（1693）臺灣府貢生，康熙三十四年分修郡
　　志，康熙五十八年分修諸羅志。

9　劉其灼為臺灣府東安坊人，康熙五十四年（1715）貢生，享年八十五歲。

10　該詩載於道光十年（1830）始修之《彰化縣志》，《彰化縣志》於道光十六年（1836）
　　完稿。見《彰化縣志》，《臺灣文獻史料叢刊》（臺北：大通書局，1984年），頁492。

鼓特色與精華於一身。」[11]車鼓戲為活潑逗趣的傳統戲曲，歌舞成分濃厚，並以「踏謠」為基本身段，表現滑稽嘲弄的趣味，因而相當受到歡迎，更是臺灣民間小戲的重要表演藝術之一。車鼓戲主要流行於臺灣南部，臺南麻豆鎮陳學禮、臺南六甲鄉史朝江、高雄大社鄉柯來福、雲林土庫鎮吳天羅、彰化和美鎮施朝養都是近代有名的車鼓戲藝人。

　　一九六一年呂訴上《臺灣電影戲劇史》中的〈臺灣車鼓戲史〉一章，是最早討論臺灣車鼓戲，並將臺灣車鼓戲納入臺灣戲劇史的專論。[12]學術研究部分，一九八六年黃玲玉碩士論文《臺灣車鼓之研究》是臺灣車鼓戲學術專論的起始。[13]一九九一年黃玲玉更為臺灣車鼓尋根溯源，出版《從閩南車鼓之田野調查試探臺灣車鼓音樂之源流》，[14]黃氏這兩部著作，皆從傳統音樂的角度探究臺灣車鼓戲的淵源，田調與學術兼備，相當具有學術價值。一九九五年趙郁玲撰有《臺灣車鼓之舞蹈研究》補足車鼓身段的研究。[15]二〇〇〇年筆者於「兩岸小戲大展暨學術研討會」宣讀〈有關臺灣車鼓戲之幾點考察〉，[16]對車鼓戲的源流與脈絡整理歸納，提出新的看法，並對於臺灣民間車鼓系統之小戲陣頭發展提出新見解。二〇〇三年黃文正碩士論

11　見劉春曙：〈閩臺車鼓辨析——歌仔戲形成三要素〉，《民俗曲藝》第81期（1993年1月），頁74。

12　呂訴上：〈臺灣車鼓戲史〉，《臺灣電影戲劇史》（臺北：銀華出版部，1961年），頁223-232。

13　黃玲玉：《臺灣車鼓之研究》（臺北：國立臺灣師範大學音樂研究所碩士論文，1986年6月）。

14　黃玲玉：《從閩南車鼓之田野調查試探臺灣車鼓音樂之源流》（臺北：中華民國民族音樂學會，1991年）。

15　趙郁玲：《臺灣車鼓之舞蹈研究》（個人出版，1995年）。

16　楊馥菱：〈有關臺灣車鼓戲之幾點考察〉，該文宣讀於國立臺灣大學「兩岸小戲大展暨學術會議」研討會，國立傳統藝術中心籌備處主辦，2000年12月8至16日。後收錄於《兩岸小戲大展暨學術會議論文集》（臺北：國立傳統藝術中心籌備處，2001年），頁232-258。

文《臺灣車鼓戲源流之探考》，[17]也同樣對於車鼓源流再進行探究。二
〇〇六年蔡奇燁碩士論文《南瀛車鼓在表演形式的轉型與創新》[18]，
從表演形式討論車鼓戲。二〇一三年鄭鈺玲碩士論文《臺南縣西港香
科牛犁陣之研究──以七股鄉竹橋村七十二份慶善宮牛犁歌陣為對
象》[19]，針對臺南七股鄉竹橋村的牛犁歌陣進行研究。近來，二〇一
五年黃文博等人合著《藝陣傳神──臺灣傳統民俗藝陣》[20]、二〇一
八年林永昌《臺南傀儡與竹馬、車鼓戲研究》[21]、二〇一九年施德玉
《歡聚樂離別苦情是何物：臺南藝陣小戲縱橫談》[22]及二〇二〇年施
德玉、柯怡如《千嬌百態：臺南藝陣之歌舞風情》[23]，這四部官方出
版品，記錄了臺南地區車鼓戲的面貌，顯見政府對於民間藝術之重
視，也豐富了車鼓戲小戲的研究。音樂研究部分，二〇一九年施德玉
有〈歷史與田野：臺南藝陣小戲音樂風格之探討〉一文[24]，從音樂角
度分析臺南幾個車鼓戲團體，以田野調查方式，進行學術分析與記
錄，極具學術價值。前賢研究補足了近幾年的車鼓戲現況，也讓小戲
研究更加受到豐碩。

17　黃文正：《臺灣車鼓戲源流之探考》（臺北：輔仁大學中國文學研究所碩士論文，
　　2003年）。

18　蔡奇燁：《南瀛車鼓在表演形式的轉型與創新》（臺南：國立成功大學藝術研究所碩
　　士論文，2006年）。

19　鄭鈺玲：《臺南縣西港香科牛犁陣之研究──以七股鄉竹橋村七十二份慶善宮牛犁
　　歌陣為對象》（臺北：國立臺北教育大學音樂學系碩士論文，2013年）。

20　黃文博等合著：《藝陣傳神──臺灣傳統民俗藝陣》（臺中：文化部文化資產局，
　　2015年）。

21　林文昌：《臺南傀儡與竹馬、車鼓戲研究》（臺南：臺南市政府文化局，2018年）。

22　施德玉：《歡聚樂離別苦情是何物：臺南藝陣小戲縱橫談》（臺南：臺南市政府文化
　　局，2019年5月）。

23　施德玉、柯怡如：《千嬌百態：臺南藝陣之歌舞風情》（臺南：臺南市政府文化局，
　　2020年）。

24　施德玉：〈歷史與田野：臺南藝陣小戲音樂風格之探討〉，《戲曲學報》第21期
　　（2019年12月），頁1-42。

　　車鼓戲於民間又有「弄車鼓」、「車鼓弄」等稱謂，又表演車鼓的一群人有稱之「車鼓陣」，因此「車鼓」、「弄車鼓」、「車鼓弄」、「車鼓陣」便成為民間使用慣語。不過上述稱謂與意義卻時常受到混淆，不僅因對於「車鼓」一詞的不當解讀，而推測出來自不同源流的說法，長期以來人云亦云，甚至還因不明車鼓小戲之意義與發展，而錯將「花鼓陣」、「跳鼓陣」、「大鼓陣」統統視為車鼓陣。要徹底解決這些問題，首先應對於「車鼓」、「弄車鼓」、「車鼓弄」、「車鼓陣」有所釐析，才能夠進一步解決車鼓戲的諸多爭議。

　　為解決名義上的混淆與釋義，需先就近代兩岸車鼓戲之發展作一爬梳，以釐清本文所討論的車鼓戲範圍，進而才能討論其淵源與脈絡系統。為求實證，本文以田野調查和史料文獻為基礎，從歷史、宗教、戲曲等角度探究，以清車鼓戲之脈絡與發展。

　　車鼓戲究竟源於何時何地，由於缺乏具體完整的文獻資料加以驗證，因而歷來眾說紛紜，民間藝人對此一問題也因不同藝人而有不同答案，學術上也多因襲前人臆測之言而未有切確中肯之論點。筆者認為考究此一問題，當從車鼓戲本身的表演藝術上找尋線索，從其稱謂、演出型態、音樂、劇目、戲曲發展徑路來追溯，方可得出較適切之理路。

　　環顧臺灣民間之遊藝表演，屬於既歌且舞，包含歌與舞之表演陣頭，莫不與車鼓戲關係密切。透過音樂唱腔、樂器編製、劇目唱詞、道具與身段的比對，皆可看出彼此的因循。也就是說，臺灣民間表演陣頭，皆有其來源與發生之背景，而屬於既歌且舞之陣頭多數與車鼓戲密切相關。

　　以下先從兩岸近代的車鼓戲發展作一梳理，以釐清本文所討論的車鼓戲之定義，從兩岸車鼓戲比較中，可得知臺灣車鼓戲的歷史意義與文化價值。其次就民間與學術上關於車鼓戲之諸多稱謂加以釋名，

包括「車鼓」、「車鼓弄」、「弄車鼓」、「車鼓陣」這幾個名詞，所指的內涵為何，需分別釐清。再者，對於歷來眾說紛紜之車鼓戲源流進行考證，探討其形成脈絡。最後就臺灣車鼓戲之系統進行討論，探究民間陣頭從車鼓戲衍化的現象。

第二節　近代兩岸車鼓戲之發展[25]

　　車鼓戲流傳於中國福建漳州及泉州，兩岸關於車鼓戲之研究，以一九五七年大陸學者謝家群〈福建南部的民間小戲〉一文最早，謝氏提到福建地區的車鼓戲內容為：

> 此外原有的採茶戲和車鼓戲，現在閩南已經絕跡，車鼓戲最早是由一種為迎新而扮演的「社火」。陳淳在「上傅丞論民俗書」文中有這樣的記載：「每裝士偶如將校衣冠，名曰舍人，或曰太保：時騎馬街道，號曰出巡。隊群不逞十數輩。擁旌鳴鐙鼓，隨之肇疏。」這種在街上化妝遊行的習俗，在閩南地區很盛。後來因為路上看熱鬧的人太多，扮演的人行走不便，就想起把他們安放在牛車上；同時又在車上四周結以花車和各種彩飾，配以鑼鼓樂隊，讓演員在車上演唱民間小調，也作些簡單的動作，這就是「車鼓陣」的初期形式。盛行後的「車鼓陣」受到觀眾的熱烈歡迎，逐漸發展為演唱民間傳說和故事內容為主的小戲，如「陳三五娘」、「山伯英臺」、「呂蒙正」、「孟姜女」的某些片斷，這種邊走邊演的活動舞臺，大大的得到群眾的喜愛，就逐漸成熟發展起來。但是，演員的臺步受到牛車

25 本文所謂近代兩岸車鼓之「發展」係指二〇世紀中葉至二十一世紀初，主要研究範圍為一九五〇至二〇〇一年。近幾年的車鼓「現況」則不在討論範圍之內。

上四邊的限制，只好以小步的進退來適應需要；而把更多的表情動作，從面部、眼神、兩臂和雙手來加以發揮。這就形成「車鼓弄」的主要特徵：眼神靈活、動作輕快，上身扭動，下身進退。這種「車鼓弄」的形式，也就是老白字戲、竹馬戲的舞蹈動作的特點。至於音樂方面，則幾乎全是閩南歌謠；尤其是以錦歌說唱為主要曲調。人們又把「車鼓弄」從牛車上解放下來，讓它在地下臺演出，這就成為「落地索」形式的「車鼓戲」。每場戲開始都表演「走圓圈」和「踏四角頭」動作，這就和老白字戲的表演一樣了。[26]

根據謝氏對於閩南車鼓的描述，可知車鼓戲最早是一種為迎新而演出的「社火」。「社火」是指社會活動中所表演的各種技藝，該詞起源甚早，漢魏隋唐時期，城市中的廟會已經成為群眾娛樂的場合。《洛陽伽藍記》中已載有寺廟社火中的樂舞百戲，唐代長安慈恩寺的戲場可為證。宋代時則有綜合雜劇、蹴毱、唱賺、耍詞、相撲、清樂、射弩、花繡、使棒、小說、影戲、吟叫、撮弄等百戲競集的場面。因此重要節慶、神祇壽誕或寺廟慶典中百戲競陳的技藝表演即是社火之內容。民間襲用之後，甚至後來各地方的「陣頭」表演團體，早期也稱作「社火」。

歸納謝氏對於閩南車鼓戲的說明，可以得到：在閩南地區所謂「車鼓陣」的最初形式，是由演員在彩飾的車上配以鑼鼓樂，在車上演唱民間小調，做些簡單的動作。演唱內容最初是民歌小調，之後再吸收陳三五娘、山伯英臺、呂蒙正、孟姜女等故事，車鼓才逐漸發展起來。由於在牛車上表演，礙於空間因素，肢體的延展度受到限制，

26 該文原載於《戲劇論叢》第3期（北京：中國戲劇出版社，1957年）。後收錄於《民俗曲藝》第16期（臺北：施合鄭民俗文化基金會，1981年），頁69-75。

因而發展出以眼神靈活、動作輕快、上身扭動、下身進退的「車鼓弄」。當「車鼓弄」從牛車上解放下來，在地面演出，這時才成為「落地索」形式的「車鼓戲」。也就是說，謝氏認為車鼓戲之發展有一定之脈絡：是由「車鼓陣」，而「車鼓弄」，再而「車鼓戲」。「車鼓陣」與「車鼓弄」皆是表演於牛車上，不同之處在於「車鼓陣」主要是演唱民歌小調為主，「車鼓弄」則是在吸收了豐富劇目後著重身段表現。而當「車鼓弄」由牛車上解下後，便成為「車鼓戲」。其論說幾近有理，但筆者認為此一說法還有待商榷。首先關於稱謂問題，「車鼓陣」、「車鼓弄」、「車鼓戲」所指為何？三者之間的差別又何在？根據謝氏所言，三者之間是具有先後演進之關係。再者，謝氏於文中並未明確說明最原初的「車鼓」表演是否一定是在牛車上演出，也就是說，「車鼓」中的「車」是否意指牛車，車鼓難道是因表演於牛車上而稱之為「車」鼓嗎？此外，車鼓發展過程中是否吸收其他劇目，從演唱民歌小調轉為搬演傳統故事？而在未吸收這些劇目之前，車鼓所演唱的內容又為何？凡此種種關鍵問題，謝氏文中皆未說明。

　　閩南車鼓究竟樣貌如何？又流布範圍為何？閩南車鼓相關研究並不多，除了上述謝文，另有一九八六年的《福建音樂簡論》中提到：

> 同安縣的車鼓弄，在民國初年，歌仔戲未形成之前曾經瘋靡民間，也稱為「車鼓弄」，其演唱曲有「牽紅姨」、「探花叢」、「大補甕」、「清暝（瞎子）看花燈」、「臭頭三掠菜」（怕妻），以及南曲中「陳三五娘」、「劉知遠」（白兔記）、「王昭君」的選曲，有時配合表演還唱工尺譜和「羅連調」。[27]

可知民國初年福建同安縣盛行車鼓演出，演唱曲目內容有民間歌謠及

27　見劉春曙、王耀華編著：《福建音樂簡論》（上海：上海文藝出版社，1986年），頁3。

南管曲兩類。此外，黃玲玉《從閩南車鼓之田野調查試探臺灣車鼓音樂之源流》及劉春曙〈閩臺車鼓辨析──歌仔戲形成三要素〉[28]有涉及閩南車鼓的研究，兩位在田野調查上收集不少重要資料。黃玲玉將閩南車鼓分為「載歌載舞」、「只歌不舞」、「只舞不歌」、「不歌不舞」四類；劉春曙增加「宗教科儀」而為五類。黃文正將黃玲玉及劉春曙田調所收集的閩南車鼓資料，從曲目與音樂的角度進行比對，在「載歌載舞」一類得出：

> 按目前所知的閩南車鼓中，僅「惠安車鼓弄」、「民國初年同安車鼓」、「馬坪大車鼓」、「過去的晉江車鼓戲」有小戲形式的表演，其他以車鼓為名的表演幾乎都不具「戲」的條件。[29]

至於「只歌不舞」、「只舞不歌」、「不歌不舞」、「宗教科儀」四類更是連小戲定義之「合歌舞代言以演故事」的基本要件都不符合，並非車鼓小戲。究其原因，黃氏與劉氏在閩南地區進行田野調查時，將民間藝人俗稱的「車鼓」皆納入車鼓戲範疇，進而以「歌」、「舞」作為劃分基礎，以分類出四、五種類型。然而這些所謂的車鼓劇團大多不符合車鼓小戲的定義與內涵，而是以「鼓」為主要表演核心，甚至加入「擔花籃」和「公揹婆」等其他表演形式，無論就音樂曲目或表演形式皆與臺灣車鼓戲大異其趣。

　　一九九九年筆者獲「陸委會中華基金發展管理委員會」的資助，前往大陸閩南地區進行三個月田野調查，在廈門大學陳世雄教授、廈

28 劉春曙：〈閩臺車鼓辨析──歌仔戲形成三要素〉，《民俗曲藝》第81期（1993年1月），頁43-85。

29 黃文正：《臺灣車鼓戲源流之探考》（臺北：輔仁大學中國文學研究所碩士論文，2003年），頁31。

門市臺灣藝術研究院陳耕、曾學文學者，以及漳州薌劇團陳松民老師和其他地方藝人的幫助下，探訪閩南小戲，試圖為臺灣的車鼓戲尋根。由於兩岸時代變遷的不同，閩南車鼓戲與臺灣車鼓戲已是完全不同樣貌的表演，閩南車鼓的演出頗似花鼓陣、跳鼓陣，藝人身上揹著鼓，一邊擊鼓一邊搖擺，也有擔花籃或公揹婆的表演，與臺灣車鼓的小戲群演出截然不同。據筆者一九九九年在廈門的民俗活動上所見的「車鼓弄」演出，即為車鼓公及車鼓婆共擔著大花籃，四位女性舞者圍繞著，表演形式雖除地為場，演員妝扮及戲服皆為新式改良漢服而非醜扮，演出過程中，表演者不唱，由後場一位女性專司演唱，後場樂隊的配置共計十位樂師，文武場兼有[30]。見以下四圖：

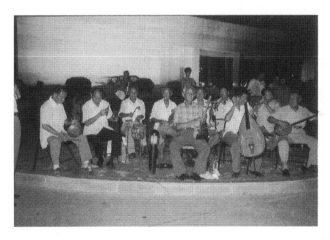

一九九九年，廈門「車鼓弄」演出之文武場（筆者所攝）

30 筆者還採集到當時演出的節目簡介，其內容為：「車鼓弄流傳於閩南一帶的民間舞蹈，起源於隋末唐初，瓦崗寨好漢為解救秦叔寶，扮成車鼓跳，舞蹈混入關內，後來，這舞蹈一直流傳下來。閩南農村，逢年過節，經常跳車鼓弄。閩南方言中對民間舞蹈不叫舞與演。舞原叫作弄，演原叫作搬，故車鼓舞稱之為車鼓弄」。可見閩南民間對於車鼓弄的起源是持瓦崗寨說。閩南車鼓弄是以舞蹈表演為主體，之所以不稱為車鼓舞，是因為以閩南語系發音。筆者現場所見演員確實只舞不歌，後場另有一位演唱者，唱著歌謠小調。

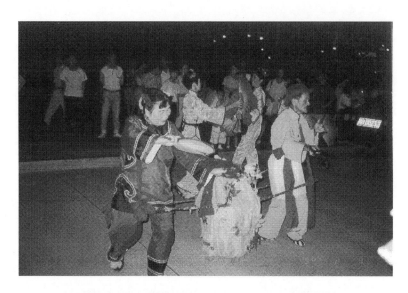

車鼓公與車鼓婆擔著大花籃（筆者所攝）

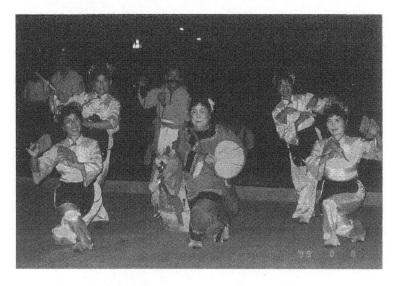

四位女性舞者圍繞車鼓公、車鼓婆（筆者所攝）

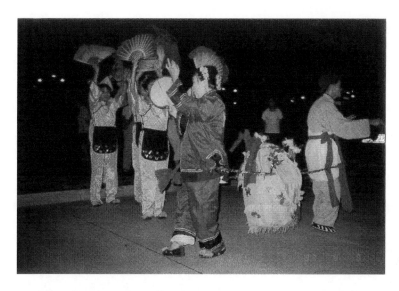

車鼓公與車鼓婆為「車鼓弄」主要角色（筆者所攝）

　　車鼓戲的演出通常與迎神賽會活動密不可分，為瞭解閩南車鼓之樣貌與發展，筆者試圖從兩岸宗教交流的史料著手。綜觀全臺，南臺灣可說是臺灣藝陣活動相當蓬勃之地區。若以九〇年代官方委託學者所進行的調查案：《臺灣民間傳統藝能館規劃報告》[31]及《臺灣南部民俗技藝園規劃案規劃報告》，[32]其中收錄的車鼓民間藝人名錄及車鼓團體加以統計，可以看出車鼓陣的地域性分布，北部占百分之九點四，中部占百分之十五點零九，南部占百分之七十五點四七，南部高達全臺四分之三。[33]

31 曾師永義主持：臺南縣立文化中心《臺灣民間傳統藝能館規劃報告》（臺北：行政院文化建設委員會，1990年）。

32 曾師永義主持：《臺灣南部民俗技藝園規劃案規劃報告》（臺北：國立傳統藝術中心籌備處處，1997年）。關於南部民俗技藝園區的籌畫與停止可參考黃麗蓉：《走出文化沙漠：戰後高雄市的文化建設（1945-2004）》（臺北：國立臺灣師範大學歷史學系在職進修班碩士論文，2008年），頁111-116。

33 數據統計見趙郁玲：《臺灣車鼓之舞蹈研究》（個人出版，1995年），頁36。

據大正四年（1915）五月十一日《臺灣日日新報》記載：

> 臺南開山神社大祭，舁延平郡王像遶境。北港天上聖母、太子
> 宮，及臺南八派出所館內各廟神像隨駕。是日各街踵事增華，
> 爭奇鬥艷。藝棚多至數十枱，各極其盛。臺南商家因此獲利。

又一九二〇年六月七日《臺灣日日新報》記載：

> 臺南廳學甲堡十三庄七十二社，此番聯合迎慈濟宮保生大帝遶
> 境。鼓樂陣頭千餘隊，詩意百餘閣。各匠心獨造，五花十色。
> 中有西埔內庄一閣，為漁人戲釣精蚌。鐵枝高掛，踏舞自如。
> 嫣然一笑，百媚俱生。觀眾大喝采。鑑定人定為優等賞。萬口
> 同聲贊成。

從這兩筆日治時期報紙的刊載內容，可看出臺南在皇民化之前迎神賽
會的熱鬧景象，尤其是臺南學甲慈濟宮迎保生大帝遶境時，參與的陣
頭高達千餘隊，廟會活動還設有評審與獎項，可見臺南實乃孕育藝陣
之溫床。臺南學甲慈濟宮所供奉之保生大帝，係由泉州同安白礁慈濟
宮傳承而來，至今已有三百多年歷史。[34]學甲慈濟宮香火鼎盛，遠近
馳名，尤其以每年農曆三月二十一日的「上白礁」謁祖祭典為最盛大
的廟會活動。「上白礁」原本是跨四鄉鎮的祭典活動，一九七七年成

34 明永曆十五年（1661）鄭成功克復臺灣，漢民從西面頭前寮登陸並定居學甲，也恭
迎保生大帝神像，建廟奉祀。相傳保生大帝昇天後，因神靈顯赫，宋代工匠恭雕大
大帝、二大帝、三大帝。大大帝奉祀於大陸白礁祖廟。二大帝為李姓信徒奉請來
臺，現奉祀於學甲慈濟宮。三大帝供奉於大陸青礁慈濟宮。據聞大大帝、三大帝原
神像已被紅衛兵所毀。見黃有興：〈學甲慈濟宮與壬申年祭典紀要——兼述前董事
長周大圍〉，《臺灣文獻》第46卷第4期（1995年12月），頁103、179。

為跨縣級活動，一九八九年成為全國性的廟會活動。祭典期間學甲鎮
鑼鼓喧闐，信眾絡繹不絕。

關於兩岸慈濟宮的交流，一九二八年臺南學甲慈濟宮信徒前往泉
州府同安縣白礁慈濟宮謁祖，當地還聘請臺灣歌仔戲班「三樂軒」，於
白礁慈濟宮前廣場連演三天。[35]國民政府來臺後兩岸隔絕，回白礁祖廟
謁祖活動也隨之停止。直到一九九○年，臺南學甲慈濟宮連續三年組
團赴福建進行白礁祭祖，參加「保生大帝由學甲慈濟宮分靈至該庵奉
祀一三○週年慶典」。為迎接臺灣慈濟宮信徒的到來，閩南接待單位安
排一系列藝陣熱鬧演出。一九九○年抵達白礁村時，當地出動舞龍舞
獅、踩高蹺、鑼鼓隊等陣頭迎接。[36]一九九一年於白礁慈濟宮宮前演出
歌仔戲。[37]一九九二年臺南學甲慈濟宮舉行壬申年「上白礁」祭典遶
境，即邀請福建深滬鎮滬江寶泉庵尋根祭祖，這是中國大陸第一次獲
准抵臺訪問的宗教團體。整個活動參與遶境的神轎共計有八十頂、輦
宮有十輛、藝陣有八十八陣，三天遶境範圍達八區十三莊四十七角
頭。[38]藝陣團體包括有車鼓陣及其他從車鼓擷取表演所獨立的陣頭（牛
犁陣、桃花過渡陣），僅以當時登記名號為「車鼓陣」的團體為據，共
計七團：臺南中洲惠慈宮車鼓陣、高雄市楠梓慈華宮車鼓陣、臺南縣
錦湖吳保宮車鼓牛犁陣、臺南縣三寮灣東隆宮車鼓陣、臺南縣瓦寮永

35 此一說法見劉子民：《尋根攬勝漳州府》（福建：華藝出版社，1990年），頁10。另
　外，據呂訴上及陳志亮的說法，臺灣「三樂軒」是到同安白礁進香，歸途逗留廈
　門，在水仙宮媽祖廟酬神演出，從而把歌仔戲帶入閩南。見呂訴上：《臺灣電影戲
　劇史》（臺北：銀華出版部，1961年），頁241；陳志亮：〈薌劇流派〉，該文收錄於
　《臺灣歌仔戲──薌劇音樂》（福建：龍溪地區行政公署文化局編，1980年）。

36 黃有興：〈學甲慈濟宮與壬申年祭典紀要──兼述前董事長周大圍〉，《臺灣文獻》
　第46卷第4期（1995年12月），頁121。

37 同前註，頁123。

38 同前註，頁177。

安宮車鼓陣、臺南縣玉皇宮車鼓陣、臺南縣學甲寮慈照宮車鼓陣。[39]

　　一九九二年臺南學甲慈濟宮第三度上白礁祭祖。閩南接待單位為熱情歡迎，於白礁慈濟宮前一公里白礁村礁廣場，便有當地村民組成彩旗隊、舞龍、舞獅、西樂、國樂、北管、歌仔戲演員等隊伍熱烈歡迎。[40]至晉江市深滬鎮滬江寶泉庵時，則有孩童組成的五彩旗隊、南管樂隊、腰鼓隊、鼓吹隊、鼓號（軍樂）隊、花圈隊等表演，[41]還特聘廈門「金蓮陞」高甲班演戲酬神，每日開演午場及晚場，共計三天。[42]據寶泉庵執事估計，單是學甲慈濟宮到達深滬鎮這一天，就有高達四千位善男信女前來參與，[43]可見對於當地來說，臺南學甲慈濟宮上白礁祭祖是相當盛大的民俗宗教活動。又一九九二年深滬鎮滬江寶泉庵來臺尋根祭祖之際，曾目睹學甲慈濟宮遶境時臺灣藝陣之浩大，理當在學甲慈濟宮回鄉祭祖時，會極力展現東道主之排場，全力出陣以壯大聲勢。可是，就該活動所記錄，閩南地區參與的陣頭，並未見車鼓陣，因此筆者認為九〇年代初期車鼓在閩南恐怕已經式微，很難組團演出。

　　相較於閩南車鼓之發展，臺灣車鼓戲的發展則是豐富許多。近代臺灣車鼓戲的最早專論是呂訴上〈臺灣戲曲發展史〉一文，文中提到：

> 臺灣的戲劇既來自中國大陸，但三百年間墨守舊法，並無加以創造及改良，因此，不但無發達可言，且因順應本地之情形，言語及音樂等種種之關係，日趨迎合民眾之低級趣味，遂變成今日所謂之臺灣戲：例如歌仔戲、車鼓戲、採茶戲等等。……

39　同前註，頁134-138。

40　同前註，頁169。

41　同前註，頁171。

42　同前註，頁172。

43　同前註，頁194。

　　車鼓戲與採茶戲是同時期的姊妹戲。其起源：據說是脫胎於花鼓戲，又云由七腳仔「七子班」變成。亦有人把這種戲稱作「白字戲仔」。是純以臺灣民謠為基礎而演出。約九十餘年前在臺北古亭庄有過一個劇團，因有傷風敗俗的表演關係，在四十年前被日本政府禁演。到現在還生存的演員，尚有幾位，住在臺北市大橋附近的是李朝架、連金塗、炎山、成家。伴奏音樂是南管的四管齊：小鑼、鐘、笛、提絃等等。演唱的劇目有《番婆弄》、《桃花過渡》、《病子歌》、《十八摸》、《瞎子看花燈》、《小補缸》、《石三驚某》等劇。每一齣的劇情都脫不了男女，互相戲謔、諷刺、相罵、相褻，又好像是在談情說愛似的。這種戲不一定要在舞臺上表演，在馬路邊也可以演出。演員不要多。只需五人以上便可以公演。如參加各種迎神賽會的陣頭（遊行）時，演員都騎在人家肩上表演。[44]

呂氏認為車鼓戲是從中國傳來之戲劇，其淵源是從花鼓戲或小梨園七子班演變而來，以臺灣的民謠小調為基礎，融入地方審美趣味（呂氏認為低俗），乃形成臺灣車鼓戲之面貌，並明確提到臺灣車鼓戲約莫於一八七一年有臺北古亭庄車鼓戲劇團，至六〇年代還有李朝架、連金塗、炎山、成家，以及汪思明、郭朝計、賣魚塗[45]，這幾位住在臺北市大橋附近頗有名氣的演員。演出時不一定要在舞臺上表演，在馬路邊也可以演出，參加各種迎神賽會的陣頭（遊行）時，演員還會騎在他人肩頭上表演。謝氏與呂氏兩篇文章的撰寫時間相近，呂氏所描

44 見呂訴上：〈臺灣戲曲發展史〉，《臺灣電影戲劇史》（臺北：銀華出版部，1961年），頁167、172。

45 汪思明、郭朝計、賣魚塗這三位見呂訴上：〈臺灣車鼓戲史〉，《臺灣電影戲劇史》（臺北：銀華出版部，1961年），頁224。

述的臺灣車鼓戲演出型態與謝氏的閩南車鼓戲有很大的不同。臺灣車
鼓戲演出不必演於牛車上，而於舞臺上，或馬路上，甚至疊坐他人肩
頭，行進演出。筆者認為兩者所描繪的內容之所以會有落差，除了與
時代、地方、文化等不同因素有關，更關鍵的是對於車鼓一詞的名義
有所誤解（下文詳述）。

　　曾獲得臺灣第五屆「民族藝術傳統雜技薪傳獎」的陳學禮（1915-
2007）夫婦（見以下二圖），一生薪傳的車鼓學員不計其數。陳學禮
十四歲拜師柯格、柯等師傅學習「車鼓弄」、「牛犁弄」、「桃花過渡
陣」，據他回憶，二〇、三〇年代，每逢元宵節，麻豆鎮的上街與下街
（以中正路中山路交叉口為界，以東為上街，以西為下街）輪流至對
方街上遶境，從一開始的友誼交流演變成「拚陣」。入夜後「迎暗藝」
活動，舉火把、燈籠照亮整條街熱鬧非凡，每年「拚陣」往往持續
兩、三個月才結束。由於雙方陣頭較勁競賽越演越烈，恐滋生事端，
一九三五年日本政府下令禁止該活動，「迎暗藝」活動才被迫取消。[46]
可見臺灣車鼓戲的繁榮勝景，已是臺灣歷史文化中的重要一環。

46　見陳丁林：〈民歌小戲弄車鼓──麻豆陳學禮美豐民俗藝術團〉，《南瀛藝陣誌》（臺
　　南：臺南文化中心，1997年），頁184-185。另外，關於陳學禮夫婦的技藝可參考林
　　珀姬：《舞弄鬥陣陳學禮夫婦傳統雜技曲藝（音樂篇）附CD》（宜蘭：國立傳統藝
　　術中心，2004年）。

陳學禮夫婦照（筆者所攝）

　　筆者曾於一九九九年曾針對臺南地區車鼓陣進行調查，當時曾田調九個車鼓陣團體，[47]二〇〇一年再度針對全臺南的三十一個鄉鎮市進行田野調查，採訪二十五團車鼓陣，從其分布，占了十五個鄉鎮市，幾乎是臺南的一半。[48]可見得，車鼓表演在臺南大受歡迎。據藝

47 筆者為「臺南縣六甲鄉『車鼓陣』調查研究計畫」（施德玉教授、呂錘寬教授主持，李圖南教授協同主持，一九九九年七月至二〇〇〇年六月）之專任助理，當時計畫執行期間田調所訪談的車鼓陣計有：「六甲鄉甲南村老藝人車鼓陣」、「六甲鄉林鳳社區發展協會車鼓陣」、「佳里鎮永昌宮民俗藝術車鼓陣」、「學甲鎮清濟宮民俗藝術車鼓陣」、「六安里民俗藝術車鼓陣」、「玉井鄉臺南縣民俗研究協會車鼓陣」、「學甲鎮中洲社區牛犂車鼓陣」、「學甲鎮新芳里新芳社區車鼓陣」、「官田鄉渡頭村北極殿媽媽教室民俗技藝車鼓陣」。

48 筆者時任「臺南縣車鼓陣調查研究計畫」（曾師永義主持，施德玉教授協同主持，二

人表示，車鼓戲在臺灣光復後，受到經濟復甦的影響，開始活絡，也有女性演員加入，約莫於六○、七○年代有了以營利為主的職業車鼓陣。不同於日治時期，由於大量女性演員加入，演員的妝扮開始脫離醜扮，而朝向華麗的造型，演出內涵也改為「只舞不歌」的舞蹈性表演。演出機會主要是廟會迎神賽會，喪葬祭祀及婚嫁喜慶亦有之。八○年代臺灣盛行大家樂、六合彩，車鼓陣的發展也來到最興盛時期。九○年代經濟衰退，演出機會減少，各陣紛紛歇業或轉型，[49]大時代環境的變遷，影響民眾娛樂休閒的方式，即使如陳學禮在車鼓戲領域持續七十八年之久，晚年仍致力傳習，也只能在社區老人長青會或媽媽教室中教導，[50]由於團員年齡較高，傳統腳步手路及唱腔未能負荷，只得改以單純舞步表演，藉由車鼓的踏（身段）謠（音樂）達到健身運動與休閒娛樂的目的，以凝聚社區向心力。又根據筆者的觀察，即便是附屬於當地宮廟或者社區發展協會的中壯年學員，也泰半

○○一年三月至二○○一年七月）之專任助理。計畫執行期間筆者田調的車鼓陣計有二十五個劇團：「白河鎮美音牽亡陣」、「東山鄉北勢寮車鼓團」、「臺南東山牛犁車鼓陣」、「柳營鄉世鳳綜藝團」、「鹽水鎮竹埔里長青會車鼓陣」、「新營市碧珠車鼓陣團」、「北門鄉渡仔頭吳保宮牛犁車鼓陣」、「六甲鄉甲南村老藝人車鼓陣」、「六甲少女各種包辦陣頭」、「六甲鄉泰山民俗技藝團」、「六甲鄉林鳳社區媽媽教室車鼓陣」、「學甲鎮清濟宮民俗藝術車鼓陣」、「學甲鎮中洲社區牛犁車鼓陣」、「學甲鎮新芳社區車鼓陣」、「官田鄉賢花民間藝術團」、「官田鄉渡頭社區媽媽教室車鼓陣」、「麻豆鎮良鳳宮老人會車鼓陣」、「麻豆鎮民族藝師陳學禮林秋雲伉儷」、「佳里鎮六安社區傳統民俗術團」、「佳里鎮永昌宮民俗藝術車鼓陣」、「七股鄉竹橋村慶善宮牛犁車鼓陣」、「西港鄉東港村澤安宮牛犁車鼓陣」、「西港鄉東竹林保安宮牛犁歌陣」、「玉井鄉臺南縣民俗研究協會車鼓陣」、「南化鄉金馬寮村媽祖宮車鼓陣」。

49 如「六甲少女各種陣頭包辦」、「世鳳綜藝團」歇業；白河鎮的張玉禪改為「美音牽亡歌陣」。

50 就筆者所見，單就臺南一地，陳學禮夫婦所指導的車鼓團體就有「佳里鎮永昌宮民俗藝術車鼓陣」、「學甲鎮清濟宮民俗藝術車鼓陣」、「佳里鎮六安民俗藝術車鼓陣」、「玉井鄉臺南縣民俗研究協會」、「玉井鄉中州社區牛犁車鼓陣」、「學甲鎮新芳社區車鼓陣」、「官田鄉渡子頭媽媽教室民俗技藝車鼓陣」。

不是小戲表演，而是屬於藝陣演出，甚至是土風舞的舞蹈表演，而這也是車鼓陣近些年在社會轉型之下的轉變。

　　其中要特別提出的是「六甲鄉甲南村老藝人車鼓陣」，該團仍保留小戲內涵，甚至保有宋金雜劇小戲群的演出形式，十分值得注意。「六甲鄉甲南村老藝人車鼓陣」創始人胡銀朝（1897-1957），據其子胡聰明（1921-？）描述，父親自幼喜愛車鼓，年少時向一位人稱「車鼓通」的師傅學戲，並與老神（綽號，本名不可考）共組車鼓子弟班，當時胡銀朝充任旦腳，老神為丑腳，後場樂師有：宗文拉大廣弦、陳海水吹笛子、加廚拉殼仔弦、辜才印彈月琴。日治時期還傳授了兩代弟子：黃海馬、柯利、王知高、陳進生、史登友、陳家令等。皇民化的禁戲令，車鼓戲停止演出，直到光復後車鼓戲又恢復榮景。由於光復後百廢俱興，唯有宗教節慶才有機會熱鬧一番並大快朵頤，這吸引不少人加入子弟班，光復後的第一代藝人有：史昭江、胡蒼恩（胡銀朝二子）、陳進興、辜連盆、黃清山等。第二代藝人則有：胡蒼輝（胡銀朝三子）、黃清德、蕭有電、蕭生意。當時旦腳身著向村裡婦女借來的紅衣，頭戴珠綴頭飾，腰繫珠綴圍裙；丑腳則身著白衣黑褲，頭戴斗笠。為了不影響白天的農事，車鼓戲演出通常於夜晚沿街路弄，一連舉行三天，遶境六個村莊，每到一座廟即於廟前廣場進行小戲群落地掃演出，從夜晚至清晨方休。見以下七圖：

一九五〇年代臺南「六甲鄉甲南村老藝人車鼓陣」妝扮

（史昭江藝人提供。左：史昭江）

二〇〇〇年臺南六甲鄉甲南村，老藝人車鼓陣演出實況
（參見書前圖版及圖說）

　　一九五七年胡銀朝過世，甲南村車鼓陣開始向外發展。一九七一年史昭江（1930-？）從外地回到甲南村，開始傳習車鼓陣，並教出一批女弟子，隨著女弟子嫁人，車鼓陣女班也無疾而終。一九八二年

起，史昭江與陳進興、胡蒼恩、胡蒼輝等人先後到官田鄉、六甲水林村、白河鎮蓮潭等地教授車鼓陣。一九七五年甲南村社區老人會成立後，胡聰明因感慨父親當年傳承的車鼓藝術即將凋零，遂號召光復後第一、二代的藝人史昭江、陳進興（1928-？）、胡蒼輝（1933-？）等人重新組團，也因此吸引更多志同道合的人加入，如陳清山（1929-？）、辜連勇（1939-？）、鄭雲魁（1930-？）、黃教本（1933-？）、湯明智（1928-？）等。[51]見附「錄一　臺南『六甲鄉甲南村老藝人車鼓陣』師承脈絡表」。

「六甲鄉甲南村老藝人車鼓陣」所流傳的腳本為印有「昭和二年桐月十六日吉置」字樣的《拾歌簿》，這本一九二七年抄錄的手抄本，收錄相當多車鼓戲劇本，其中有不少傳統劇目，如：《白兔記》、《山伯英臺》、《陳三五娘》、《秦雪梅》等，當時藝人能搬演的劇目則有十多齣。見下圖：

51 隨著老藝人的凋零，「六甲鄉甲南村老藝人車鼓陣」目前已經不存在，文中所提及的藝人多已過世，非常感謝當年不厭其煩的接受筆者採訪的諸位老先生。

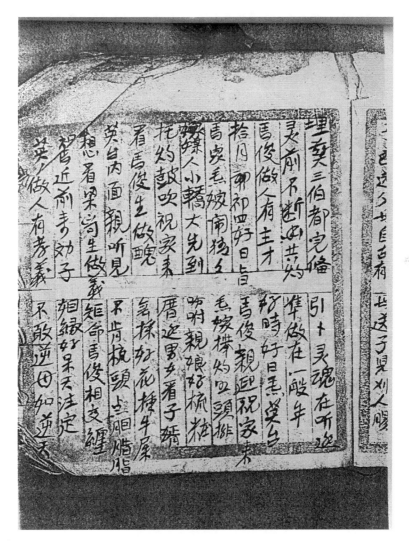

拾歌簿（胡聰明先生提供）

　　「六甲鄉甲南村老藝人車鼓陣」的音樂有來自南管與閩南民歌兩
類，【共君走到】、【看燈十五】、【三人相娶走】、【打鐵歌】等是來自
南管系統的【福馬】、【水車】、【倍思】、【北疊】；【牛犁弄】、【才子
弄】則是車鼓原有曲調，或屬閩南民歌系統。藝人身段依舊保有傳統

科步,「踏四門」、「閹雞行」、「前三退三」、「走八字」等。[52] 綜上所述,「六甲鄉甲南村老藝人車鼓陣」符合「合歌舞以代言演故事」小戲之定義,演員醜扮以落地掃形式,運用代言體,演出傳統劇目,後場以文場樂器為主,演唱音樂為南管與民歌兩類。從「六甲鄉甲南村車鼓陣」老藝人的傳承與其所描述的當年演出盛況看來,車鼓戲確實是臺灣民間重要的文陣表演,而該團的發展傳承與演出特色,儼然是臺灣車鼓小戲發展史的縮影,是相當珍貴的動態文化標本。

第三節　「車鼓」、「弄車鼓」、「車鼓弄」、「車鼓陣」釋名

《荀子》〈正名〉:「名定而實辨」。由於民間俗稱「車鼓」,加上學界未能對於「車鼓」一詞予以清楚的界義,而將不屬於車鼓戲的表演也囊括在內,以至於車鼓小戲長期與跳鼓、大鼓等藝陣混為一談。筆者認為「車鼓」之名義當與其本身之表演特色與音樂性質有關,「車」是指演員的身段表演,「鼓」是指後場弦樂的撥彈演奏。而不論是「車鼓陣」或「車鼓弄」皆是「車鼓戲」,「車鼓陣」有表演團體之意以及路弄的行列演出之意,「車鼓弄」意指車鼓之表演,而「車鼓戲」則是指車鼓為戲曲小戲之地位。

首先,有關於「車鼓」一詞之意,目前學界較多人所持的看法,認為「車鼓」很可能是取自樂器名,也就是指車鼓戲搬演時,演員手

52 所謂「踏四門」是指演員表演的方位或位置,演員必須依一定的方式走位。車鼓戲的演出多在廟會慶典,「踏四門」動作代表對神明和觀眾的敬意;「閹雞行」是丑腳半蹲,膝蓋緊貼,小腿左右開行進,形似閹雞的動作;「前三退三」是指演員左右搖擺身軀,腳步以前三後三步來演出;「走八字」,指演員腳步以繞八數字的方式,搖晃身軀。

上所持之四塊與錢鼓而來。「車」指「敲仔」（即四塊）而言，由於「敲仔」互擊時會發出「chhiau-chhiau」（ㄑㄧㄠ　ㄑㄧㄠ）之聲；後因一音之轉將「chhiau」（ㄑㄧㄠ）唸成「chhia」（ㄑㄧㄚ），才變成「車」（臺語讀音）「chhia」；而「鼓」則指「錢鼓」而言。[53]以演員手擊之樂器聲響為意，頗能道出車鼓之表演特色。至於錢鼓之說，筆者於臺南進行車鼓田野調查時，並未見到藝人所謂的「錢鼓」。目前車鼓陣所使用的樂器主要有笛子、殼仔弦、大廣弦、月琴、三弦，在迎神賽會時還會增加鑼、鼓、鈸等打擊樂器，使用「錢鼓」為打擊樂器的情形並不多見，而歷來學界相關著作也未曾有對於車鼓中「錢鼓」作出說明。筆者所見資料中，惟趙郁玲於其《臺灣車鼓之舞蹈研究》中稍有提及：

> 車鼓丑角手部所執之道具為四寶（稱四塊或敲仔）、錢鼓和錢龍（又稱錢鞭），不同的劇情所使用的道具有時並不相同例如「桃花過渡」執船櫓；「打七響」以空手敲打身體各部位，而一般戲碼則依演員的喜好及擅長的道具為使用原則。[54]

僅能得知「錢鼓」乃演員因劇情需要而邊演邊使用之樂器，並不屬於後場編製之樂器。另外，臺灣民間車鼓藝人陳學禮夫婦則認為車鼓之「鼓」應是「古」之別字，並非樂器。[55]

53 上述說法來自臺灣民間車鼓藝人施鴨嘴、蔡傳宗、吳天羅、楊文凱等人的看法。見黃玲玉《臺灣車鼓之研究》（臺北：國立臺灣師範大學音樂研究所碩士論文，1986年6月），頁17。除了黃玲玉，趙郁玲等人亦贊同此一看法，見趙郁玲：《臺灣車鼓之舞蹈研究》（個人出版，1995年），頁24。

54 見趙郁玲：《臺灣車鼓之舞蹈研究》（個人出版，1995年），頁93。但趙氏於書中並未對於「錢鼓」再作說明，書中也僅有四寶與錢龍之圖片，沒有錢鼓之圖片。

55 同前註，頁25。

　　上述說法，或許有其道理，不過錢鼓並非是車鼓戲後場音樂所使用之樂器，不僅上文所引呂訴上文章未提到該項樂器，甚至民間車鼓表演中也未能見到，因此該說法仍令人存疑。筆者認為要瞭解「車鼓」之意義或許應當從其語言上來判斷。「車」於閩南語中有為「翻」或「舞」之意，猶如「車畚斗」（翻筋斗）之「車」，及臺灣童謠中「白鷺鷥，車畚箕，車到溪仔邊……」之「車」。「車」本為「翻動」、「舞動」、「推動」之意，而用以指稱小戲表演，當是指演員的身段表演中「踏謠」成分相當濃厚；「鼓」為彈奏之意，意指後場音樂以弦樂伴奏為主要特色。而以鼓為撥彈之意，早在唐詩中就有將彈奏撥弦的動作稱之為「鼓」，像魏璀、錢起、陳季、莊若訥、王邕皆有〈湘靈鼓瑟〉詩即可為證，[56]其中錢起〈省試湘靈鼓瑟〉五言詩是最為人稱道，其詩：

> 善鼓雲和瑟，常聞帝子靈。馮夷空自舞，楚客不堪聽。逸韻諧
> 金石，清音發杳冥。蒼梧來怨暮，白芷動芳馨。流水傳湘浦，
> 悲風過洞庭。曲終人不見，江上數峰青。[57]

錢起根據試帖詩緊扣題目，在開頭兩句就概括題旨，點出曾聽說湘水女神擅長鼓瑟的傳說，並暗用《九歌》〈湘夫人〉：「帝子降兮北渚」的語意，描寫女神翩然而降湘水之濱，她愁容滿面、輕撫雲和瑟，彈奏起如泣如訴哀傷樂曲。可見「鼓」為彈奏之意可追溯至唐代用語。
　　綜上述，「車鼓」一詞，很可能是取自演員踏謠翻舞的表演特色，以及後場以弦樂為主奏樂器的音樂特色，而此一命義與車鼓之表演藝術不謀而合。無論如何，「車鼓」之「車」字未必直指牛車，而

56　詩題〈湘靈鼓瑟〉摘自《楚辭》〈遠遊〉：「使湘靈鼓瑟兮，令海若舞馮夷」。
57　見https://fanti.dugushici.com/ancient_proses/11712（檢索日期2022年4月二20日）。

車鼓演出也不必然於牛車上。事實上，民間小戲於街衢作「路弄」演出時，往往會考慮當時演出環境、周遭情況，乃至演員狀況，而讓表演者乘車代步演出。筆者於一九九九年十一月參加臺南縣六甲鄉恆安宮入火安座廟會活動，當時甲南村車鼓陣藝人即是坐於牛車上進行踩街。而「車鼓陣」之意，筆者認為有二，其一指演出車鼓戲之團體，閩南話有謂「輸人不輸陣，輸陣歹看面」，陣有一群人之意，而參與車鼓演出之一群人即謂之「車鼓陣」；其二指沿街列隊路弄而言，「陣」亦有行列之意，當車鼓戲進行路弄表演時，以一行列為隊伍進行表演，此時亦謂之「車鼓陣」。一九九九年筆者曾訪問甲南村當時八十一歲的胡聰明藝人，據其表示，早期車鼓戲路弄演出時，前有舉火把者引路，演員隨後邊走邊演，後場樂師則墊後演奏，此一陣仗確實是成一行列演出。

　　不論是「車鼓陣」或「車鼓戲」之稱謂，事實上都不普及於民間，民間藝人將車鼓演出稱之為「弄車鼓」或「車鼓弄」。根據黃玲玉的看法，「弄」之由來與「唐戲弄」之「弄」義同，[58]筆者則認為「弄」即是舞動、表演或搬演之意，「車鼓」組成一複詞詞組，「弄車鼓」時「弄」為動詞，「車鼓弄」時「弄」為名詞，兩者只是詞性上有所不同，同樣意指車鼓戲的表演或搬演車鼓戲。而以「弄」來詮釋小戲的表演，則是相當古老的用法（下文詳解）。

　　在一清車鼓之眉目後，關於謝家群將車鼓之發展定為：「車鼓陣→車鼓弄→車鼓戲」的說法，很可能是未考慮民間用法與實際情況，乃至於有失偏頗與混淆。此外，謝氏也未能說明閩南車鼓戲發展過程中，究竟吸收了哪個劇種的劇目而從演唱民歌小調轉為搬演故事情節？而未吸收這些劇目之前的車鼓戲，所演唱的內容又為何？筆者認為這是研究車鼓戲發展脈絡最重要之處。

58 見黃玲玉：《臺灣車鼓之研究》（臺北：國立臺灣師範大學音樂研究所碩士論文，1986年6月），頁17-19。

第四節　車鼓戲之淵源

　　有關車鼓戲之源流一直是懸而未解的問題，民間藝人與各家學者各執一詞，使得探究車鼓戲之淵源猶如瞎子摸象。民間戲曲經常以歷史上的史實，或稗官野史的附會傳說作為表演的題材，加上民間藝人以其豐富之想像力，試圖為其所表演之藝術找尋定位，口耳相傳的結果，久而久之自然形成一派說法，於是車鼓之淵源有：瓦崗寨說[59]、水滸傳說[60]、昭君和番說[61]、鄭成功說[62]、天降甘霖說[63]等各種傳說。

59 相傳在隋朝末年，河南農民起義軍，以瓦崗寨為根據地，首領程咬金為了救秦瓊，而令義軍將士扮成江湖賣藝模樣，混入城中。車鼓就是其中的一種形式。該說法見陳丁林：〈民歌小戲弄車鼓〉，《南瀛藝陣誌》（臺南：臺南縣立文化中心，1997年），頁180-181。

60 梁山好漢為了劫法場，救盧俊義，便假借弔祭之名，化裝成表演雜耍隊伍。其中兩人抬著一面大鼓，鼓中藏著兵器，並由燕青、時遷，男扮女裝，又唱又跳瞞過官兵，進入法場救人。民間乃將此一表演名之車鼓。該說法出自民間藝人柯來福，見黃玲玉：《臺灣車鼓之研究》（臺北：國立臺灣師範大學音樂研究所碩士論文，1986年6月），頁21。

61 漢朝昭君和番，一路心繫故鄉家園，心情極為不佳，番邦（亦有家丁之說）為博其歡喜，因而扮成番婆，沿路跳唱，以娛昭君。該說法出自民間藝人施朝養、吳發、陳學禮、林秋雲。見黃玲玉：《臺灣車鼓之研究》（臺北：國立臺灣師範大學音樂研究所碩士論文，1986年6月），頁21。及趙郁玲：《臺灣車鼓之舞蹈研究》（個人出版，1995年），頁30。

62 鄭成功克復臺灣以後，竭力整軍以達反清復明之願。各方好漢聞風而至，時有比武盛會，在搏擊競技中，便有一、二位擊鼓者在旁助威，或進或退跟著比武的人跳躍。後來施琅攻臺，明鄭遺民散居於各地，躬耕力作，每遇農閒，遂以助威的軍鼓改作花鼓來娛樂消遣。因其跳躍進退蘊含著無限青春活力與威武，節奏富韻律，演變至今成為臺灣民俗技藝之重要項目。鄭成功說出自〈中國民間傳統技藝調查與現況〉，見林恩顯：《中國民間傳統技藝第七年度研究調查報告》（臺北：國立政治大學，1989年）。吳騰達於其〈牛犁陣與車鼓陣〉，《社教雙月刊》第36期（1990年4月）一文，亦收錄此一說法。

63 由於清朝連年飢荒，人民窮困潦倒難以為繼，只好求天降下甘霖。三年後終於下了一場大雨，萬物復甦，草木重生，人民欣喜之色溢於言表，於是聚集村民大肆慶

從中國戲曲史的發展來看，戲曲往往不會憑藉單獨事件而發生，近年來研究論文多包容上述眾多說法，或將上述說法再列舉一遍而未加探究，以至於探討車鼓之源流並未有新的立論與合理的推斷。回歸戲曲的探討，歷來學者的看法，大抵可歸納為花鼓戲與秧歌戲兩類，或取其一，或融合兩者。為一清耳目，筆者分別整理羅列前賢的研究論點，再針對車鼓戲之淵源提出一己之見解。

一　源自花鼓戲

花鼓戲淵源說最早見於六〇年代呂訴上〈臺灣車鼓戲史〉：

> 臺灣的車鼓戲，因流傳年代悠久且無書籍可據，故未敢斷言，但參照唐宋時代的一種稱三枝鼓，後流傳至明清時代的三棒鼓，又稱花鼓。戲頗類似採茶歌，差異之點抵是表演者背腰鼓而已，故以上判斷可能是自花鼓戲脫胎而來的。[64]

八〇年代出版之《中國傳統戲曲音樂》[65]及《中華民國七十八年民族藝術薪傳獎專輯》之「傳統雜技」[66]中皆採此說，而謂車鼓戲是花鼓戲流傳至閩南，結合當地的音樂和表演形式，演變成的歌舞小戲。而

祝。男女老少或舉竹為舞，或持扇取樂，或粉面相悅，鑼鼓喧天熱鬧異常。正當村民載歌載舞之際，四處出巡的清朝皇帝剛好路過，見到此時此景乃賜名「車鼓陣」。甘霖說出自〈中國民間傳統技藝調查與現況〉，見《中國民間傳統技藝第七年度研究調查報告》（臺北：國立政治大學，1989年）。吳騰達於其〈牛犁陣與車鼓陣〉，《社教雙月刊》第36期（1990年4月）一文，亦收錄此一說法。

64 見呂訴上：《臺灣電影戲劇史》（臺北：銀華出版部，1961年），頁223。

65 邱坤良主編：《中國傳統戲曲音樂》（臺北：遠流出版公司，1981年），頁83。

66 第五屆民族藝術薪傳獎編輯小組編：《中華民國七十八年民族藝術薪傳獎專輯》（臺北：國立臺灣藝術教育館，1989年），頁44。

簡上仁的〈臺灣的歌舞小戲──車鼓、駛犁、牽亡〉一文亦認為：

> 車鼓弄脫胎於花鼓，源於長江流域，後來流傳至閩南地區，結
> 合了當地的音樂和表演型式，再隨著先民輾轉傳入臺灣[67]。

而吳騰達亦抱持「很多人認為車鼓是由長江一帶的花鼓，流傳到閩
南，結合當地的音樂和表演形式衍變所成」的說法。[68]而由國立臺灣
藝術學校所編著之《臺灣民間藝人專輯》，[69]更是一字不漏的直接引用
前述呂訴上的說法。

二　源自秧歌戲

　　秧歌淵源說最早亦見於呂訴上〈臺灣車鼓戲史〉，據其所載：「車
鼓戲可以說是原始民俗的戲劇，與秧歌戲相彷彿，與日本的狂言也很
相似」[70]。一九八六年黃玲玉於《臺灣車鼓之研究》中，基於「花鼓
是從秧歌發展中旁生出來的一支」之理由，而認為「臺灣的車鼓源於
黃河一帶的秧歌，後流傳至福建，與當地南管系統音樂及民歌相結
合，衍變成歌舞小戲」[71]。一九九〇年臺南縣立文化中心《臺灣民間
傳統藝能館規劃報告》中第三節〈車鼓、跳鼓〉一文，終於在前人研

67　參見簡上仁：〈臺灣的歌舞小戲──車鼓、駛犁、牽亡〉，《臺灣文藝》第83期（1983
　　年），頁191。

68　見曾師永義等著：《鄉土的民族藝術》（臺北：行政院文化建設委員會，1988年），
　　頁98。

69　見國立臺灣藝術專科學校編輯執行小組主編：《臺灣民間藝人專輯》（臺中：臺灣省
　　政府教育廳，1982年），頁90。

70　見呂訴上：《臺灣電影戲劇史》（臺北：銀華出版部，1961年），頁223。

71　見黃玲玉：《臺灣車鼓之研究》（臺北：國立臺灣師範大學音樂研究所碩士論文，
　　1986年6月），頁22。

究之外，對於車鼓淵源問題有了進一步的探討。該文以花鼓說為前提，進一步探討呂訴上所提到的三枝鼓與花鼓之內容，極力為車鼓溯源。為了證實車鼓戲與花鼓戲之間的關係，還對於「三枝鼓」、「三棒鼓」、「花鼓」、「鳳陽花鼓」、「秧歌」、「秧歌鼓」、「秧歌舞」、「花棒鼓」、「錢鞭」作了詳細介紹，最後因秧歌舞亦使用鼓，「因此無論是花鼓或是社火，都是脫胎於秧歌，所以與其說車鼓來自花鼓或社火，倒不如說來自秧歌」，[72]該文試圖找出車鼓是由秧歌演變而來的立意雖佳，但仍無法直接證明車鼓戲與秧歌戲之關係，對於花鼓戲為何脫胎於秧歌戲也未能說明清楚。

　　一九九〇年黃玲玉《從閩南車鼓之田野調查試探臺灣車鼓音樂之源流》，對於「車鼓陣」的淵源改為：

　　　　臺灣車鼓源於閩南，係流行於中央之秧歌、花鼓等歌舞小戲，經過長期輾轉流傳衍生出來的一支，流傳至閩南後，與當地南管系統音樂及民歌相結合，衍變成歌舞小戲後，於明末清初隨大量移民傳入臺灣。[73]

黃氏繼《臺灣車鼓之研究》中認為車鼓戲源自秧歌戲之後，改提出車鼓是源自秧歌、花鼓演變而來，之後多數學者採其說法，而認為車鼓戲即是源自花鼓戲與秧歌戲。另外，陳麗娥從「車鼓」之字面意義解，認為與秧歌戲的車上建鼓表演形式有關，又秧歌戲與花鼓戲中「鼓架子」的翻筋斗表演也與車鼓相近，因此推斷：「車鼓弄深受秧

72 曾師永義主持：《臺南縣立文化中心臺灣民間傳統藝能館規劃報告》（臺北：行政院文化建設委員會策劃，1990年）。
73 見黃玲玉：《從閩南車鼓之田野調查試探臺灣車鼓音樂之源流》（臺北：中華民國民族音樂學會，1991年），頁36。

歌舞和花鼓舞的影響」。[74]

三　筆者的看法

　　關於中國民間小戲的發展與形成，根據張紫晨的研究，可分為六大系統：花燈戲系統、花鼓戲系統、採茶戲系統、秧歌戲系統、道情戲系統及其他系統。[75]其中所謂「花鼓戲」有廣狹兩義，廣義是指湖南、湖北、安徽一帶的地方小戲，是花鼓、花燈、採茶的總稱，狹義是指以流行地區的山歌俚謠雜曲小調為基礎，演出時以擊腰鼓為節奏，因而命名「花鼓戲」，而上述車鼓戲是源自花鼓戲的說法即是指其狹義之意。花鼓戲有分為湖南花鼓戲、湖北花鼓戲、皖南花鼓戲。湖南花鼓戲是由地花鼓發展而來，地花鼓是湖南各地廣泛流傳的民間歌舞說唱形式，約莫在清初年間進入小型戲曲階段。而湖南花鼓戲依據流布地區與音樂唱腔又可分為長沙花鼓戲、常德花鼓戲、岳陽花鼓戲、衡陽花鼓戲、邵陽花鼓戲；湖北花鼓戲形成較晚，約莫於清中葉以後形成，可分為樂昌花鼓戲、商洛花鼓戲；皖南花鼓戲則是流行於安徽省南部宣城、廣德、寧國、郎溪等縣。[76]

　　花鼓戲是一種以歌唱為主的「打花鼓」表演，由兩人演唱，一人打鼓，一人敲鑼，形成一丑一旦演唱的花鼓戲，其時間最遲在清嘉慶年間已經形成。[77]從其聲腔和劇目觀察，初期是以民間小調和牌子曲演唱邊歌邊舞的生活小戲，如《打鳥》、《盤花》、《送表妹》、《看相》

74　見陳麗娥：〈車鼓陣之研究〉，《中國工商學報》第9期（1988年6月），頁205-239。

75　見張紫晨：《中國民間小戲》（浙江：浙江教育出版社，1989年），頁59。

76　同前註，頁63-66。

77　清嘉慶二十三年（1818）刊行的《瀏陽縣志》談及湖南元宵節玩燈籠的情況：「又以童子裝丑旦劇唱，金鼓喧鬧，自初旬起至長夜止」。見萬葉等編：《中國戲曲劇種》（上海：上海辭書出版社，1995年）。

等。清同治年間花鼓戲又進一步發展為三小戲，演出形式也具一定規模。[78]自從花鼓戲汲取融入「打鑼腔」與「川調」的表演，並吸收「打鑼腔」與「川調」之劇目，才開始出現故事性較強的民間傳說題材。[79]

　　以上為花鼓戲之發展概況與劇種特色，至於花鼓何時傳入福建？以及當時的表演內容又如何？據明末清初署名為《海外散人隨筆》載：

> 清順治十八年（一六六一），移廣東靖南王耿繼茂駐防福州，計城中被「匡屋」已大半……。龍山巷之屋，給與打花鼓人居住，有千餘人，亦王課戶。[80]

清代咸豐年間，由於太平天國起義，江南連年兵燹，加上災害飢荒，安徽、蘇北以及江西一帶藝人紛紛入閩避難。其中部分在福州南門校場埕西側結棚定居，俗稱「校場埕伬唱」。他們表演三奉鼓，打連廂，常用曲調有【九連環】、【十杯酒】、【四季花】、【螃蟹歌】、【十月懷胎】、【打花鼓】、【白牡丹】、【到春來】、【採蓮】、【摘花】、【十怨】、【十八摸】等。[81]若從其演唱曲調看來，與車鼓相關者也僅有【十月懷胎】、【十八摸】。

　　至於花鼓戲於臺灣之相關記載，有乾隆初年來臺之福建侯官人鄭大樞於《風物吟》中的描述：

78 清同治元年（1862），楊恩壽在湖南永興觀看的「花鼓詞」（即花鼓戲）已有書生、書童、柳鶯、柳鶯婢四個角色，而且情節、表演都很生動，這說明當時的花鼓戲，不僅已發展成「三小戲」，而且演出形式也有一定規模。見萬葉等編：《中國戲曲劇種》（上海：上海辭書出版社，1995年）。

79 花鼓戲吸收打鑼腔之劇目有《清風亭》、《蘆林會》、《八百里洞庭》、《雪梅救子》等。吸收川調之劇目有《劉海戲蟾》、《鞭打蘆林》、《張光達上壽》、《趕子上路》等。

80 轉引自劉春曙：〈閩臺車鼓辨析——歌仔戲形成三要素〉，《民俗曲藝》第81期（1993年1月），頁66。

81 同前註，頁66。

> 花鼓俳優鬧上元（原注：優童皆留頂髮，粧扮生旦，演唱夜
> 戲。臺上爭丟目采，郡人多以銀錢、玩物拋之為，名曰花鼓
> 戲），管弦嘈雜並銷魂；燈如飛蓋歌如沸（製紙燈如飛蓋，簫
> 鼓前導，謂之鬧散燈），半面佳人恰倚門。[82]

歷來許多研究者將詩中花鼓解讀為「花鼓戲」，或以此資料說明車鼓
即花鼓，或以該資料說明臺灣花鼓戲的發展情形。筆者認為鄭大樞所
言花鼓並非意指花鼓戲。從其詩中所描述的「管弦」與「歌如沸」看
來，應當含有「絲竹更相和，執節者歌」之意味，顯然與花鼓戲以
「打花鼓」充滿節奏感的表演有些距離。沈冬於其〈清代臺灣戲曲史
料發微〉一文中，根據《風物吟》詩注之內容，判斷鄭大樞所記錄的
當是小梨園七子班的演出情形，而鄭大樞之所以言之花鼓，恐與其
瞭解不多因而誤記有關。[83]吳捷秋亦認為小梨園七子班的傳統劇目中
有《打花鼓》這個小齣戲，通常於晚間正戲演後加演，作為餘興演
出，[84]因而詩中所言應非指稱花鼓戲，而是小梨園。

另外，《臺南縣志》中亦記載有「弄花鼓」：

> 兩人一對手，一人持涼傘，一人抱大鼓，涼傘打迴旋，大鼓雙
> 面打，邊打邊舞，另有打鑼手三、四人圍住大鼓，邊打邊舞
> 之。其狀天真浪漫，爽然欲醉，又名弄鼓花。[85]

82 見鄭大樞：《風物吟》，收錄於《續修臺灣府志》卷26，〈藝文〉，《臺灣文獻史料叢
　　刊》（臺北：大通書局，1984年），頁983。
83 見沈冬：〈清代臺灣戲曲史料發微〉，收錄於《海峽兩岸梨園戲學術研討會論文集》
　　（臺北：國立中正文化中心，1998年），頁121-160。
84 見吳捷秋：〈梨園戲之形成及其歷史地位〉，收錄於《海峽兩岸梨園戲學術研討會論
　　文集》（臺北：國立中正文化中心，1998年），頁35-54。
85 吳新榮、胡龍寶、陳華宗、洪波浪等人：《臺南縣志》（臺南：臺南縣政府，1980
　　年），頁154。

又根據陳正之的調查：

> 跳鼓陣使以擊鼓及跳躍為表演內容，又稱為「鼓花陣」、「花鼓
> 陣」、「大鼓花」、「大鼓陣」、「大鼓弄」，大都結集在臺南、高
> 雄、屏東三縣。……跳鼓陣純粹是一種雜技性質的表演，全賴
> 肢體動感、打擊器樂節奏及簡潔有力的吆喝。……跳鼓陣表演
> 內容，多由跳四門開始，然後由涼傘翻鼓、空穿什花、十字什
> 花、涼傘穿鑼、蜈蚣陣、開花、和圓等。[86]

臺灣之花鼓陣未知是否與長江流域之花鼓戲具有一脈相傳之關係，但
從「弄花鼓」與「花鼓陣」皆擊鼓配合舞蹈動作的特色看來，或許臺
灣之花鼓表演是屬於「跳鼓陣」一類，與既歌且舞以歌謠為基礎所發
展之車鼓弄顯然不同。

　　至於秧歌戲，是來自於農民插秧時所唱歌曲。後來以秧歌說唱故
事，或與舞蹈、技藝、武術相結合發展為地秧歌、高腳秧歌、武俠歌
等，成為每年農曆正月民間舉辦社火時的表演節目。有些地方就把這
種節慶活動叫作「鬧秧歌」。在鬧秧歌的過程中，逐漸孕育產生二小
「秧歌戲」，以唱民歌小曲為主。主要分布在山西、河北、陝西、內
蒙古、山東、東北等地，是北方小戲的一大系統。秧歌戲有板式唱腔
的，如襄武秧歌、澤州秧歌、定縣秧歌等，也有民歌小調的，如韓城
秧歌、繁峙秧歌、陝北秧歌、壺關秧歌、祁太秧歌、東北秧歌等。[87]

　　清中葉，梆子腔劇種興盛起來後，秧歌戲開始吸收梆子戲的劇
目。各地秧歌戲的傳統劇目可分為兩類：一類為小戲，如《王小趕

86 見陳正之：〈高雄縣內門鄉民俗藝陣發展現況調查〉一文，收錄於《臺灣傳統雜技
　藝術研討會論文集》（臺北：國立傳統藝術中心籌備處，1999年），頁201-208。
87 見張紫晨：《中國民間小戲》（浙江：浙江教育出版社，1989年），頁70-71。

腳》、《拐磨子》、《繡花燈》、《做小衫衫》、《小姑賢》、《藍橋會》、《呂蒙正趕齋》：一類為大戲，如《花亭會》、《九件衣》、《蘆花》、《日月圖》、《白蛇傳》。[88]由於秧歌戲與花鼓戲很相似，前述提出車鼓淵源於秧歌戲的說法，乃是基於花鼓戲是脫胎於秧歌戲而來，因此認為與其說車鼓戲源自花鼓戲，不如說車鼓戲源自秧歌戲。

事實上，從花鼓戲與秧歌戲的表演特色、唱腔音樂、演出劇目各方面來看，其實很難判斷出與車鼓戲之間有何承襲之處。劉春曙亦認為：

> 儘管福建至今尚有三棒鼓及打花鼓的形式，但卻沒有花鼓戲。也還沒有人認為車鼓是由三棒鼓或花鼓演變而來，只能說花鼓是車鼓諸多節目中的一個。[89]

據上文所引，呂氏自己「未敢斷言」的提出花鼓說，並未充分說明車鼓與花鼓兩者間的脈絡關係，僅是憑藉聯想而臆測，而多數採其說法者亦從花鼓與車鼓皆有「鼓」字，引發聯想，甚至在「鼓」上大作文章，於是花鼓說便成為目前最多人採信的說法。然而，目前臺灣車鼓戲後場所使用的「鼓」為大鼓與通鼓，而演員所敲打之「錢鼓」亦隨著演出劇情內容的需要才派上用場，並非車鼓常態演出下的樂器。而目前臺灣民間遊藝陣頭中與花鼓表演較具有相似性的應當是「跳鼓陣」。

有關車鼓戲之淵源，從演員踏謠身段及後場撥弦樂器之意義來命名，車鼓戲形成之基本元素為「歌舞」，而與「花鼓戲」以「打花鼓」的擊鼓身段作為特色是不同的表現。地方小戲為簡單之歌舞藝

88 見萬葉等編：《中國戲曲劇種》（上海：上海辭書出版社，1995年）。

89 見劉春曙：〈閩南車鼓辨析——歌仔戲形成三要素〉，《民俗曲藝》第81期（1993年1月），頁67。

術，本有多源並起之可能，[90]因而閩南之車鼓戲未必即是源自北方中原之小戲，閩南地區也會有汲取鄉土特質而發展的小戲，而不必然屬於其他地方之小戲系統，況且以小戲發展時間來推斷車鼓戲的產生時間，恐怕還比花鼓戲來得早，如此焉能說車鼓戲即是來自花鼓戲？因此，筆者認為閩南地區車鼓戲，並非源自北方的花鼓戲、秧歌戲。車鼓戲是在閩南民間歌舞的基礎上所發展出來的小戲，因此其音樂即為當地流行之音樂；又車鼓戲承襲自宋金雜劇小戲的表演特色，從其演出型態上即可看出；再者車鼓戲演出的劇目，許多與梨園戲相同，因而當與閩南梨園戲有著密切關係。以下筆者試圖從車鼓戲之稱謂、音樂、表演型態、演出曲目、戲曲發展徑路來探看其源流與形成：

（一）稱謂

　　有關車鼓戲之歷史，從其民間稱謂「車鼓弄」看來，應是具有悠久歷史的小戲。關於戲曲中「弄」字的古老歷史，錢南揚於其《戲文概論》中曾就梨園戲中有《士久弄》、《妙擇弄》、《番婆弄》等戲名，而謂「弄」之一詞乃唐人語，而推測梨園戲為唐戲弄傳入泉州的證明。[91]胡忌於其《宋金雜劇考》中認為莆仙戲的弄加官、弄五小福、弄仙與唐宋時代的弄賈大獵兒、弄孔子、弄卻翁伯、弄參軍、弄魁儡、弄影戲有著一樣用法，而推論出莆仙戲是宋代所遺留下來的戲劇。[92]同理可證，車鼓弄亦是承襲自唐宋時期的古語用法，而且較保守估計，宋代時便已經產生。

90 小戲多源並起為曾師永義所提出之看法。詳見曾師永義：〈也談南戲的名稱、淵源、形成與流播〉，發表於韓國光州「一九九七韓中古劇國際學術大會」，1997年5月21-22日。收錄於曾師永義：《戲曲源流新論》（臺北：立緒文化事業公司，2000年），頁119。

91 見錢南揚：《戲文概論》（臺北：木鐸出版社，1988年），頁29-30。

92 見胡忌：《宋金雜劇考（訂補本）》（北京：中華書局，2008年）。

（二）音樂

　　車鼓弄的音樂屬於南管系統是指其唱腔，而伴奏唱腔的後場樂器則完全不同於南管音樂，[93]基本以大廣弦、笛子、殼仔弦、月琴四大件為主。根據黃玲玉於其《臺灣車鼓研究》中所收錄之一百三十三首車鼓曲，其中屬於南音系統者有九十六首，屬於閩南民歌系統者有三十七首。[94]臺灣車鼓音樂屬南音系統占了相當大的比重。

　　對於此一現象，劉春曙進一步分析認為：

> 臺灣車鼓是採自泉州的十音譜，如「四門譜」即泉州十音的「對面答」，臺灣的「囉哩譜」與泉州梨園戲嘉禮戲（提線木偶）相同。由此可見，臺灣車鼓音樂的主流應屬南音──泉腔系統。[95]

而黃玲玉亦透過閩南田野調查的進行，試圖為臺灣車鼓音樂找尋根源而謂：

> 閩南車鼓形式雖多樣，種類也複雜，但臺灣車鼓可說集閩南各式車鼓特色與精華於一身，形成一種綜合性的表演形式，然其成分則以泉州府屬的泉派車鼓較占優勢。[96]

93　見呂錘寬：〈臺南縣六甲鄉車鼓弄的樂器與車鼓譜〉，《臺南縣六甲鄉車鼓陣調查研究計畫期末報告》（臺北：國立傳統藝術中心籌備處，未出版，2000年10月），頁98-100。

94　見黃玲玉：《臺灣車鼓之研究》（臺北：國立臺灣師範大學音樂研究所碩士論文，1986年6月），頁334-336。

95　見劉春曙：〈閩臺車鼓辨析──歌仔戲形成三要素〉，《民俗曲藝》第81期（1993年1月），頁73。

96　見黃玲玉：《從閩南車鼓之田野調查試探臺灣車鼓音樂之源流》（臺北：中華民國民族音樂學會，1991年），頁322。

可見車鼓發展之初，很可能與泉州有著相當密切的關係。從車鼓戲包含之地方音樂色彩如此濃厚的情形看來，更可說明是在地方音樂基礎上所發展出的小戲。

（三）表演型態

臺灣車鼓戲之表演，可以將同一齣戲之各個段落連續上演，也可以獨立一個段落演出，而每一個單獨段落又是一齣小戲，就臺灣民間藝人的一套演出來看，其演出型態顯然是一組「小戲群」[97]。以筆者所見之「六甲鄉甲南村老藝人車鼓陣」為例，藝人的一套演出即包含十一齣小戲，依次為：拜廟【共君走到】、【看燈十五】、【鼓返三更】、【念阮番婆】、【三人相娶走】、【當天下誓】、【才子弄】、【牛犁弄】、【自伊去】、【打鐵歌】、團圓【記得當初】，這十一齣小戲可以各自獨立，亦可串連演出。當這十一個小戲各自獨立演出，看似彼此無關但其中卻又有著巧妙安排。像第二齣的【看燈十五】、第三齣的【鼓返三更】、第五齣的【三人相娶走】及第六齣的【當天下誓】皆是搬演陳三五娘故事的《荔鏡記》；第九齣【自伊去】與第十一齣團圓【記得當初】皆是搬演李三娘劉知遠故事的《白兔記》。演出時，這些相關故事的劇目（曲目），[98]可分開各自獨立演出，亦可合併使之連續。

臺灣車鼓戲的演出通常與歲稔賽社、廟會神誕有著絕大關係，其演出也多於廟前除地為場。從甲南村的整套演出，可以看出車鼓戲承襲自宋金雜劇「小戲群」的演出型態，經過民間習俗藝文的滋潤而發展出相當有意義的規律。第一齣拜廟【共君走到】，為整套戲的開

97 「小戲群」為曾師永義所創之詞，意指宋金雜劇院本乃至於明人過錦戲皆為獨立之小戲所組合而成，見〈中古典戲劇的形成〉，收錄於氏著：《詩歌與戲曲》（臺北：聯經出版事業公司，1988年）。

98 臺灣車鼓戲往往以唱詞之第一字作為該齣戲的名稱，又每一齣小戲皆為一曲，因而性質上又有曲目之意義。

場，演員面對廟宇捻香祝禱祭拜，一方面敬告神祇，二方面祈求在場
演員與觀眾平安健康。在中國人大團圓的觀念下，最後一齣戲當以熱
鬧團圓之內容為要，因此劉知遠李三娘全家團聚的【記得當初】，便
成為壓軸的表演。而只要在頭尾不變的情形下，其中又可以任意安排
各種劇目。

（四）演出劇目

從演出曲目上分析，目前車鼓戲所演出的故事，可分為大齣戲與
小齣戲兩類。屬於南管系統之民間故事，同一故事多有一曲以上，筆
者將此類界義為「大齣戲」類型，而屬於南管系統中未知內容出處之
曲目以及民歌系統之曲目，皆一曲一事，筆者界義為「小戲齣」類
型。屬於「大齣戲」者如《陳三五娘》、《山伯英臺》、《劉知遠》、《王
昭君》、《秦雪梅》，為承襲自宋元明時期之雜劇傳奇，這些故事的演
唱，其音樂皆屬南音系統；「小戲齣」者如【病囝歌】、【桃花過渡】、
【五更鼓】、【番婆弄】等，屬於閩南民間歌謠系統。這些搬演的故事
許多是來自於梨園戲劇目，將兩者稍作比照，即可發現車鼓戲在發展
過程中受到梨園戲影響頗深。

車鼓戲在發展過程中深受梨園戲之影響，主要是來自於下南派大
梨園以及小梨園。倘若將兩岸車鼓戲之演出內容比照下南派大梨園之
劇目，可以發現車鼓戲所演出之《呂蒙正》、《秦雪梅》等大齣戲為下
南派大梨園之劇目，《番婆弄》、《唐二別妻》、《公婆拖》、《管甫送》
等小齣戲為下南派大梨園之劇目。前者故事內容於臺灣車鼓戲中相當
普遍，後者故事內容則於閩南車鼓戲時常搬演。[99]再比諸小梨園之劇
目，更可以發現其因襲之跡。車鼓戲中《王昭君》、《雪梅教子》、《事

99 筆者根據黃玲玉：《從閩南車鼓之田野調查試探臺灣車鼓音樂之源流》及劉春曙：
〈閩臺車鼓辨析——歌仔戲形成三要素〉所收錄的閩南車鼓劇目加以分析比對。

久弄》、《桃花搭渡》之類的小齣戲為小梨園之劇目，[100]《陳三五娘》、《劉知遠》、《呂蒙正》之類的大齣戲為小梨園之劇目，而這些故事內容皆為兩岸車鼓戲所搬演。

其次，再將梨園戲與車鼓戲之演出唱詞作一比較亦可見兩者之關係。小梨園目前所保留之單折戲《王昭君》有唱詞如下：[101]

【福馬】鼓返三更，阮卜邀君去睏。衣裳慢脫，即會任君恁所為，掀開羅帳一陣清香味，鳳枕相排，繡枕來障相排，恰是鶯鳳雙飛來，雙人恩愛，做卜如賓意好。靈雞慢啼，靈雞且慢啼，即會解得阮心意。乞伊阮邀君雙人，只處落眠好睏。

臺灣車鼓戲【鼓返三更】有唱詞如下：[102]

鼓返三更，阮來邀君來去睏。衣裳慢脫，衣裳慢脫，任君所為。蚊帳啊，掀開以阮來，鼻去胭脂花粉胭脂花粉味。繡枕雙隨，不是鳳枕也阮三排。鶯鳳隨後來，二人有心以阮來有為好。靈雞慢啼，不是靈雞也阮慢啼。雙人看定意，恁是阮邀君雙人三抱三攬，又落暝來去睏。恁是阮邀君雙人三抱三攬，又落暝來去睏。

100 目前小梨園所保留之劇目，山伯英臺故事僅存〈事久弄〉，王昭君故事僅存〈和番〉、秦雪梅故事僅存〈教子〉。這些故事早期應為全本，只不過流傳至今散佚許多僅剩殘本。目前由泉州地方戲曲研究社所編之《泉州傳統戲曲書》第1卷為陳三五娘故事全本，第2卷則為小梨園其他劇目（北京：中國戲劇出版社，1991年）。

101 以下唱詞出自泉州地方戲曲研究社所編之《泉州傳統戲曲叢書》第2卷梨園戲小梨園劇目（北京：中國戲劇出版社，1999年），頁475。

102 以下唱詞出自臺南縣「六甲鄉甲南村老藝人車鼓陣」。

兩者之唱詞相似性極高，可以看出彼此相襲之跡。臺灣車鼓戲【鼓返三更】同樣屬於南管【福馬】曲調，不過筆者訪問甲南村老藝人，他們認為【鼓返三更】為陳三五娘故事之一，這與小梨園歸為王昭君故事有所不同。這恐怕是民間藝人對於唱詞的領悟及藝師傳承的不同所產生的誤差。

（五）從戲曲史發展徑路推論

在中國戲曲的發展史上，宋雜劇在民間透過「散樂家」與「路歧人」，[103] 搬演雜劇於勾欄瓦舍與村歌社舞。成為民間娛樂的宋雜劇，流傳至永嘉地區結合當地里巷歌謠而為「永嘉雜劇」。南宋時期福建地區已經人文薈萃、歌舞昇平，理當也會因為宋雜劇的流布而產生泉州雜劇、莆田雜劇、漳州雜劇等。宋・嚴粲〈觀北來倡優詩〉：「見說中原極可哀，更無飛鳥下蒿萊，吾儂尚笑倡優拙，欲喚新翻歌舞來」[104]。這首〈觀北來倡優詩〉當是南宋嚴粲家居（福建邵武）時所見，可見當時北方歌舞藝人已經來到福建。

宋代劉克莊（1137-1269）〈田舍即事十首〉其九：「兒女相攜看市優，縱談楚漢割鴻溝，山河不暇為渠惜，聽到虞姬直是愁。」又〈聞祥應廟優戲甚盛二首〉：

空巷無人盡出嬉，燭光過似放燈時，山中一老眠初覺，棚上諸

103 南宋・曾三異《同話錄》：「『散樂』出周禮，著云：『野人之能樂舞者』，今乃謂之『路歧人』，此皆市井之談，入士大夫之口而當文之，豈可習為鄙俚。」《同話錄》收入《說郛》（臺北：新興書局，1963年），頁353。

104 嚴粲，字坦叔，一字明卿，福建邵武人，生卒年不詳，約南宋後期中進士，曾任全州清湘令。精毛詩，嘗自注詩，名曰：《嚴粲詩輯》，現僅存《華谷集》1卷、《詩輯》36卷。嚴坦叔〈觀北來倡優詩〉，見《南宋群賢小集》附《中興群公吟稿》戊集，卷7〈華谷〉。該詩為清嘉慶元年石門顧氏讀畫齋刊本刊印，收錄於福建省戲曲研究所編：《福建戲史錄》（福州：福建人民出版社，1983年），頁20-21。

君闈未知。游女歸來尋墜珥，鄰翁看罷感牽絲，可憐樸散非渠罪，薄俗如今幾偃師？

以及〈即事三首〉其一：

抽簪脫褲滿城忙，大半人多在戲場。膈膊雞猶金爪距，勃跳狙亦袞衣裳。湘纍無奈眾人醉，魯蠟曾令一國狂。空巷冶遊惟病叟，半窗淡月伴昏黃。[105]

這幾首詩都是他晚年鄉居之作，所詠為莆田、仙游地方民眾看戲的景象。其中「市優」、「縱談楚漢割鴻溝」、「聞祥應廟優戲甚盛」、「大半人多在戲場」都可見南宋時期雜劇百戲的盛況。也由於雜劇小戲大多以里巷歌謠，演唱里俗鄙事，或插科打諢，或滑稽詼諧，以資笑端，不免引來衛道之士的反彈，宋代陳淳（1153-1217）的〈上傅寺丞論淫戲〉就是針對福建的看戲風潮大肆抨擊：

某竊以此邦陋俗。當秋收之後，優人互湊，諸鄉保作淫戲，號「乞冬」。群不逞少年，遂結集浮浪，無賴數十輩共相唱率，號曰「戲頭」，逐家斂歛錢物，豢優人作戲，或弄傀儡，築棚於居民叢萃之地，四通八達之郊，以廣會觀者，至市廛近地四門之外，亦爭為之不顧忌。今秋自七八月以來，鄉下諸村正當其時，此風在在滋熾，其名若曰「戲樂」，其實所關利害甚大：一、無故剝民膏為妄費；二、荒民本業事游觀；三、鼓簧

105 劉克莊，字潛夫，號後村居士，福建莆田人，宋淳祐間賜同進士出身，官至龍圖閣直學士，晚年致仕在家。劉克莊詩見《後村先生大全集》卷10〈詩〉，收入《四部叢刊》卷21（上海：上海商務印書館，1936年），頁180。

人家子弟，玩物喪恭謹之志；四、誘惑深閨婦女，出外動邪僻
之思；五、貪夫萌搶奪之奸；六、後生逞鬥毆之忿；七、曠夫
怨女邂逅為淫奔之醜；八、州縣二庭紛紛起獄訟之繁；甚至有
假托報私仇，擊殺人無所憚者。其胎殃產禍如此，若漠然不之
禁，則人心波流風靡，無由而止，豈不為仁人君子德政之累。
謹具申聞，欲望臺判案榜市曹，明示約束并帖四縣，各依指
揮，散榜諸鄉保甲嚴禁止絕。如此，則民志可定，而民財可
紓，民風可厚，而民訟可簡，閤郡四境皆實被賢侯安靜和平之
福，甚大幸也。[106]

文中提到「俗之淫蕩於優戲」、「優人互湊，諸鄉保作淫戲」諸語，以
及所舉出的「胎殃產禍」有八項之多，可以想見南宋時期，城鄉間看
戲之熱絡與風氣。

林慶熙於〈再探宋元南戲遺響的梨園戲〉：

宋代，閩南泉州在民間音樂、歌舞和俳優雜戲的基礎上，吸收
宋雜劇的表演藝術，形成了以南音為音樂唱腔，綜合歌舞白以
表演故事的泉州雜劇。[107]

106 陳淳，字安卿，號北溪，福建龍溪人，朱熹知漳時時，嘗從之學。寧宗嘉定十一
年（1218）特奏名，授安溪主簿，不就。傅寺丞即傅伯成，字景初，由濟源遷居
泉州。少從朱熹學，孝宗隆興元年（1163）進士，寧宗慶元三年（1197）知漳州，
歷官大理寺丞。宋·陳淳：〈上傅寺丞論淫戲〉，《北溪大全集》，《文淵閣四庫全
書》第1167冊，卷47，頁9-10，總頁875-876；又收於清李維鈺原本，吳聯薰增
纂，沈定均續修：〈宋陳淳與傅寺丞論淫戲書〉，收於《光緒漳州府志》，卷38，頁
17-18，總頁921。《光緒漳州府志》（上海：上海書店，2000年，據清光緒三年
〔1877〕芝山書院刻本影印）。
107 該文發表於第三屆「國際南戲學術研討會」（未出版，1996年）。

該文提出「泉州雜劇」，此處的泉州雜劇當是指受到宋代官本雜劇流
播到泉州，和泉州本土的里巷歌謠小戲結合的新型小戲。之後林氏又
於〈福建莆仙戲與南戲考〉：

> 南宋戲文流傳福建，興化戲吸收南宋戲文的劇目、唱腔曲牌和
> 表演藝術，發展成為福建南戲的一支興化雜劇，即後來的莆仙
> 戲。於此同時，在福建的泉州、漳州等閩南地區，還流行有福
> 建南戲的另一支閩南雜劇，即後來的梨園戲。……南宋至元明
> 間，南戲不應是溫州雜劇的專稱，而是南宋時流行南方各地戲
> 曲的總稱。[108]

提出「南戲」不應是溫州雜劇的專稱，而應是南宋流行於南方各地戲
曲的總稱。曾師永義也提出若就陳淳禁戲的資料來看，「福建閩南地
區的莆田、泉州、漳州應在南宋光宗朝就已經流入戲文」[109]。也就是
說，宋代官本雜劇向南流播，再加上南曲戲文的吸收，地方小戲的
「多源並起」便言之成理。

　　根據曾師永義於其〈梨園戲之淵源、形成及其所蘊含之古樂古劇
成分〉一文，對於下南派大梨園的解說：

> 「下南」為土語土腔是無庸置疑的，因為它保留了「下南」的
> 地方名號。這樣的「下南腔」在永嘉雜劇的時代，應當也產生
> 過「漳泉雜劇」。這種「漳泉雜劇」還保存在梨園戲的小折

108 見溫州市文化局編：《南戲國際學術研討會論文集》（北京：中華書局，2001年），
　　頁282。

109 見曾師永義：〈也談「南戲」名稱、淵源、形成和流播〉，《戲曲源流新論》（臺
　　北：立緒文化事業公司，2000年），頁170。

戲，也還活躍在漳浦、平和等地，那就是《事久弄》、《番婆弄》、《唐二別妻妻》、《管甫送》等，它們都是鄉土小戲的性質。[110]

如此說來，屬於下南派大梨園的小齣戲很可能即是在民間歌謠的基礎上所發展出的「本地」劇目，屬於鄉土小戲之性質。至於小梨園「七子班」是經歷宋代泉州「肉傀儡」吸收「永嘉雜劇」，再納明宣德之後「變童妝旦」的風氣而完成。[111]從其現象看來，小梨園在閩南泉州的出現也反映出明代弦索官腔開始向泉腔衍變，[112]而根據潮、泉兩地的民間故事所編寫的《荔鏡記》的出現，使得小梨園代表的「泉腔」得以形成，其時間至遲不會晚於明代正德至嘉靖初年（1506-1531），[113]而車鼓戲吸收小梨園劇目的時間也在此先後。

前述謝家群一九五七年發表的〈福建南部的民間小戲〉一文中提到：「這種『車鼓弄』的形式，也就是老白字戲」。據謝氏調查，在漳州的華安縣的玉山鄉白玉社發現古老的「白字戲」，又稱「老白字

110 見曾師永義：〈梨園戲之淵源、形成及其所蘊含之古樂古劇成分〉，收錄於《海峽兩岸梨園戲學術研討會論文集》（臺北：國立中正文化中心，1998年）。後收錄於氏著：《戲曲源流新論》（臺北：立緒文化事業公司，2000年），頁285。

111 見曾師永義：《戲曲源流新論》（臺北：立緒文化事業公司，2000年），頁296。

112 流沙認為明代吳浙地區的弦索官腔傳入閩南，影響了梨園戲，見氏著：〈梨園戲與泉腔考〉一文。該文原發表於一九九○年泉州「中國南戲暨目連戲國際學術研討會」，經過修改後收錄於民俗曲藝叢書，見氏著：《明代南戲聲腔源流考辨》（臺北：施合鄭民俗文化基金會，1999年）。

113 根據明嘉靖四十五年（1556）重劇《荔鏡記》有書坊告文曰：「重劇《荔鏡記》戲文，計有一百五頁。因前《荔枝記》多差訛，曲文減少。今將潮、泉兩部，增入顏臣勾欄詩詞北曲，校正重刊，以便騷人墨客閒中一覽，名曰《荔鏡記》。買者需認本堂余氏新安耳。嘉靖丙寅年」。從此告文看來《荔鏡記》刊印之前，潮泉兩地的演出應是以《荔枝記》為臺本。且至遲明嘉靖初年，小梨園已經發展出潮調、泉腔。

戲」，當地有流傳二十代以上的老白字戲，每隔三、五年的酬神，就
會教一批十多歲孩童演出老白字戲。過去玉山鄉曾經可以演出七十多
齣小戲，一九五七年時只剩六齣：《番婆弄》、《管甫送》、《士久弄》、
《搭渡弄》、《益春留傘》、《唐二別妻妻》。[114]一九八三年陳松民也赴
閩南漳州市華安縣新圩鄉玉山村進行田野調查，當時玉山村裡確實有
從宋末傳衍二十七代的林姓後代，還保留「白字戲仔」手抄劇本：
《番婆弄》、《陳三留傘》、《管甫送》、《桃花過渡》、《丈二別》等。[115]
這些手抄本劇目與臺灣車鼓戲如出一轍，更是證明了宋代福建的雜劇
小戲確實存在，可證明筆者所推論車鼓戲承襲自宋金雜劇小戲的表演
特色，保守估計明代已盛行的時間應是合理的。也就是說，宋金雜劇
流布至閩南，亦如「永嘉雜劇」，結合當地里巷歌謠而為「漳州雜
劇」、「泉州雜劇」，再吸收南曲戲文及梨園戲藝術，而發展成為閩南
車鼓戲小戲。

　　車鼓戲吸收小梨園之劇目，其中呂蒙正、劉知遠故事屬於《南詞
敘錄》所列〈宋元舊篇〉；《秦雪梅》故事為明代南戲劇目；《陳三五
娘》故事則為閩南地方故事編演的劇目。而這些劇目是在小梨園形成
之後才被吸納，因此其時間很可能較諸「本地」劇目來得晚。換言
之，車鼓在民間歌謠基礎上發展為小戲，起初為二小戲型態，所搬演
的故事以丑旦調弄逗趣為主要內容，而有【唐二別妻】、【公婆拖】、
【番婆弄】、【病囝歌】、【桃花過渡】等來自民歌的表演曲目。明代初
期吳浙地區弦索官腔傳入福建，起於本地「漳泉雜劇」的下南派大梨
園及源自閩南「肉傀儡」而來的小梨園，經由「上路派」的流播傳

114 該文原載於《戲劇論叢》第3期（北京：中國戲劇出版社，1957年），後收錄於
　　《民俗曲藝》第16期（臺北：施合鄭民俗文化基金會出版，1981年），頁69-75。
115 見陳松民：〈漳州的南戲──竹馬戲、南管白字戲〉，收入《南戲論集》（北京：中
　　國戲劇出版社，1988年），頁216-222。

入，吸收「永嘉戲文」，改弦索官腔為泉州方言演唱，因語言即為當地土腔，而所搬演的宋元舊篇、明南戲劇目，自然為車鼓戲所吸收。並因劇目內容豐富，人物增加，車鼓戲亦逐漸發展為三小型態。由於小梨園的真正完成要待明代，因此車鼓戲也應於明代發展完成。

車鼓戲為何未吸收上路派大梨園，筆者認為很可能與上路派大梨園是「永嘉戲文」之嫡傳有關，[116] 其源頭乃是自吳浙地區的弦索官腔，[117] 雖然上路派大梨園有宋元舊篇「十八棚頭」的豐富劇目，傳入閩南後亦開始發生泉腔化現象，但畢竟官話語言的本土化，還是抵不過起於土腔土語的下南派大梨園與小梨園來得親切，因而產生於閩南民間歌舞基礎上的車鼓小戲，自然以較為親近的南派大梨園與小梨園為吸收對象，在劇目上大量吸收，以豐富本身的演出內容，而這也凸顯出車鼓戲產生於閩南民間的重要意義。再者，若以身段動作來觀察，車鼓戲的「踏四門」、「繞圓圈」、「雙出水」、「雙入水」、「走八字」、「螃蟹手」、「垂手行科」[118]，都和梨園戲如出一轍，也可見車鼓戲受梨園戲影響之跡。

116 曾師永義認為「上路」大梨園是「永嘉戲文」的嫡傳，也就是南宋光宗紹熙年間永嘉雜劇發展為大戲後的分派。見曾師永義：〈梨園戲之淵源、形成及其所蘊含之古樂古劇成分〉，《戲曲源流新論》（臺北：立緒文化事業公司，2000年），頁285。

117 流沙於其〈梨園戲與泉腔考〉一文中，從音樂唱腔及南戲發展兩方面，證陳上路派大梨園乃自吳浙地區的弦索官腔而來，其說頗為可信。該文原發表於一九九一年泉州「中國南戲暨目連戲國際學術研討會」，經過修改後收錄於民俗曲藝叢書。見氏著：《明代南戲聲腔源流考辨》（臺北：施合鄭民俗文化基金會，1999年）。

118 「螃蟹手」是指「拇指伸直，食指彎曲，兩指尖相扣，其餘三指並攏伸直」，梨園戲藝人或稱為「一元三角」；「垂手行科」是指「雙手鷹爪手，手心向外，以手腕著力擺動；後退半步時，手心向內，並轉二步半娘行，稱為幼中帶粗」。見泉州地方戲曲研究社編：《泉州傳統戲曲叢書——第8卷「梨園戲‧表演科範圖解」》（北京：中國戲劇出版社，2000年），頁36、91。

第五節　臺灣車鼓戲之系統

一　臺灣車鼓戲之曲目類型

　　臺灣車鼓戲所演出之曲目，據黃玲玉的調查記錄，屬於南管系統部分，多與民間故事相關，包括有呂蒙正、孟姜女、秦雪梅、劉月娥、劉智遠、陳三五娘等五十三首曲目，其中又以陳三五娘故事為最多。另外，南管系統部分還有一些看不出故事來源的曲目，共收有四十三首；民歌系統部分，則分成閩南民歌與客家民歌，內容以情歌占絕大多數。[119]以下參照黃氏所採集之曲目，再加上筆者所收錄的曲目予以整理。筆者田調之曲目，見「附錄二　臺南縣車鼓陣之演出曲目」。為方便敘述，筆者將車鼓戲依據故事性質與篇幅大小，區分為「大齣戲」與「小齣戲」類型[120]，其分別所屬之曲目以表呈現如下：

119 見黃玲玉：《臺灣車鼓之研究》（臺北：國立臺灣師範大學音樂研究所碩士論文，1986年6月），頁335-337。

120 屬於南管系統之民間故事，同一故事多有一曲以上，筆者將此類界義為「大齣戲」類型，而屬於南管系統中未知內容出處之曲目以及民歌系統之曲目，皆一曲一事，筆者界義為「小齣戲」類型。

大齣戲

陳三五娘故事	【看燈十五】、【共君斷約】、【值年六月】、【七月十四】、【陳三落船】、【三哥漸寬】、【小妹聽說】、【有緣千里】、【早起日上】、【鼓返三更】、【共君走到】、【當天下誓】等
劉智遠故事	【記得當初】、【自伊去】、【恨冤家】、【今旦打獵】等
呂蒙正故事	【關關雎鳩】、【千金本是】、【秀才先行】、【拜辭爹爹】、【勸爹爹】等
王昭君故事	【念阮番婆】、【山險峻】、【出漢關】、【漢宮君王】、【恨煞延壽】、【番婆弄‧待阮梳妝】、【番婆弄‧手掠葵扇】等
孟姜女故事	【小娘子】、【秋天梧桐】等
山伯英臺故事	【銀心弄四九】等

　　此外，筆者所採集到「六甲鄉甲南村老藝人車鼓陣」所保留之民國初年車鼓戲唱本（《拾歌簿》），其中所流傳下來的陳三五娘故事、秦雪梅故事與山伯英臺故事，內容皆相當完整，且唱詞為工整之七言句。需補充的是，筆者採集到的陳三五娘故事與黃氏所採集之曲目所差無幾。另外，《拾歌簿》中秦雪梅故事有七千多字，山伯英臺故事則有五千字，從其唱本字數之龐大，可想見車鼓小戲演出之豐富。由於該唱本除了陳三五娘一齣註有曲目名稱，秦雪梅與山伯英臺皆未註明曲目，僅以連篇方式記錄，筆者未敢加以拆解，因而未放入上列表中。這些屬於大齣戲的曲目，在表演時以多曲雜綴方式，可將同一故事的不同曲目串連起來，成為一完整性的演出，也可以穿插其他大齣戲、小齣戲之曲目於其中。

小齣戲

屬南管系統	【共君走到】、【拜謝神明】、【阿起姿娘】、【一欉柳樹枝】、【夫人聽說】、【卜驚汝罔驚】、【清早起來】、【含蕊牡丹】、【手拿一支扇】、【我正是相命的先生】、【頭毛髼死】、【我看汝】、【一門三孝】、【念小子】等。
屬民歌系統	【番婆弄】、【牛犁弄】、【桃花過渡】、【哮渡伯】、【五更鼓】、【病囝歌】、【瓜子仁】、【補甕】、【打手掌】、【送哥歌】、【十月懷胎】、【二八佳人】、【十八摸】、【賣什貨】、【才子弄】等。

　　屬於小齣戲之類，以長短句之雜念仔居多，齊言之七字仔其次。上述曲目中，【一欉柳樹枝】在「六甲鄉甲南村老藝人車鼓陣」與麻豆鎮吳耀村藝人皆稱之為【打鐵歌】。【才子弄】則是黃氏未收，為甲南村老藝人的曲目。「小齣戲」以一曲一事、單曲演唱的方式，以吟詠日常生活情事為主。

　　屬於「大齣戲」者，多承襲自宋元明時期之雜劇傳奇，這些故事的演唱，其音樂皆屬南音系統；「小齣戲」者則屬於南管及民間歌謠系統。屬於大齣戲部分的曲目尚未出現獨立演出的情形，而來自於民歌曲調的小齣戲部分卻出現獨立演出，像【番婆弄】、【才子弄】、【牛犁弄】、【桃花過渡】，將這幾個曲目獨立演出成為單獨陣頭，有可能是民間藝人擷取車鼓戲之曲目，再增加其他元素使之更為豐富，成為民間遊藝陣頭行列中常見的表演。

二　與車鼓戲有關之陣頭

　　歷來前賢所歸納的臺灣小戲陣頭，如「小戲陣頭」[121]、「載歌載舞陣頭」[122]或「音樂性陣頭」南管類之屬[123]，其中有些陣頭與車鼓戲有密切關係，或是擷取車鼓的表演藝術與內涵，各自茁壯發展為單獨陣頭，在民間廟會遊藝陣頭中，成為獨立之表演團體，可視為從車鼓戲衍化的藝陣。以下即就筆者所見，與車鼓戲有關之遊藝陣頭分別說明：

（一）「番婆弄」

　　「番婆弄」原為車鼓戲劇目之一，獨立演出後，不論演員造型、服裝、道具、表演形式、伴奏樂器都與車鼓戲無二致。「番婆弄」於車鼓戲中又有稱之「念阮番婆」。究竟「番婆弄」所演為何？有藝人認為出自王昭君故事；[124]也有認為是描述風騷的番婆在番邦乞討之

121　根據黃文博的歸類，屬於小戲陣頭者有：車鼓陣、挽茶車鼓陣、牛犁陣、番婆弄、才子弄、桃花過渡、竹馬陣、七響陣、拍手唱、天子門生陣、文武郎君陣、素蘭出嫁陣、草螟弄雞公陣、布馬陣、踏蹺陣。

122　根據黃玲玉的分類，屬於載歌載舞陣頭有：車鼓陣、牛犁陣、竹馬陣、七響陣、番婆弄、才子弄、桃花過渡、拍手、挽茶車鼓陣、草螟弄雞公、原住民歌舞陣、挽茶陣、電子琴花車陣、素蘭出嫁陣、孝女思親陣、目蓮救母陣、三藏取經陣、孫臏吊喪陣等。

123　據陳丁林的分類，屬於音樂性陣頭有：南管、北管、八音等純音樂性陣頭，還有伴隨著即興演唱歌舞的車鼓陣與牛犁陣。見陳丁林：〈臺南縣民俗藝陣的發展與現況〉，《臺灣傳統雜技藝術研討會論文集》（臺北：國立傳統藝術中心籌備處，1999年），頁206。

124　根據黃玲玉的田野調查，民間藝人施朝賽、吳丁發認為「番婆弄」乃因昭君和番，沿途心繫故國家園而鬱悶不樂，番邦為博其歡笑，乃派了一群番婆沿路跳唱，以娛昭君。見黃玲玉：《臺灣車鼓之研究》（臺北：國立臺灣師範大學音樂研究所碩士論文，1986年6月），頁21。

餘，也到中原來打游擊趣事；[125]亦有藝人認為「念阮番婆」是描述當年荷蘭人攻據臺灣時，荷蘭女子見到臺灣男子十分傾慕，欲與之匹配的故事。[126]

　　會有上述多種說法並不為奇，因為僅是筆者所見之「番婆弄」就有多種版本。呂訴上於其《臺灣電影戲劇史》中有收錄【番婆弄】、陳健銘於其《野臺鑼鼓》亦收有【新刊番婆弄歌】、黃文博於其《臺灣藝陣傳奇》有摘錄【番婆弄】、黃玲玉於其《臺灣車鼓之研究》也收有【番婆弄】（頁297）、【念阮番婆】（頁198）。其中黃玲玉所載錄之【念阮番婆】與「六甲鄉甲南村老藝人車鼓陣」的【念阮番婆】一模一樣，但黃玲玉解說【念阮番婆】為王昭君故事，甲南村藝人則認為與昭君故事無關，又黃文博所摘錄之【番婆弄】雖與甲南村劇本相近，但甲南村藝人解讀【番婆弄】一曲的內容為番婆來到中原打游擊。另外，黃玲玉於其《臺灣車鼓之研究》所收錄之【番婆弄】，一連說唱二十七個傳說故事，又與前述內容殊異。呂訴上收錄之【番婆弄】以及陳健銘所收之【新刊番婆弄歌】，又與前述多種大大不同，這其間的衍變發展還需再細究。

（二）「才子弄」

　　「才子弄」又稱「弄才子」，根據黃文博的田野調查，這個「才子」應該是「孟姓才子」，即「孟府郎君」孟昶（或謂孟郊、西秦王爺唐明皇、唐太宗李世明），也就是南管的祖師爺[127]。

　　「才子弄」共有五位演員上場表演，一人扮飾才子，其餘四位為

125 見黃文博：《當鑼鼓響起：臺灣藝陣傳奇》（臺北：臺原出版社，1991年），頁96。

126 此為臺南縣「六甲鄉甲南村老藝人車鼓陣」的說法。

127 參考黃文博：《當鑼鼓響起：臺灣藝陣傳奇》（臺北：臺原出版社，1991年），頁98。

二生二旦，生旦雙雙成對。路弄演出時，才子肩荷「擔枷茇」走在前頭，雙生居中，雙旦隨後。除地為場演出時，有生旦對弄、圍圈舞弄、生旦弄才子、才子弄生旦等多種變化。不過百變不離其宗，才子一定是主角，其他演員皆圍繞著他演出。

事實上，車鼓戲本有一齣【才子弄】[128]，搬演郭子儀中狀元，除了故事中的主角並非「孟府郎君」孟昶（黃文博的田野調查），其表演內容、演出方式與演員手持之道具皆相同，民間遊藝「才子弄」與車鼓戲當有緊密關係。

(三)「牛犁弄」

關於「牛犁弄」的來源，有兩種說法：其一，根據高雄縣彌陀鄉牛犁陣藝人鍾連生表示，鄭元和在進京趕考途中，將所攜錢財用之殆盡，正當鄭元和飢寒交迫走投無路時，有一名乞丐在廟中把牛犁陣傳授給他賴以維生，因而鄭元和是牛犁陣的師祖；[129]其二，根據「六甲鄉甲南村老藝人車鼓陣」團長胡聰明表示，牛犁陣乃是農暇之餘自創之遊藝，真實反映農村生活情景，以輕鬆逗趣為主。[130]關於前者的說法筆者以為這是民間正統主義衍生的結果，是民間藝人以其豐富想像力溯源的答案。事實上，牛犁弄的表演並不必然與鄭元和有何關係，它不過是民間農事生活的具體展現。

「牛犁弄」之基本角色有八位：田頭家、犁兄、犁妹、弄牛頭、推犁、犁田歌仔丑、犁田歌仔旦、挑夫。其表演除了有耕田農忙的情景，也作男女私情、插科打諢的演出，或扭腰或擺臀，傳達出農村生

128 「六甲鄉甲南村老藝人車鼓陣」即有一曲【才子弄】，其演出內容與形式與上述一致。

129 見國立臺灣藝術專科學校編輯執行小組主編：《臺灣民間藝人專輯》（臺中：臺灣省政府教育廳，1982年），頁93。

130 筆者於一九九九至二○○一年多次訪問。

活的樂趣。生旦之間一問一答，以相褒嘲弄的表現方式，表現調笑
樂趣。

【牛犁弄】亦屬車鼓戲表演的一齣劇目，車鼓戲的【牛犁弄】與
上述表演無二致，因此「牛犁陣」與車鼓戲關係密切。

（四）「桃花過渡陣」

【桃花過渡】本為車鼓戲之一齣，內容是描述年輕姑娘「桃花」
與老船夫「撐渡伯仔」間相褒對唱的故事。大約在一九八一年前後，
有人將它獨立出來自成一陣，而有了「行路過渡」與「坐船過渡」兩
種類型。[131]

「行路過渡」基本上仍是車鼓戲，在地面表演，為增添熱鬧，
「桃花姐仔」增加二至三人，皆由旦腳妝扮，而「撐渡伯仔」則為丑
腳，老態造型，手持船槳。表演時撐渡伯仔一面划槳，一面與桃花姐
仔打情罵俏，時而眉目傳情，充滿樂趣。「坐船過渡」則由一生一
旦，對坐在裝置於小貨車上的木船道具裡，外面捲繞彩布作為海浪。
隨著電動馬達而左右擺盪，象徵渡河，生旦便在船中相互對弄調笑。

《桃花過渡》在梨園戲、高甲戲、潮劇、閩南車鼓戲、臺灣車鼓
戲、客家三腳採茶戲、宜蘭本地歌仔戲等都有以折子戲方式演出，關
於桃花過渡的淵源，黃文正提到：

> 關於《桃花過渡》小戲之形成，近十餘年多有論者以為當源自
> 於明萬曆刻本潮劇《蘇六娘》。然本文在檢視今日各劇種中的
> 《桃花過渡》小戲，以及查驗萬曆本《蘇六娘》與《桃花過
> 渡》小戲的關係中，發現萬曆本《蘇六娘》缺乏《桃花過渡》

131 見黃文博：《當鑼鼓響起：臺灣藝陣傳奇》（臺北：臺原出版社，1991年），頁102。

小戲中的核心元素。因此在既有的文獻與田野調查資料中，重新推論《桃花過渡》小戲，是由源自於褒歌形式的民歌所形成的歌舞小戲，並發展成閩南各地方劇種的共通劇目，其後才受到潮劇『蘇六娘』故事的影響。[132]

黃氏認為桃花過渡故事是起源於民間相褒歌，此一說法印證了上文筆者的論點：「車鼓在民間歌謠基礎上發展為小戲，起初為二小戲型態，所搬演的故事以丑旦調弄逗趣為主要內容，而有【唐二別妻】、【公婆拖】、【番婆弄】、【病囝歌】、【桃花過渡】等來自民歌的表演曲目」。車鼓戲承襲自宋金雜劇小戲的表演特色，以閩南民間歌謠為基礎，保守估計明代已盛行，也就是說，《桃花過渡》的形成與演出，最遲在在明代已完成，於是梨園戲、高甲戲、潮劇等大戲皆收錄此一劇目，而臺灣的本地歌仔戲、採茶戲由於形成過程中都有吸收車鼓戲之元素，因而也都演出該劇。因此，臺灣藝陣中常見到的「桃花過渡陣」可說是從車鼓戲衍化而來。

（五）「七響陣」

「七響陣」又稱「七響曲」、「七響仔」或「打七響」。[133]所謂「七響」，是瞬間在手、腿、肩、胸等部位拍打，以七響為一單位的技巧。[134]其來源相傳有三：一為宋真宗時山東梁姓響馬獻七響陣救太子而得賜封，或說宋徽宗所賜，號「天子門生七響曲」；二為宋代呂

132 見黃文正：〈「桃花過渡」小戲之形成探源〉，《彰化師大國文學誌》第33期（2016年12月），頁67-98。

133 見黃文博：《當鑼鼓響起：臺灣藝陣傳奇》（臺北：臺原出版社，1991年），頁105。

134 其動作如下：依序雙手合拍（一下一響），再拍打大腿上側（兩下兩響），然後雙手交錯互拍肩膀（或手臂，兩下兩響），最後左右拍打前胸（兩下兩響），七個動作必須很快完成，並重複數次。

蒙正（亦有明代鄭元和之說）落魄行乞所創，中狀元後教予丐幫兄弟；三為由早期乞丐行乞時所表演的「拍七響」技藝繁衍而來。

「七響陣」一陣定制七人，雙生雙旦外加三丑。三位丑腳，一個「擔栅茗」，為陣頭之靈魂人物，頗似於「才子弄」演出。另兩位丑腳，一個「擔竹筒」，一個空手打七響。持「擔栅茗」與「擔竹筒」的丑腳還穿梭戲弄於旦腳之間。而為了製造噱頭以求花俏，有時還會表演翻筋斗、疊羅漢等特技。「七響陣」的唱曲非常豐富，內容悉為傳統戲曲的濃縮，如陳三五娘故事、梁祝故事。

「七響陣」所用樂器以笛、殼仔弦、二弦、三弦、月琴為主，與車鼓戲之後場音樂一樣，而所演唱的曲調亦是車鼓戲音樂中之南管系統樂曲，再加上車鼓戲表演時丑腳偶爾使用的錢鼓，也會出現在七響陣道具上。因此民間遊藝陣頭「七響陣」與車鼓戲不論造型、服飾、身段、音樂唱腔、後場樂器、演唱故事皆與車鼓相仿。

第六節　結語

小戲以鄉土各種生活瑣事為內容，流露鄉土情懷，展現民間的思想與趣味。就文學而言，最為重要的是語言豐富的特色，反覆對應、對口機趣、活潑多樣等表現手法，在抒情、敘事上不假造作，直率而坦然。語言雖俚俗白描，卻也詼諧幽默，直抒胸臆。以歌謠小調搭配鄉土舞蹈，則是以「踏謠」為基礎，舞出民俗的美感，充分代表常民文化與庶民經驗。

車鼓戲為臺灣小戲四大系統之一，十七世紀末便已紅遍全臺，雖源自閩南，隨著移民所帶入，但兩岸在不同政治、經濟、社會、文化的洗禮下，臺灣車鼓戲保有宋金雜劇小戲特色，幾世紀以來皆有史料記載。近代（十九世紀末至二十世紀）臺灣車鼓依附在廟會活動之

下，依舊蓬勃興盛，尤其以南臺灣為最。反觀閩南地區，除二十世紀中葉謝家群有記錄，以及九〇年代黃玲玉、劉春曙學者採集到幾個符合小戲定義的車鼓戲團之外，閩南地區的車鼓多是花鼓、大鼓之類的表演，與臺灣的車鼓戲是不同面貌。九〇年代兩岸宗教的大交流──白礁慈濟宮祭祖，這是解嚴後兩岸宗教交流的一大盛事，從一九九〇、一九九一、一九九二年連續三年兩岸參與此次盛會的藝陣團體來分析，南臺灣車鼓陣派出多隊參與遶境，閩南地區則無車鼓陣演出，筆者推測閩南車鼓戲在九〇年代已經式微。

有關車鼓戲歷來之相關名詞的問題，筆者認為「車鼓」之名義當與本身之表演特色有關，「車」有翻或舞之意，意指車鼓表演時演員身段的特色，「鼓」則有彈撥弦樂之意，意指車鼓後場音樂以弦樂為主要特色。而不論是「車鼓陣」或「車鼓弄」皆是「車鼓戲」，「車鼓陣」有表演團體之意以及路弄的行列演出之意，「車鼓弄」意指車鼓之表演，而「車鼓戲」則是指車鼓為戲曲小戲之地位。

有關車鼓戲之淵源，筆者歸納歷來之說法，可分為戲曲淵源說以及民間故事淵源說兩種類型，戲曲淵源說認為車鼓戲即是源自花鼓戲與秧歌戲，而從花鼓戲與秧歌戲之形成時間與表演特色、音樂唱腔、演出劇目等各方面看來，其實很難系聯出與車鼓戲之間有何承襲之處；民間故事淵源說則有瓦崗寨、水滸傳、昭君和番、鄭成功、天降甘霖等說法，這些說法大多出自民間藝人，而與其聽聞與認知背景有關。只要對於中國戲曲史之發展有一定認識，即知戲曲往往不會憑藉單獨事件而發生。

地方小戲本有多源並起之可能，因而閩南之車鼓未必即是源自北方中原之小戲，也就是說，閩南地區也會有汲取鄉土特質而發展的小戲，而不必定屬於其他地方之小戲系統，況且以小戲發展時間來推斷車鼓戲的產生時間，恐怕還較諸花鼓戲來得早，如此焉能說車鼓戲即

是來自花鼓戲？因此，筆者認為閩南車鼓戲，並非源自中原一帶的花鼓戲、秧歌戲。筆者以為車鼓戲之歷史由來已久，從其稱謂、音樂、表演型態、演出曲目、戲曲發展徑路來探看其源流與形成，可以上推源自宋金雜劇時期，它是在閩南地區以地方歌謠與南音的基礎上所發展出來的民間小戲。也就是說，宋代官本雜劇向南流播，再加上南曲戲文的吸收，依據地方小戲可「多源並起」的現象，車鼓戲於焉而生。車鼓在民間歌謠基礎上發展為小戲，起初為二小戲型態，所搬演的故事以丑旦調弄逗趣為主要內容，而有【唐二別妻】、【公婆拖】、【番婆弄】、【病囝歌】、【桃花過渡】等來自民歌的表演曲目。明代初期吳浙地區弦索官腔傳入福建，起於本地「漳泉雜劇」的下南派大梨園及源自閩南「肉傀儡」而來的小梨園，經由「上路派」的流播傳入，吸收「永嘉戲文」，改弦索官腔為泉州方言演唱，因語言即為當地土腔，而所搬演的宋元舊篇、明南戲劇目，自然為車鼓戲所吸收。因劇情內容豐富，人物增加，車鼓戲亦逐漸發展為三小戲型態。此外也吸收下南派大梨園及小梨園的藝術內涵，滋養豐富其身段動作與演出劇目，最遲至明代已相當盛行，並有了完整面貌。

　　臺灣車鼓戲之曲目類型，屬於南管系統之民間故事，同一故事多有一曲以上，筆者將此類界義為「大齣戲」類型，而屬於南管系統中未知內容出處之曲目以及民歌系統之曲目，皆一曲一事，筆者界義為「小齣戲」類型。其中屬於大齣戲的曲目尚未出現獨立演出的情形，而來自於民歌曲調的小齣戲，卻出現獨立演出，像【番婆弄】、【才子弄】、【牛犁弄】、【桃花過渡】。

　　環顧臺灣民間之遊藝表演，屬於既歌且舞，包含歌與舞的表演陣頭，莫不與車鼓戲有著密切的關係，如：「番婆弄」、「才子弄」、「牛犁陣」、「桃花過渡陣」、「七響陣」。這些歌舞陣頭與車鼓戲之劇目唱本、音樂唱腔、演奏樂器、演員妝扮、演出道具都極為相近，很可能是從

車鼓戲衍化而來。而屬於本土劇種之歌仔戲，亦是充分吸收車鼓之表演藝術，而壯大成熟，[135]可見車鼓戲之於臺灣民間戲曲是多麼的重要。

目前車鼓戲老藝人多已凋零，小戲群的演出已不多見，取而代之的是名為「車鼓」的土風舞表演（見以下六圖），或只舞不歌的跳鼓陣。傳統以音樂、小戲表演為主的陣頭，由於需要扎實的技巧與長時間的練習，其內涵又不如武陣來得活潑有趣，因而日漸不符合現代人快速的生活節奏。藝人凋零，後繼無人，要籌組足夠的人員參與遶境或節慶演出，已是難事。再加上經濟型態改變社會文化，民間信仰與活動不如往昔受到重視，藉由集體宗教活動而形成的規範力量也漸趨薄弱，文化變遷影響民間藝術的傳承出現嚴重斷層。

無論如何，車鼓戲的確是臺灣民間重要的文陣表演，也是十七至二十世紀臺灣最重要表演藝術，筆者有幸於二十世紀與二十一世紀之交，採集到老藝人的傳承歷史與演出特色，見證了相當珍貴的動態文化標本。本文不揣譾陋，略抒己見，希望能為臺灣小戲之研究略盡綿薄。

135 關於歌仔戲如何吸收車鼓戲以壯大，可參考楊馥菱：《臺閩歌仔戲之比較研究》（臺北：學海出版社，2001年）。

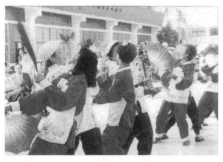
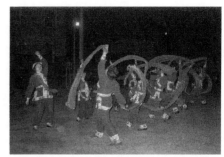

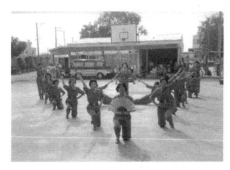
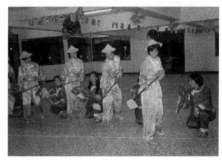

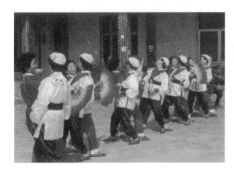
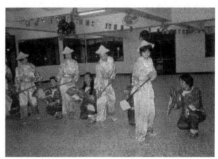

目前車鼓戲已衍化成土風舞表演，並以各地方社區媽媽教室
為組織單位。（筆者所攝）

附錄一　臺南「六甲鄉甲南村老藝人車鼓陣」師承脈絡表

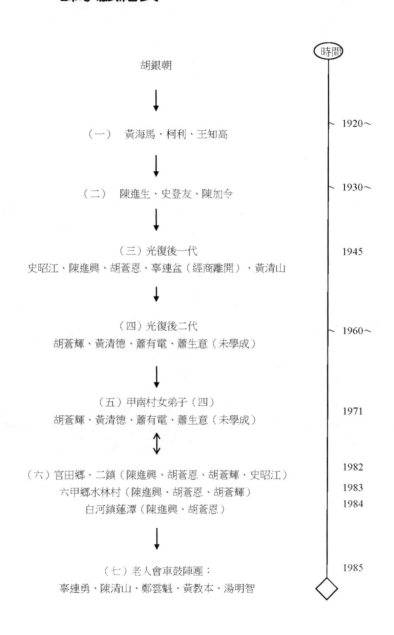

胡銀朝

（一）　黃海馬、柯利、王知高　　1920～

（二）　陳進生、史登友、陳加令　　1930～

（三）光復後一代　　1945
史昭江、陳進興、胡蒼恩、辜連盆（經商離開）、黃清山

（四）光復後二代　　1960～
胡蒼輝、黃清德、蕭有電、蕭生意（未學成）

（五）甲南村女弟子（四）　　1971
胡蒼輝、黃清德、蕭有電、蕭生意（未學成）

（六）官田鄉、二鎮（陳進興、胡蒼恩、胡蒼輝、史昭江）　　1982
六甲鄉水林村（陳進興、胡蒼恩、胡蒼輝）　　1983
白河鎮蓮潭（陳進興、胡蒼恩）　　1984

（七）老人會車鼓陣團：　　1985
辜連勇、陳清山、鄭雲魁、黃教本、湯明智

時間

附錄二　臺南縣車鼓陣之演出曲目

車鼓陣	常演曲目
北門鄉渡子頭吳保宮 牛犁車鼓陣	小四門、共君走到、當初要嫁、鼓返三更、記得當初
官田鄉賢花民間藝術團——傳統牛犁陣	牛犁歌、開四門、共君走到、車鼓弄、柳樹枝、千金拋繡球、桃花過渡、團圓、我看你、打七響
白河鎮張玉禪所存劇目	牛犁歌、車鼓頭、共君走到、一棵柳樹仔、當初未嫁、心內事、桃花過渡、從伊去、記得當初
六甲鄉湯登週所存劇目	牛犁歌、共君走到、清早起來、鼓返三更、看燈十五、阿娘拜歲、有緣千里
七股鄉竹橋村牛犁歌陣鄭銘欽所存劇目	自小出外、桃花過渡、番婆弄、早起日上紗窗、水窟頭
南化鄉東和村金馬寮天后宮牛犁仔陣	牛犁歌
西港鄉東港村黃阿彬所存劇目	車鼓譜、阮是番婆、共君走到、十二條手巾
麻豆鎮吳耀村所存劇目	車鼓譜、鼓返三更、柳樹枝（又名〈打鐵歌〉）、共君走到、念小子、元宵十五、病囝歌
六甲鄉甲南村老藝人車鼓陣	共君走到、看燈十五、鼓返三更、念阮番婆、三人相娶走、當天下誓、才子弄、牛犁弄、自伊去、打鐵歌、記得當初

附錄三　車鼓戲古文物

藝人腳本

道具：犁

道具：牛首

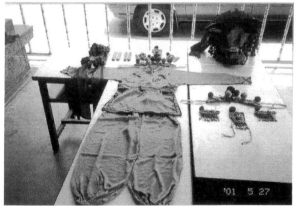

服裝

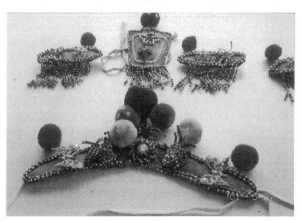

頭飾

下編　以戲觀史
——論當代戲曲劇作家的歷史書寫

第四章
歷史皺褶下的敷演
——《當迷霧漸散》劇本探析

第一節　前言

　　一九四九年海峽兩岸分治局面確立。關於一九四九年的歷史記憶書寫，最為人熟知的是二〇〇九年龍應台《大江大海一九四九》。此外，二〇〇九年齊邦媛的《巨流河》也曾有大篇幅描寫一九四九年前後的歷史追憶。二〇一九年《鹽分地帶文學》雜誌七十九期（2019年3月號）推出「被遺忘的一九四九」專題，邀請不同世代、出身各異的作家共同書寫。除了作家與學者的歷史書寫，民間團體也多有成立文教基金會，致力本土文化的考掘與建構，一九九三年二月「吳三連臺灣史料基金會」出版《臺灣史料研究》，該刊物為臺灣第一本研究臺灣歷史的專業期刊，並對外開放「臺灣史料中心」，提供大眾一睹珍貴臺灣史料。一九九四年二月「慈林文教基金會」於宜蘭成立「慈林圖書館」，館藏臺灣社會運動史料。關於臺灣史料的建置與社會運動的發展，一直是歷來政權較為忽略的，而民間團體的努力，其實是透顯出民眾對於臺灣史知識的追求與需求。

　　事實上，關於臺灣史的相關研究，有系統地明確記載並收錄的，可上溯日治時期，伊能嘉矩（1867-1925）為臺灣研究的先驅學者。一八九五年日本治臺之初，伊能嘉矩即受命來臺，投入心力於臺灣漢人歷史、民俗舊慣調查整理，並參與總督府的臺灣史編纂工作。《臺灣文化志》是他一九〇六年回到日本後，受臺灣總督府史料編纂委員

會的委託，撰寫預備作為《新臺灣史》之〈前紀〉的《清朝治下の臺灣》。該書還來不及出版，伊能就不幸於一九二五年因病過世。之後，在板澤武雄與柳田國男奔走下，將這部龐大的遺著題為《臺灣文化志》，分為上、中、下三卷，於一九二八年東京刀江書院出版。此外，《民俗臺灣》（1941年7月至1945年1月），是記錄日治後期臺灣民俗風物的重要史料。日治時期臺灣文人體會到民間文學的重要性，當時許多報紙刊物的創立與稿件的收錄，如《新民報》（週刊）、《第一線》、《南音》、《福爾摩沙》、《三六九小報》等都以民間歌謠、傳說故事的採集為方向，都是臺灣文學與藝術研究的重要素材。而戰後的《臺灣文化》（1946年9月至1950年1月）記錄臺灣社會文化變遷與現象的重要史料，《臺北文物》及《臺南文化》則是地方文化的刊物。國民政府來臺後，接連發生的衝突事件（例如二二八事件），讓知識分子噤若寒蟬，臺灣史的相關研究也驟然停止。

　　相較於民間的歷史書寫，二次大戰後在官方的教科書或歷史記載中，臺灣史一直都是處於中國史論述下的附屬關係，很多關鍵的臺灣史實甚至被遮蔽與污名化。戒嚴時期的高中歷史教科書裡描述抗日史時，都以中華民國八年抗日史為主，臺灣群眾抗日的部分則鮮少提及[1]。兒童青少年讀物也以激發民族意識，提高民族道德，培育民族風範，加強青年反共抗俄及雪恥復國之犧牲奮鬥精神為目標，小學課程中的「國語」及「社會」的課程標準也須遵照以「反共抗俄」及〈戡亂建國教育實施綱要〉為目標。[2]林美容認為：「一九四九年蔣介

1　參見郭淑美：《高中歷史教科書研究：以臺灣史教材為中心（1948-2006）》（臺北：國立臺灣師範大學歷史學系在職進修碩士論文，2006年），頁53-81、149-161。

2　參見司琦：《小學教科書發展史（下）小學教科書紙上博物館》（臺北：泰華文化事業公司，2005年），頁2230。另外，關於教科書的相關研究，張光輝：《戰後初期的國民學校教科書分析（1945-1963）——以反共抗俄教育實踐之探討為中心》（臺北：淡江大學歷史學系碩士論文，2004年）、杜曉惠：《戰後初期臺灣初級中學的歷

石撤退來臺進行殖民統治，臺灣研究的風潮才忽然中斷、受到壓制，形成幾十年的大斷層。直至一九八七年解嚴之後，更明確的說，是在一九九二年刑法一百條修正，臺獨言論自由得到確保之後，有關臺灣史的論述才真正的爆發開來。」[3]因為執政當局為了維持其統治利益，一直宣稱代表中國，不肯放棄戡亂體制，在政治運作下，臺灣文化成為中國文化脈絡下的一部分，被矮化為地方文化，成為邊陲附庸。臺灣文化從而失去了主體性，臺灣人只知中國文化，不知有臺灣文化，多少人迷惑於文化的祖國而看不清楚臺灣的前途與方向。

　　隨著黨外運動、解嚴與政黨輪替，一些被刻意埋沒的歷史逐漸浮現，但政治局勢所牽動的政治運作與權力，使得各種差異的歷史想像與書寫，眾聲喧嘩般的炒熱文學界，其中尤其以臺灣歷史小說的後殖民與後現代書寫，最為鮮明與活絡[4]。一九八〇、九〇年代以降，新歷史主義與後現代主義思潮，也對於臺灣的藝文界造成影響，關於解嚴與歷史重建的關聯，彭小妍指出：「一九八七年解嚴後，本土化的方向確立，不僅官方的歷史教科書採取了與中國歷史逐漸劃清界線的企圖，平民百姓由個人角度來詮釋歷史的現象，似乎已是勢之所趨。」[5]臺灣解嚴後，人們對於歷史的解釋、歷史的想像更多元化，

　　史教育（1945-1968）——以課程標準與教科書分析為中心》（臺北：國立臺灣師範大學歷史系碩士論文，2008年），對於戰後歷史教科書的研究提供不少見解亦值得參考。

3　參見林美容：《臺灣文化與歷史的重構》（臺北：前衛出版社，1996年），頁83。

4　張大春、平路、施叔青、王家祥等人都以新歷史小說改寫或顛覆主流歷史敘事。關於解嚴之後，以解構大歷史、公歷史，而重構小歷史、私歷史成為一種新興的歷史小說寫作現象。可參考陳建忠：〈臺灣歷史小說研究芻議：關於研究史、認識論與方法論的反思〉，《記憶流域：臺灣歷史書寫與記憶政治》（新北：南十字星文化工作室，2018年），頁25-68。

5　參見彭小妍：〈解嚴與文學中的歷史重建〉，收錄於國立臺灣師範大學國文學系編：《解嚴以來國際學術研討會論文集》（臺北：萬卷樓圖書公司，2000年），頁12。

促使作家以歷史角度探看政治與文化的論述，以歷史為主軸及題材的創作源源不絕、方興未艾。

九〇年代，市面上關於臺灣的書籍開始增多，大學校園裡有關臺灣研究的社團紛紛成立。新聞媒體也不斷探討重大的歷史事件，如二二八、五二〇，並增加對臺灣本土文化的報導。一九九二年天下雜誌發行《發現臺灣》，為文化新聞界的大事，該書以「追溯臺灣三百年政經發展史為經，探討國家現代化的條件為緯」，這段長達三百多年的歷史，以通俗文學筆法，向國人展示臺灣歷史長河中的諸多事件，並將臺灣喻為「被嫁接多次的樹」[6]。一九九七年九月一日，臺澎金馬各國民中學開始實施《社會篇》、《歷史篇》、《地理篇》共三本的《認識臺灣》，至此臺灣的相關知識開始普及，大中國意識才逐漸消退。

所謂人民史觀就是從人民的立場來看歷史，而不是從統治當權者的立場來看歷史。官方所陳述、論述與記載的歷史，不能視為歷史的全部，而以人民為基底的歷史，才能更貼近真實歷史的面貌。

> 人民的史觀若沒有適當的去瞭解、發掘，我們對這塊土地及其過往，就無法產生切身的聯繫，放任自己歷史的解釋權被剝奪，就是放棄作為主人的權利，就是放棄作為先人們在臺灣努力奮鬥的成果。[7]

我們有那麼多先人為爭取臺灣人的利益與生存，不斷與外來政權進行抗爭與制衡，而這珍貴的歷史經驗，也是臺灣民間社會還能保持文化

6 此處將臺灣喻為「被嫁接多次的樹」的概念是出自蘇曉康〈發現東南一段蔚藍色〉：「彷彿一棵樹被嫁接了多次，毫無疑問的，多元歷史的來源，是塑造今日臺灣的合理解釋，只追尋儒家傳統一個來源，顯然不能立論」。見天下編輯、殷允芃等著：《發現臺灣》（臺北：天下雜誌，1992年），頁489。

7 參見林美容：《臺灣文化與歷史的重構》（臺北：前衛出版社，1996年），頁55。

自主性與活力的重要根源。

　　關於歷史書寫，西方早已有討論。「歷史敘事」（historical narrative）的範圍甚廣，包括十九世紀以來西方世界的「歷史主義」的意涵，強調以客觀證據作為基礎，試圖建構事件還原歷史。而一九八〇年代興起的「新歷史主義」（New Historicism）所提出的「歷史的文本性」（the textuality of the Histories）與「文本的歷史性」（the Historicity of texts）的說法也涵蓋其中。西方從「歷史主義」到「新歷史主義」，都是透過不同方式的歷史敘事作品，再次詮釋「歷史事件」。而當歷史事件得以被重塑，「讀者得以回到作者所設定的歷史現場，重新理解歷史，也因此不同歷史必然產生不同的敘事角度，以歷史事件作為敘事重繹的方式，其實也隱喻作者在挑選事件、抉擇敘事方式的意識型態。」[8] 以臺灣的歷史事件與人物為題材的小說、戲劇與電影，一直是臺灣近二、三十年來的熱門議題，當作者根據史實進行改編與敷演，事實上是一次次對於臺灣歷史進行歷史書寫與詮釋，敘事的角度與方法，往往牽動歷史人物的重新定位與歷史事件的重現。

　　林獻堂，橫跨清末、日治與國民政府的臺灣議會之父，是一位在臺灣歷史上扮演重要意義的政治家、文學家。清代臺灣中部勢力最為龐大的霧峰林家，其家族的發展與中國的內憂外患、臺灣的民變械鬥實在密切相關：無論是太平天國內戰（1851-1872）、清法戰爭（1883-1885）、林爽文事件（1786-1787）、戴潮春事件（1862-1865）等，皆能看見到林家族人的身影。關於霧峰林家的相關戲劇作品，一九九六年五月十七至十九日由邱坤良編劇的現代舞臺劇《紅旗・白旗・阿罩霧》於臺北市立社教館（今城市舞臺）公演，以民眾集體記憶為主體，運用福佬話演出，是較關注臺灣歷史的現代舞臺劇戲劇作

8　參考陳建忠：〈歷史敘事〉，https://toolkit.culture.tw/literaturetheme_151_26.html?themeId=26（檢索日期2019年8月10日）。

品。[9]此外，二〇一三年由李崗監製、許明淳導演的《阿罩霧風雲》歷史紀錄片，該片以霧峰林家自中國渡海來臺的移墾為主軸，描述霧峰林家的更迭興衰，也呈現清朝中葉至甲午戰爭，簽訂馬關條約前，大量中國東南沿海居民來臺開墾定居的歷史。[10]

二〇一九年「臺灣戲曲藝術節」的旗艦製作《當迷霧漸散》，由「一心戲劇團」傾力製作，[11]匯集臺灣藝術界的菁英，由施如芳編劇、李小平導演，演員除了劇團當家兩位小生孫詩詠、孫詩佩，還特邀歌仔戲天后許秀年、金枝演社藝術總監王榮裕、國光劇團老生鄒慈愛、傳藝金曲獎得主黃宇琳及古翊汎共同演出。該劇突破劇種規範，將當代劇場傳統／戲曲／音樂劇並呈，加上跨界／跨領域／跨藝術的敘事手法，敷演林獻堂一生的傳奇與波瀾壯闊的生命格局，帶出臺灣被隱沒的一段歷史，重省臺灣人身分認同與國族想像的議題。

就形式而言，該劇是不容輕易地化約為戲曲或戲劇，由於跨界的多元運用，目不暇給的元素相互撞擊，歷來劇評與觀眾的反應各有不同看法，猶如霧裡看花。本文無意在討論形式帶來的情節結構嚴謹與鬆散的問題，也無意探究整體藝術呈現的完整度與精確度。[12]筆者所

9 邱坤良：《茫霧島嶼：臺灣戲劇三種》（新北：印刻文學出版公司，2014年），收錄邱坤良的三部大型劇作：《紅旗・白旗・阿罩霧》、《一官風波》、《霧裏的女人》，皆取材自臺灣近代史事件。

10 關於這部電影，楊富閔曾作如下的評論：「《阿罩霧風雲》的出現不僅作為臺灣歷史的補充教材，其通過鏡頭的靜止、人物的消音、動畫的設計，無疑是干擾慣性的線性敘事與歷史認識，企圖於緩慢的動作裡，刺激受眾的感官經驗，進一步拆解、質疑，並重構臺灣史的內涵」見氏著：〈《阿罩霧風雲》（電影）〉，刊載於「臺灣文化入口網」網站，https://toolkit.culture.tw/extendinfo_151_144.html?themeId=2（檢索日期2019年8月13日）。

11 《當迷霧漸散》為國立傳統藝術中心第二屆臺灣戲曲藝術節之旗艦製作，該劇於二〇一九年三月二十八日至三十一日假臺灣戲曲中心大表演廳連演四場。

12 關於該劇的劇情結構與藝術表現之相關評論，紀慧玲與林立雄多有所分析，可參考紀慧玲：〈闇啞遺民，影歌交纏《當迷霧漸散》〉，刊載於「表演藝術評論台」網

欲關心的是該劇如何定位「臺灣議會之父」林獻堂的一生，透過戲劇的藝術手法，如何讓迷霧中臺灣人的命運縮影，得以撥雲見日。以臺灣歷史人物與歷史事件為題材，演出一段歷史皺褶下不被看見的臺灣。編劇試圖藉由非線性結構的意識流手法，打破時空，以虛實交映，呈現林獻堂的一生，堆疊出他矛盾與徬徨的心境，探看日治時期至國民政府來臺，兩個執政體系下，臺灣人民在國族情節上的徘徊與認同的艱難課題。

　　本文分為五小節論述，第一節「前言」，從歷史角度簡述臺灣發展的重要歷程，並對於歷史敘事進行說明；第二節「以臺灣戲演臺灣故事」，針對歷來「以臺灣戲演臺灣故事」之脈絡進行整理、爬梳與說明，藉以瞭解《當迷霧漸散》於其中的意義；第三節「歷史上的林獻堂及其國族認同」，經由史料的分析與比對，探討林獻堂的一生及其身分認同的轉變與矛盾，作為下節劇本文本分析的基礎；第四節「《當迷霧漸散》的歷史敘事」，分析《當迷霧漸散》編劇擷取哪些歷史史料以進行歷史敘事，所採取的角度與運用的手法，探究該劇所探討及隱喻的國族與身分認同問題。第五節「結語」，總結前面各小節，重新省視《當迷霧漸散》在「以臺灣戲演臺灣故事」上的定位與價值。

第二節　以臺灣戲演臺灣故事

　　歌仔戲界早在九〇年代末便開啟「以臺灣戲演臺灣故事」的創作，需先說明的是，囿於篇幅與個人能力，本文所討論的範疇，界義

站，2019年4月4日 https://pareviews.ncafroc.org.tw/?p=34383（檢索日期2020年1月19日）；林立雄：〈還在迷霧裡《當迷霧漸散》〉刊載於「表演藝術評論台」，2019年4月11日，https://pareviews.ncafroc.org.tw/?p=34548（檢索日期2020年1月19日）。

在閩南語系，時間斷代為一九九○年代迄今，演出場域為現代劇場
（戲曲電視節目及偶戲不包括在內）。以此而論，筆者界義「以臺灣
戲演臺灣故事」為：以土生土長的歌仔戲或歌仔戲跨界歌舞劇的形
式，以臺灣歷史為主軸的題材，搬演曾經發生於這塊土地上的人事物
的真實故事，所進行的戲劇展演。讓生長於這塊土地上的臺灣人民得
以藉由戲劇內容，認識臺灣歷史文化中的人物與事件。[13]關於此一觀
念，施如芳於〈卸除華麗形式，戲說臺灣故事〉一文，提到：

> 事實上，「用臺灣戲說臺灣故事」也一直是河洛的製作人劉鐘元
> 擱在心頭上的大願，這些年來，他試著籌措這樣的劇本，他曾
> 經說：「如果能製作一齣以『二二八（事件）』為背景的戲，劇
> 團收起來也沒有遺憾了。」可見，劉鐘元要說的「臺灣故事」，
> 絕非早期歌仔戲班演的《林投姐》、《周成過臺灣》、《臺南運河
> 奇案》等社會事件，而是足以在解嚴後的眾聲喧嘩裡表達其史
> 觀的歷史事件。即將於三月下旬在國家戲劇院推出的《臺灣，
> 我的母親》，正是這樣一齣展現「修史」企圖心的戲。[14]

13 臺灣傳統戲曲中，以臺灣本土為創作題材的劇種，並演出於現代劇場的（戲曲電視
節目及偶戲不包括在內），除了歌仔戲，還有京劇、豫劇與客家大戲。京劇有國光
劇團九○年代的「臺灣三部曲」：《媽祖》、《鄭成功與臺灣》、《廖添丁》，以及《快
雪時晴》；豫劇有臺灣豫劇團：《曹公外傳》、《美人尖》、《梅山春》、《金蓮纏夢》；
客家大戲則有榮興客家採茶劇團：《大隘風雲》、《潛園風月》、《膨風美人》、《一夜
新娘一世妻》、《花囤女》、《中元的構圖》。「以臺灣戲演臺灣故事」此一概念是由
劉鐘元先生及施如芳在二○○○年訪談時所提出的概念（見施如芳：〈卸除華麗形
式，戲說臺灣故事〉，《PAR表演藝術》雜誌第87期（2000年3月），當時兩人所謂臺
灣戲是指歌仔戲。今筆者將此一概念加以擴大，並重新定義為以閩南語系為主，範
圍為一九九○年代迄今，演出於現代劇場的歌仔戲以及歌仔戲跨界音樂劇的作品。
14 參見施如芳：〈卸除華麗形式，戲說臺灣故事〉，《PAR表演藝術》雜誌第87期（2000
年3月）。

劉鐘元（1933-2019）長期關注臺灣歌仔戲與臺灣歷史，所創辦的河洛歌子戲團，更是締造諸多歌仔戲史上具有代表性的作品，在推動精緻歌仔戲上不遺餘力。他想以臺灣史的重要事件為歌仔戲題材，以臺灣戲演臺灣故事，表達自己對於臺灣這塊土地的認同與關懷，這是相當具有意義的。

　　首開「以臺灣戲演臺灣故事」創作此一風潮的是一九九七年高雄歌劇團的《打鼓山傳奇》[15]，該劇是由已故高雄師範大學汪志勇教授所編劇，內容是描述明代林道乾在打鼓山招兵買馬劫富濟貧的一段歷史；二○○○年河洛歌子戲劇團《臺灣，我的母親》取材自李喬的長篇小說《寒夜三部曲》的第一部《寒夜》，並參考黃英雄的客家舞臺劇劇本《咱來去番仔林》，劇情內容主要描述臺灣移民開墾土地及臺灣被日本占領前後的情形，展現出臺灣人民的「土地意識」，以及反抗殖民者的「反抗精神」，為傳統歌仔戲少見的主題；同年，陳美雲歌劇團推出的《刺桐花開》，以「甘國寶過臺灣」故事原型重新編作的歌仔戲劇本。全劇係以國寶與伊娜之間的戀情為主線，牽引出異文化間的角力與衝突。而劇中穿插平埔族公廨祭祀、跳戲、鳥卜等活動，呈現阿立祖與媽祖、男性與女性在不同族群的地位高低、大小腳等形象或關係的對照，具體呈現並探討甘國寶「過臺灣」的種種現象，更直指「有唐山公、無唐山媽」的血緣之說。

　　二○○一年河洛歌子戲劇團《彼岸花》，將時空背景設定在一百五十年前清領時期的艋舺，當時漳州泉州移民為了爭地盤，彼此對立，械鬥事件時有所聞，再佐以莎士比亞《羅密歐與茱麗葉》的愛情情節，成就出可悲可泣的三角戀情，凸顯種族衝突的悲歌；二○○二

15　參見張繡月：《歌仔戲劇本中的臺灣意識研究——以《東寧王國》《彼岸花》《臺灣，我的母親》為例》（高雄：國立高雄師範大學國文學系碩士論文，2006年1月），頁21。

年明華園歌仔戲團的《鴨母王》，演出朱一貴抗清的史實，是該團首次取材自臺灣本土故事的劇作，也是該團第一齣清裝劇。劇中臺語、華語、客語、英語口白、唱曲雜陳。在劇情方面，則有部分偏離史實，如將史實中的貪官污吏王珍塑造成義薄雲天的官吏，甚至與朱一貴之妹定終身，使得朱一貴抗清的歷史真相不明。

二〇〇四年一心戲劇團推出《番薯上的鐵支路──烽火英雄劉銘傳》為臺北城建城一百二十週年的系列慶祝活動，以臺灣首任巡撫劉銘傳為主角，刻畫其在臺六年的建設。劇情以法軍遠東艦隊於基隆外海打開序幕，劉銘傳為抗法保臺，拜訪與官府素不往來的客家庄和原住民部落，得到傾力支持，清法兩軍戰況膠著時，劉銘傳略施小技，讓戲子張李成假扮三峽清水祖師下凡救世，鼓舞軍心，因而擊退法軍。凝聚民心後，也順利鑿山開通鐵路。整齣戲以抵抗法軍和修建鐵路為兩條主線，在主線下又交錯幾條副線：劉銘傳與客家首領羅台生英雄相惜，一起為建設鐵路努力；太平天國遺孤鳳凌霜以商人身分來臺，實則是為了行刺劉銘傳，以報殺父之仇，最終感佩劉銘傳為人，而傾心愛慕；劉銘傳侄兒劉朝帶追隨來臺，抗法有功，與原住民娜伊娃彼此相愛，臺灣鎮總兵李瀚民之子李瑞麒造謠煽動番社在劉朝帶大喜之日搶親，劉朝帶不幸遭遇情敵咕溜攻擊，傷重身亡；猶如喪子般的劉銘傳，強忍悲痛投入電纜、鐵路、設學等建設工作。劇中除了閩南語，還有客家語、原住民語、普通話、法語，除了傳統戲曲（歌仔戲、京劇）身段與唱腔，還有原住民舞蹈，多元語言與文化的融合。同年，「河洛歌子戲團」的《東寧王國》，描述臺灣史上明鄭時期第一個由漢人建立的王朝，劇本主要是根據郭弘斌的《鄭氏王朝──臺灣史記》為藍本加以改編。該劇著重在鄭氏宮廷的衝突與王位之爭，以及鄭成功祖孫三代驅荷開臺的事蹟。

二〇〇五年「春美歌劇團」《青春美夢》，以日治時期張維賢為對

象，描寫「臺灣新劇第一人」張維賢推動新劇的故事，該劇從張維賢十八歲認識少女美智子開始，一直到張維賢三十歲遠赴上海躲避日警拘捕。全劇以愛情為經，思想為緯，重現張維賢的青春事蹟，並運用戲中戲形式貫穿，除了歌仔戲外，也呈現多樣化的音樂風貌，反映出張維賢身處的日治時代；同年，「藝人歌劇團」的《貓》，演出抗日英雄林少貓的故事；「河洛歌子戲團」也在同年推出《竹塹林占梅——潛園故事》，刻畫清朝詩人林占梅的一生，以及當時政治因素所造成的臺灣士紳彼此敵對的現象；二〇〇六年「新世華歌劇團」《抗日英雄——盧聖公傳》，以南臺灣的「典寶橋抗日事件」為題材，描述盧石頭與三百多位抗日義士壯烈犧牲的故事。

二〇〇八年「唐美雲歌仔戲團」演出《黃虎印》，改編自姚嘉文同名歷史小說，編劇為施如芳，描述臺灣一八九五年的一段歷史，中日甲午戰敗，清廷割讓臺灣給日本，巡撫唐景崧成立「臺灣民主國」，並以「黃虎印」為國璽印信。日軍攻入臺灣，唐景崧倉皇逃離，「臺灣民主國」如曇花一現，臺灣人雖拚死保護印信，仍不敵日軍，藉由當時歷史事件刻畫時代大亂局中臺灣人的痛苦與堅持；同年，「河洛歌子戲團」《風起雲湧鄭成功》，鄭成功兵退鼓浪嶼，由鹿耳門登陸臺灣，以其有生之年反清復明，歷來多著墨於英雄形象，卻不知昔日儒生棄文從武之心路歷程。河洛歌子戲團敷演歷史事件，重新刻畫鄭成功的事蹟。

二〇一〇年「蘭陽戲劇團」《開枝淡葉》，故事改編自李喬《寒夜三部曲》的首部曲《寒夜》，訴說先人來臺灣這片土地開墾，經過天災人禍的磨難，仍堅持立足的決心，呈現出臺灣人捍衛家園與土地的勇氣與決心，展現在地的關懷與堅持。

二〇一二年「臺灣歌仔戲班」演出《郭懷一》，該劇首創以歌仔戲詮釋荷據時期歷史，揭開漢人、平埔族人與荷蘭人共同的歷史記

憶。劇情描述十七世紀荷蘭人憑著船堅炮利殖民臺灣，卻有荷蘭牧師努力向平埔族人傳福音，而荷蘭統治當局施行經濟掠奪，向臺灣人課徵重稅，不顧牧師勸阻，挑撥西拉雅族人與漢人互相殘殺，搜捕偷渡客，最終引發漢人反抗，爆發「郭懷一事件」。臺灣人當時死傷慘重，雖然起義失敗，卻動搖了荷蘭的統治地位；同年，「蘭陽戲劇團」推出創團二十年歌仔大戲《媽祖護眾生》，述說臺灣的民間重要信仰媽祖的故事。林默娘的動人傳說以及守護臺灣人的軼聞，交織出苦海渡迷津，守護婆娑紅塵的主題。

二〇一二年「秀琴歌劇團」在國家戲劇院推出《安平追想曲》。【安平追想曲】原是陳達儒在遊歷臺南安平港之後，有感於臺灣被殖民的歷史與島國宿命，所發想出來的十九世紀末兩代母女的愛情悲歌。編劇王友輝教授將一首臺語流行歌曲搬演成一齣戲，用一樣百年前發生在臺灣的劇種──歌仔戲，來演來唱，讓【安平追想曲】原曲中的悲愴愛情故事與歌仔戲的百年歷史緊緊相扣，歌仔戲發展的百年變遷躍上舞臺。劇中有三段歌仔戲班演出的戲中戲，套用三場歌仔折子戲，扣緊劇中人物的處境與命運，使得戲裡戲外兩個層次產生呼應和對話。該劇上半場有三月瘋媽祖、陣頭遊街、藝閣遶境及歌仔戲落地掃的等庶民文化的呈現，下半場則有皇民化運動時期，歌仔戲劇團因拒絕演出改良戲而選擇解散劇團。該劇並獲選「國藝會第三屆表演藝術追求卓越專案」。[16]

二〇一四年「河洛歌子戲團」推出《大稻埕傳奇》，此劇其實是意圖翻案的新編「周成過臺灣故事」，講述安溪人周成渡臺後發跡拋妻另娶的民間傳說。周成在臺因經營茶葉生意而致富，據說其店鋪就在朝陽街上，與大稻埕有緊密切的地緣牽繫，以此名篇似乎也頗為合

16 關於此劇可參楊馥菱：〈一曲傳唱，一劇搬演〉，《PAR表演藝術》雜誌第234期（2012年6月）。

宜。周成不論是否真有其人其事，故事藉由口傳、說唱、戲曲、電視、電影等流播甚廣，是民間極為熟悉的題材，也是「清代臺灣四大奇案」之一。同年，「一心戲劇團」於臺北建城一百三十週年再度受邀演出劉銘傳故事《烽火英雄——劉銘傳》，該劇曾於二○○四年演出，相隔十年，二○○四年《番薯頂的鐵支路——烽火英雄劉銘傳》與二○一四年《烽火英雄——劉銘傳》版本大同小異，二○一四年的演出是根據導演郎祖筠的意見[17]，進行了修編，主要是從故事人物的柔性面出發，加入了更多的人情味，增補鳳凌霜、林湘音二人與劉銘傳的感情戲分，加重劉銘傳的親情、愛情與兄弟義氣的情節。

二○一五年「蘭陽戲劇團」《蔣渭水》，刻畫臺灣日治時期重要的民族運動人物蔣渭水。蔣渭水先生因著與生俱來的鄉土關懷，昇華為民族意識及社會改革的動力，在日治時代提出具體批判與主張，從臺灣本島發聲，向外拓展反帝、反殖民之解放思維。該劇如史詩般的劇情基調，以歌仔戲時而壯美、時而柔情的詮釋，融合精湛特技手法及現代舞臺元素，深切刻劃無私的革命情感，生死與共的情操。

二○一八年「唐美雲歌仔戲團」《月夜情愁》，由邱坤良編導，再現已被人遺忘的連鎖劇演出型態與西皮、福路分庭對抗的歷史時光，讓觀眾走進昔日職業戲班與業餘子弟團臺上臺下的生活環境與感情世界。《月夜情愁》除了戲中戲演出歌仔戲，整齣戲主要是以臺語舞臺劇型式展演，而這種型式其實是承襲自臺灣民間戲曲或新劇（現代戲劇）的戲劇傳統。二○一八年「明華園戲劇總團」推出的新作《俠貓》，則是改編自作家施達樂的臺客武俠小說《小貓》，演繹抗日義士林少貓的故事。編導黃致凱將現代劇與傳統戲曲歌仔戲巧妙搭配，在多元跨界下，《俠貓》蛻變成一齣有濃濃歌仔戲元素的臺語音樂劇。同年，「秀琴歌劇團」《府城的飯桌仔》，以臺南美食為主題，以現代

17　筆者於二○二二年七月二十七日訪問孫富叡。

戲劇融合傳統歌仔戲的方式演出，透過唱唸與身段，深刻呈現府城飯桌的回憶與濃厚的人情味。劇中有青少女獨享的「薑味烤雞」、父親壽誕所吃的「大滷麵」及能凝聚家人情感的「春餅」等。可說是融合了視覺、聽覺、嗅覺與味覺的歌仔戲美味劇場。

二〇一九年「秀琴歌劇團」與「竹橋慶善宮牛犁歌陣」合作演出《阿牛弄牛犁》，該劇為臺南藝陣傳承扎根與推廣發展計畫的一環。本劇結合牛犁歌的藝陣及歌仔戲傳統文化，取材牛犁陣頭傳統歌曲，創作全新劇本，透過戲劇，深入淺出演繹西港刈香淵源、牛犁歌陣特色以及傳承意義，演出內容更保存了來自歌舞小戲的樸實韻味；同年，「一心戲劇團」《當迷霧漸散》以臺灣議會之父林獻堂的一生為主題。該劇以倒敘手法揭開序幕，開宗明義就說明不談情說愛，而是要探究林獻堂為何不願回家的謎題，並透過劇中三段戲中戲來體現林獻堂不同時期的心境。劇中還另外安排說書人一角「辯士」，作為跨越時空串聯劇中元素的全知人物，以補足敘事結構跳躍的不連貫問題。

二〇二一年「春美歌劇團」與「金枝演社」合作推出《雨中戲臺》，以「金枝演社」創辦人王榮裕的母親──歌仔戲名伶謝月霞為敘事主軸，謝女士經歷內臺外臺歌仔戲班，傳統戲與胡撇仔均有擅長，於是藉由謝月霞的藝術底蘊，推出此劇試圖為「胡撇仔戲」重新發聲。

二〇二二年「明華園戲劇團」《海賊之王──鄭芝龍傳奇》，描寫鄭成功之父鄭芝龍的故事，以大航海時代為故事背景，重返天下英雄齊聚臺灣，亞洲地區被捲入前所未見的風暴時刻。本劇在設計上，動用軍艦造型登上舞臺，劇情凸顯出海上世界沒有公法、沒有規則，一切秩序尚未建立。而臺灣這片土地從一座孤懸海外之島，變身成為兵家必爭的戰略要地，各路豪傑必須在驚心動魄的人性爭伐中殺出血路。同年，「蘭陽戲劇團」再度以蔣渭水為題，演出《英雄再現──蔣渭水》，著重蔣渭水生命中兩位女性石有、陳甜的刻畫；「許亞芬歌

子戲坊」則改編姚嘉文《臺灣七色記》之《黑水溝》，同名為《黑水溝》，演繹東寧王朝的興衰。

　　以臺灣戲演臺灣故事至今仍是方興未艾的題材與議題，就其表演形式而言，無論是單純的歌仔戲（劇種）演出，抑或跨界跨藝術的綜合表現，都可以看出劇團以戲貼近本土，省思文化歷史的企圖；就其主題思想而言，無論是大小題材，嚴肅與否，也展現出不同層面的多元主題探討，都是在為臺灣這塊土地發聲。

第三節　歷史上的林獻堂及其國族認同

　　林獻堂，名朝琛，字獻堂，號灌園，霧峰林家族長，一生歷經清末、日治、民國時代。霧峰林家與基隆顏家、板橋林家、鹿港辜家、高雄陳家並列為日治時期臺灣五大家族。自十九世紀以來，林家掌控中臺灣大量的田地，領有數千精兵（臺勇），曾協助平定太平天國、戴潮春事件，清法戰役時，由於林朝棟（林獻堂堂哥）協助劉銘傳擊退法軍，林家獲得樟腦專賣權，在林文欽等人的努力經營之下遂成巨富。霧峰林家可說是清治時期臺灣社會最具影響力的家族之一。

　　一九〇七年，二十六歲的「阿罩霧三少爺」林獻堂在日本奈良巧遇梁啟超，梁啟超在感慨中寫下：「本是同根，今成異國，滄桑之感，諒有同情……，今夜之遇，誠非偶然。」林獻堂請益梁啟超，日本殖民下的臺灣該如何自處？梁啟超以愛爾蘭為例，建議走議會路線自保，林獻堂受啟發，日後在臺灣積極領導非武力抗日運動[18]。不說日語、不著和服的林獻堂，為了讓臺灣人在日本統治下能過得更好，與日本人周旋幾十年。

18　見天下編輯、殷允芃等著：《發現臺灣》（臺北：天下雜誌，1992年），頁388-389。

　　第一次世界大戰之後，民族主義蓬勃，一九二〇年林獻堂赴日結合臺灣留日青年組成「新民會」，並擔任會長。一九二一年（大正十年）林獻堂開始向日本帝國會議提出「臺灣議會設置請願書」，要求設立臺灣議會，直至一九三四年決議停止，十三年來展開長達十五次的臺灣議會設置請願運動。一九二一年林獻堂又與蔣渭水等人成立「臺灣文化協會」，並與蔣渭水、蔡培火等人組成的「臺灣民眾黨」。一九二三年《臺灣民報》成立，由林獻堂擔任社長，《臺灣民報》作為臺灣人民的言論與啟蒙，也是臺灣各種社會運動的機關報，具有重大意義。

　　為了打破在臺日本人及御用士紳壟斷銀行、信託、保險等金融業務，林獻堂於一九二七年成立大東信託株式會社（今華南銀行），並擔任董事長。其一生無論在「新民會」、「臺灣文化協會」、「臺灣民眾黨」、「臺灣地方自治聯盟」等組織，皆扮演重要的推手。為了向日本政府爭取平等教育的權利，林獻堂向總督府請願，表達臺灣人出錢成立學校的意願，並聯合臺灣北、中部士紳，包括板橋林家、辜顯榮等兩百多位，捐資二十四萬八千多元，奔走兩年後，於一九一五年五月創立臺中中學校（今臺中一中），為日治時期第一所專為臺籍子弟設立的中等教育學校。

　　一九二七年「臺灣文化協會」分裂，林獻堂帶著攀龍、猶龍二子開始進行一年環遊全球的旅行，從林獻堂連載於《臺灣民報》共計一百五十二回的環球遊記看來，林獻堂細心考察歐美各國的政治、經濟、文化，並屢次提及各國民族性的分析與描述，他曾就東西方的不同總結出：「東方人所愛者是利，西方人所愛者是自由。愛利之人若以利誘之，雖為奴隸亦所甘心。自由之人則『不自由毋寧死』，此則東西所大異之點也。」（《臺灣民報》，1930年，305：8）此外，英國人的自治精神與習氣也令林獻堂嚮往不已，他甚至認為一旦具備自治

能力與自由習氣，則「世界無一土地、無一民族不可獨立的。」（《臺灣民報》，1929年，272：5）林獻堂環遊世界觀察先進各國，他所體會的國族意識，也直接影響到他的政治態度與立場，關於林獻堂的政治立場，方孝謙於其〈一九二○年代殖民地臺灣的民族認同政治〉中提到：

> 從臺灣文化協會分裂形成的左（連溫卿、許乃昌）、中（蔣渭水、謝春木）、右（林獻堂、蔡培火、陳逢源）三派的民族論述中，我們發現不同的作者占據了不同的主體位置。有占據「中國漢族」位置的（謝春木），也有站在批評中國民族性位置的（陳逢源）；有消極主張「臺灣漢族」自治自保的（林獻堂、蔡培火），也有積極倡導以統一閩南語「自由」結合的「臺灣型民族」者（連溫卿）；雖然整體上是反對大和民族占領臺灣的，卻也有人以「臺灣人全體」（蔣渭水）或「同胞」（蔡培火）試圖容納日本人中的友人；最後也有從留學或實際經驗中選擇從「階級」位置上發言的（許乃昌、蔣渭水）。[19]

林獻堂以溫和手段抗衡日本政府，推動臺灣的民主，以朝向心中自治自保的目標。陳佳宏於〈鳳凰折翼──殖民、再殖民到解殖民？林獻堂晚年的政治意向〉中提到：「林獻堂被視為日治時期臺灣人運動的主要領導人物，幾乎無役不與，與其說是他積極求表現，不如說是因為運動缺少他就失去了號召性；他藉由議會設置請願、文化啟蒙等運動，追求殖民地臺灣人權益和理想的實現。」[20]陳佳宏進而指出，林

19 參見方孝謙：《殖民地臺灣的認同摸索：從善書到小說的敘事分析，1895-1945》（臺北：巨流圖書公司，2001年），頁119。

20 見陳佳宏：〈第二章　鳳凰折翼──殖民、再殖民到解殖民？林獻堂晚年的政治意

獻堂是以承認日本人統治為前提,尋求體制內改革的溫和路線,難以滿足某些主張革命的臺灣菁英的期待,但在後期的抗日運動中,他卻逐漸成為精神象徵的存在。

　　一九四六年臺灣光復,林獻堂更組織「臺灣光復致敬團」,率臺灣士紳至西安遙祭黃陵。[21]林獻堂在戰後盡心盡力協助國民政府完成接收工作並謹守本分,以其名望理應在光復後的政壇上扮演重要角色,但是事實卻不然。臺灣被國民政府接收,回歸「祖國」懷抱後,在強調祖國認同的背景下,林獻堂失去了為「臺灣人」代言的正當性。而就國民政府而言,他們的統治權擁有了「祖國」賦予的正當性,便不需要林獻堂的支持背書了。[22]再加上當時執政者的偏差以及軍紀不良等因素,無論在政治、經濟與社會問題上都產生諸多衝突與民怨,其中尤其以二二八事件最為嚴重。

　　一九四六年一月十七日至二十四日,依「檢舉漢奸辦法及其技術實施細則」,臺灣進行漢奸總檢舉。二月二十一日,陳儀下令逮捕「臺灣獨立事件」成員及「漢奸」林熊祥、辜振甫等人,分別判刑監禁。林獻堂原本在名單內,其姪兒林正澍(時任職警總)在二十日帶領他前往探訪警總調查室主任陳達元,雙方經過一番辯解才從名單中刪去。[23]雖然危機短暫化解,但林獻堂已經感受到國府統治下的肅殺

　　向〉,《鳳去臺空江自流:從殖民到戒嚴的臺灣主體性探究》(新北:博揚文化事業公司,2010年),頁26。

21 劉立行:《意識形態階級鬥爭:中華民國的認同政治評析》(臺北:時報文化出版事業公司,2021年9月),頁30。

22 關於林獻堂失去了為臺灣人代言的正當性,及國民政府挾祖國之名以控制臺灣的歷史成因,見陳佳宏:〈第二章　鳳凰折翼──殖民、再殖民到解殖民?林獻堂晚年的政治意向〉,《鳳去臺空江自流:從殖民到戒嚴的臺灣主體性探究》(新北:博揚文化事業公司,2010年)。

23 見林獻堂著、許雪姬編:《灌園先生日記(十八)一九四六年》(臺北:中央研究院臺灣史研究所,2010年)。

氣氛。而臺灣在地的知識菁英，因對國民黨失望而思想左傾者不乏其人，以文學家為例，朱點人被殺、呂赫若在鹿窟被毒蛇咬死、楊逵因發表「和平宣言」坐牢十二年，這些都是臺灣文壇的巨大損失。[24]而養成於日治時期的戲劇人才，卻因二二八而喪命、流亡、歸隱的簡國賢[25]、宋非我[26]、林摶秋[27]，更是戲劇界的損失。

　　一九四九年這個動亂的年代，有臺灣人與大量中國人選擇的路徑相反：包括超過萬人的臺灣兵被騙到中國與共產黨作戰，除了戰死，有不少人被俘，或成為共軍，或逃亡流離失所，被迫滯留在中國，著名詩人岩上老師的胞兄就是這類例子。就在蔣介石來臺前夕的一九四九年九月，林獻堂搭機離臺，直到一九五六年病逝為止，人生最後七年在異國忍受思鄉之苦，不曾回臺。林獻堂，對祖國由期待轉趨失望，遂藉由健康因素赴日求醫，避走他鄉，直至終老。

　　一九五二年五月，曾任林獻堂祕書的葉榮鐘赴日本探視林獻堂，相聚達十天之久，林獻堂欣喜之餘，以〈壬辰五月下旬大仁別莊喜少奇過訪〉一首贈之，詩云：

24 見廖振富：〈為何1949？誰的1949？〉，https://www.facebook.com/notes/%E5%BB%96%E6%8C%AF%E5%AF%8C/%E7%82%BA%E4%BD%951949%E8%AA%B0%E7%9A%841949/2261573180530456/（檢索日期2019年8月20日）。

25 簡國賢（1917-1954），桃園人。簡國賢在戰後以閩南語編作戲劇諷刺當局，並在二二八事件後加入共產黨地下組織，最後遭《懲治叛亂條例》處死刑。

26 宋非我（1916-1992），社子人。一九三三年，宋非我投入「臺灣新劇運動」並參加張維賢所主持的「民烽劇團」，他在一九三四年以「瘦姑媽」一角，獲臺北劇團協會主辦於艋舺榮座的「新劇祭」奪得最佳演技獎。一九四六年，宋非我與簡國賢組織「聖烽演劇研究會」並分別擔任會長和文藝部代表。一九四六年六月九日，聖烽演劇研究會在中山堂演出獨幕劇《壁》和三幕劇《羅漢赴會》，藉以嘲諷國民黨當局，二二八事件後宋非我遭逮捕監禁於警備總部半年。保釋後以經商為由流亡日本。

27 林摶秋（1920-1998），桃園人，劇作家、戲劇導演。曾被《東京新聞》稱譽為「臺灣本島人第一位劇作家」。返臺後，投入臺灣新劇運動。直至二二八後，林摶秋告別劇場，返家接管煤礦事業。

別來倏忽已三年，相見扶桑豈偶然？異國江山堪小住，故園花草有誰憐？蕭蕭細雨連床話，煜煜寒燈抵足眠。病體苦炎歸未得，束裝須待菊花天。[28]

葉榮鐘曾追隨林獻堂多年，兩人情誼極為深厚，林獻堂寫作本詩時，已在日本過著隱居生活將近三年。兩人一別三年，一日得以異地重逢，他鄉遇故知的欣喜，當是讓林獻堂感慨萬千。詩中「相見扶桑豈偶然」、「異國江山堪小住」的「豈」、「堪」之語意，都包含異國蟄居的深沈感慨。「故園花草有誰憐？」一句更是點出林獻堂心中的思鄉情緒。葉榮鐘曾引述這首詩提到：

據我當時的觀察，老人家內心一定充滿著懷鄉的意念，同時也有有家歸未得的苦衷。這兩種互相矛盾的意念，構成了深刻的痛苦，不時在他的內心深處煎迫，使他的生活鬱悶寡歡，進而摧殘了他的生命根源。[29]

以兩人的深厚交情，葉氏這段解讀最能道出林獻堂心中幽微、喟嘆的部分。一九五五年七月二十一日次子猶龍突然過世，林獻堂白髮送黑髮人，即使內心悲痛萬分，仍未回臺灣，僅留在日本哀悼愛兒，並寫下〈囑猶兒〉：「萬里重洋噩耗傳，如聞巨砲擊危巔，九原相待無多日，

28 參見林獻堂著、許雪姬編：《灌園先生日記（二十四）一九五二年》（臺北：中央研究院臺灣史研究所，2012年）。

29 葉氏這段話引自廖振富：〈太平何日度餘年？林獻堂晚年的寂寞與深悲〉，2015年1月31日，https://storystudio.tw/gushi/太平何日度餘年？──林獻堂晚年的寂寞與深悲-2/（檢索日期2019年8月19日）。

先為雙親覓一椽。」[30]一九五六年九月八日林獻堂病逝東京。一生努力為臺灣人爭取福祉，最後卻遠走他鄉抑鬱而終，這毋寧是一大嘲諷。

第四節　《當迷霧漸散》的歷史敘事

後現代歷史敘事學家海登・懷特（Hayden White）曾說，將過去的歷史元素賦予意義，在語言的策略上都須透過「敘事化」（narrativization）的過程進行；敘事本身具有決定意義的功能，並受限於文化中相同的「意義產生體系」來賦予意義的能力[31]，文學作品的歷史敘事之形式，決定了它的內容，「以臺灣戲來演臺灣故事」這類的歷史戲曲／臺語音樂劇作品的演繹，事實上也是作家運用敘事策略重述歷史版本的思考方式。

挖掘歷史記憶，喚回的不是歷史的再現；挖掘歷史記憶其實是：在重塑歷史。Stuart Hall 曾提到歷史詮釋與塑造認同：

> 認同問題其實就是有關「再現」的問題。這些不單是發現傳統的問題，而是創造傳統的問題，同時也是選擇性記憶的演練問題。其中總是涉及壓抑某些事（情）以便浮現其他某些事（情）。認同既壓抑又同時重拾記憶；認同永遠是個敘述的問題，認同總是一個故事──是一個文化告訴自己他們究竟是誰以及他們是從哪兒來的故事。[32]

30 參見林獻堂、許雪姬編：《灌園先生日記（二十七）一九五五年》（臺北：中央研究院臺灣史研究所，2013年）。

31 參見陳建忠：《記憶流域：臺灣歷史書寫與記憶政治》（新北：南十字星文化工作室，2018年），頁76。

32 參見邱貴芬：《仲介臺灣・女人：後殖民女性觀點的臺灣閱讀》（臺北：元尊文化公司，1997年），頁205。

如何挖掘歷史？如何重塑歷史？如何談論「認同」？所牽涉到的其實是「敘述」與「選擇」的問題。歷史敘事的角度與歷史選材的內容，讓我們重新省思自己的身分與自己的文化。

關於「我是誰？我們是誰？」此一大哉問，正是《當迷霧漸散》所欲探討的核心議題。回顧《當迷霧漸散》，整齣作品圍繞著「林獻堂，你為什麼不回來？」的核心命題，大量意識流的似水追憶以及戲中戲的隱喻象徵，所要辯證的無非就是林獻堂的自我詰問：「我是誰？」，這從其英文劇名"Me, Myself and I"亦可看出端倪。"Me, Myself and I"，就是關於一個人的自我追尋、自我建構、自我實現的一段歷程。雖然這三個英文單字都是中文的我，然而在英文語法中，卻是不同意義，而分別為：有主格的"I"、受格的"Me"和反身代名詞的"Myself"。英文的「我」從受詞，到反身代名詞，再到主詞。

關於英文劇名的意義，陳志傑曾作如是的分析：

> 林獻堂的祖母教他「樂善好施」（他是「被」教）、為了族人的發展，安排（他是「被」安排）他前往泉州。兩年過去了，在異鄉的他，慢慢問自己（當主詞等於受詞，我們用「反身代名詞」），我該繼續在泉州嗎？他說服自己，給自己起了「灌園」這個名號，期勉自己像園丁一樣，努力灌溉這個生養他的土地。他終於「說服」了自己，回到霧峰。這時候的「我」，具有更強烈的自主意識。那個「我」常常要自己說服自己才有動力，相信自己才有魄力。那個「我」，更多時候是"myself"。林獻堂辦報紙、成立臺中中學校（臺中一中的前身）、文化協會、櫟社等等，都是從"Me"走到"Myself"的最好例子。做人很難（To be or not to be），做自己（Be myself!）更難，林獻堂一生走過大清帝國、日本帝國、中華民國，人生的最後七年，他

用堅強的「自由意志」選擇了不當「傀儡」，只想「做自己」。
而做自己，得先問問自己「我是誰」"Who am I?" 選擇留在日
本，選擇不回故鄉，選擇不當蔣氏政權的一個棋子，選擇「做
自己」。那個「我」是很堅定的主格，「我」是誰，我就是
「我」，"I" am "I"。[33]

陳氏從《當迷霧漸散》的英文劇名（"Me, Myself and I"）出發，為整
齣戲作了一番合理的註解，筆者認為是相當值得參考的。而這一段辯
證其實也透顯出林獻堂在自我身分認同上的進程與轉變。

　　承上所述，是編劇施如芳揣測林獻堂不願成為國府下的傀儡與犧
牲者，因而自問「我是誰？」不願以傀儡般的「我是我」被迫式的回
應，而讓劇名回歸主格"I"。[34]一九四五年國民政府接手臺灣，接踵而
至的二二八事件、白色恐怖，臺灣的知識分子不是遭逢迫害就是淪為
政治傀儡，有鑑於身邊朋友的遭遇，林獻堂選擇避居日本，度過晚年。

　　林獻堂的身分認同問題，並非單一個案，而是當時臺灣諸多知識
分子的普遍現象，關於日治時期臺灣國家認同問題的研究，大致可區
分為兩大派，一是認為臺灣國族主義的源起是始於日治時期的一九二
〇年至一九三〇年，代表學者為吳叡人等[35]；另一持反對觀點的則是

33 見Jeff Chen臉書專頁於二〇一九年四月四日發表的文章。Jeff Chen本名陳志傑，中
　原大學教師。

34 筆者於二〇一九年八月二十四日寫信請教施如芳關於《當迷霧漸散》英文劇名的擬
　定，她表示：「英文劇名是這齣戲的戲曲中心承辦人許天俠，在開賣之前急著要敲
　定英文名字，他根據我們之前開會時陸陸續續提到的題旨，擬出幾十個英文劇名，
　讓我選擇。其中有一組（一組大概五六個劇名），傾向主角的自我探索、認同這個
　方向，我認可了這個方向，最後一起挑出劇名。」

35 關於此一說法，吳叡人的相關著作可參考〈臺灣非是臺灣人的臺灣不可：反殖民鬥
　爭與臺灣人民族國家論述（1919-1931）〉，收錄於林佳龍、鄭永年編《民族主義與兩
　岸關係：哈佛大學東西方學者的對話》（臺北：新自然主義公司，2001年），頁43-

認為這時期的臺灣國族認同是模糊不清並且夾雜了中華民族認同、日本國家認同與臺灣民族認同的不確定性，代表學者如方孝謙[36]、李筱峯[37]、吳密察[38]等。事實上，當時臺灣的知識分子在日本殖民教育下，雖接受現代化的教育，但卻也不自覺地將自身的國族認同和日本產生了聯結。同時又因為明白內臺差別待遇，以及自小根深柢固的漢族文化教育的影響，清楚瞭解到臺灣人終究不是日本人。這種自覺在一九三〇年代中日戰爭爆發後更顯得無奈和深刻。從林獻堂的日記和詩集中，不難看到，太平洋戰爭後期，當日軍和外國軍隊作戰時，林獻堂是希望日本戰勝的[39]，但當日軍在中國戰場取得重大戰果時，林獻堂的日記中卻不見絲毫喜悅之情[40]，這就是矛盾的心境，也是日治

110；〈福爾摩沙意識型態──試論日本殖民統治下臺灣民族運動「民族文化」論述的形成（1919-1937），《新史學》第17卷第2期（2006年6月），頁127-218。

36 見方孝謙：《殖民地臺灣的認同摸索：從善書到小說的敘事分析，1895-1945》（臺北：巨流圖書公司，2001年）。

37 見李筱峯：〈一百年來臺灣政治運動中的國家認同〉，收錄於張炎憲等編《臺灣近百年史論文集》（臺北：吳三連臺灣史料基金會，1996年），頁275-301。

38 見吳密察：〈臺灣國家認同之歷史回顧──日本時代：一個失敗的經驗〉，收錄於施正鋒編，《國家認同之文化論述》（臺北：臺灣國際研究學會，2006年），頁161-169。

39 見林獻堂：《灌園先生日記（九）一九三七年》：「八月十四日……黃浦江碇泊中之我艦遂一破沉默，十三日午後四十半由上游拔錨向某方面應戰猛擊，……敵軍頑強抵抗，雨中激戰數時尚不退，午前五時增新手對八字橋、橫濱橋我之守備線續加攻擊，皇軍之奮戰邦人感泣……支那爆擊機十數臺行爆擊，我方受相當損害，水上飛機出為應戰，射落敵機二臺。」林獻堂將中國軍隊稱之為「敵軍」，而以皇軍我軍稱呼日軍。《灌園先生日記（九）一九三七年》（臺北：中央研究院臺灣史研究所，2004年），頁296。

40 見林獻堂：《灌園先生日記（十）一九三八年》：「七月七日：自蘆溝橋事變以來，日、支兩軍之死傷者百數十萬，支那人民之死傷者不可勝數，日本新聞稱之曰聖戰，又曰日支共存共榮，又曰東洋之平和，誰敢不信。今日適為一周年之紀念日，時在正午，余亦為默禱東洋之平和，凡破壞平和者天必棄之。」林獻堂以諷刺語法強烈表對於日本軍閥的不滿。《灌園先生日記（十）一九三八年》（臺北：中央研究院臺灣史研究所，2004年），頁165。

時期大多數知識分子在身分認同上的寫照。

　　林獻堂自小接受儒家思想教育。霧峰林家固定訂購《新民叢報》、嚴復的《天演論》、林琴南的翻譯小說、商務印書館的《東方雜誌》、《小說月報》等中國最新書刊[41]，同步接收中國最新訊息。他對於中華文化與中國存在著想像與情感。

　　一九三六年三月林獻堂至上海，在華僑聯合會的歡迎席上曾說：「此番歸來祖國視察」，引起日本軍方不快，臺灣軍參謀長荻州立兵認為林獻堂認中國為祖國，而不認日本為祖國。林氏返臺後，六月十七日參加在臺中公園舉行的始政紀念日園遊會時，荻洲乃唆使流氓賣間善兵衛掌摑其臉頰[42]。這次的祖國事件後，日本當局開始加緊對林獻堂家族進行壓迫，一九三七年五月林獻堂無奈避居日本。

　　林家自宅築有戲臺，也有自己的亂彈戲家班「詠霓園」，主要提供林獻堂祖母羅太夫人觀戲娛樂。林獻堂與其夫人楊水心也常常和親友一同觀賞各類傳統戲曲（歌仔戲、布袋戲、亂彈戲、京戲）、新劇、西方戲劇、歌劇、歌舞表演（紅磨坊、寶塚、東寶、松竹少女歌舞團）、活動寫真映畫（電影）[43]。施如芳從林獻堂家族喜愛傳統戲曲的角度切入，運用三場戲中戲的手法，暗喻林獻堂身分認同的徘徊與無奈，可說是緊扣戲曲本質元素又藉由戲曲內涵去緊扣林獻堂滯留日本終不歸的迴旋。

　　《當迷霧漸散》除了依據史料試圖堆疊勾勒林獻堂，還以倒敘插敘的意識流手法試圖貼近林獻堂的一生。劇中探討了林獻堂（臺灣

41　見葉榮鐘：《臺灣人物群像》（臺中：晨星出版社，2000年），頁272。

42　林獻堂：〈灌園先生日記〉，1951年1月12日，見楊肇嘉：《楊肇嘉回憶錄》（臺北：三民書局，2004年），頁314-315。

43　見高雅俐：〈音樂、權力與啟蒙：從《灌園先生日記》看1920-1930年代霧峰地方士紳的音樂生活〉，收錄於《日記與臺灣史研究：林獻堂先生逝世五十週年紀念論文集》（臺北：中央研究院臺灣史研究所，2008年），頁855。

人）在殖民政權下如何存活與認同的問題，也由於主題沉重，為了避開嚴肅的政治議題，劇本試圖跳脫現實層面的殘酷與無奈，而安排一位具有全知觀點，能跳脫現實線索，穿越古今空間的人物——「辯士」（由孫詩詠扮飾）。辯士自由自在遊走於各場景，穿針引線，把跳躍的時空接連起來，藉由辯士引領觀眾思考，補足人物內心想法。再運用三段戲中戲，藉著王寶釧、伍子胥、李陵、蘇武這幾位戲曲人物的遭遇，以插敘、互文的疏離手法，暗喻林獻堂的身分認同與國族認同的棘手難題。

其中最為特殊之處，莫過於編劇透過戲中戲的折子演出：歌仔戲的《回窯》、《望鄉終不歸》，京劇的《武家坡》、《文昭關》，藉由戲中戲的手法，運用戲曲中的人物遭遇與心境，暗喻了林獻堂身分認同的迷惘與過程，也道盡了林獻堂跌宕的一生，及對「家國」的糾結、無奈與憤悶。首段是第二幕第三場的〈武家坡平貴回窯〉，以歌仔戲和京劇並呈方式，先由孫詩佩飾演薛平貴上場演出〈薛平貴回窯〉，再由鄒慈愛扮演薛平貴與孫詩珮交錯，演出京劇〈武家坡〉。苦守寒窯十八載的王寶釧以血書喚回丈夫薛平貴，豈料卻換來被試探忠貞。這部分的情節安排，暗喻了臺灣割讓日本五十年，終於得以回歸祖國時，接管的國民政府卻以不信任的態度與種族的衝突對立（二二八事件與白色恐怖），衝擊了臺灣人民回歸的想像，也崩解了臺灣人對於祖國的期望。施如芳在處理這段身分認同的徬徨與反思時，善用羅太夫人的觀史高度，以溫暖而沉重的語氣，重新省視臺灣人的家國問題。劇本3-3.2，羅太夫人與年老林獻堂的時空交錯對唱：

羅氏：朝琛呀，【音樂14.3】阿嬤的話你得聽。

【唱】根深風吹搖毋驚，樹正何畏月影斜

家山阻隔是暫且，天涯有路由你行

避在逅樓孤形弔影，抬頭自有明月如鏡

菊殘猶留傲霜枝，為保晚節耐孤淒

王寶釧哪裡是在守平貴？

老獻堂：家在哪裡？國在哪裡？

羅氏：【唱】人生難守家己，一點情根斷捨離。[44]

編劇藉著《武家坡》薛平貴回鄉的欣喜，對照林獻堂的歸鄉無期，並透過王寶釧守貞的志節呼應羅太夫人堅毅守護家族的情操。

第二段是〈伍子胥過昭關〉6-2.2【音樂24.5：詭異傀儡音樂覆蓋】（起四更鼓）：

傀儡眾：（臺語）抓叛徒，抓漢奸，小心匪諜抵你身邊！

【音樂24.6】

朝琛：【吟唱】予取予求相逼甚，同文同種竟君臨；

底事弟兄相殺戮，可憐家國付浮沉。

【影像9：戲中戲之影】

伍子胥：【二黃原板】雞鳴犬吠五更天，（起五更鼓）

傀儡眾：（臺語）抓叛徒！抓漢奸！小心匪諜在你身邊。

伍子胥：想當初在朝為官宦，朝臣待漏五更寒。

到如今夜宿在荒村院，我冷冷清清向誰言！

【音樂24.7覆蓋】

傀儡眾：（國語）保密防諜，人人有責！

伍子胥：【二黃原板】我本當拔寶劍自尋短見，尋短見！

爹娘啊！父母冤仇化塵煙。

44　見施如芳：《當迷霧漸散》劇本，頁19，劇本尚未出版。感謝編劇施如芳提供劇本，讓本文得以完成。

對天發下宏誓願，我不殺平王我的心怎

甘！

傀儡眾：（國語）隄防，小心，匪諜就在你身邊……

老獻堂：（國語）漢奸在你身邊……

伍子胥：【二黃導板】是才矇矓將闔眼！

△戲中戲的敲門聲與朝琛心底的鑼鼓聲交響，朝琛若有所悟。

△舞臺另一方，老獻堂整裝已畢，隨行秘書手提行李箱。

傀儡眾：（臺）啊，獻堂仙，為何一夜返三�？

老獻堂：（臺）我不相信。

傀儡眾：（臺）你自己看。【鳳點頭】

老獻堂：（臺）我不相信。

伍子胥：（臺）哎呀！【與鑼鼓同時】

【二黃散板】一事無成兩鬢斑。

朝琛：（國語）一夜鬢髮全白，伍子胥過昭關。[45]

劇本6-2.3：

△老獻堂象徵性地拉上透光的天窗；朝琛以鏡像對照的概念，

反向於老獻堂，與伍子胥並轡同行。

朝琛：此時不走，更待何時！

老獻堂：時候不早，我要轉來去霧峰了！

朝琛：走！【音樂24.8進】

匆匆登程感何窮，借問憂危第幾重，

搖落天心誰可解，途遙日暮嘆西風。

伍子胥：【二黃垛版】

45 見施如芳：《當迷霧漸散》劇本，頁28-29。

匆匆登程感何窮，借問憂危第幾重，

搖落天心誰可解，途遙日暮嘆西風。[46]

這段呼應了林獻堂在經歷日治（祖國事件）和國民政府統治時期（被
控漢奸）這兩次重大事件後逃往日本的遭遇。伍子胥受迫害，奔往吳
國前苦不得過昭關，憂思過度一夜白了髮，編劇藉伍子胥這股幽悶與
焦躁的情感，詮釋林獻堂避走東京的無奈與悲憤。

　　第三段是〈望鄉終不歸〉：

　　蘇武：你──

　　李陵：兄長。

　　李陵：【唱】今日與兄重相見，半世冤苦怎分辯？

　　蘇武：難道不思鄉嗎？

　　李陵：【唱】啼出血淚空如霰

　　蘇武：哭也無用，何不回去？

　　李陵：【唱】教我如何馬催鞭？

　　蘇武：你的孝義忠心呢？

　　李陵：哈哈哈（苦笑）

　　【唱】孝義忠心一刀剪。

　　　　　聞說兄長在，李陵常掛牽。

　　蘇武：既然掛牽，就該來看我。

　　李陵：【唱】幾回要見無由見。

　　蘇武：真心要見便不難。

　　李陵：【唱】阻隔平生願在雁門關前。【音樂急收，痛，靜止三
　　　　　秒】

46　同前註，頁29。

蘇武：雁門關！？（停步感傷）【音樂墊底，虛幻】

林獻堂：不歸路，難回頭。

蘇武：【唱】思量起，思量起，倦容怎抬？

　　　思量起，思量起，悶懷怎解？

　　　最苦君親恩未報，一生付飄敗，

　　　罪大逆天，怎忍得潸潸珠淚滿腮！

李陵：【唱】兄莫執戀，向前行，休遲延。

　　　　　論興衰貴賤，由在天；蒼海與桑田，幾番變遷。

　　　　　離愁何妨且放寬。

蘇、李：哈哈哈──

△朝琛與蘇武共同演繹以下這唱段。

蘇、朝：【唱】滿腹離愁怎放寬？

朝琛：【唱】身似秋霜難久延

　　　　　我的忠心鐵石堅

蘇武：【唱】若要我折節延年

蘇武：罷！【唱】我拚一命死在眼前

李陵：兄長，你何必如此？

蘇武：唉──

李陵：你我已在望鄉臺，同拜家鄉。祭拜完畢，你轉回大漢去
　　　吧！

蘇武：啊？

李陵：你我同拜家鄉，祭拜完畢，你回轉大漢去吧！

蘇武：既然你歸順在此，望南方向，哪來你的家鄉？

李陵：這──

老獻堂：就沒我的家鄉了。[47]

47　見施如芳：《當迷霧漸散》劇本，頁42-43。

以「李陵戰敗匈奴，漢帝殺李陵一家，使之心碎斷腸」為借鏡，暗喻林獻堂滯日不歸，無奈悲痛的心境。

　　承上所述，編劇以戲中戲的方式，藉由三段折子戲穿插於劇情中，以古喻今、以戲喻實的敘事結構，把林獻堂身分認同的矛盾與糾結，烘托影射出來。在《當迷霧漸散》第四場中有一段眾人吶喊「子孫」、「孫子」的場景：

> 劇本4-1【影像6：另外拍怪誕荒謬】：
> 影中人眾：我們是什麼人？我們是什麼人？
> 辯士：我們是什麼人的子孫？我們是什麼人的子孫？我們是誰
> 　　　的孫子？
> 影中眾人：我是我阿公的子孫。不是什麼人的孫子。
> 辯士：你說，我們是黃帝子孫。
> 影中威翰：我們是黃帝子孫。不是黃帝的孫子。
> 影中婕渝：我們是黃帝子孫。不是黃帝的孫子。
> 影中人眾：我們是黃帝子孫，不是黃帝的孫子。[48]

究竟臺灣人是不是炎黃子孫？能不能是炎黃子孫？在被割讓給日本的那一刻，注定成為臺灣人心中的困惑與揣想。編劇藉此帶出臺灣人的共同疑惑，臺灣文化究竟是不是屬於中華文化？臺灣人究竟是不是炎黃後代？這無限迴旋的問號，從舞臺延伸至觀眾席，徒留給我們反芻省思。

48　見施如芳：《當迷霧漸散》劇本，頁22-23。

第五節　結語

　　臺灣不過三百多年，經歷荷蘭殖民、明鄭立國、滿清之初八十年封島、清末中國最先進的現代化嘗試，五十年日治，再加上四十年孤懸，臺灣在不同時期接受各樣差異極大的文化洗禮。但同時，多元的歷史來源，也是臺灣社會不斷分裂的文化衝突與身分認同的矛盾。關於臺灣的歷史事件與歷史人物，一直是戲曲界爭相取材的對象。其中歌仔戲更是對於此類題材趨之若鶩，據筆者所觀察與整理，截至目前已有三十七多齣，其數量遠超過臺灣其他大戲劇種（京劇、豫劇）[49]。這或許與歌仔戲是本土發展生成的劇種，先天劇種特質、音樂旋律與語言聲腔，更能貼近人民有關，由本土劇種來演出本地歷史、人文、風土民情也就更為順理成章。

　　一九九七年高雄歌劇團的《打鼓山傳奇》首開以歌仔戲演臺灣戲，二〇〇〇年施如芳提出「用臺灣戲說臺灣故事」是指足以在解嚴後的眾聲喧嘩裡表達其史觀的歷史事件。也因為如此，施如芳所發表的作品：歌仔戲《黃虎印》（2006）、京劇《快雪時晴》（2007）、歌仔戲跨界音樂劇《當迷霧漸散》（2019），皆以嚴肅態度探討臺灣人的國族身分迷惘與認同，以編劇家的歷史書寫角度重新詮釋臺灣人民對於國族的想像、期待、失望、堅守、盼望。

　　《當迷霧漸散》是編劇施如芳藉由林獻堂叩問「身分認同」的一部劇作，這也是臺灣人心中永遠複雜的大哉問，從該劇的英文劇名

49 京劇與豫劇皆有以臺灣本土為創作題材的劇目，舉官方劇團為例：國光劇團九〇年代的「臺灣三部曲」：《媽祖》、《鄭成功與臺灣》、《廖添丁》，以及《快雪時晴》；臺灣豫劇團則有：《曹公外傳》、《美人尖》、《梅山春》、《金蓮纏夢》，這些作品大都是起因於官方命題，為順應本土意識的趨勢與潮流所製作，演出後也都引起廣大迴響。只是這些作品雖以臺灣本土的人物或歷史為題材入戲，但其中未必有涉及國族想像與身分認同的議題（《快雪時晴》除外）。

"Me, Myself and I"更是直接表明主題核心思想。《當迷霧漸散》中祖籍漳州，出生成長於臺中霧峰的林獻堂，面對改朝換代，在爭取民主自治的過程中，事實上也是自我認同與身分認同的追尋過程。林獻堂年少時為避開日本初接掌臺灣恐引發的衝突而帶著族人避難中國；年老時則是對於國民政府的強硬霸權政策感到憂心失望而遠避日本，直至終老。他是捍衛漢文化與臺灣人的民族鬥士，又是日本殖民政府極力拉攏的臺灣士紳代表。日本人眼中他是「祖國派」政治運動人士，國民政府時期又被舉報為「漢奸」嫌疑分子，最後隱遁日本終不歸。

為瞭解編劇以何種角度切入、思考、詮釋林獻堂的一生，以及編劇的歷史敘事手法，筆者從近代歷史史料、林獻堂《灌園先生日記》，以及歷史學家的相關研究，來推論、勾勒歷史上林獻堂所遭遇的處境與想法。如此，方可以檢視《當迷霧漸散》劇本的歷史敘事手法，以及編劇企圖表達的史觀。也就是說，本文是以劇本文本進行分析，藉以探看編劇家對於臺灣歷史詮釋的史觀。施如芳對於此次創作曾提到：

> 深刻感受歷史人物的場景，都是現在進行式，歷史從來沒也真正過去，在戲中看到的很多感受或處境，現在臺灣也在經歷，林一生做那麼多事，他覺得他要守住他自己，但這句話沒有出現在我的戲裡面，只是跟大家分享，我把這句話放在我的心裡。[50]

如何召喚歷史人物？如何適切的貼近林獻堂的生命歷程？揣想林獻堂

50 見陳俊廷：〈《當迷霧漸散》揭開林獻堂波瀾一生！施如芳：貼近臺灣土地的戲〉，2019 年 3 月 1 日，https://www.peoplenews.tw/news/f4c7d282-450f-4408-984f-b519e9bbb8f4（檢索日期2019 年 8 月 19 日）。

當下的處境與心境時又該如何觀照全局？編劇在探看歷史時，同時也
在創造歷史，一場以戲來訴說的歷史。以臺灣戲演臺灣故事，在臺灣
到底意味著什麼？從當下的歷史時刻來看，或許只是簡單的對於過去
進行實踐與回顧。而我們能回顧的條件是什麼？基礎為何？回顧對於
過去是揚棄還是傳承？是在逃避還是深化了問題？我想上述問題，是
每位編劇家在創作時都會面臨的省思與疑惑。

　　至於，《當迷霧漸散》演出的即時劇評，紀慧玲於〈闇啞遺民，
影歌交纏《當迷霧漸散》〉提到：

> 林獻堂作為臺灣史重要人物，關於他的一生演繹的戲劇作品非
> 常多，《當迷霧漸散》選擇了老邁、無言、落寞、寂寥的林獻
> 堂晚年視角出發，已有回歸本真與小我的反思之圖。視覺上，
> 舞臺上布置了林家廳堂亭園，又設置了夢臺，巨大遺像如塚，
> 黑白影片卻真實，一切斑雜短逝，人物川流、歷史風雲，如戲
> 一般。好看的全是這班藝人，大約從此會記得王榮裕演過林獻
> 堂、許秀年演過羅太夫人、黃宇琳演過李香蘭，以及古翊汎留
> 著辮子的青年林獻堂，甚至一鳴驚人、明華園第四代的陳玄家
> （飾演小許秀年），他／她們個個身手不凡，造型出色奪睛，
> 創造了舞臺上眾多人物，讓我們記起林獻堂，一個臺灣遺民，
> 闇啞不說的歷史隱喻。只是，迷團果真仍在，卻不是歷史本
> 身，而是看待歷史的方法。一個不說話的人物，從字冊走上舞
> 臺，可以如何表現？晚年的林獻堂仍是一片空白，夢裡帶著我
> 們看戲，舞臺如此多嬌姿彩，唯其不可承受之輕令人咀嚼不
> 已。[51]

51 見紀慧玲：〈闇啞遺民，影歌交纏《當迷霧漸散》〉，刊載於「表演藝術評論台」網

紀慧玲以當晚看戲後的感想寫了這段評論，她所見的是演員精湛的演出、舞臺豐富的流轉與華麗。只是對於一個臺灣遺民主角（林獻堂），闇啞不說的歷史隱喻，依然留有空白，甚至令人不可承受。

　　《當迷霧漸散》重新賦予歷史生命，烙印在觀眾心中的除了整體舞臺藝術的呈現，還有那段既陌生又熟悉的歷史，那是一段歷史皺褶下的歷史。而歷史不僅僅只是歷史，還叩問了每一位觀眾的國族認同的問題，這霧始終沒散。劇中林獻堂一句「國在哪裡？家在哪裡？」強烈的震撼著我們所有臺灣人的心；一句「陌生的同胞緣在島上」鮮明的道出臺灣多元的組成結構；一句「炎黃子孫」的吶喊，喊住了臺灣人心中的疑問，帶出臺灣人身分認同的問題與身分定位的迷思。《當迷霧漸散》所要探看、省思的也是這個龐大而難解的議題。

　　《當迷霧漸散》在歷來「以臺灣戲演臺灣故事」的眾多作品中，是相當具有強烈爆發力的一部戲。施如芳想說的不僅僅是臺灣的一段歷史故事或是一位歷史人物，編劇不允許觀眾僅以看戲的心態進入劇場，而是試圖以沉重的臺灣定位問題與臺人身分認同議題，讓觀眾不得不跳脫劇外，直搗內心，思考這生命中不可承受之輕的問題。可以說，施如芳在《當迷霧漸散》中試圖丟出的是扎扎實實的震撼彈而非煙雨花火的煙霧彈，是緊緊扣問臺灣人身分認同的宿命糾結。戲，最終還是散場，而臺下的觀眾們仍舊在文化衝突中掙扎、平衡與包容，迷霧究竟是散了？還是更濃了？更多「我是誰？」的聲音迴盪在心裡，豈是落得自問自答的跫音。

站，2019年4月4日，https://pareviews.ncafroc.org.tw/?p=34383（檢索日期2020年1月19日）。

第五章
穿越快雪與迷霧* **
──談劇作家的歷史召喚與時代解鎖

第一節　前言

　　臺灣解嚴後，人們對於歷史的解釋與想像出現多元化的現象，作家以歷史角度探看政治與文化的論述，以歷史為主軸及題材的創作源源不絕。以臺灣的歷史事件與人物為題材的小說、戲劇與電影，一直是臺灣近二、三十年來的熱門議題。當作者根據史實進行改編與敷演，事實上是對於臺灣歷史進行歷史書寫與詮釋，而敘事的角度與方法，往往牽動歷史人物的重新定位與歷史事件的重現。在「原鄉」與「異鄉」的對立思維中，我們發現多元想像與多重詮釋的可能性是隨著政治局勢而有新的文化轉接與創造，各種異質文化和身分符碼的衝擊與協調，互涉的結果都指向過往歷史的連結與反轉。

　　在臺灣戲曲史上，同樣探討國族與身分認同的《快雪時晴》（國光劇團，首演於二〇〇七年）[1]及《當迷霧漸散》（一心戲劇團，首演

*　《快雪時晴》劇照（國光劇團提供）可見本書圖版頁1。

**　《當迷霧漸散》劇照（一心戲劇團提供）可見本書圖版頁4。

1　「國光劇團」《快雪時晴》首演於二〇〇七年國家戲劇院，暌違十年，於二〇一七年再度登上國家戲劇院、二〇一八年香港文化中心大劇院演出、二〇一九年臺中國家歌劇院「二〇一九NTT遇見巨人」系列再度搬演。二〇一九年除當家老生唐文華、京劇天后魏海敏的「經典版」外，特邀中生代京劇菁英盛鑑、京劇小天后黃宇琳攜手主演「菁英版」。二〇〇七年導演為李小平，二〇一七年為戴君芳，根據戴君芳導演的自述：「此次復排，在音樂與劇本幾乎不更動的前提下，除了延續李小平導演

於二〇一九年）[2]，皆出自劇作家施如芳的筆下。前者為京劇與國家
交響樂團 NSO 的跨界合作，後者為歌仔戲與音樂劇的跨界融合，這
兩齣戲同時也都是公家單位的年度大型製作。

　　兩劇相隔十二年，《快雪時晴》以臺北故宮博物院所藏國寶「快
雪時晴帖」顛沛流離落腳臺灣為題材，點出「落葉歸根」、「哪兒疼
我哪兒是我家」的意涵；《當迷霧漸散》中祖籍漳州，出生成長於臺
中霧峰的林獻堂，面對改朝換代，在爭取民主自治的過程中，事實上
也是自我認同與身分認同的追尋過程。劇中林獻堂一句「國在哪裡？
家在哪裡？」強烈的震撼著所有臺灣人的心，扣緊臺灣人身分認同的
疑問。

　　事實上，施如芳對於以臺灣戲演臺灣故事，藉由戲劇重新詮釋臺
灣歷史的史觀看法，早已在二十多年前萌芽。[3]若從施如芳的創作作

為全劇五場戲所設定的戲劇色彩與表演手段，為考量日後巡演需求，《快雪時晴》
的舞美、影像皆由原班人馬重新設計，去除繁重的布景陳設，賦予更簡潔、流動的
表演空間，豐富且細膩的視覺語彙。特別是貫串全劇的水墨意象，從混沌宇宙、歷
史水鏡、時空之門、到旋舞不止的毛筆字等，運用互動科技，與表演對話，讓水墨
不只是串場角色，而能潛入文本，勾勒觀者內在情思。」參見二〇一七年《快雪時
晴》節目手冊。此外，關於二〇〇七年與二〇一七年這兩次演出的比較，亦可參考
武文堯：〈游目騁懷，暢敘幽情《快雪時晴》〉，刊載於「表演藝術評論台」網站，
2017 年 11 月 1 日，https://pareviews.ncafroc.org.tw/?p=26624（檢索日期 2022 年 2 月 17
日）。

2　二〇一九年「臺灣戲曲藝術節」的旗艦製作《當迷霧漸散》，由「一心戲劇團」製
作，匯集臺灣藝術界的菁英，由施如芳編劇、李小平導演，演員除了劇團當家兩位
小生孫詩詠、孫詩佩，還特邀歌仔戲天后許秀年、金枝演社藝術總監王榮裕、國光
劇團老生鄒慈愛及傳藝金曲獎得主黃宇琳及古翊汎共同演出。

3　施如芳於〈卸除華麗形式，戲說臺灣故事〉一文提到：「用臺灣戲說臺灣故事」也
一直是河洛的製作人劉鐘元擱在心頭上的大願，這些年來，他試著籌措這樣的劇
本，他曾經說：「如果能製作一齣以『二二八（事件）』為背景的戲，劇團收起來也
沒有遺憾了。」可見，劉鐘元要說的「臺灣故事」，絕非早期歌仔戲班演的《林投
姐》、《周成過臺灣》、《臺南運河奇案》等社會事件，而是足以在解嚴後的眾聲喧嘩

品來探尋，二〇〇八年唐美雲歌仔戲劇團演出的《黃虎印》是施如芳改編自姚嘉文的同名小說，雖公演於二〇〇八年，劇本則完成於二〇〇五年。《黃虎印》一劇描述臺灣一八九五年的一段歷史，中日甲午戰敗，清廷割讓臺灣給日本，巡撫唐景崧成立「臺灣民主國」，並刻「黃虎印」為印信。日軍攻入臺灣，唐景崧倉皇逃離，「臺灣民主國」如曇花一現。之後臺灣人雖拚死保護印信，仍不敵日軍，藉由當時歷史事件刻畫時代大亂局中臺灣人的痛苦與堅持。《黃虎印》可說是施如芳探究臺灣意識與臺灣人身分認同的第一部劇作。

　　經過多年後，施如芳應國立臺北大學研發處智庫中心之邀，於二〇一九年十一月二十九日參與一場文化跨界對談，首次將《快雪時晴》、《當迷霧漸散》兩齣戲相提並論，分享個人以戲曲演繹當代的創作體驗。二〇二一年，施如芳更對於這兩齣深具史觀的作品，寫下專文剖析創作的想法：

> 　　兩劇的題材，在探觸人物心靈深處隱密的同時，都不約而同涉筆歷史的敘事──如何詮釋「我們」是誰，「我們」經歷過什麼，什麼被「我們」共享，什麼被「我們」遺忘──因為歷史幽靈不曾遠去，每個歷史跫音返照自當下現實，內在張力如此深刻，又幽微不絕如縷，「小我」的寫作被更大的力量所臨鑒、所許可，並般般祝福著，彷彿因為「大我」在，從寫作到製作難度都非常高的兩劇，才得以關關難過關關過。不管表演形式拉開多大隱喻的距離，《快雪》、《迷霧》從情節上直觸當

裡表達其史觀的歷史事件。即將於三月下旬在國家戲劇院推出的《臺灣，我的母親》，正是這樣一齣展現「修史」企圖心的戲。」見《PAR表演藝術》雜誌第87期（2000年3月）。二〇〇〇年《臺灣，我的母親》的演出，讓她撰寫專文予以肯定，並提到以戲修史觀的意義。

代的人事物，誠懇地詮釋臺灣還沒翻過去的一頁。[4]

施如芳直述「《快雪》、《迷霧》從情節上直觸當代的人事物，誠懇地詮釋臺灣還沒翻過去的一頁」，顯見她試圖以這兩齣戲重新喚起不被注視的歷史，嘗試討論歷史上被規避的問題。事實上，書寫歷史是還原、貼近歷史的重塑過程，而當歷史事件得以被重塑，「讀者得以回到作者所設定的歷史現場，重新理解歷史，也因此不同歷史必然產生不同的敘事角度，以歷史事件作為敘事重繹的方式，其實也隱喻作者在挑選事件、抉擇敘事方式的意識型態。」[5]文本實際上是對於文化和歷史的創造過程，背後的意識形態和話語機制，不僅成為文化的產物，敘事的角度牽涉到對於歷史的虛構與重建，就讀者（觀眾）的角度而言，也是意識形態的轉移、傳播與掌握。

關於《快雪時晴》的歷來研究，王德威和林幸慧的專文可說是最受到矚目。王德威〈京劇南渡，快雪時晴〉一文深入剖析，提出該劇因此可成為京劇南渡六十年，自表身世，贖回原罪之作，[6]為臺灣京劇重新找到安身立命的論點；林幸慧則是以「亂針繡與點描法」的工

4　見施如芳：〈跋涉中的最遠與最近──試剖《快雪時晴》、《當迷霧漸散》的內在穿越〉，收錄於單德興等合著：《譯鄉聲影：文化、書寫、影像的跨界敘事》（臺北：五南圖書出版公司，2021年），頁16。

5　參考陳建忠：〈歷史敘事〉一文，刊載於「臺灣文化入口網」網站，https://toolkit.culture.tw/literaturetheme_151_26.html?themeId=26（檢索日期2019年8月10日）。

6　王德威於〈京劇南渡，快雪時晴〉一文提到：「《快雪時晴》的題材顯然更讓觀眾發出心有戚戚焉的聯想。有意無意間，施如芳觸及了中國文化史中的重要命題：「南渡」。而她希望從藝術媒介──不論是書法還是戲劇──找尋救贖的形式。從東晉到臺灣，從南宋到明清，她所觀照的問題如此之大，以至於在找尋答案時每有力不從心之處。即便如此，《快雪時晴》已經為京劇本身南渡的意義，找到新的起點。」見《聯合文學》第276期（2007年10月），頁34-42。

藝手法來詮釋《快雪時晴》的情節結構與敘事手法，[7]肯定該劇以歷史展卷的磅礴企圖及細膩情思。整體而言，前賢的研究都給予《快雪時晴》高度肯定。至於《當迷霧漸散》，紀慧玲的〈闇啞遺民，影歌交纏《當迷霧漸散》〉提到該劇格局恢宏，頗有《桃花扇》以史寓史企圖，舞臺上實力派演員，搬出諸多變身或變腔聲技，不得不讚嘆佩服，編、導、演如此設計與調度，非大腕製作與優異演員難以達到。[8]幾位前賢的論著與觀點多集中在作品的舞臺呈現與情節結構，至於兩劇所牽涉的國族認同問題與劇作家書寫史觀，則尚未有專文進行討論。

　　《快雪時晴》、《當迷霧漸散》兩齣戲同樣關係到國族與歷史觀的敏感議題，並同樣在戲曲史上舉足輕重，引起熱烈迴響與討論，編劇究竟如何召喚歷史人物？如何適切的貼近歷史人物的生命歷程？在詮釋歷史宿命下的人物處境與心境時，又如何觀照全局？而編劇對於這兩齣戲在國族與身分認同的議題上又有何詮釋與異同？本文試圖聚焦於此，分別從「時間密碼的解鎖與重設」及「『原鄉』／『異鄉』的徘徊與游移」兩方向進行探討，再針對編劇的歷史敘事與歷史書寫提出淺見。在臺灣文學史之建構與發展上，臺灣劇場的發展往往被忽略，也鮮少從戲劇（戲曲）作品的角度，探看臺灣意識與國族認同的問題。希望本文能稍稍補充臺灣文學中戲劇（戲曲）較少被討論的部分。

7　林幸慧於〈亂針繡與點描法：國光劇團新京劇《快雪時晴》〉一文提到：「這次的《快雪時晴》亦然，創意令人讚嘆，深厚真摯的情感令人動容，展卷幾度便要幾度淚潸潸，特出的結構卻令人瞠舌不下。亂針繡針法錯亂，但絕非雜亂，點描法的各點色彩配置也都經過精密計算，作者要總綰全局，才可能創造逸品」。刊載於「表演藝術評論台」網站，2017年11月9日，ttps://www.thenewslens.com/article/82493（檢索日期2022年2月10日）。

8　見紀慧玲：〈闇啞遺民，影歌交纏《當迷霧漸散》〉。刊載於「表演藝術評論台」網站，2019年4月4日，https://pareviews.ncafroc.org.tw/?p=34383（檢索日期2022年2月12日）。

第二節　時間密碼的解鎖與重設

　　《快雪時晴》將王羲之「快雪時晴」帖的二十多字問候語，穿越五度時空，橫跨一千六百多年，從東晉亡朝到臺灣，以兩條副線一條主線為劇情結構。一條副線為裘家母生養二子，兄弟長大後投靠不同陣營（狼國、虎國），兩人各為其主而兄弟互相殘殺；另一條副線為兩位外省族群的直述式離散與告白。狼虎國寓言和國共內戰史實，兩條劇情的副線交錯並陳，都指向戰亂背後的政治本質，思索著人們在歷史波瀾裡如何安身立命。而主劇情的主線則是以王羲之的「快雪時晴」帖為開端，東晉張容在北伐前夕收到王羲之在「快雪時晴」帖中稱他為「山陰張侯」，張容為此難以釋懷（張容原本祖籍江北清河，後因北方兵亂，晉室南渡而遷居山陰地區〔今浙江紹興〕）。雖戰死沙場，仍難以安息的張容魂魄便追著「快雪時晴」帖而經歷唐太宗的昭陵、南宋秦淮河的舟船、清乾隆皇帝的三希堂、臺北的故宮博物院。其中一九四九年國民政府來臺，也把「快雪時晴」帖輾轉帶來成為臺北故宮博物院鎮館之寶，一項藝術品所延伸的家國符碼也就此展開。一九四九年是一個劃時代的重要紀年，也是家國情感連動的重新啟動與關閉。

　　一九四九年的文學氛圍為流亡者的歷史，以此贖回記憶，並寄望於未來重返家園，國族認同之凝聚遠低於對個人對存在意義的惶恐。關於一九四九年的歷史記憶書寫一直是許多文人所關注，最為人熟知的是二〇〇九年龍應台《大江大海一九四九》。此外，二〇〇九年齊邦媛的《巨流河》也曾有大篇幅描寫一九四九年前後的歷史追憶。二〇一九年《鹽分地帶文學》雜誌七十九期（2019年3月號）推出「被遺忘的一九四九」專題，邀請不同世代、出身各異的作家共同書寫。

　　編劇對於《快雪時晴》創作動機曾提到是受到紀錄片《尋找太平

輪》的影響，而特意聚焦於一九四九年「外省人」的唐山過臺灣。[9]
關於一九四九年來臺「外省人」的處境與心態，中央研究院民族學研究所研究員林美容形容：

> 由於是大陸失陷而產生的被迫性移民，以軍人為多，而且其中
> 有不少是被迫從軍的，雙重的被迫讓他們對於移民的事實產生
> 很大的拒斥，而更加懷念大陸的老家，眷村政策也使他們隔離
> 於臺灣的本地社會，執政黨的強勢領導與大中國主義更加強了
> 他們回歸的信念，而無視於他們所生存立基的土地。[10]

在這種中國意識之下，加上執政當局的刻意迴避，臺灣的歷史文化是不被重視，臺灣認同的問題更是不被考慮的意識形態。

　　《快雪時晴》以一九四九年為密碼，帶領觀眾穿越古今的張容為解碼人，以書法藝術品為解碼線索，解開國族身分認同的枷鎖與桎梏，回歸土地孕育與安身立命的議題，重新思索家國意義。劇中對於經歷戰亂而終得以安身立命的人物如王羲之、外省兵，多有深刻描繪。王羲之在「快雪時晴帖」寫道：「佳想安善，未果，為結，力不次。」王羲之偏安江南，對於政治早已不留戀，對於舊朝家國早已放下；隨國民政府遷臺的外省兵，在臺落地生根幾十年後喟嘆：「哪兒疼我哪兒是我家」。一九四九年撤退來臺的國民政府，以臺灣為復興基地，反共復國為大業，雖然「一年準備、兩年復國、三年掃蕩、四年成功」的復國神話未曾實踐，反共與政治過客心態卻形成臺灣五○、六

9 　見施如芳：〈跋涉中的最遠與最近──試剖《快雪時晴》、《當迷霧漸散》的內在穿越〉，收錄於單德興等合著：《譯鄉聲影：文化、書寫、影像的跨界敘事》（臺北：五南圖書出版公司，2021年），頁3-4。

10 　見林美容：《臺灣文化與歷史的重購》（臺北：前衛出版社，1996年），頁74。

○年代的時代意識與社會氛圍。[11]劇中外省兵來臺幾十年後，對於生活於斯的土地也轉為認同與疼惜，劇末外省人姜成章夫妻的對話成了張容領悟書帖的最終關鍵，該劇第五場（主景臺北國立故宮博物院）：

> 姜妻：王羲之的快雪時晴帖呢。
>
> 姜成章：好，好字，好自在的筆畫，我常想呀，我這喪亂的一輩子，糊里糊塗、慘慘淒淒，是白活了，（泫然欲泣）還不如書聖的一筆畫有意義呢。
>
> 姜老妻：說什麼傻話，書聖也是人哪，王羲之若沒活過他那喪亂的一輩子，能有這麼自在的筆畫嗎？
>
> 姜成章：說得也是，哪兒疼我，哪兒就是我的家！
>
> 張容：【唱】喪亂之痛痛何如
>
> 　　　　片刻會心傾我素懷
>
> 　　　　萬里江山置之度外
>
> 　　　　欣於所遇天真還復來
>
> 　　　逸少──
>
> 　　　【唱】你書聖之名傳千載
>
> 　　　　我傳家之寶幸無災
>
> 　　　　歷盡無常千百態
>
> 　　　　筆鋒藏情何須猜
>
> 　　　　方寸之地駐風采
>
> 　　　　勞勞一夢落定塵埃
>
> 　（音樂聲起，大地之母上，一抹光隨身，張容休憩在其身旁）

11 反映在文學上，五○年代的文學活動幾乎都是由官方所主導，以「反共文學」與「懷鄉文學」為主流，一是以反共為目標的戰鬥文藝運動，一是以大陸故鄉為題材，充滿過客心態與思鄉情懷。

> 張容：暫得於己，快然自足，快雪時晴帖，有人與你聲息相
> 通，你何妨就在這裡，安心歇會兒。[12]

一九四九年，改變了許多人的命運，不管是臺灣人還是外省人，都在一九四九年這個時間點上，被迫進行了時間密碼的解鎖與重設，對於自己的「家國」符碼也進行了轉化與變動。

　　比起京劇《快雪時晴》，《當迷霧漸散》雖同樣也是非線性敘事手法，但由於情節結構更加散碎，載體形式更多樣，整體的戲劇節奏相對更快。「戲曲劇種不再是穩固而完整的敘事主體，而是效力於敘事造境的手法」[13]，而且只存在於戲中戲，多數時候以音樂劇、現代戲元素敘事及抒情。影像多媒體從老照片、老電影、新聞片到角色入鏡新拍的畫面，載體切換貫串全場。《當迷霧漸散》如幻術紛呈，挑戰觀眾觀戲經驗的極限程度，也挑戰戲曲劇種的框架規範，編劇以戲說史的企圖心與實驗精神，比《快雪時晴》有過之而無不及。

　　《當迷霧漸散》主線是林獻堂其人其事，描述「臺灣議會之父」林獻堂的一生，日治時期為臺灣人民致力追求平等公民身分，為何在國民政府來臺後，選擇晚年滯留殖民母國日本不願臺灣；另一條線，則是許秀年扮演的羅太夫人及演員自身與歌仔戲變遷發展的結合，從而帶出林獻堂看電影的文明娛樂，也牽引出臺灣從清末、日治到光復後，新劇舊戲的變遷到電影崛起。劇中戲曲劇種的戲中戲，包括《回窰‧武家坡》、《文昭關》、《望鄉‧終不歸》，其中的離別、拒歸、拒降，則是編劇揣想林獻堂當時的心境與處境。而時間上，為了貼近清

12　施如芳：《快雪時晴：施如芳劇作三齣快雪時晴燕歌行花嫁巫娘》（臺北：天下雜誌，2017年），頁110-112。

13　見施如芳：〈跋涉中的最遠與最近──試剖《快雪時晴》、《當迷霧漸散》的內在穿越〉，收錄於單德興等合著：《譯鄉聲影：文化、書寫、影像的跨界敘事》（臺北：五南圖書出版公司，2021年），頁13。

末、日治到民國的不同時期，該劇以臺語為主，時而切換華語、日語，戲曲只是其中一類，但更多的是各類音樂形式的交錯。

《當迷霧漸散》可說是以一九五六年作為林獻堂對於家國的告別與回歸，也是人生的解鎖與重設。林獻堂晚年滯日，一九五六年九月八日病逝東京。《當迷霧漸散》以老獻堂回顧家園的視角開啟戲劇，編劇設計雙線敘事的情節，故事描述林獻堂收到孫女林琳來信，告知歌仔戲班在拍古裝片，她則參與了時裝片演出，希望林獻堂能回鄉；東京這一頭，老獻堂收到家書陷入回想，他依稀望見萊園，而祖母羅太夫人還在等他回來一同看戲。他想起臺灣回歸祖國的政治現實，也想起電影明星李香蘭曾造訪霧峯林家，以及戰後被指控為漢奸的際遇[14]，穿插的情節線索，虛實交錯的今昔。

一九四九年是個動亂的年代，一九四九年六月國民政府公布實施「整治叛亂條例」，一九五〇年六月頒行「檢肅匪諜條例」，瞬間全臺風聲鶴唳，瀰漫肅殺之氣。有臺灣人與大量中國人選擇的路徑相反：包括超過萬人的臺灣兵被騙到中國與共產黨作戰，除了戰死，有不少人被俘，或成為共軍，或逃亡流離失所，被迫滯留在中國，著名詩人岩上老師的胞兄就是這種例子。而臺灣在地知識菁英，因對國民黨失望而思想左傾者不乏其人，單以文學家為例，朱點人被殺、呂赫若在鹿窟被毒蛇咬死、楊逵因發表「和平宣言」坐牢十二年，這些都是臺灣文壇的巨大損失。

林獻堂在戰後盡心盡力協助國民政府完成接收工作並謹守本分，以其名望理應在光復後的政壇上扮演重要角色，但是事實卻不然。臺

14 一九四六年一月十七日至二十四日，依「檢舉漢奸辦法及其技術實施細則」，臺灣進行漢奸總檢舉。二月二十一日，陳儀下令逮捕「臺灣獨立事件」成員及「漢奸」林熊祥、辜振甫等人，分別判刑監禁。林獻堂原本在名單內，其姪兒林正澍（時任職警總）在二十日帶領他前往探訪警總調查室主任陳達元，雙方經過一番辯解才從名單中刪去。

灣被國民政府接收，回歸「祖國」懷抱後，在強調祖國認同的背景下，林獻堂失去了為「臺灣人」代言的正當性，而就國民政府而言，他們的統治權擁有了「祖國」賦予的正當性，便不需要林獻堂的支持背書了。[15]

　　林獻堂感受到國府統治下的肅殺氣氛，對祖國由期待轉趨失望，就在蔣介石來臺前夕的一九四九年九月，藉由健康因素赴日求醫，避走他鄉，直至終老。一九五六年林獻堂病逝為止，人生最後七年在異國忍受思鄉之苦，即使次子過世也只寫詩悼念[16]，不曾回臺。滯留日本的林獻堂究竟為何不回臺？人生的餘年究竟有多煎熬？《當迷霧漸散》從一九五六年倒敘林獻堂的一生，編劇揣想是否林獻堂化作一縷幽魂，才有回家的可能，一九五六年可說是林獻堂對於家國的告別與回歸，也是他人生的解鎖與重設。

第三節「原鄉」／「異鄉」的徘徊與游移

　　《快雪時晴》是命題作文，編劇施如芳在《快雪時晴》創作因緣上提到：

　　　　《快》劇緣起於命題。教育部指示轄下的國光劇團製演「本土」京劇，安祈老師苦思解圍之道，想到一直在寫歌仔戲的

15　關於林獻堂失去了為臺灣人代言的正當性，以及國民政府挾祖國之名以控制臺灣的歷史成因，參見陳佳宏：〈第二章　鳳凰折翼──殖民、再殖民到解殖民？林獻堂晚年的政治意向〉，《鳳去臺空江自流：從殖民到戒嚴的臺灣主體性探究》（新北：博揚文化事業公司，2010年）。

16　一九五五年七月二十一日次子猶龍突然過世，林獻堂白髮送黑髮人，即使內心悲痛萬分，仍未回臺灣，僅留在日本哀悼愛兒，並寫下〈囑猶兒〉：「萬里重洋靈耗傳，如聞巨砲擊危巔，九原相待無多日，先為雙親覓一椽。」見林獻堂、許雪姬編：《灌園先生日記（二十七）一九五五年》（臺北：中央研究院臺灣史研究所，2013年）。

我，她說這戲和 NSO 國家交響樂團跨界合作，不必太規範，
若找對題材，她相信我能用藝術手法鋪排本土情懷。電話裡，
我直覺地回應，京劇要說發生在臺灣的故事，演繹外省人的生
命經驗會比較妥貼，安祈老師輕柔地問：「外省人的題材，也
算本土嗎？」問我，似乎也在問自己。[17]

國光藝術總監王安祈所回應的「外省人的題材，也算本土嗎？」這句
話頗令人尋味。族群融合一直是臺灣被迫面對的敏感議題，國光劇團
為順應本土趨勢與潮流，九〇年代曾製作「臺灣三部曲」：《媽祖》、
《鄭成功與臺灣》、《廖添丁》。[18]二〇〇七年《快雪時晴》製作時，國
民政府來臺也已超過半世紀，可是「本省」、「外省」的化約與情結似
乎仍根深柢固於大眾。何謂「外省人」？何謂「臺灣人」？何謂「原
鄉」？何謂「異鄉」？《快雪時晴》裡張容、姜成章、高曼青對於自
己故鄉的徘徊與游移，編劇試圖創造出「原鄉」／「異鄉」的反轉與
衍義，給予觀眾重新思索此一問題。

關於家國符碼的轉動，第二場超時空場：「再回首竟已相隔海天
外」，國民政府軍遺孀高曼青唱道：「烽火連天誰為主宰，離鄉背井誰
把路開，再回首竟已相隔海天外，怎禁得沉甸甸離恨愁懷，王逸少手
起筆落心相應，平生心事付知音」。張容唱道：「圓筆藏鋒暗潮湧，未
果為結語未詳，快雪時晴道不盡，也是我辜負了水墨有靈」。[19]從東晉

17 參見施如芳：《快雪時晴：施如芳劇作三齣快雪時晴燕歌行花嫁巫娘》（臺北：天下
　雜誌，2017年），頁39。

18 《媽祖》於一九九八年四月十七至十九日國家戲劇院演出；《鄭成功與臺灣》於一
　九九九年一月一至三日國家戲劇院演出；《廖添丁》於一九九九年十月二十二至二
　十三日國家戲劇院演出。

19 施如芳：《快雪時晴：施如芳劇作三齣快雪時晴燕歌行花嫁巫娘》（臺北：天下雜
　誌，2017年），頁73-74。

到民國，相差一千多年，都因為戰亂而被迫離鄉，一位是遺孀，一位成了孤魂，嘆顛沛、嘆流離，但都藉著「快雪時晴」帖的落腳，而得到某種程度的領悟與釋懷。本劇第三場，另一個超時空場：「好一個義薄雲天」，正當張容百感交集，領悟到「王羲之頓首，山陰張侯」，原來是王羲之邀他一同終老江南，此時劇中扮演全知觀點的大地之母唱道：「兒孫不作風中絮，他鄉日久成故居，心有所屬，情有所繫，瓜瓞綿綿，莫嘆流離」。[20]指出「莫流離，他鄉也能成故居」，喚起我們對自己所生長的土地的認同與疼惜，「原鄉」／「異鄉」的糾結，此時似乎也沒那麼緊要，身分認同得到鬆綁。

　　《快雪時晴》的尾聲，編劇更是託以弦外之音，以暗喻的筆法，點出整部作品的旨趣：

> 地母：【唱】飄飄何所似
> 　　　　　或沉重　或輕盈
> 　　　　　飛入大化中
> 　　　　　形骸落盡見從容
> 幕外音：【唱】縱然弱水有三千
> 　　　　　只得一瓢飲
> 地母：【唱】啜飲淺酌且自品
> 　　　　　沉吟　沉吟
> 　　　　　看千帆過盡
> 　　　　　水月何曾有虧盈[21]

張容戰死後魂遊飄零，穿越時空追尋「快雪時晴」帖，最終來到臺北

20 同前註，頁94。
21 同前註，頁112-113。

故宮，見盡離散眾生相，才終於體悟王羲之邀他終老江南的弦外之音，解開心中執念。這執念是張容，也是所有大時代下眾生的悲歡離合，探索著流離者的生命經驗。

《當迷霧漸散》旨在定位「臺灣議會之父」林獻堂的一生，透過戲劇的藝術手法，以臺灣歷史人物與歷史事件為題材，演繹一段歷史皺褶下不被看見的臺灣，讓迷霧中臺灣人的命運縮影，得以撥雲見日。編劇試圖藉由非線性結構的意識流手法，打破時空，以虛實交映，呈現林獻堂的一生，堆疊出他矛盾與徬徨的心境，探看日治時期至國民政府來臺，兩個執政體系下，臺灣人民在國族情節上的徘徊與認同的艱難課題。

《當迷霧漸散》的主軸圍繞著林獻堂餘生為何不願回故鄉的謎題。透過劇中三段戲中戲（也是整部作品唯有的戲曲劇種）來體現林獻堂不同時期的心境。第一段是藉《回窯・武家坡》（歌仔戲與京劇）薛平貴回鄉的欣喜，對比林獻堂的歸鄉無期，並透過王寶釧的貞節對映羅太夫人的堅毅。一八九五年臺灣割讓日本，祖母命少年獻堂帶族人到泉州，孤單的壽誕日，羅太夫人點了《回窯・武家坡》；第二段是《文昭關》（京劇）內容是伍子胥受迫害，奔往吳國前，因過度愁悶憂慮而一夜白頭，對照的是林獻堂於國民政府高壓時期，身處亂世避走東京，內心的悲憤與無奈。第三段的《牧羊記・望鄉》（歌仔戲），則以李陵敗戰匈奴，漢帝殺李陵一家的史事為鏡，暗喻滯日不歸的林獻堂。滯日七年，面對國民政府的屢屢勸歸，他筆下詩稿，分明流露思歸之情[22]，但直到兒子過世，林獻堂都沒有回臺。眼見自己猶如風

22 林獻堂〈壬辰五月下旬大仁別莊喜少奇過訪〉詩云：「別來倏忽已三年，相見扶桑豈偶然？異國江山堪小住，故園花草有誰憐？蕭蕭細雨連床話，煜煜寒燈抵足眠。病體苦炎歸未得，束裝須待菊花天。」見林獻堂著、許雪姬編：《灌園先生日記（二十四）一九五二年》（臺北：中央研究院臺灣史研究所，2012年）。

中殘燭，他為自己點了《望鄉・終不歸》，再看一次李陵別蘇武。

這三段經典戲曲折子戲，皆非一時一地的某戲班演出，而是林獻堂霧峰萊園戲臺的聯想，藉以烘托林獻堂的思鄉之情。戲曲折子戲交錯於劇情中，成了林獻堂處境與內心的最佳寫照，編劇移植傳統戲曲，回歸戲曲劇種的本質，或明喻，或暗喻，都指涉林獻堂在時代變動下的身分認同與反思。

承上所述，編劇以戲中戲的方式，藉由三段折子戲穿插於劇情中，以古喻今、以戲喻實的敘事結構，把林獻堂身分認同的矛盾與糾結，烘托影射出來。在《當迷霧漸散》第四場中有一段眾人吶喊「子孫」、「孫子」的場景：

> 劇本4-1【影像6：另外拍怪誕荒謬】
> 影中人眾：我們是什麼人？我們是什麼人？
> 辯士：我們是什麼人的子孫？我們是什麼人的子孫？我們是誰的孫子？
> 影中眾人：我是我阿公的子孫。不是什麼人的孫子。
> 辯士：你說，我們是黃帝子孫。
> 影中威翰：我們是黃帝子孫。不是黃帝的孫子。
> 影中婕渝：我們是黃帝子孫。不是黃帝的孫子。
> 影中人眾：我們是黃帝子孫，不是黃帝的孫子。[23]

究竟臺灣人是不是炎黃子孫？能不能是炎黃子孫？在被割讓給日本的那一刻，注定成為臺灣人心中的困惑與揣想。編劇藉此帶出臺灣人的共同疑惑，臺灣文化究竟是不是屬於中華文化？臺灣人究竟是不是炎

23 參見施如芳：《當迷霧漸散》劇本（未出版，頁22-23）。感謝施如芳提供！

黃後代？這無限迴旋的問號，從舞臺延伸至觀眾席，徒留給我們反芻省思。

《當迷霧漸散》大量意識流的似水追憶以及戲中戲的隱喻象徵，所要辯證的無非就是林獻堂的自我詰問：「我是誰？」，這從該劇的英文譯名"Me, Myself and I"亦可看出端倪。"Me, Myself and I"，就是關於一個人的自我追尋、自我建構、自我實現的一段歷程。雖然這三個英文單字都是中文的我，然而在英文語法中，卻是不同意義，而分別為：有主格的"I"，受格的"Me"和反身代名詞的"Myself"。英文的「我」從受詞，到反身代名詞，再到主詞。編劇施如芳揣測林獻堂不願成為國府下的傀儡與犧牲者，因而自問「我是誰？」，不願以傀儡般的「我是我」被迫式的回應，而讓劇名回歸主格"I"。[24]從英文譯名的定名，更可見編劇試圖討論林獻堂對自己身分認同的猶豫與躊躇，而台灣是原鄉抑或是異鄉，也成了林獻堂徘迴與游移的另一個議題。

第四節　編劇家的歷史敘事與書寫

二〇一九年十一月二十九日施如芳在國立臺北大學研發處智庫中心所舉辦的跨界文化對談中，曾言道「《快雪》是我走得最遠的一齣戲，《迷霧》是我離自己最近的一齣戲」，之後她解釋這段話：

> 最遠、最近，都是標籤式的表述，寫戲之外的小我，明顯受限於時間空間的知見，遠不如寫戲寫到不知如何是好的大我，能

24 筆者於二〇一九年八月二十四日寫信請教施如芳關於《當迷霧漸散》英文劇名的擬定，她表示：「英文劇名是這齣戲的戲曲中心承辦人許天俠，在開賣之前急著要敲定英文名字，他根據我們之前開會時陸陸續續提到的題旨，擬出幾十個英文劇名，讓我選擇。其中有一組（一組大概五、六個劇名），傾向主角的自我探索、認同這個方向，我認可了這個方向，最後一起挑出劇名。」

　　參透時間空間都是人為意識的虛設。我必須說，《迷霧》製作得
　　如此曲折，實是因為，我輩從小接受並內化於心的國民教育，
　　讓臺灣比中國離我們遠得多，讓古代比現代看起來美得多。[25]

為維護中國文化正統與鞏固大中國意識，國民政府長期打壓具有臺灣
意識的文化發展，大中國化的教育，讓臺灣人對於臺灣的歷史與地理
陌生，甚至視臺灣文化為邊陲、附屬、落後，喪失對本土文化的認同。

　　編劇在探看歷史時，同時也在創造歷史，以一場又一場的戲，來
訴說歷史。戲劇重新賦予歷史生命，烙印在觀眾心中的，除了整體舞
臺藝術的呈現，還有那段既陌生又熟悉的歷史，而歷史不僅僅只是歷
史，還叩問了每一位觀眾的國族認同問題。這快雪後的乍暖，這濛霧
退後的清澈，呈現在氍毹場上勢不可擋的氛圍，猶如銀瓶乍破水漿
迸，讓人目眩神迷，咀嚼再三。

　　《快雪時晴》、《當迷霧漸散》演出後，或有評論者認為作品斷
裂、鬆散、紛雜[26]，但筆者認為這反倒是布萊希特式「間離化」的效

25 見施如芳：〈跋涉中的最遠與最近──試剖《快雪時晴》、《當迷霧漸散》的內在穿
　　越〉，收錄於單德興等合著：《譯鄉聲影：文化、書寫、影像的跨界敘事》（臺北：
　　五南圖書出版公司，2021年），頁16-17。

26 關於《快雪時晴》劇本的跳躍破碎，林幸慧：〈亂針繡與點描法：國光劇團新京劇
　　《快雪時晴》〉提到：「施如芳攤開一地看似破毀的結構，再以深情綰結今古，讓
　　《快雪時晴帖》的收件人張容神靈不滅，千載追尋。這樣跳躍式的劇本結構幾乎不
　　再屬於戲曲範疇」刊載於「表演藝術評論台」網站，2017年11月9日，https://www.
　　thenewslens.com/article/82493（檢索日期2022年2月10日）；關於《當迷霧漸散》的
　　結構情節斷裂紛雜的相關評論，如紀慧玲：〈闇啞遺民，影歌交纏《當迷霧漸散》〉：
　　「《當》一方面意有所指，但又極力隱諱化；一方面鉅細靡遺選取諸多林獻堂生平
　　事件與交涉，但難以連貫脈絡。……或許，如有《桃花扇》四十四齣篇幅，戲裡歷
　　史沈重的包袱、抒情的造像、敘事的不同脈絡並置，以及音樂混融的交會，都可以
　　得到更充裕寬舒的處理。這就回到了劇本第二條軸線，關於新舊戲（影）劇演變的
　　置入與處理。或許為了融入戲劇變遷史足夠篇幅，也帶著以戲托史的文本互涉熱

果，為的是讓觀眾能驚疑、震撼、感動，乃至於反思。編劇家要探索的是哪些契入他們自己生命和文化之中的「記憶」，編劇透過與觀眾的交流中，獲得某種抗拒壓抑的可行實踐方式。正如施如芳於二〇一七年《快雪時晴》演出節目手冊〈可遇不可求〉一文提到：

> 演出前後不絕如縷的劇評／觀眾回饋，讓我知道對生命、歷史、文化的底蘊，有探索有體會的人，如何從《快雪時晴》各取一瓢，映照自心，抒情性大過於故事性的《快雪時晴》，能獲得文章知己的解讀讚嘆，證明浮躁混亂而各言爾志的臺灣，是編劇可遇不可求的創作土壤。

在真實／意識形態間完美縫合的文學文本，戲劇是一座橋樑，以自身的特有話語構成「召喚」作者／讀者的有力方式。

筆者認為無論是《快雪時晴》或《當迷霧漸散》，都可以看出編劇試圖從「時間密碼的解鎖與重設」、「原鄉／異鄉的徘徊與游移」中討論家國符碼的轉化與變動。編劇將自己的戲劇境界由「個人」推向族群，由經驗推向歷史，試圖從小我喚起大我的歷史史觀。至於成效，根據國光劇團的「二〇一七年《快雪時晴》觀眾問卷彙整資料」的統計，觀眾年齡層以「十八至二十五歲」居多，職業別裡以「學生」最多，觀眾學歷以「大學生」居多，吸引觀眾前來看戲的主要原因以「喜愛題材內容」居多，觀眾滿意度則高達百分之九十六「很滿

情，但卻擠壓了人物史與戲劇史合理化的脈絡。……多數時候，斑雜的資訊、鋪滿的多元唱腔與音樂，也會轉移我們的心思。」刊載於「表演藝術評論台」網站，2019年4月4日，https://pareviews.ncafroc.org.tw/?p=34383（檢索日期2022年2月12日）；林立雄：〈還在迷霧裡《當迷霧漸散》〉：「《迷》劇在整體結構上鬆散、錯雜，沒有明顯的先後順序」刊載於「表演藝術評論台」網站，2019年4月11日，https://pareviews.ncafroc.org.tw/?p=34548（檢索日期2022年2月12日）。

意」、「滿意」。[27]這份觀眾意見調查的統計除了提供演出劇目行銷策略的全方位觀察，更能反映觀戲者體驗過程中的感受。以身分認同家國符碼為題材的《快雪時晴》，能受年輕觀眾的喜愛，顯示新一代年輕人對於自己身處土地的關懷與期待。

近年，蕭阿勤教授關注臺灣文學史之建構與臺灣文化民族主義之關聯，他認為一九八○年代初期開始，建構臺灣文化「特殊性」的文化／政治活動的重心，主要就是在文學、語言、歷史[28]。因此所謂知識分子「建構」文學傳統的功能性，「不管是建構一個文學傳統、企圖復興某種本土語言，或是形塑對過去的新認識，這些知識分子的文化活動對某種特殊的臺灣民族意識的發展，以及對臺灣民族主義運動影響的深化，都非常重要」。[29]在長期大中國意識形態之下，「人民記憶」被阻滯與消解，讓敘事文學回歸與人民的歷史經驗相互作用，成為文學作家的使命。林美容曾提到：

> 臺灣史應該是臺灣人民的歷史，一個我們可以從中去瞭解人民的歷史經驗的歷史，一個我們可以傳承可以開創的歷史。當我們把自己的歷史仍然置於移民母國的歷史的時候，那是怎樣的

27 見張育華、陳淑英：《國光的品牌學：一個傳統京劇團打造臺灣劇藝新美學之路》（臺北：時報文化出版事業公司，2019年），頁211-213。

28 見蕭阿勤：《回歸現實：臺灣1970年代的戰後世代與文化政治變遷》（臺北：中央研究院社會學研究所，2008年）。

29 見蕭阿勤：〈1980年代以來臺灣文化民族主義的發展：以「臺灣（民族）文學」為主的分析〉，《臺灣社會學研究》第3期（1999年7月），頁6。此外蕭氏還提到：「將臺灣反國民黨統治的運動從一個追求本、外省人平等的族群政治行動，轉化成追求一個獨立國家的民族主義政治行動，除了靠政治反對運動領導者所創造的象徵與修辭之外，一群支持臺灣民族主義的人文知識分子所從事的文化活動也扮演重要的角色。在文學、語言、歷史領域所表現的臺灣民族主義，是受政治反對運動對國民黨統治的挑戰所激發的」。

> 過客心態？當我們仍然用中國傳統史學的政權法統主義在看待
> 我們的歷史的時候，人民的主體性在哪裡，人民的歷史解釋權
> 又在哪裡，用什麼方法去表達？也許那麼多的小說、筆記、傳
> 說、故事、諺語，甚至儀式、戲曲的存在，不是沒有道理的。[30]

小說、筆記、傳說、故事、諺語、儀式、戲曲等各文類，其中以歷史
為題材又深具反思的作品，都是作家企圖拿回歷史話語權的回饋。作
家試圖拿回人民的歷史解釋權，是必要，但其實也是危險的。一個自
認為歷史被壓抑，企圖以各種文學藝術形式將歷史贖回，這其實也是
後殖民的實踐。

　　後殖民的論述脫胎於被殖民的經驗，強調和殖民勢力之間的張
力，並抵制殖民者本位論述。後殖民論述有兩大特點：一是對被殖民
經驗的反省；二是拒絕殖民勢力的主宰，並抵制以殖民者為中心的論
述觀點，「抵中心」傾向可謂後殖民論述的原動力。在殖民母國的統
治下，林獻堂能為臺灣民眾奔走爭取自由，卻在「祖國」統治之下選
擇孤單滯日以致終老？離開朝思暮想的萊園，卻不願回臺？這是以多
麼強大的決心和毅力，去抵制國民政府的高壓統治。而類似高曼青、
姜成章的外省族群，因政治戰亂，被迫移民臺灣，之後長達三十八年
的戒嚴（1949年5月19日至1987年7月15日），裹著復國大業的糖衣，
盼著終有回鄉的一天，以過客的心態生活於臺灣。編劇筆下的人物或
逃離、或困惑、或猶疑、或認同，都是「抵中心」為出發，反省殖民
經驗下的「臺灣本質」。「臺灣本質」是臺灣被殖民經驗裡所有不同文
化異質的全部，建設和穩定後殖民臺灣的基礎是在於「跨文化性」，
臺灣從殖民進入後殖民時代，需要有「臺灣文化即是跨文化」的認知

30 見林美容：《臺灣文化與歷史的重構》（臺北：前衛出版社，1996年），頁68。

與共識，並超越殖民／被殖民的政治思考模式。編劇家關懷這塊土地上的族群融合，並試圖去殖民化固然立意深遠，但若深究作品，最終不無可能造成過度強化臺灣意識，而有過度詮釋的可能。也難怪王德威曾針對《快雪時晴》提出「未免有太政治正確之虞」的疑慮。[31]

臺灣歷史無非先來後到之移民與遺民所構成，絕不應該有某個政權或族群獨占歷史的詮釋。回歸歷史的場景，重尋時代語境，《快雪時晴》與《當迷霧漸散》同時探觸了戰後國民政府來臺的歷史，不論是移民或是遺民，編劇都試圖創造「去脈絡化」的話語。編劇掌握以戲說故事的敘事功能，在虛構與寫實的雙重性中，一方面發揮劇情的虛構功能，編劇家可以比實證史學家擁有更多的想像空間，以歷史為舞臺，形塑從主觀發想的情境與細節；另一方面又以信仰為基礎，凝聚各世代的共同記憶，投射以現實，創造出以土地、族群為基礎的受壓抑共同體。

第五節　結語

《快雪時晴》是京劇與交響樂跨界的作品，故事架構在王羲之的「快雪時晴帖」短箋，劇情從王羲之寄予友人張容的這封廿四字出發，穿越一千六百餘年時空，跨越多段歷史洪濤，兼以王羲之另兩幅墨寶《喪亂帖》及《蘭亭集序》入戲，於時空交錯中演繹一場戰亂流

31 王德威謂：「但更讓觀眾不安的可能還是劇終部分。大陸來臺人士總算認清現實，決定終老斯土。『臺灣就是媽最後的地方了！』流浪的母親不再流浪，於是唱道：『人生天地間，若沒有愛，只是一粒飄蕩的塵埃。』曲終奏雅，更有若教會福音：『人身有時盡，有愛為憑，咱們不懼也不驚。』施如芳的誠意殆無可疑，但在一個『愛臺灣！』的口號（和『敢不愛臺灣？』的暗號）已經氾濫成災的社會裡，施要結合古今人物愛親友，愛土地，愛該愛的一切，未免有太政治正確之虞。」見氏著：〈京劇南渡，快雪時晴〉，《聯合文學》第276期（2007年10月），頁34-42。

離、原鄉何處的故事。編劇虛構出王羲之與好友張容兩人對於「故鄉」議題的隔空對話，張容不解王羲之稱他「山陰張侯」這四字的背後含意，在戰爭中陣亡後，張容化身孤魂，穿梭於不同朝代，尋找答案。最後隨著書帖來到臺北故宮，明白了王羲之隻字片語後所包藏的深意。而張容的生命經驗，與一九四九年撤退來臺灣的「外省人」有著類似的際遇。編劇巧妙的將《快雪時晴》建構在大歷史上，虛實交錯，討論大時代中的流離遷徙與身分認同。除了張容與王羲之的主線外，還加入了臺灣外省老兵、虛構的古代狼虎國這兩條副線，呈現烽火無情，顛沛流離的無奈與殘酷。《快雪時晴》雖緣起於政治命題，但卻深刻討論原鄉／異鄉的課題，以及身分認同與家國意識，並也成功讓京劇南渡六十年後交出漂亮成績單。

相較於《快雪時晴》的政治命題，《當迷霧漸散》更大膽的翻起歷史皺褶下不被看見的一頁。《當迷霧漸散》突破戲曲劇種規範，將當代劇場／傳統戲曲／音樂劇並呈，加上跨界／跨領域／跨藝術的敘事手法，敷演林獻堂一生的傳奇與波瀾壯闊的生命格局。林獻堂年少時為避開日本初接掌臺灣恐引發的衝突，而帶著族人避難中國；年老時則是對於國民政府的強硬霸權政策感到憂心失望而遠避日本，直至終老。編劇藉由林獻堂離世的一九五六年，開啟林獻堂終究回鄉的意願，帶出臺灣被隱沒的一段歷史，重省臺灣人身分認同與國族想像的議題。編劇以戲中戲的方式，藉由三段傳統戲曲的折子戲穿插於劇情中，以古喻今、以戲喻實的敘事結構，把林獻堂身分認同的矛盾與糾結，烘托影射出來。

兩部作品同樣探觸家國與歷史的敏感議題，並引起各界熱烈迴響與討論。編劇所召喚的歷史人物或虛或實，以虛託實，使歷史脈絡更加鮮明並符合戲劇張力，為詮釋歷史宿命下的人物處境與心境，劇本扣緊「時間密碼的解鎖與重設」及「『原鄉』／『異鄉』的徘徊與游

移」兩大方向，以貼近戰後國民政府來臺的歷史。不論是移民或是遺民，編劇都試圖創造「去脈絡化」的話語，以戲說史，提出編劇的歷史敘事與歷史書寫，企圖撥開歷史皺褶下不被看見的一頁，其中所觸及的是歷史召喚與時代解鎖，藉以凝聚這塊土地上各世代的共同記憶，並提出反思。

編劇家運用戲劇性敘事納入歷史寫作敘事話語中，以戲說歷史。在以戲贖回歷史的過程中，編劇家挑戰了歷史和文學之間的傳統區別，而透過戲劇建構記憶，並且提出了對官方歷史的主導敘事的不同記憶，在《快雪時晴》與《當迷霧漸散》中可以看到其情節內容為多層次故事的話語，涉及各時期時代社會和戲劇語彙的交融。

施如芳在創作《當迷霧漸散》曾提到：

> 深刻感受歷史人物的場景，都是現在進行式，歷史從來沒也真正過去，在戲中看到的很多感受或處境，現在臺灣也在經歷，林一生做那麼多事，他覺得他要守住他自己，但這句話沒有出現在我的戲裡面，只是跟大家分享，我把這句話放在我的心裡[32]。

編劇對於臺灣歷史的高度敏感與人文關懷，藉由戲曲以寄寓史觀，因此也直陳：「不是戲曲需要我，是我，需要用戲曲說臺灣的故事，以回到腳下，安住身心。」[33]果真如此，唯有心安住了，這快雪後的乍暖、濛霧散去的清澈，才有真正體會的時刻！唯有心安住了，我們也

32 見陳俊廷：〈《當迷霧漸散》揭開林獻堂波瀾一生！施如芳：貼近臺灣土地的戲〉，刊載於《民報》網站，2019年3月1日，https://www.peoplenews.tw/news/f4c7d282-450f-4408-984f-b519e9bbb8f4（檢索日期2019年8月19日）。

33 見施如芳：〈跋涉中的最遠與最近──試剖《快雪時晴》、《當迷霧漸散》的內在穿越〉，收錄於單德興等合著：《譯鄉聲影：文化、書寫、影像的跨界敘事》（臺北：五南圖書出版公司，2021年），頁10。

才能「欣於所遇，暫得於己，快然自足，不知老之將至。」我們究竟要如何看待歷史？看待過去的歷史猶如看待自己的未來，思忖自己的家國命運與歷史文化是每一個人都須面對的課題。

第六章

歌仔戲劇本《黃虎印》之歷史書寫探析[*][**]

第一節　前言

　　八〇年代許多文學家投入政治，卻因遭遇牢獄而寫出政治小說；也有因為參與政治活動遭受政治迫害，進而轉為文學創作；更有遠離政治選擇明哲保身，藉文學以諷刺政治。可見觸及臺灣敏感歷史及政治議題的作品，是八〇年代文學界的一大特色。一九七九年美麗島事件爆發，隔年姚嘉文因參與黨外民主運動被判處十二年有期徒刑。一九八七年解嚴前夕，姚嘉文服刑七年餘假釋出獄[1]，自立晚報社出版其獄中完成的三百萬字《臺灣七色記》[2]，《黃虎印》即是《臺灣七色

[*] 本文原刊載於《東華漢學》第36期（2022年12月），頁155-204。感謝兩位匿名審查委員給予的寶貴意見，使本文修改後的論述更周延，謹此敬申謝忱。

[**] 《黃虎印》劇照（唐美雲歌仔戲團提供）可見本書圖版頁8。

1　姚嘉文（1938-），國立臺灣大學法律系研究所碩士（1968），赴美加柏克萊大學研究（1972），韓國韓京大學榮譽法學博士（2004）。曾任輔仁大學及文化大學法學副教授（1969）、民主進步黨黨主席（1987）及民進黨中常委、第二屆立法委員（1992）、總統府資政、國立清華大學兼任副教授、考試院院長（2002）。小說創作、專論及著作豐富，著有《虎落平陽》、《古坑夜談》、《護法與變法》、《黨外文選》、《臺灣七色記》、《臺海一九九九》、《臺灣辯護人》、《司法白皮書》、《南海十國春秋》、《我們的臺灣》、《十句話影響臺灣》、《臺灣條約記》、《霧社人止關》等書。

2　《臺灣七色記》共計三百萬字，分為七部，各部書名與內容分別為：《白版戶》（383年河洛人故事）、《黑水溝》（1683年臺灣天地會）、《洪豆劫》（1786年林爽文事件）、《黃虎印》（1895年臺灣民主國抗日）、《藍海夢》（1945年臺灣光復）、《青山

記》中的一部。姚嘉文在接受訪談時曾提到創作過程：

> 在構思《臺灣七色記》時，我選擇以事件決定題材，以事件發
> 生的意義決定主旨，所以我是先研究故事的材料、及其所產生
> 的意義和影響，再來鋪陳小說中人物和故事」[3]

著者以歷史史料出發，企圖以小說建構歷史。關於《臺灣七色記》的
特殊性，向陽提到：

> 歷史小說的寫作，對於任何一位作家來說都是高難度的挑戰。
> 當時的姚嘉文以律師從政，參與黨外民主運動，因美麗島事件
> 下獄，而能在獄中堅定心志，大量閱讀臺灣史文獻與著作，斟
> 酌歷史和小說之間的虛實，研磨歷史小說的敘事模式，寫出臺
> 灣人的故事，更屬不易。在強調事實根據的歷史和以虛構為法
> 的小說書寫之間，《臺灣七色記》的推出，無疑又為臺灣文學
> 向來較匱乏的歷史小說增添了風采。這是晚出於鍾肇政《濁流
> 三部曲》、《臺灣人三部曲》、李喬《寒夜三部曲》，早出於東方
> 白《浪淘沙》的歷史大河小說。[4]

因此大量史料及歷史事件，成為該部小說的一大特色。

路》（1971年臺灣退出聯合國）、《紫帽寺》（1984年泉州人故事），以七個臺灣歷史
大事件作為主題進行鋪寫，是臺灣重大進程與文化的長篇歷史小說書寫，歷來被視
為臺灣大河小說代表之一。

3　廖俊逞：〈沒有皇帝的歌仔戲舞臺——姚嘉文vs.施如芳——對談《黃虎印》的創作
　　與改編〉，《PAR表演藝術》雜誌第186期（2008年6月），頁31。

4　向陽：〈臺灣人的集體記憶：讀姚嘉文歷史小說〉一文，收錄於姚嘉文：《霧社人止
　　關》（臺北：草根出版社，2006年），頁3。

　　《黃虎印》所描述的時代背景，緣起於一八九五年「馬關條約」，清政府將臺灣割讓給日本，臺灣各地為抵抗日本統治而發生的「乙未戰爭」。光緒二十一年（1895）五月二日唐景崧於臺北宣布建立臺灣民主國，唐景崧為大總統，丘逢甲為副總統兼團練使，南部軍備劉永福為民主大將軍，年號「永清」，以「藍地黃虎」為國旗，刻印國璽「民主國寶印」。小說故事背景設定在臺灣巡撫唐景崧及當地士紳籌組臺灣民主國的歷史事件，情節鋪敘即是圍繞民主國的國璽「黃虎印」而展開。《黃虎印》共計七十萬字，小說按照歷史時間脈絡建構為八章，每章再分為八個小節，八章皆以地名訂為標題：〈基隆河〉、〈獅球嶺〉、〈臺北城〉、〈滬尾港〉、〈大稻埕〉、〈新店溪〉、〈觀音山〉、〈深坑口〉。《黃虎印》的第一章及第二章為甲午戰爭議和以及臺灣民主國成立前的國際局勢，第三章及第四章為臺灣民主國的成立與失敗，臺北城的情況與暴動，第五章為日軍進臺北城，臺灣民主國遷移南部，第六章至第八章為各地武裝抗日及南臺灣民主國的滅亡。

　　二○○八年六月十二至十五日「唐美雲歌仔戲團」於國家戲劇院演出歌仔戲《黃虎印》，該劇是施如芳改編自姚嘉文的原著小說《黃虎印》。編創的緣由係因施如芳應姚嘉文之邀而進行改編，《黃虎印》雖公演於二○○八年，劇本則是完成於二○○五年，二○○六年二月由玉山社出版《黃虎印歌仔戲新編劇本》，二○○八年施如芳為「唐美雲歌仔戲團」首演整體修編，同年七月演出修編本刊登於《戲劇學刊》[5]。施如芳的劇作大都為原創，改編臺灣小說的戲劇創作，除了《黃虎印》，尚有取材自賴和〈富戶人的歷史〉、〈善訟的人的故事〉

5　施如芳：〈《黃虎印》（The Seal of 1895）〉，《戲劇學刊》第8期（2008年7月），頁169-216。本文《黃虎印》戲曲的討論，所參據的是施如芳刊登於《戲劇學刊》第8期（2008年7月）的修編演出本。姚嘉文於小說之外，另有《黃虎印》劇本，以及施如芳於二○○六年二月由玉山社出版的《黃虎印歌仔戲新編劇本》，則不在本文討論範圍。

兩篇小說而創作的劇本,不過這兩齣戲尚未正式演出,僅有學者傅裕惠到韓國交流時,翻譯成韓語演了其中一段[6]。

歌仔戲《黃虎印》改編自姚嘉文同名小說,由於性質上屬於改編創作,牽涉原著作者的理念與思想,雖然整個作品是以小說為依歸進行修編,然而由於小說與戲曲的屬性不同,所謂的改編不可能是全盤照收,也不可能脫離原著的主題思想。小說與戲曲的創作手法是不同的,簡單來說,小說為敘述體,戲曲為代言體。大陸學者沈新林比較「小說」與「戲曲」的不同曾提到:

> 小說是語言藝術,話本是口頭話語,而小說是書面語言。小說是敘述體,說話的底本和小說文本是敘述者的話語,其中總有一個或隱或顯的、置身於故事之外的敘述者。戲曲則不同,它屬於表演藝術,其本質在於表演,包括唱、念、做、打、舞等,觀眾不喜歡讀劇本,而又不嫌重複、樂此不疲的看戲,其原因蓋出於此。戲曲主要是代言體,戲曲文本是戲曲人物而非作者的話語。戲曲的主要表達方式是表演,其中沒有一個敘述全部故事的人,只有將戲曲中各個人物的行動、對話貫穿起來,才形成一個完整的故事。[7]

文類的跨界是常見的表現手法,小說和戲曲之間的改編更是習以為常。小說改編為戲曲,編劇往往選取原著中某一人物事件,重新鋪陳改編故事,更甚而大幅度修改,從新的角度詮釋故事,塑造全新的藝

6　見施如芳:《願結無情遊:施如芳歌仔戲創作劇本集》(臺北:聯合文學出版公司,2010年11月),頁361。又筆者於2022年5月7日訪問施如芳。

7　參見沈新琳:《同源而異派──中國古代小說戲曲比較研究》(南京:鳳凰出版社,2007年4月),頁56。

術形象。由於當代劇作家主體意識強烈，他們在原有故事情節框架的基礎上重新予以建構，以新角度詮釋原著故事，又或者將原著小說脫胎換骨，顛覆原來的主題，創造新的藝術形象。

　　臺灣傳統戲曲改編自小說的戲曲作品不乏佳作，舉例而言，一九九六年「復興劇團」（前身為臺灣戲曲學院京劇團）《阿Q正傳》，改編自魯迅同名小說，編劇為大陸劇作家習志淦。一九九八年「復興劇團」於國家戲劇院演出《羅生門》，該劇取材自日本作家芥川龍之介於一九一五年創作的短篇小說《竹藪中》，由鍾傳幸、宋西庭改編成京劇。二〇〇三年十月「國光劇團」於臺北市新舞臺演出《王熙鳳大鬧寧國府》，取材於清代曹雪芹《紅樓夢》，該劇由大陸劇作家陳西汀於一九六五年所編劇。二〇〇三年「國光劇團」《閻羅夢——天地一秀才》，改編自馮夢龍《鬧陰司司馬貌斷獄》，編劇為大陸劇作家陳亞先，修編為王安祈、沈惠如。二〇〇六年國光劇團《金鎖記》，改編自張愛玲的同名小說，由王安祈、趙雪君編劇。這些作品都曾得到廣泛討論，無論主題思想、情節結構到演員表現，都有卓越表現。關於臺灣傳統戲曲改編自小說的作品見「附錄一　小說改編戲曲作品舉要」。

　　有論者提出日治時期至今，國家對歌仔戲的「治理」，以及知識分子對歌仔戲的接受，在性質上由「風俗治理」、「意識型態治理」轉變為八〇年代迄今的「文化治理」——透過「文化場」的機制（審查、監督、評鑑）與知識分子的參與，歌仔戲圈開始自願性地對國家「告白」、透明化自身，而國家機制則進一步滲透至歌仔戲的表演美學、劇團組織經營型態與創作模式的治理[8]。但無可否認的，八〇年代本土意識與本土文學的覺醒，是臺灣人省識自己歷史與身分的契機，歌仔戲與時俱進，變遷乃是戲曲劇種的必然演化，時代在改變，

8　李佩穎：《我們賴以生存的「戲」：試論歌仔戲圈的國家經驗》（新竹：國立清華大學社會學研究所碩士論文，2008年6月）。

審美趣味也隨之改變，小說界掀起帶動的鄉土文學運動，刺激戲曲界
也思考本土意義與身分認同。政治的「操弄」或許能樣板、規範戲曲
的內涵與形式，但戲曲的內在藝術與編劇家的企圖，是能夠一定程度
的翻轉政治命題的框架。

　　對於以大時代歷史事件為背景，又篇幅長達七十萬字的《黃虎
印》來說，要改編成三個小時內舞臺演出完成的歌仔戲，是相當棘手
且富挑戰的。以下先對於臺灣戲曲的本土題材創作進行爬梳與說明，
傳統戲曲界的「本土化」早已於九〇年代開啟，至今仍是方興未艾的
議題。對於臺灣戲曲史上以本土為題材的劇作有所認識與瞭解，可看
出《黃虎印》在臺灣劇場上的價值與意義，而編劇施如芳關涉臺灣議
題的幾部劇作，是她關懷國族身分與土地認同的精神展現。本文《黃
虎印》戲曲的討論，所依據的是施如芳刊登於《戲劇學刊》（二〇〇
八年七月）的修編演出本，該劇本如何從小說擷取情節與元素？在跨
界戲曲時究竟會遇到什麼困難？兩種文類的調和必須取捨的關鍵是什
麼？又編劇以戲曲為載體，借臺灣民主國歷史史實傳達自己的歷史
觀，編劇側重的是什麼？關心的是什麼？又如何在劇中運用戲曲元素
加以詮釋？另外，《黃虎印》劇中不同人物因為一八九五年短暫的臺
灣民主國的成立，而對於身體自主的掌握出現變動，包括遺民身體的
犧牲、新國民身體誕生，他／她們在局勢不明的社會動盪中，在歷時
性與共時性的社會進程中所顯露的差異／交混、對話／獨白，凸顯出
劇作家歷史書寫觀的文化現象與深層意涵，本文試圖從劇作家對於人
物形象的刻劃與形塑，藉以探看《黃虎印》劇本的歷史書寫。

第二節　臺灣戲曲的本土題材創作

　　臺灣戲曲的本土題材創作一直是受矚目的風潮。臺灣的大戲劇

種：京劇、豫劇、歌仔戲、客家大戲皆有以本土故事題材為對象進行
編創，其中尤其以歌仔戲劇種最早提出。歌仔戲界早在九○年代末便
開啟「以臺灣戲演臺灣故事」的創作，需先說明的是，囿於篇幅與個
人能力，本文所討論的範疇，界義在閩南語系，時間斷代為一九九○
年代迄今，演出場域為現代劇場（戲曲電視節目及偶戲不包括在
內）。以此而論，筆者界義「以臺灣戲演臺灣故事」為：以土生土長
的歌仔戲或歌仔戲跨界歌舞劇的形式，以臺灣歷史為主軸的題材，搬
演曾經發生於這塊土地上的人事物的真實故事，所進行的戲劇展演。
讓生長於這塊土地上的臺灣人民得以藉由戲劇內容，認識臺灣歷史文
化中的人物與事件。[9]

　　首開「以臺灣戲演臺灣故事」創作此一風潮的是一九九七年高雄
歌劇團的《打鼓山傳奇》[10]，由已故汪志勇教授編劇，內容是描述明
代林道乾在打鼓山招兵買馬、劫富濟貧的一段歷史，該劇以地域故事
為題材，呈現在地的歷史事件與文化風情；二○○○年「河洛歌子戲
團」《臺灣，我的母親》取材自李喬的長篇小說《寒夜三部曲》的第
一部《寒夜》，並參考黃英雄的客家舞臺劇劇本《咱來去番仔林》，描
述臺灣和移民開墾土地及臺灣被日本占領前後的情形，是「河洛歌子

9　臺灣傳統戲曲中，以臺灣本土為創作題材的劇種，並演出於現代劇場的（戲曲電視
　　節目及偶戲不包括在內），除了歌仔戲，還有京劇、豫劇與客家大戲。京劇有國光
　　劇團九○年代的「臺灣三部曲」：《媽祖》、《鄭成功與臺灣》、《廖添丁》，以及《快
　　雪時晴》；豫劇有臺灣豫劇團：《曹公外傳》、《美人尖》、《梅山春》、《金蓮纏夢》；
　　客家大戲則有榮興客家採茶劇團：《大隘風雲》、《潛園風月》、《膨風美人》、《一夜
　　新娘一世妻》、《花園女》、《中元的構圖》。「以臺灣戲演臺灣故事」此一概念是由
　　劉鐘元先生及施如芳在二○○○年訪談時所提出的概念（見施如芳：〈卸除華麗形
　　式，戲說臺灣故事〉，《PAR表演藝術》雜誌第87期〔2000年3月〕），當時兩人所謂臺
　　灣戲是指歌仔戲。今筆者將此一概念加以擴大，並重新定義為以閩南語系為主，範
　　圍為1990年代迄今，演出於現代劇場的歌仔戲，並包含歌仔戲跨界音樂劇的作品。
10　參見張繡月：《歌仔戲劇本中的臺灣意識研究——以《東寧王國》《彼岸花》《臺灣，我
　　的母親》為例》，國立高雄師範大學國文系國文教學碩士論文（2006年1月），頁21。

戲團」創團以來最具臺灣本土色彩與政治立場的代表作，劇中描述清末民初彭阿強一家人來臺開墾，為守護土地與天災搏鬥，與清朝貪官抗爭，並抵制日軍惡勢力的故事。由於是以李喬的大河歷史小說為題材，企圖以戲說史，挖掘臺灣歷史的真實面貌，因而具有歌仔戲史上的「臺灣意識」指標意義[11]。臺灣幾百年來的被殖民歷史，造就島民移民性格與身分認同的游移，受壓迫、被摧殘成為共同經驗。

　　事實上，「以臺灣戲說臺灣故事」一直是「河洛歌子戲團」製作人劉鐘元（1933-2019）擱在心頭上的大願，他曾經說：「如果能製作一齣以『二二八（事件）』為背景的戲，劇團收起來也沒有遺憾了。」劉鐘元要說的「臺灣故事」是足以在解嚴後的眾聲喧嘩裡，表達普遍人民史觀的歷史事件，而《臺灣，我的母親》，正是這樣一齣展現「修史」企圖心的戲[12]。劉鐘元自二○○○年起所製作具臺灣意識的歌仔戲作品計有六部，除了二○○○年《臺灣我的母親》，還有二○○一年的《彼岸花》，該劇移植莎士比亞的《羅蜜歐與朱麗葉》（*Romeo and Juliet*）故事，加上「漳泉械鬥」的歷史事件背景，除了具有跨文化編創的意義，還具有臺灣歷史回溯的意涵，以及臺民群族衝突的反思；二○○四年的《東寧王國》描述鄭成功之子鄭經在臺灣本土建立「東寧王國」的始末，劇本主要是根據郭弘斌的《鄭氏王

11 所謂「臺灣意識」在文學界的意義，根據葉石濤所言：「既然整個臺灣的社會轉變的歷史是臺灣人民被壓迫、被摧殘的歷史，那麼所謂『臺灣意識』——即居住在臺灣的中國人的共通經驗，不外是被殖民的、受壓迫的共同經驗；換言之，在臺灣鄉土文學所反映出來的，一定是『反帝、反封建』的共同經驗，以及篳路藍縷以啟山林的，跟大自然搏鬥的共通記錄，而不是站在統治者意識上所寫出來的，背叛廣大人民意願的任何作品。」（〈臺灣鄉土文學史導論〉，《葉石濤全集（評論卷二）》（國立臺灣文學館，2008年4月），頁15。

12 參見施如芳：〈卸除華麗形式，戲說臺灣故事〉，《PAR表演藝術》雜誌第87期（2000年3月）。

朝——臺灣史記》為藍本加以改編。該劇著重在鄭氏宮廷的衝突與王位之爭，以及鄭成功祖孫三代驅荷開臺的事蹟；二〇〇五年《竹塹林占梅》，主要刻畫清朝詩人林占梅的一生，並牽扯當時臺灣兵備道丁曰健、秋日覲、鄭如材及八卦會首領戴潮春等真實人物，呈現臺灣士紳彼此敵對的困境，討論清政府「以臺制臺」的手段；二〇〇八年《風起雲湧鄭成功》敘述鄭成功反清復明的一生，鄭成功兵退鼓浪嶼，由鹿耳門登陸臺灣，以其有生之年反清復明，歷來對於鄭成功多著墨於英雄形象，鮮少談論他棄文從武之心路歷程，該劇重新刻畫鄭成功的事蹟與形象，為此劇之最大特色；二〇一四年《大稻埕傳奇》講述安溪人周成渡臺後，發跡拋妻另娶的民間傳說，意圖翻案「周成過臺灣故事」。可見劉鐘元為臺灣戲（歌仔戲）演臺灣故事（臺灣意識）所做的努力。關於「河洛歌子戲團」在臺灣意識上的有意為之，李佩穎提到：

> 河洛的本土創作系列，意圖是十分明確與堅定的。與他團不同，河洛用「國家」的眼光看臺灣，試圖建立一個以臺灣為國格的歷史敘事，「壓迫」與「覺醒」是其戲劇的主軸。透過臺灣人意識的凝聚與覺醒、以及揭露、傳播「曾經」出現在臺灣的王國歷史等等，河洛企圖以「瞭解」來顛覆臺灣作為「被統治者」的既定想像。瞭解史實，就會發現歷史洪流中存在著許多的可能性與機會去選擇不同的路徑，現實可能只是「偶然」，而非「必然」。[13]

「河洛歌子戲團」試圖以歌仔戲建立以臺灣為國格的歷史敘事，作品

13 李佩穎：《我們賴以生存的「戲」：試論歌仔戲圈的國家經驗》（新竹：國立清華大學社會學研究所碩士論文，2008年6月），頁128。

中呈現臺灣人民被壓迫與覺醒，成為戲劇的主軸，凝聚了臺灣人的國族意識。

以臺灣戲演臺灣故事至今仍是方興未艾的議題，關於這類作品之歷來劇作與劇情，據筆者所見，從一九九七年代迄今（二〇二二年十一月）已有三十七齣，其數量遠超過臺灣其他大戲劇種（京劇、豫劇、客家大戲）。這或許與歌仔戲是本土發展生成的劇種，先天劇種特質、音樂旋律與語言聲腔，更能貼近人民有關，由本土劇種來演出本地歷史、人文、風土民情也就更為順理成章。有關歌仔戲以本土題材創作的作品，這些作品就其表演形式而言，無論是單純的歌仔戲（劇種）演出，抑或歌仔戲跨界的融合表現，都可以看出劇團以戲貼近本土，省思文化與歷史的企圖。就其主題思想而言，無論是大小題材，嚴肅與否，也展現出不同層面的多元主題探討，都是在為臺灣這塊土地發聲。

臺灣傳統戲曲中，以臺灣本土為創作題材的劇種，除了歌仔戲，還有京劇、豫劇與客家大戲。京劇有國光劇團九〇年代的「臺灣三部曲」：《媽祖》、《鄭成功與臺灣》、《廖添丁客家大戲》，以及《快雪時晴》[14]；豫劇有臺灣豫劇團：《曹公外傳》、《美人尖》、《梅山春》、《金蓮纏夢》[15]；客家大戲則有榮興客家採茶劇團：《大隘風雲》、《潛園風月》、《膨風美人》、《一夜新娘一世妻》、《花囤女》、《中元的構圖》。這些作品大都是起因於官方命題，為順應本土意識的趨勢與潮

14 《媽祖》於一九九八年四月十七至十九日國家戲劇院首演；《鄭成功與臺灣》於一九九九年一月一至三日國家戲劇院首演；《廖添丁》於一九九九年十月二十二至二十三日國家戲劇院首演；《快雪時晴》於二〇〇七年國家戲劇院首演。

15 《曹公外傳》於二〇〇三年十月三至四日臺北國家戲劇院首演；《美人尖》於二〇一一年四月二十一至二十二日臺北城市舞臺首演；《梅山春》於二〇一四年五月二四至二五日高雄大東文化藝術中心首演；《金蓮纏夢》於二〇二二年五月二十一至二十二日臺北臺灣戲曲中心首演。

流所製作，演出後也都引起廣大迴響。只是這些作品雖以臺灣本土的
人物或歷史為題材入戲，但其中未必有涉及國族想像與身分認同的議
題，可以說是透過戲曲傳遞本土文化的歷史呈現，傳播臺灣這塊島嶼
上的光譜軌跡。若要真正觸及臺灣意識的身分認同與國族家園的辯
證，則需以更嚴謹的角度來審視，尤其是編劇家的創作企圖與國族意
識的定位，更是影響一齣戲的命題與深度。

　　上述歌仔戲、京劇、豫劇與客家大戲的本土題材作品中，筆者注
意到編劇家施如芳的作品，相較於其他編劇家，可說是相當具有「臺
灣意識」。施如芳所創作的劇本橫跨歌仔戲、京劇、豫劇、崑劇、越
劇、現代戲劇、音樂劇，其作品更締造十年連續於國家劇院演出的記
錄[16]，藝文界與學術界對都對其作品相當注意。整體說來，施如芳在
二〇〇七至二〇一四年之間，主要作品多在歌仔戲劇種，二〇一五年
之後，她的編劇重心則拓展至其他戲劇領域，甚至是創作出多種戲劇
元素融合的跨界作品，可說是相當多產量與全方位的編劇家[17]。若依

16　見施如芳：《願結無情遊：施如芳歌仔戲創作劇本集》（臺北：聯合文學出版社，
　　2010年11月），封底。
17　施如芳的歷來作品，據筆者統計有：《梨園天神》（1999）、《榮華富貴》（2001）、
　　《添燈記》（2002）、《大漠胭脂》（2003）、《無情遊》（2004）、《人間盜》（2005）、
　　《梨園天神桂郎君》（2006）、《帝女・萬歲・劫》（2006）、《快雪時晴》（2007）、
　　《黃虎印》（2008）、《凍水牡丹》（2008）、《黑鬚馬偕》（2008）、《湯顯祖在臺北：
　　掘夢人》（2009）《紅樓夢：芙蓉女兒》（2009）、《花嫁巫娘》（2010）、《大國民進行
　　曲》（2010）、《燕歌行》（2012）、《亂紅》（2012）、《巾幗・華麗緣》（2013）、《狐公
　　子綺譚》（2014）、《孽子》（2014）、《悲欣交集──夢迴李叔同》（2015）、《路》
　　（2015）、《紅樓・音越劇場》（2016）、《飛馬行》（2016）、《天光》（2017）、《當迷
　　霧漸散》（2019）、《凍水牡丹II灼灼其華》（2021）、《馬偕情書》（2022）。根據施如
　　芳自己的陳述，她最早的一齣戲曲作品是《梨園天神》（1999），該劇是她與其夫婿
　　柯宗明合編，同時也是唐美雲歌仔戲團的創團作品，2006年施如芳再將之大幅更動
　　改寫為《梨園天神桂郎君》，從同一題材兩度編創的角度來看，施如芳對於劇本創
　　作的自我要求相當高。見施如芳：《願結無情遊：施如芳歌仔戲創作劇本集》（臺
　　北：聯合文學出版社，2010年11月），頁363。

　　據劇本公開的時間來看，施如芳的歌仔戲《黃虎印》（2006）、京劇
《快雪時晴》（2007）、歌仔戲跨界音樂劇《當迷霧漸散》（2019），探
討臺灣人的國族身分迷惘與認同，以歷史書寫的角度重新詮釋臺灣人
民對於國族的想像、期待、失望、堅守、盼望。

　　「唐美雲歌仔戲團」演出的《黃虎印》[18]，描述臺灣一八九五年
的一段歷史，中日甲午戰敗，清廷割讓臺灣給日本，巡撫唐景崧成立
「臺灣民主國」，並以「黃虎印」為國璽印信。日軍攻入臺灣，唐景
崧倉皇逃離，「臺灣民主國」如曇花一現，臺灣人雖拚死保護印信，
仍不敵日軍。本劇藉由當時歷史事件刻畫時代大亂局中臺灣人的痛苦
與堅持；國光劇團演出的《快雪時晴》[19]，為京劇與國家交響樂團
NSO 的跨界合作，該劇以臺北故宮國寶「快雪時晴」帖顛沛流離落
腳臺灣為題材，點出「落葉歸根」、「哪兒疼我哪兒是我家」的意涵；
一心戲劇團演出的《當迷霧漸散》[20]，為歌仔戲與音樂劇的跨界融

18　二〇〇八年六月十二至十五日，「唐美雲歌仔戲團」於國家戲劇院演出《黃虎印》。
　　由唐美雲、許秀年主演，還特邀羅北安、朱德剛、朱陸豪參與演出。

19　「國光劇團」《快雪時晴》首演於二〇〇七年國家戲劇院，暌違十年，於二〇一七年
　　再度登上國家戲劇院，二〇一八年香港文化中心大劇院演出，二〇一九年臺中國家
　　歌劇院「二〇一九NTT遇見巨人」系列再度搬演。二〇一九年除當家老生唐文華、
　　京劇天后魏海敏的「經典版」外，特邀中生代京劇菁英盛鑑、京劇小天后黃宇琳攜
　　手主演「菁英版」。二〇〇七年導演為李小平，二〇一七年為戴君芳，根據戴君芳導
　　演的自述：「此次復排，在音樂與劇本幾乎不更動的前提下，除了延續李小平導演
　　為全劇五場戲所設定的戲劇色彩與表演手段，為考量日後巡演需求，《快雪時晴》的
　　舞臺美術、影像皆由原班人馬重新設計，去除繁重的布景陳設，賦予更簡潔、流動
　　的表演空間，豐富且細膩的視覺語彙。特別是貫串全劇的水墨意象，從混沌宇宙、
　　歷史水鏡、時空之門、到旋舞不止的毛筆字等，運用互動科技，與表演對話，讓水
　　墨不只是串場角色，而能潛入文本，勾勒觀者內在情思。」參見二〇一七年《快雪
　　時晴》節目手冊。此外，關於二〇〇七年與二〇一七年這兩次演出的比較，亦可參
　　考武文堯：〈游目騁懷，暢敘幽情《快雪時晴》〉（刊載於「表演藝術評論台」，2017
　　年11月1日，https://pareviews.ncafroc.org.tw/?p=26624檢索日期2022年2月17日）。

20　二〇一九年「臺灣戲曲藝術節」的旗艦製作《當迷霧漸散》，由「一心戲劇團」製

合，該劇以臺中霧峰的林獻堂為主角，面對改朝換代，在爭取民主自治的過程中，林獻堂國族意識與身分認同的追尋過程，而劇中林獻堂一句「國在哪裡？家在哪裡？」扣緊臺灣人身分認同的疑問。

　　三部戲皆以物吟詠，借物發揮。藉由「物件」背後所具有的意義展開劇情，《黃虎印》是以一八九五年臺灣人民鑄造的「黃虎印」為信物，藉物引事，道出臺灣民主國的一段歷史；《快雪時晴》則以一九四五年被國民政府帶來臺灣的「快雪時晴帖」為物件，虛構快雪時晴帖收件人張容一千多年的流離顛沛，藉歷朝歷代移民／遺民的共同命運的領會，暗喻外省族群的歸屬與認同；《當迷霧漸散》則是以林獻堂一九五六年收到孫女寫的家書為物件，林獻堂自問為何不歸臺，開啟林獻堂的自我追憶與身分追尋。《黃虎印》是臺灣歷史上確有其事的「臺灣民主國」成立事件；《快雪時晴》是臺北故宮確有其物的鎮館之寶；《迷霧漸散》則是確有其人的臺灣士紳。筆者以為三部作品的前後對照與呼應，可以看出施如芳的臺灣意識與歷史關懷。邱貴芬在分析後殖民文化現象時曾謂：

　　　如果臺灣的歷史是一部被殖民史，臺灣文化自古以來便呈現「跨文化」的雜燴特性，在不同文化對立、妥協、再生的歷史過程中演進。「無史」、「歷史消失」是所有被殖民社會的共同經驗，而重建重新發現被消失的歷史，則是所有被殖民社會步入後殖民時代，從事「抵殖民」文化建設工作的第一步。[21]

作，匯集臺灣藝術界的菁英，由施如芳編劇、李小平導演，演員除了劇團當家兩位小生孫詩詠、孫詩佩，還特邀歌仔戲天后許秀年、金枝演社藝術總監王榮裕、國光劇團老生鄒慈愛、傳藝金曲獎得主黃宇琳及古翊汎共同演出。

21 參見邱貴芬：《仲介臺灣・女人：後殖民女性觀點的臺灣閱讀》（臺北：元尊文化公司，1997年），頁154-155。

「以臺灣戲演臺灣故事」或者以「臺灣意識」為主題的劇作，基本上都是試圖重建被殖民社會的共同經驗，是編劇家重建被漠視、被消失的歷史，也是「抵殖民」的一項實踐行動。

《快雪時晴》及《當迷霧漸散》是施如芳原創劇本，歌仔戲《黃虎印》則是改編自姚嘉文同名小說，由於性質上屬於改編創作，牽涉原著作者的理念與思想，與其他兩部原創作品當分開討論，筆者另有專文討論《快雪時晴》及《當迷霧漸散》，本文聚焦於《黃虎印》歌仔戲劇本的討論。

第三節　《黃虎印》編劇的歷史書寫

姚嘉文曾將《黃虎印》改寫為劇本，選擇以歌仔戲作為轉換其作品的管道與媒介，他將原著小說修改為十回：第一回「東洋和尚」、第二回「黃虎金印」、第三回「拜印立國」、第四回「盟難苦情」、第五回「苦海救助」、第六回「救印情恨」、第七回「破相面容」、第八回「水困火劫」、第九回「山川成廟」、第十回「三雄祭印」[22]。姚嘉文自謙無法全面掌握歌仔戲藝術，因而該劇本並未演出。二〇〇八年施如芳為《黃虎印》首演整體修編，同年六月十二至十五日由唐美雲歌仔戲劇團於國家戲劇院首演，七月演出修編本刊登於《戲劇學刊》[23]。該劇本共分為十個場次，各場次未訂標題。整齣戲的十個場次及內容分別為：「序場」內容為先民勇渡黑水溝來臺開墾定居；「第一場」清朝馬關條約割讓臺灣給日本；「第二場」全臺島民群起激憤時勢混亂；

22 參見施如芳：《黃虎印歌仔戲新編劇本》原著作者序（臺北：玉山社，2006年2月），頁15。

23 施如芳：〈《黃虎印》(*The Seal of 1895*)〉，《戲劇學刊》第8期（2008年7月），頁169-216。

「第三場」臺灣士紳奔走臺灣民主國獨立；「第四場」臺灣民主國正
式成立；「第五場」北臺灣民主國潰敗；「第六場」日軍進入臺北城五
個月後瘟疫危難；「第七場」黃虎金印從糞坑重現；「第八場」為保護
黃虎印血命祭印；「尾聲」黃虎印永藏深坑[24]。本文即是以刊載於《戲
劇學刊》的修編演出本為研究範圍。

　　要將小說《黃虎印》改編成歌仔戲，關涉到原創與改編之間的連
結與置換，除了不同文類轉化的磨合與協調，還有小說家與編劇家的
歷史觀與文化觀的差異。其間小說家與編劇家在改編過程中如何達到
某個程度的共識？編劇要如何從七十萬字中擷取在兩三個小時內戲曲
演出所需的情節？改編過程所遇到的困難為何？這些問題是在進行編
劇家歷史書寫討論之前需要先釐清的。

　　根據施如芳在〈沒有皇帝的歌仔戲舞臺——姚嘉文 vs.施如芳－
對談《黃虎印》的創作與改編〉中的陳述：

　　　　剛捧讀三大冊的《黃虎印》小說，直覺在讀「磚頭書」，艱難

24 除了這十個場次及內容，筆者另將《黃虎印》的故事概要簡述如下：男主角楊太平
　是孤兒，在巡撫衙門作兵勇，女主角許白露是巡撫唐景崧的監印官許大印的女兒。
　太平一直對白露心生好感，即使白露早已與做生意的李家定下婚約。許大印忙於臺
　灣民主國的成立，怕女兒孤單，讓太平來陪伴，兩人因此變得熟稔。隨著日軍登陸，
　唐景崧潛逃，民主國十日便亡，總統府遭劫，許大印為護黃虎印而身亡，白露慘遭
　廣勇性侵，太平護送她去大稻埕李家，卻遭悔婚；白露意外懷了廣勇的孩子，李家
　隨便找個人要將她嫁出去之際，太平前來帶走了她。白露雖自認殘花敗柳，但心裡
　仍期待太平會接受她。在天地會頭人妻的鼓勵下，太平勇敢說出想要娶白露為妻的
　心願，白露感動落淚。眾人找到黃虎印，頭人妻要頭人為太平和白露主持婚事，此
　時卻傳來日本人即將攻打的消息。太平與白露終結連理，白露夢見自己肚子消了，
　黃虎印也扔了，與太平自在行走山間。醒來後，太平承諾白露會將孩子當作自己親
　生的。白露只想與太平做個平凡夫妻，擔憂太平會為黃虎印送命，但是太平心中早
　有想法。最終太平仍是為了保護黃虎印，與前來搶印的日本人一同掉入礦坑遭到活
　埋。十多年後，白露帶著長大的孩子前來礦坑，合掌膜拜悼念這段歷史與楊太平。

而苦澀，姚先生對很多歷史背景描述、分析之不厭其詳的程度，讓你覺得像是一邊讀小說，一邊「不由自主」地在查參考書，例如「馬關條件簽訂前，日本偷襲占領澎湖」這件事，在小說中是一大段關於日本戰略分析的長篇對話。我讀得到原著的法政素養和歷史見解，卻苦於想像不出戲劇所需要的畫面和動感。直到讀到許白露把黃虎印丟到「屎礐仔」去，我才眼前一亮。「屎礐仔」就是傳統糞池，這個道地又鮮活的河洛語彙，讓我嗅到了那個時代臺灣庶民生活文化的氣味，而許白露就是這兒面臨生死交關，情急之下，她把父親許大印千交代萬交代的國印給甩到糞池裡去了，我從這個甩印動作，看見一個閨女的三分茫然七分怨，這場景配上這情節真「經典」啊，而且幽默感十足！我當場在書上做記號「錄用」它做為「黃虎印落難」的重要象徵，後來更細細琢磨，把這段提煉成「大我／小我」、「男人／女人」一明一暗的對話，是這齣戲的一個小高潮。[25]

編劇在爬梳《黃虎印》時也深為其沉重的歷史，而感受到改編上的困難，編劇家的戲感竟是出自於原著中小旦「甩印」至「屎礐仔」的情節，而萌發「小我」（臺灣人民的一份子）到「大我」（臺灣民主國）、「男人」（抗日漢人）到「女人」（黃花閨女）的對比，成為這齣戲高潮之一。

　　至於姚嘉文對於歌仔戲劇本的期待，他曾表示：「黃虎印是一個象徵，故事怎麼編沒有關係，但不要違背歷史的精神，我只有對這點特別堅持。」當原著作者對自己創作的小說主題相當清楚，又對於原

25 廖俊逞：〈沒有皇帝的歌仔戲舞臺──姚嘉文vs.施如芳──對談《黃虎印》的創作與改編〉，《PAR表演藝術》雜誌第186期（2008年6月），頁31。

著歷史事件及史觀有一定堅持，編劇所面對的困難與挑戰，在於如何將觀眾原本陌生的原著，改編成歌仔戲通俗普遍的敘事方式：

> 所以我在寫的過程是既緊張又痛苦，因為既要有大我，又要有小我，既要傳達原著所承載的歷史背景、主題意涵，故事又要編排得讓觀眾有所感，這對編劇而言，是很大的挑戰。而我認為身為一個編劇，呈現在舞臺上的作品，也不是讓觀眾去接受一整套思想，而是讓他們體驗那個時代，身處那樣關鍵時刻的人的故事，如果觀眾被感動了，就會去進一步去感同身受去想他們為什麼這麼做。姚先生經歷過戒嚴時代的大風大浪，並經由創作走了很長的一段歷史長河，所以他對做什麼事說什麼話都「不驚不閃」，但我不是的，我改編這部作品，是用我這個世代的心眼一路探索，一路解自己的惑，可說是步步為營。[26]

面對歷史小說的改編，編劇需面對的最大問題應該是在史觀上的處理，臺灣的歷史一直是臺灣當權者規避的敏感地帶，而臺灣的主權問題至今仍是紛擾的議題，姚嘉文在看過施如芳的劇本之後曾提出：

> 我只有對一個地方有意見，就是臺灣和清朝的關係，她借用哪吒「削骨還父、割肉還母」的典故來形容，但我以為臺灣跟清朝應該並不存在父母養育之恩。臺灣大部分的漢人是從唐山來，對唐山有情感，對清朝政府未必有情感。所以最後我建議改成「唐山拋棄，滿清不在」，這段我改得還蠻得意的，她也從善如流，其他地方我改得不多。[27]

26 同前註，頁32。
27 同前註，頁32。

可見得《黃虎印》之餘姚嘉文，最重大的意義是臺灣的身分血統定位。

　　不過，小說與戲曲畢竟是不同文類，小說與戲曲各有獨特敘述方式，小說中錯綜複雜的人物事件，都是戲曲舞臺上難以完成，因此改編不可能包容原著所有情節。小說的故事情節複雜，前後鋪墊照應，人物和人物之間的關係交織在事件和情節發展中。戲曲的時空背景相對固定，只能擇一至二條主線，一個事件，幾個人物，按戲曲舞臺演出規律選擇適合表演的情節。改編要以戲曲的結構特點重新安排情節，加上受限於演出時間長度，戲曲結構的詮釋方式，勢必需要對原著小說的情節進行取捨。而在取捨上，施如芳認為編劇所看重的是人物形象如何飽滿。

> 寫新編戲的第一要務是「說故事」，「黃虎印」這個故事，無疑的，是姚先生以虛構的人物、情節，來詮釋他所認知的這段臺灣歷史，這是姚先生的創作。身為一個改編者，從頭到尾，我就是運用這個做了很多功課的素材，把情節兜攏，把人性寫飽滿，讓觀眾感受得到人物的呼吸，讓歷史在戲曲舞臺上活出情味來，我覺得這比「爭取」對黃虎印的詮釋權更有意義。[28]

演員運用唱念做打程式把人物形象活出歷史，化虛構為實境，讓觀眾藉由舞臺演出，重新認識臺灣歷史與國族定位，這是編劇施如芳的任務與期待。

　　一齣具國家意識的歌仔戲，是編劇家運用戲把「國家」做（演）出來，不同群體（團長、編劇、導演）的國家經驗構成臺灣政治的「當下」，因此更多元的微觀國家民族誌，透過戲曲的展演，刻印觀眾的內心，而被記載下來。臺灣割讓日本之際，臺民從「中國子民」

28　同前註，頁34。

到「新日本國民」，如此身分巨變的歷程，所導致的思想轉變究竟包括哪些內容？又只短短成立一百多天的「臺灣民主國」[29]，對於當時的臺灣人來說，「國家」（臺灣民主國）與「新國民」的想像究竟為何？筆者認為從《黃虎印》中的幾位主要人物對於身體的掌握或許可以探看。劇中臺人特別強調或重視哪些信念與堅持？這有益提供給本文在「認同」視域之外，用新觀點去開拓不同以往的文本解讀方式。一八九五年短暫的臺灣民主國的成立，劇中不同人物對身體自主的掌握，包括遺民身體的犧牲、新國民身體誕生，在局勢不明的社會動盪中，劇中人物在歷時性與共時性的社會進程中所顯露的差異／交混、對話／獨白，凸顯劇作家歷史書寫觀的文化現象與深層意涵。

　　關於臺灣與清朝的關係，雖有史書與史論辯證於前，又有原著小說洋洋灑灑七十萬字，然而編劇家的族國族識與身分認同，還是可從劇本上略探一二。首先，劇本第一場，編劇設計悟野、長短腳及楊太平的對話，在戲的一開始便定位了基調。悟野是假借和尚身分打探臺灣軍情的日本人；長短腳參與天地會，對清朝心生不滿；楊太平則是臺灣孤兒。三人各有不同成長背景與立場，但三人對於臺灣與清朝之間關係，語句中盡是包藏對清朝的疏離與不滿：

> 長短腳：日本現在是國富兵強，滿清自稱天朝，卻腐敗無能，
> 　　　　哼！三十多年前太平天國起義若能改朝換代，就不會有
> 　　　　甲午年，整個北洋艦隊去予日本打到溶了了的笑話了！

29 總統唐景崧見形勢已經無法控制，六月四日喬裝難民攜家帶眷出城，搭上德國商船逃往廈門。唐景崧設於臺北的臺灣民主國政府在日軍武力逼迫下完全崩潰。而後以劉永福為首，設於臺南的新政府，持續一百多天後，劉永福見大勢已去，十月十七日喬裝逃往廈門，臺灣民主國在十月十九日宣告滅亡，臺灣民主國僅維持一百四十八天。

悟野：（不動聲色）呵，長短腳曾經是太平天國的天兵，和清
　　　國皇帝不同心呀。

太平：現在站在這，天高皇帝遠，無代誌。（嘟噥著）講是遠
　　　在天邊，不過有時又近在眼前呀——

悟野：怎麼說？

太平：（吟）臺灣不在皇帝的腳兜，和伊不是田無溝來水無
　　　流；戲文若出聖旨湊，臺頂個個就三跪九叩頭。
　　　（悟野發笑，長短腳搖頭憤慨。）

長短腳：（吟）昏君橫柴夯入灶，卻對百姓教忠又教孝，教到
　　　有一工會打拳頭和人對大砲，（長嘆一聲）唉！
　　　（唱）諸葛亮較賢也得扶阿斗。[30]

同一場，楊太平說道廣東有起事，要讓朝廷車跋反（推翻朝廷），後
場歌者幕後唱：「（歌者唱）帝國氣數將盡註當敗，無疑牽拖到臺灣
來；是福抑是禍、是好抑是歹？無的確，唐山放捨、滿清不在，咱合
該順隨潮流拚將來。」[31]臺人對於清朝的陌生與不安，以及對於自己
的身分與認同，該有新的體認。巡撫唐景崧的監印官許大印面對日本
即將統治臺灣，人心惶惶之際仍不願回唐山，祈願把臺灣當作自己的
根：「（唱）當年阿爹苦渡黑水溝，但望散葉開枝代代留」；唐景崧成
立臺灣民主國時，他甚至高唱：「生逢其時多光彩，民主為名種籽
栽，驚天動地新時代，峰迴路轉做主裁。」[32]然而當日本攻入基隆，
唐景崧見機逃亡，許大印感慨：

30 施如芳：〈《黃虎印》（*The Seal of 1895*）〉，《戲劇學刊》第8期（2008年7月），頁
　172。
31 同前註，頁174。
32 同前註，頁180。

　　許大印：啊，是黃虎印，民主國之寶印！

　　（憤慨地）唐景崧唐總統呀，你竟然還未戰，就放印放人民！

　　（唱）有道是為官之人不離印，你臨危只知影保自身，敢講民
　　　　　主國短命氣數盡？區區十日光景實可憐！這印，不中用
　　　　　了呀。（一轉念）不，臺灣自來就是三年一反、五年一
　　　　　亂，日本若軟土深掘，百姓絕對不肯束手就縛的──

　　（唱）民心思變不甘受辱，抗日保國是平常，保全印信有大
　　　　　用，指引臺灣何去何從。[33]

　　在生死存亡的片刻，許大印甚至對女兒白露說出：「民主國還沒亡
呀，身為監印官，理當和印同生共死啊。」最後犧牲性命也要保全黃
虎印的許大印，以生命祭祀臺灣民主國，而為了奪印殺害許大印的並
非日軍，而是唐景崧自廣東廣西招募來的廣勇兵。

　　同樣已在臺灣深根，視臺灣為自己家鄉的楊太平和長短腳，對於
臺灣民主國的期待雖有不同，但不若許大印般一意孤擲的以性命獻
祭，而有不同觀點與際遇呼應臺灣的處境，即使劇末也犧牲了性命，
但卻經歷過一番思索反省的過程。臺灣孤兒楊太平在巡撫衙門作兵
勇，他表示自己的身世：

　　（唱）父母抱過心頭才會在，無驚無閃有膽看將來，可比活水
　　　　　會合成大海，腳底釘根不驚做風颱。（唱）禽獸大漢也會知反
　　　　　哺，問著出身我就紅目眶，一窟死水哪會有出路？水無源頭定
　　　　　得變荒埔。[34]

33 同前註，頁185。
34 同前註，頁179。

從臺灣孤兒吐露的失根茫然，暗喻著臺灣的先天命運，清朝割讓臺
灣，臺灣就像孤兒一般被遺棄，臺灣「亞細亞的孤兒」情結，再度被
提出。臺人心目中對於清朝的疏離，也表現在唐景崧將臺灣民主國年
號「永清」時臺民的反應：（第四場）

> 某民眾：聽講唐總統把年號號做「永清」。
> 太平：永清？
> 眾人：永清、永清。
> 長短腳：（不屑）哼！講什麼立國，心還未「清」哩！」[35]
>
> 太平：不過，（用手指出）黃虎旗、黃虎印、文武百官，還有
> 　　　這個「堂堂」的總統，臺灣民主國敢會假的嗎？
> 長短腳：（諷刺地）臺灣民主國？這齣戲是搬得像真的一樣，
> 　　　不過，日本兵一入城，起鼓到煞戲目一下晚而已。行
> 　　　啦，快來去準備啦。（拉太平下）[36]

長短腳在劇中形塑為草莽性格的長者，來臺落地生根多年，和楊太平
同為天地會兄弟，涉世較深的他，言談間盡是對於臺灣民主國的不屑
一顧。當唐景崧逃亡，臺北城呈現無政府狀態，編劇在演員身段與唱
詞設計上大不同：（第五場）

> OS：（太平吟）初擺做匪類、哪會知講行就行？
> （太平、長短腳上；設計身段，長短腳玩世不恭，太平則身心
> 大受衝擊。）

35 同前註，頁183。
36 同前註，頁184。

> 長短腳：（吟）無行、天地會哪會這出名！
> 太平：（吟）誰知堂堂總統也會加咱騙吃騙吃。
> 長短腳：（吟）聽講伊腳底摸油、有吃擱有掠，咱兄弟搶無庫
> 　　　　銀、是白費心情。
> 太平：（吟）廣勇領無軍餉、搶店擱燒城，百姓無依無偎、第
> 　　　　一驚人影；不知影許先生敢會去偎親成？[37]

若楊太平的孤兒形象象徵著臺灣先天命運，那麼長短腳則是臺灣移民性格中堅韌的島民形象，對於未卜的將來及變動的局勢，以冷漠及疏離來保持距離。相對於男性人物（許大印、楊太平、長短腳）的處理，編劇對於女性人物（許白露）的刻畫則深具國族暗喻與殖民意涵。許白露在馬關條約簽訂時，曾勸父親離開職務（唐景崧衙門掌印官）一起回唐山，在父親勸說下才留臺。在廣勇暴動闖入衙門時，許大印以性命護印身亡，臨死前交代女兒要「寶惜」此印，於是許白露帶著「黃虎印」逃離，將它拋入「屎墜仔」糞池以免被搶，白露卻因此遭遇廣勇性侵：

> 白露：（悲聲）啊、啊！我是身在何處呀？
> （唱）惡夢一瞬間，匪徒放肆摧紅顏；上蒼無開眼，此身雖在
> 心已殘。[38]

藏匿了黃虎印，臺灣民主國印璽雖免於落入盜匪手中，但卻也因此身體遭受催殘，甚至因此受孕。這悲慘的際遇，最終還是由臺灣孤兒楊太平陪伴承受。第六場楊太平至李家接走被李家退婚的許白露，才知

37 同前註，頁187。
38 同前註，頁188。

道白露曾遭遇廣勇性侵且懷有身孕：

> 太平：（大驚）什麼？（回想）原來那天我去搶庫銀的時候，
> 　　　她——（盡在不言中）哎，我不知道小姐這麼苦。
> （唱）天地一個變、找誰追究？無辜受災、軟屠的女娘，伊人
> 　　　生從此變苦酒，我良心今後勿自由。
> 白露：哎呀！
> （唱）白露已是殘花敗柳，身懷孽種誰人肯收？前塵如夢不堪
> 　　　回首，莫怪知情伊滿面愁。[39]

　　女性／國家／土地三者之間往往具有緊密連結的關係，文學上女性往往與土地緊密連動，土地在國家敘述和身分認同建構過程中是很重要的一個環節，土地甚至是召喚國家想像的一個重要象徵。Floya Anthias和 Nira Yuval-Davis 在《種族化的界線》（*Racialized Boundaries*）對女人在國家塑造過程中所擔任的腳色歸納為：生育、文化傳承、國家的象徵、說服男人當兵作戰、直接參與國家戰鬥[40]。殖民地的婦女在抵殖民抗爭中往往具有多層次的「功用」，在象徵層面上被當作殖民地傳統文化的傳承者與國族的圖騰，在實際層面上更扮演繁衍種族的角色，甚至直接參與抵殖民戰爭[41]。

　　許白露遵照父親的囑咐以臺灣為家，在動亂時未內渡，她以遺民之姿，守住黃虎印，以身體的非自主犧牲換取黃虎印的保存，而遭遇性侵所孕育的新生命，正是母親／臺灣／土地包容一切的象徵。即便

39 同前註，頁193。
40 參考邱貴芬：〈後殖民女性主義〉，收錄於顧燕翎主編：《女性主義理論與流派》（臺北：女書文化事業公司，1996年9月），頁247。
41 同前註，頁248。

許白露非自願懷有身孕，臺灣孤兒楊太平仍以自身孤絕的命運來看待，將未出世的孩子視為己出。

> 白露：（唱）身懷六甲非自願，怨恨胎兒歹種傳。
> 太平：（唱）真心晟伊會美滿，有樣看樣就勿番。
> 白露：（唱）將心比心勿傾分。
> 太平：（唱）歹代船過水無痕。
> 白露：（唱）囝仔落土有名分。
> 太平：（唱）太平惜花會連盆。[42]

楊太平指出「歹代船過水無痕」，此處呼應土地的包容與涵養，臺灣歷史本為多元跨文化，混合／融合為臺灣自古以來的先天命運。

劇末長短腳及楊太平為了和日人悟野搶奪黃虎印，三人都埋入礦坑，同樣為臺灣民主國獻祭生命，以身體的自主權，換取臺灣民主國的尊嚴與存在。編劇於此設計幕後演唱：

> （歌者在幕後與歌隊相和唱。）
> OS：（歌者唱）英雄本無種。
> OS：（歌隊和）自古英雄本無種。人間無道呀──
> OS：（歌者唱）人間無道造英雄。（迴音）人間無道造英雄！[43]

從這段唱詞，可以看出編劇將長短腳及楊太平視為英雄，他們是臺灣民主國的英雄。至於許白露誕生下的新生命，是臺灣這塊土地包容眾

42 施如芳：〈《黃虎印》（*The Seal of 1895*）〉，《戲劇學刊》第8期（2008年7月），頁202。

43 同前註，頁207。

生萬物的象徵,也是一個民主認同的誕生。劇本的描述:

> (白露遙望流過山下的溪水,向昔日礦坑處合掌膜拜。)
> 白露:(唱)樹枝為香,流水作酒,山嶺是道場,黃虎寶印無
> 　　　地收,草民祭印誰思量?志氣傳家傳千秋。太平洋,你
> 　　　看,囝仔大漢了,我已經開始牽他的手,教他學寫字
> 　　　了,他曾問起他阿爹是誰?我告訴他,你的阿爹是一個
> 　　　憨──(笑了起來)英雄……[44]

許白露帶著孩子認祖歸宗,曾經護印身亡的楊太平是臺灣民主國的英
雄,也是許白露孩子的爹。一個民主國的誕生與逝去,只是時間軸上
的兩個相對的點,不曾消失的是歷史帶給我們的寶貴經驗。為此,編
劇於劇末描述:

> 老農:囝仔,老歲仔告訴你,這個草埔土鬆地脆,若再落一擺
> 　　　那種會崩山的大雨,不必去掘,黃虎印自然就會現身
> 　　　啊。
> OS:(歌者唱)思想起──(白露和老農兩區燈稍暗,動作持
> 　　　續。)(歌者浮現於舞臺。)
> 歌者:(唱)一場春夢,來去無痕,無驚無閃,朗朗乾坤,前
> 　　　人成敗,豈可輕論?總是亞洲、民主之魂。[45]

《黃虎印》,可說是宣揚了所謂領土主權可以被分割或做重疊存在的

44 施如芳:〈《黃虎印》(*The Seal of 1895*)〉,《戲劇學刊》第8期(2008年7月),頁
　209。
45 同前註,頁209。

國家主權觀念，強調臺灣地位未定論。此處可以藉由 Doreen Massey 談空間政治的概念作為切入角度，Massey 認為我們應該摒棄傳統視地方為一個地理定點，具有單一、特定身分認同的地理區域。一個地方並沒有固定的歷史意義，反而是一塊上面生活有著利益衝突的不同社群的土地。「土地」想像因而不必然表示歌詠，也不必然表示懷舊，「土地」想像可以是介入的姿態，探討這塊土地上曾經發生或正在發生的社群關係，想像不同勢力如何爭權詮釋、界定這個地理領域主要指涉意義的活動。「土地」想像不是與所謂「固定」（fixity）、「懷舊」（nostalgia）聯想，而是著眼於不同勢力折衝互動過程的活動[46]。

許信良在《新興民族》談臺人抗日成立的「臺灣民主國」提到：

> 可是，不管是臺灣民主國或武裝抗日活動，卻又注定無法持久，很快就崩潰了。因為移民社會的根本價值就不是非得跟人家鬥得你死我活的。俗話說「臺灣人放屎攪沙未作堆」，仔細想也是有道理的。不管是什麼樣的信念口號，都沒有辦法讓臺灣人真正團結起來，貢獻身家所有的一切，主要還是移民心態在作祟，無論如何不相信有如此全力一搏的必要，總是相信這邊讓步放棄了，還有不知藏在哪裡的塊餅可以吃，犯不著拚死命。[47]

歷史經驗造就了臺灣人認同的猶疑與模糊，國家認同與凝聚力極為艱難。劇中長短腳對清朝及臺灣民主國的不信任，許白露見局勢不妙想回唐山，都是移民性格的展現。當然劇中曾為黃虎印獻出生命的人物

46 Doreen Massey的看法轉引自邱貴芬：《仲介臺灣‧女人：後殖民女性觀點的臺灣閱讀》，頁79-80。

47 許信良：《新興民族》（臺北：遠流出版公司，1995年3月），頁232。

（許大印、長短腳、楊太平）是原著對於移民性格的重新包裝與期
待。而編劇則是透過劇中人物為自己發聲，唱出內心的想法，雕塑人
物形象，以及幕後歌隊的唱白寄寓編劇的歷史關懷與立場思想。國家
是一群共同經歷臺灣歷史衝突，磨練出勇於捨棄，擅於接受新文明的
精神的人民。其中，文化記憶、歷史想像和國家建構之間具有不可切
分的關係，歷史記憶的重整實際上也是進行文化的重塑，而文化重塑
的目的在於建構新的國家敘述。

第四節　結語

　　八〇年代本土意識與本土文學的覺醒，是臺灣人省視自己歷史與
身分的契機，小說界掀起帶動的鄉土文學運動，刺激戲曲界也思考本
土意義與身分認同。首開「以臺灣戲演臺灣故事」創作此一風潮的是
一九九七年高雄歌劇團的《打鼓山傳奇》，二〇〇〇年「河洛歌子戲
團」《臺灣，我的母親》，取材自李喬的大河小說《寒夜三部曲》的
第一部《寒夜》。事實上，「以臺灣戲演臺灣故事」，一直是「河洛歌
子戲團」創辦人劉鐘元所致力的，從二〇〇〇年至二〇一四年「河洛
歌子戲團」所製作的具臺灣意識的歌仔戲作品共有六部，可說不在
少數。

　　被王德威譽為「當代臺灣戲曲的最佳詮釋者」的編劇家施如芳，
在近年的創作中，其主題充滿強烈臺灣意識省思的作品，有歌仔戲
《黃虎印》、京劇《快雪時晴》、歌仔戲跨界音樂劇《當迷霧漸散》，
這三部作品都是探討臺灣人的國族身分迷惘與認同。施如芳以歷史書
寫的角度重新詮釋臺灣人民對於國族的想像、期待、失望、堅守、盼
望，可視作施如芳的「臺灣意識三部曲」作品，筆者認為將作品作為
獨立文本，進行研究與分析，可看出編劇歷史書寫的內涵與價值。

　　一九八七年解嚴前夕，姚嘉文服刑七年餘假釋出獄，自立晚報社出版其獄中完成的《臺灣七色記》，《黃虎印》即是《臺灣七色記》中的一部。《黃虎印》所描述的故事背景，緣起於一八九五年《馬關條約》，清政府將臺灣割讓給日本，臺灣各地為抵抗日本統治而發生的乙未戰爭。故事背景為當時臺灣巡撫唐景崧及當地士紳籌組臺灣民主國的歷史事件，整部劇情圍繞民主國的國璽「黃虎印」而展開，共計八個章節，七十萬字。姚嘉文曾將《黃虎印》改編為歌仔戲劇本，然而他自謙無法全面掌握歌仔戲藝術，因而該劇本並未演出。之後他找了施如芳合作，兩人經過多次討論與改寫，施如芳先是於二〇〇六年出版劇本書《黃虎印歌仔戲新編劇本》，二〇〇八年施如芳為《黃虎印》首演整體修編，同年六月十二至十五日由唐美雲歌仔戲劇團於國家戲劇院演出，七月演出修編本刊登於《戲劇學刊》。

　　一部《黃虎印》牽涉的層面包括：歷史史實／小說文學／戲曲藝術，三者之間的跨界與轉換，各有其著重的基礎與元素，小說家與編劇家所側重的表現手法、情節刻畫、人物形象與主題意涵也不盡完全相同。清代李漁《閒情偶寄·詞曲部·結構第一「密針線」》：

> 編戲有如縫衣，其初則以完全者剪碎，其後又以剪碎者湊成。剪碎易，湊成難，湊成之工，全在針線緊密。一節偶疏，全篇之破綻出矣。每編一折，必須前顧數折，後顧數折。顧前者，欲其照映，顧後者，便於埋伏。照映埋伏，不止照映一人、埋伏一事，凡是此劇中有名之人、關涉之事，與前此後此所說之話，節節俱要想到，寧使想到而不用，勿使有用而忽之。

針線緊密、埋伏照應為李漁戲曲創作的要件，所強調的是作品結構的緊密連結。歷史小說改編戲曲，除了結構要針線緊密前後照應之外，

還需顧及人物形象活脫立體，更重要的還有主題思想的表現，尤其內容關涉歷史史實，更是無法迴避政治立場的意識形態。

雖然歌仔戲《黃虎印》是由小說改編而成，原著的主題思想、情節結構、人物形象都有所本，但編劇在梳理七十萬字小說時，也從自身的創作經驗，進行了取捨與添化，呈現舞臺上的《黃虎印》，已是跳脫原著框架與文字描述，讓乙未戰爭的歷史退居幕後，讓無名小卒撐起場面，化虛為實、化實為虛。關於《黃虎印》戲曲改編的意義，筆者認為主要表現在這幾點：小人物的形象化、歷史史實的淡化、大我／小我的辯證、民族意識的昇華這四個特點。施如芳在《黃虎印》中「割臺予日」、「拜印登基」、「棄印逃亡」幾個歷史場景，皆以後場「歌者」帶過。而歷史事件中的大人物（唐景崧）始終沒登場，反倒是虛構的小人物（許大印、許白露、楊太平、長短腳）各個都成了民族英雄。在人物設定與形象刻畫上，編劇甚至特意著墨，讓人物經歷小我／大我的辯證之後，能夠淬鍊出動人的民族（臺灣）意識與土地認同，這是編劇寄寓自身想法於劇本的最大意義所在。

除此之外，一八九五年短暫的臺灣民主國的成立，劇中不同人物對身體自主的掌握，包括遺民身體的犧牲、新國民身體誕生，透過劇中人物對於身體的自主也可看出編劇的歷史書寫精神。許白露以遺民之姿，守住黃虎印，以身體的非自主犧牲換取黃虎印的保存，而遭遇性侵所孕育的新生命，正是母親／臺灣／土地包容一切的象徵。楊太平的孤兒身世，暗喻著清朝割讓臺灣，臺灣就像孤兒一般被遺棄，而他「惜花會連盆」，願意接納許白露被性侵懷上的孩子，更是呼應土地的包容與涵養，臺灣歷史本為多元跨文化，混合／融合為臺灣自古以來的先天命運。許大印、長短腳、楊太平為保全黃虎印而陸續犧牲生命，呈現出小人物與大英雄的反差形象，化生命的長度為寬度，化有限為無限，觀眾看著劇中小人物為著心中的理念奮力一搏，從而產

生「悲劇的喜感」的感動[48]。

施如芳曾提到：

> 我越來越感到人的軟弱與渺小，整編《黃虎印》的時候，非常
> 渴望寫出面對苦難的敬意，和面對歷史的幽默感。舉例來說，
> 我開始懷疑有人明明知道會死、還會「勇敢赴死」？無論是知
> 識分子如許大印，或草莽小民楊太平，若讓他們有退路或多一
> 秒的猶豫空間，我相信黃虎印再偉大，也比不上他們對白露的
> 依戀，他們為白露貪生怕死才是人性之常。[49]

面對歷史小說的改編，編劇需面對的最大問題應該是在史觀上的處
理，臺灣的歷史一直是臺灣當權者規避的敏感地帶，而臺灣的主權問
題至今仍是紛擾的議題，然而編劇以為人性的趨吉避凶與貪生怕死才
是常態，面對時代苦難所生發的敬意，唯有在人性試煉下，一切劇情
才能顯得有溫度，於是編劇還是以更貼近人性的人我關係來面對黃虎
印國璽。

邱貴芬在〈歷史記憶的重組與國家敘述的建構：試探《新興的民
族》、《迷園》及《暗巷迷夜》的記憶認同政治〉一文提到：

> 表面上，回憶歷史似乎只是存載資料，但是這些歷史記憶之間
> 的衝突及明顯的權力角力關係卻彰顯了歷史書寫一向潛伏的政

48 朱光潛於其〈悲劇的喜感〉一文中提到：「悲劇的主角只是生命的狂瀾中的一點一
滴，他犧牲了性命也不過，一點一滴的水歸原到無涯的大海。在個體生命的無常中
顯出永恆生命的不朽，這是悲劇的最大的使命，也就是悲劇使人快意的原因之
一。」見氏著：《文藝心理學》（臺北：臺灣開明書店，1999年新排一版），頁303。

49 廖俊逞：〈沒有皇帝的歌仔戲舞臺——姚嘉文vs.施如芳——對談《黃虎印》的創作
與改編〉，頁34。

治運作，歷史記憶不僅是等待拯救，以免被遺忘的既存往事，歷史是建構現在、掌控未來的資本。傳統史家相信，相對於國家機器操縱、扭曲的史傳，民間存在著被壓抑卻無法完全抹拭的人民集體記憶。透過挖掘、呈現被壓抑的民間記憶，「歷史真面目」將得以重見[50]。

筆者相信戲曲界的本土題材，以及具臺灣意識主題的劇作，同樣是透過挖掘、呈現被壓抑的民間記憶，透過戲曲舞臺的演出，讓「歷史真面目」得以重現，而透過一系列身分認同與國族想像的演出，臺灣人民的民族意識也進行了辯證、校正與歸檔。編劇掌握以戲說故事的敘事功能，在虛構與寫實的雙重性中，一方面發揮劇情的虛構功能，編劇家可以比實證史學家擁有更多的想像空間，以歷史為舞臺，形塑從主觀發想的情境與細節；另一方面又以信仰為基礎，凝聚各世代的共同記憶，投射以現實，創造出以土地、族群為基礎的受壓抑共同體。國家是一群共同經歷臺灣歷史衝突，文化記憶、歷史想像和國家建構之間具有不可切分的關係，當編劇在進行歷史記憶的重整，實際上也是進行了文化的重塑，而文化重塑的目的在於建構新的國家敘述。

另外一提，二〇二二年十一月二十五至二十七日「許亞芬歌子戲劇坊」於臺灣戲曲中心推出歌仔戲《黑水溝》[51]，也同樣改編自姚嘉文同名小說，由吳國禎編劇[52]。《黑水溝》亦為《臺灣七色記》之一

50 參見邱貴芬：《仲介臺灣・女人：後殖民女性觀點的臺灣閱讀》，頁202。

51 歌仔戲《黑水溝》共分為：序場〈黑水溝〉、第一場〈同心〉、第二場〈期望〉、第三場〈布署〉、第四場〈監國〉、第五場〈對峙〉、第六場〈抉擇〉、第七場〈團結〉、尾聲〈天地會〉。

52 吳國禎為文化部國家電影及視聽文化中心董事、公視臺語臺《心所愛的歌》、《解文說字》節目主持人。著有《臺語流行音樂史》、《一款歌百款世——楊秀卿的念唱絕藝與其他》等書。

部，顯見姚嘉文的牢獄之作《臺灣七色記》受到歌仔戲界的青睞。姚嘉文的強烈臺灣意識小說，二度成為歌仔戲劇團的盛大公演，此一現象除了說明歌仔戲劇種向來關懷本土題材，長年「以戲說史」在臺灣傳統戲曲上的意義。而改編歷史小說，藉由史觀來說戲的方式，是臺灣劇作家歷史書寫的再創造，也是劇團發揮土地歸屬感的情感表現。

附錄一　小說改編戲曲作品舉要

時間	劇團	戲曲類型	原著小說	改編劇目
1992	新生代劇坊	京劇	香港金庸《射鵰英雄傳》	射鵰英雄傳
1992	陸光國劇隊	京劇	臺灣高陽〈假官真做〉	苗疆風雲
1996	國立復興劇團	京劇	魯迅《阿Q正傳》	阿Q正傳
1998	國立復興劇團	京劇	日芥川龍之介《竹藪中》	羅生門
1998	唐美雲歌仔戲團	歌仔戲	法卡斯頓・勒胡《歌劇魅影》	梨園天神
2000	河洛歌仔戲團	歌仔戲	臺灣李喬《寒夜》	臺灣，我的母親
2002	國立國光劇團	京劇	明馮夢龍《喻世明言・鬧陰司司馬貌斷獄》	閻羅夢
2003	國立國光劇團	京劇	清曹雪芹《紅樓夢》	王熙鳳大鬧寧國府
2006	國立國光劇團	京劇	中國張愛玲《金鎖記》、《怨女》	金鎖記
2006	國立國光劇團	京劇	臺灣高陽《胡雪巖》	胡雪巖
2007 2011	當代傳奇劇場	京劇	明施耐庵《水滸傳》	水滸108三部曲

時間	劇團	戲曲類型	原著小說	改編劇目
2014				
2008	唐美雲歌仔戲團	歌仔戲	臺灣姚嘉文《黃虎印》	黃虎印
2014	國立國光劇團	京劇	清曹雪芹《紅樓夢》	探春
2016	國立臺灣戲曲學院京劇系	京劇	明吳承恩《西遊記》	西遊演義
2016	明華園戲劇團	歌仔戲	臺灣洪醒夫《散戲》	散戲
2016	奇巧劇團	歌仔戲	日大佛次郎《鞍馬天狗》	大佛次郎
2017	榮興客家採茶劇團	客家戲	臺灣王瓊玲《駝背漢與花姑娘》	駝背漢與花姑娘
2018	明華園戲劇團	歌仔戲	臺灣施達樂《小貓》	俠貓
2019	秀琴歌劇團	歌仔戲	臺灣王瓊玲《良山》	寒水潭春夢
2020	唐美雲歌仔戲團	歌仔戲	日紫式部《源氏物語》	光華之君
2020	榮興客家採茶劇團	客家戲	臺灣王瓊玲《一夜新娘》	一夜新娘一世妻
2021	榮興客家採茶劇團	客家戲	明吳承恩《西遊記》	《西遊記·女兒情》

第七章
劉銘傳在兩岸的戲曲演繹[*]
──以歌仔戲、徽劇為例

第一節　前言

　　臺灣戲曲的本土題材創作一直是受矚目的風潮。臺灣的大戲劇種：京劇、豫劇[1]、歌仔戲及客家大戲皆有以本土故事題材為對象進行編創，其中尤其以歌仔戲劇種最早提出[2]。歌仔戲早在九〇年代末便開啟「以臺灣戲演臺灣故事」的創作[3]，無論是單純的歌仔戲劇種演

[*]　《烽火英雄──劉銘傳》劇照（一心戲劇團提供）可見本書圖版頁10。

[1]　臺灣傳統戲曲中，以臺灣本土為創作題材的劇種，除了歌仔戲，還有京劇、豫劇。京劇有國光劇團九〇年代的「臺灣三部曲」：《媽祖》、《鄭成功與臺灣》、《廖添丁》，以及《快雪時晴》；豫劇有臺灣豫劇團：《曹公外傳》、《美人尖》、《梅山春》、《金蓮纏夢》，客家大戲有榮興客家採茶劇團：《大隘風雲》、《潛園風月》、《膨風美人》、《一夜新娘一世妻》、《花囤女》、《中元的構圖》這些作品大都是起因於官方命題，為順應本土意識的趨勢與潮流所製作，演出後也都引起廣大迴響。

[2]　首開「以臺灣戲演臺灣故事」創作此一風潮的是一九九七年高雄歌劇團的《打鼓山傳奇》。由已故汪志勇教授編劇，內容是描述明代林道乾在打鼓山招兵買馬、劫富濟貧的一段歷史。參見張繡月：《歌仔戲劇本中的臺灣意識研究──以《東寧王國》《彼岸花》《臺灣，我的母親》為例》（高雄：國立高雄師範大學國文學系碩士論文，2006年），頁21。

[3]　歌仔戲界早在九〇年代末便開啟「以臺灣戲演臺灣故事」的創作，需先說明的是，囿於篇幅與個人能力，本文所討論的範疇，界義在閩南語系，時間斷代為一九九〇年代迄今，演出場域為現代劇場（戲曲電視節目及偶戲不包括在內）。以此而論，筆者界義「以臺灣戲演臺灣故事」為：以土生土長的歌仔戲或歌仔戲跨界歌舞劇的形式，以臺灣歷史為主軸的題材，搬演曾經發生於這塊土地上的人事物的真實故事，所進行的戲劇展演。讓生長於這塊土地上的臺灣人民得以藉由戲劇內容，認識

出，抑或歌仔戲跨界的融合表現，都可以看出以戲貼近本土，省思文化與歷史的企圖。就其主題思想而言，無論是題材大小，嚴肅與否，展現出不同層面的多元主題探討，都是在為臺灣這塊土地發聲。歌仔戲是本土發展生成的劇種，先天劇種特質、音樂聲腔與語言旋律，更能貼近臺灣人民，由本土劇種來演繹臺灣歷史事件與人文風土民情也就順理成章。

連橫於《臺灣通史》云：

> 臺灣三百年間，吏才不少。而能立長治之策者，厥惟兩人，曰參軍陳永華，曰劉巡撫銘傳。是皆有大勳勞於國家者也。永華以王佐之才，當艱危之局，其行事若諸葛武侯，而劉銘傳管商之流亞也。顧不獲成其志，中道以去，此則臺人之不幸。然溯其功業，足與臺灣不朽矣。[4]

研究中國近代史的學者郭廷以評價劉銘傳：

> 百年以來，中國朝野上下的有心人莫不以「近代化」──自強相尚，「才氣無雙」的劉銘傳雖只是其中之一，但瞭解最深、持之最堅、赴之最力、成績最著，很少可與相比。他的表現即在臺灣。[5]

劉銘傳的治臺功績有目共睹，臺灣建省之後，由劉銘傳主政，一般被

臺灣歷史文化中的人物與事件。另外，據筆者統計，截至目前為止，共有三十七齣「以臺灣戲演臺灣故事」的作品，其數量遠超過京劇和豫劇。

4　連橫：〈劉銘傳傳〉，《臺灣通史》（新北：眾文社，1979年），卷33。

5　郭廷以：〈甲午戰前的臺灣經營──沈葆楨、丁日昌與劉銘傳〉，《近代中國的變局》（臺北：聯經出版事業公司，1987年），頁299-327。

認為是近代化或是新政的開始，劉銘傳也因此被譽為「臺灣現代化之父」。

　　劉銘傳（1836-1896），字省三，室號盤亭、大潛山房，諡號壯肅，安徽合肥的淮軍將領和臺灣首任巡撫。在臺重要施政包括抗法保臺、清賦撫番、加強海防、交通建設、工礦農商、興辦教育等。其重要作品有《劉壯肅公奏議》、《大潛山房詩鈔》、〈盤亭小錄〉、〈詩文輯存〉。關於劉銘傳之事蹟，可見諸史料的記載包括：《大清實錄》（臺灣華文書局，1964）、《十二朝東華錄》（文海出版社，1963）等正史資料、《劉壯肅公奏議》（劉銘傳著，文海出版社，1968）、《臺灣海防檔》（中央研究院近代史研究所編，臺灣銀行出版，1961）、《法軍侵臺檔》（中央研究院近代史研究所編，臺北文海出版社，1980）、《清代外交史料》（國立故宮博物院編，成文出版社，1968）、《法軍侵臺史末》（臺灣銀行出版，1960）、《臺灣通史》（連橫著，臺灣通史社出版，1920）。另外，號稱「臺灣烏龍茶之父」的英國茶商陶德（John Dodd）所留下寶貴的日記，*Journal of a Blockaded Resident in North Formosa: during the Franco — Chinese War, 1884-1885*（1888），陳政三將之翻譯成《北台封鎖記：茶商陶德筆下的清法戰爭》（原民文化，2002）、《泡茶走西仔反：清法戰爭台灣外記》（臺灣書房，2007）。內容對於當時清法戰爭、淡水炮戰、兩軍對峙、官場文化、茶葉製造及輸出等多所著墨，亦是極具參考價值的歷史記錄。

　　兩岸以劉銘傳為題材的戲劇作品不少，包括電視劇、紀錄片以及地方戲曲，這些作品偏重的歷史取材與詮釋方式皆有所不同。其中，兩岸地方戲曲以劉銘傳為主題的展演計有：一九九七年十月「安徽省徽劇團」於安徽大劇院演出《劉銘傳》、二○○四年九月四至五日「臺灣一心戲劇團」於臺北城市舞臺演出《番薯頂的鐵支路——烽火英雄劉銘傳》、二○一四年八月二十三至二十四日「臺灣一心戲劇

團」於臺北城市舞臺演出《烽火英雄──劉銘傳》、二〇二一年十一
月二十六日「安徽省徽京劇院」於安徽大劇院演出《劉銘傳》[6]。一
個社會群體，往往是透過對「過去」的選擇、重組、詮釋、虛構，來
創造自身的共同傳統，以便界定該群體的本質，樹立群體的邊界
（boundary），並維繫群體內部的凝聚[7]。兩岸立基於不同政治、社會
與文化的洗禮，究竟會如何詮釋歷史人物劉銘傳？由於歷史劇是以史
實為據，劉銘傳於近代史深具重要性，其人其事皆有大量史料與研究
成果。在進行兩岸劉銘傳戲劇作品的討論，以及歌仔戲與徽劇比較之
前，筆者認有需要對於劉銘傳的史實形象與相關研究做一爬梳。兩岸
在近代史中分別經歷不同執政當權的更迭，歷來評價劉銘傳的角度因
而有所不同；再加上，兩岸不同的政治立場與意識形態，劉銘傳在兩
岸所具的形象與意義也有所不同。

　　本文所參據的研究資料，在歌仔戲部分，除了二〇〇四年《番薯
頂的鐵支路──烽火英雄劉銘傳》演出影片及劇本、二〇一四年《烽
火英雄──劉銘傳》演出影片及劇本[8]，另有《烽火英雄劉銘傳：精
采好戲──歌仔戲劇本集》[9]。徽劇劉的部分，除了中國《有戲安
徽》節目所播出的二〇二一年徽劇《劉銘傳》[10]，另有《徽劇藝術》

6　「安徽省徽劇團」和「安徽省京劇團」於二〇〇五年合併組建，名為「安徽省徽京
　　劇院」。

7　見王明珂：《華夏邊緣：歷史記憶與族群認同》（臺北：允晨文化出版公司，1997
　　年），頁51。

8　影片及劇本由一心戲劇團提供，特此感謝。

9　孫富叡一心戲劇團文字提供：《烽火英雄劉銘傳：精采好戲──歌仔戲劇本集》（宜
　　蘭：國立傳統藝術總處籌備處，2011年）。筆者於二〇二二年八月五日訪問孫富叡，
　　據孫富叡表示，該劇本書與二〇〇四年的版本主要是刪除一些舞臺指示，內容僅有
　　微調。

10　「有戲安徽」MCN創立於二〇一七年，是由安徽演藝集團和中國電信安徽公司「安
　　徽超清iTV」和「安徽iTV手機客戶端」為載體所成立的國有藝術院團MCN機構，

所收錄的一九九七年《劉銘傳》劇本[11]。

　　以下分別從「劉銘傳之時代意義與兩岸相關研究」、「兩岸劉銘傳之影視及戲曲作品舉隅」、「《番薯頂的鐵支路──烽火英雄劉銘傳》與《劉銘傳》之情節結構比較」、「《番薯頂的鐵支路──烽火英雄劉銘傳》與《劉銘傳》之主題思想比較」這幾個角度分別切入，透過文本的分析與比較，討論兩岸對於劉銘傳在戲曲中的詮釋與演繹。

第二節　劉銘傳之時代意義與兩岸相關研究

　　滿清自嘉慶以後國勢由盛轉衰，吏治貪腐，各地動盪。道光年間，西方列強憑藉工業革命的優勢，以船堅炮利，打破雍正以來的閉關門戶政策，西方肆無忌憚地侵略，從清版圖擴及臺灣列島。同治六年（1867）美國商船羅妹號（Rover）事件[12]，挑起西方、清政府、臺灣原住民、臺灣漢人之間的利益連結與衝突關係。另一方面，日本自明治維新（1868）之後，極力改革，推行現代化，對臺灣更是虎視眈

也是安徽省重點打造的具有公益惠民性質的文化品牌項目。該專區以安徽傳統戲曲為主體，兼具話劇、音樂會等等不同類型節目，通過現場直播、戲曲點播等方式展示。本文參據的《劉銘傳》即二〇二一年十一月二十六的現場直播影片。影片網址：https://www.youtube.com/watch?v=G8AozfrxG_M&list=PLV7BXrm3YUUlW8LL25H5jRY6NpOgBa2vu。檢索日期2022年8月10日。

11 李泰山主編：《徽劇藝術》（合肥：安徽文藝出版社，2018年），頁420-463。據該書收錄《劉銘傳》劇本，編者註記為：「原載《安徽新戲》1997年第4期。由安徽省徽劇團演出」，頁463。據此《徽劇藝術》收錄的劇本即為一九九七年版本，筆者比對該劇本與二〇二一年的演出影片，內容是一致的。

12 羅妹號事件，亦稱羅發號事件或羅佛號事件，發生於一八六七年三月，因美國商船羅發號海難船員誤闖瑯嶠十八社領土，美籍船長等十三人遭原民處決，因而引發外交事件；事後美軍前往軍事報復，史稱美國福爾摩沙遠征。最後，斯卡羅人、美國雙方達成了非正式的諒解備忘錄，俗稱「南岬之盟」。然清廷仍消極處理瑯嶠十八社與外國船難問題，不接受美國駐廈門領事李仙得提議在恆春設官等措施，也導致未來牡丹社事件的發生。

眈，藉牡丹社事件（1874）為由[13]，出兵討伐臺灣南部原住民。從羅妹號事件到牡丹社事件，臺灣原住民究竟屬不屬於清朝管轄？又番境是否隸屬清版圖？從而延伸出臺灣是否為清版圖之一的問題。

在日軍未出兵侵臺之前，清廷一直將臺灣視為「化外之地」，並未正式納入清版圖。一八七四年三月日本藉故（牡丹社事件）尋釁侵占，派軍從社寮（今屏東縣車城鄉）大舉進犯臺灣，殺害大量臺灣番民。日本此舉迫使清廷正視臺灣在海防上的重要性，清廷由原本的消極態度轉趨積極，遂命船政大臣沈葆楨為「欽差辦理臺灣海防兼理各國事務大臣」，將設防及開山撫番訂為重要目標。沈葆楨的「開山撫番」施政從同治十三年九月至光緒元年七月，施政的成效更是促使渡臺禁令與封山禁令獲得解禁，清廷同意臺灣招墾，鼓勵漢民移入，有計畫開發臺灣。光緒元年正月十日，清廷諭內閣云：

> 福建臺灣全島自隸版圖以來，因後山各番社習俗異宜，曾禁內地人民渡臺及私入番境，以杜滋生事端。現經沈葆楨等將後山地面設法開闢，曠土亟需招墾；一切規制，自宜因時變通。所有從前不准內地人民渡臺各例禁，著悉與開除，其販賣鐵、竹兩項，並著一律弛禁，以廣招徠。[14]

清廷的治臺撫番成為國防要務。不過，沈葆楨奉調離職後，歷任福建

13 牡丹社事件是發生於清同治十三年（日本明治7年，1874），日本以一八七一年八瑤灣事件殺害琉球國的琉球族為由，藉口出兵攻打臺灣南部原住民各部落的軍事行動，以及隨後大清政府和日本國兩方的外交折衝。在日本，這次事件被稱為「臺灣出兵」、「征臺之役」或「臺灣事件」，這也是日本自明治維新以來首次對外用兵。關於清日之間的福爾摩沙爭議可參見Pavel Ivanovich Ibis著，劉宇衛編著、導讀，江杰翰、吳進仁、劉柏賢、陳韻聿等譯：《1875‧福爾摩沙之旅：俄國海軍保羅‧伊比斯的臺灣調查筆記》（臺北：聯經出版事業公司，2022年）。

14 世續等修纂：《大清德宗景皇帝實錄》（臺北：華文書局，1964年），頁4-5。

巡撫，除了丁日昌繼續認真執行開山撫番政策，其餘皆不重視，直到劉銘傳來臺才又再度興起。

光緒十年（1884）清法開戰，法軍首先侵略越南北方，又派海軍中將孤拔（Admiral A. A. Courbet）率領遠東艦隊侵入中國東南沿海，企圖侵占臺灣，迫使清政府屈服。四月，清廷急詔劉銘傳進京，授以「巡撫銜督辦臺灣事務前直隸提督」關防赴任，劉銘傳上《遵籌整頓海防講求武備摺》被採納，遂赴臺抗法。當時臺灣的防務十分薄弱，官兵雖有四十營，但其中三十一營被時任臺灣道臺的湘軍將領劉璈部署在臺灣南部，臺北僅有九營；全臺號稱二萬多兵，卻要守衛長達二千餘里的海疆；基隆的軍力僅有守兵八百人，以及五門固定方向的大炮。一八八四年八月初，法艦在李士卑斯（Vice Admiral Lespés）少將率領下進攻基隆，劉銘傳指揮守軍開炮還擊，炮臺被法艦猛烈炮火擊毀。劉銘傳大膽採取誘敵陸戰的戰術，將守軍轉移至後山，引誘敵人到陸地上，指揮守軍分路出擊，法兵死傷百餘人，劉銘傳首戰於是告捷。

十月初，法艦分兩路猛攻基隆和淡水，劉銘傳在基隆與法軍激戰，接到淡水守軍告急，於是將基隆守軍撤至後山，並拆卸轉移基隆煤礦設備，親率主力馳援淡水。敵艦猛轟淡水炮臺，由於淡水河河口事先被守軍以沉入水中的帆船、水雷、沙包等堵死，法艦不能深入，遂派陸戰隊千餘人上岸，分路進攻。劉銘傳指揮守軍埋伏，待敵軍接近，斃傷法兵三百多人，法軍大敗逃回。法艦於是封鎖臺灣海峽，法軍司令孤拔親到越南戰場調兵千餘名來臺增援，接著以數千名法軍分頭猛攻基隆河及後山。劉銘傳指揮守軍與法軍展開激烈作戰，聶士成等率援軍二千多名從臺東登陸，翻山越嶺趕至基隆，才穩住了戰局。截至光緒十一年（1885）三月，法軍死傷近千人，戰場始終限於基隆，法軍進退兩難，改為攻占澎湖列島。三月下旬，法軍在鎮南關，

諒山大敗，清法停戰，退出臺灣。劉銘傳領導的十個月抗法保臺戰
爭，最終取得勝利。

一八八五年清廷同意臺灣建省，一八八六年劉銘傳獲任首任臺灣
巡撫，奏設臺灣撫墾大臣，由巡撫兼任，以臺灣籍人士林維源為幫
辦，兼團練大臣，於大嵙崁（今桃園縣大溪鎮）設置「全臺撫墾總
局」。清法戰爭結束後，一八八五年七月二十九日劉銘傳上書〈條陳
臺澎善後事宜摺〉力陳招撫全臺番民[15]。劉銘傳在清恭親王奕訢、醇
親王奕譞的支持下，結合沿海各省的經濟支援，展開諸多建設，舉凡
兵器大炮製造廠、火藥局、水雷局、撫墾局、樟腦局、茶總局、煤礦
物局、清賦總局、鹽務總局、郵政總局、電報總局、官醫局、東西向
橫貫公路、輪船航線、臺灣鐵路局等都在他任內建設。在劉銘傳的積
極倡導下，「內建鐵路，外開航運，以啟開地利」，使臺灣的海上交通
日益發達起來。據統計，一八七六年滬尾港（淡水入口）的汽船為四
十四艘，到了一八九〇年增加到一百二十六艘[16]，來臺載茶運糖的商
船顯著增加，加速了以淡水港為中心的臺北──大稻埕──艋舺三角
商業貿易區的形成。劉銘傳從鞏固海防的大局出發，於一八八六年在
臺北設立電報總局，鋪設兩條海底電纜，將臺灣與澎湖、臺灣與大陸
聯繫起來，加強臺灣與大陸的電訊聯繫。

光緒十三年（1887），劉銘傳奏請興建臺灣鐵路[17]，清廷准許自籌
工款後即前往南洋招商，北起基隆，南到臺南，鐵軌、火車分別向英

15 劉銘傳：〈條陳臺澎善後事宜摺〉，《劉壯肅公奏議》（南投：臺灣省文獻委員會，
　　1997年），頁146-149。

16 臺灣省文獻委員會：《臺灣省通志》卷4〈經濟志交通篇〉，頁230。

17 劉銘傳將鐵路建設視為重要施政：「中國自與外洋通商以來，門戶洞開，藩籬盡
　　撤，自古敵國外患，未有如此之多且強也。……俄人所以挾我、日本所以輕我者，
　　皆以中國守一隅之見，畏難苟安，不能奮興。若一旦下造鐵路之詔，顯露自強之
　　機，則聲勢立振，彼族聞之，必先震聾，不獨俄約易成，日本窺伺之心亦可從此潛
　　消矣。」見劉銘傳：〈籌造鐵路以圖自強摺〉，《劉壯肅公奏議》卷2謨議略。

國和德國購買，枕木則就地取材。先修基隆至臺北段，以兵士代替工人。同年四月於臺北大稻埕開工，臺北車站亦座落於大稻埕。一八八七年五月二十日成立「全臺鐵路商務總局」，開工初期最先興建的是基隆港口經臺北到新竹。同年大稻埕跨越淡水河之木橋竣工，是今臺北大橋之前身。七月十八日，臺北（大稻埕）至錫口（松山）通車。一八八八年，臺北至新竹段開工。一八九一年十月，基隆至臺北段通車，然通車前劉銘傳已去職。一八九三年，臺北至新竹段也完工，這就是現在臺灣縱貫鐵路的始基。目前陳列在臺北新公園博物館前的「騰雲一號」，就是當年使用的蒸汽機火車頭。

　　劉銘傳在臺灣實行的一系列改革，遭到清廷保守派的反對，也受到某些臺灣島民的質疑。光緒十六年（1890）十月五日，軍機處以劉銘傳在煤礦招商過程中的缺失，提交吏部要求革職處分，獲裁示革職留任。一八九一年一月七日，劉銘傳呈請辭官，五月三十日正式收到諭令，六月四日交接去職。繼任臺灣巡撫邵友濂則因財政困難與理念不同而放棄許多既定政策，使臺灣後續建設中斷。一八九四年，中日戰爭爆發，清廷希望劉銘傳再次督導海防軍務，但被他婉拒。一八九五年甲午戰敗，臺灣割讓日本。劉銘傳積鬱沉痾，臥床不起，於一八九六年一月十二日病逝。

　　關於清末臺灣的現代化軌跡，早於七〇年代已有研究討論。戴國輝〈清末臺灣的一個考察〉[18]，提到臺灣的洋務運動是以臺灣本身的經濟發展為基礎，因國際緊張情勢之契機而產生。該文以臺灣建省為

18 戴國輝：〈清末臺灣的一個考察〉，原刊《仁井田陞博士追悼論文集》三（東京：勁草書房，1970年）；陳慈玉譯：《臺灣風物》第30卷第4期（1980年）。又另一增補譯文改名〈晚清期臺灣的社會經濟〉，收於戴國輝：《臺灣史研究——回顧與探索》（臺北：遠流出版公司，1985年）。另外，八〇年代關於洋務運動研究的碩士論文有吳重義：《清末臺灣洋務運動之研究（1874-1891）》（臺北：國立臺灣大學政治學研究所碩士論文，1980年），亦可參考。

界，將洋務運動分成前後兩期，前期為官方獨占的性質，所引進的近代新技術為臺灣經濟開啟新氣象。後期劉銘傳的新政則是與民間資本合作，新政的規劃不但成為日治時期統治的基礎，清末臺灣所孕育的中產階級日後也成為抗日運動的中堅份子。李國祁於〈清季臺灣的政治近代化——開山撫番與建省（1875-1894）〉及《中國現代化的區域研究：閩浙臺地區（1860-1916）》[19]，從現代化觀點詳述臺灣、福建以及浙江三地的洋務運動與建設，是歷來研究中較早將劉銘傳定位於臺灣現代化推動的學術研究。不過，究竟清末劉銘傳主政時代或是日治時期才是臺灣近代化的開始，八〇年代起呈現兩極化的意見，並產生「臺灣近代化論爭」。黃富三〈劉銘傳與臺灣近代化〉[20]、張隆志〈劉銘傳、後藤新平與臺灣近代化論爭——關於十九世紀臺灣歷史轉型期研究的再思考〉[21]，對此爭議有詳盡論述。

　　劉銘傳在歷史上的重要地位，也反映在日治時期的臺灣古典詩，二十世紀初有相當多以劉銘傳為描寫對象的詩作，一九一二年「櫟社」為慶祝成立十週年而以「追懷劉壯肅」為題公開徵詩[22]；一九二二年臺灣留日學生創辦的《臺灣》雜誌，公開以「劉銘傳」為題徵

19 李國祁：〈清季臺灣的政治近代化——開山撫番與建省（1875-1894）〉，《中華文化復興月刊》第12期第8卷，1975年）；李國祁：《中國現代化的區域研究——閩浙臺地區（1860-1916）》（臺北：中央研究院近代史研究所，1985年）。

20 黃富三：〈劉銘傳與臺灣近代化〉，黃富三、曹永和編：《臺灣史研究論叢》（臺北：眾文社，1980年）。

21 張隆志：〈劉銘傳、後藤新平與臺灣近代化論爭——關於十九世紀臺灣歷史轉型期研究的再思考〉，《中華民國史專題論文集第四屆討論會》（臺北：國史館，1998年）。

22 關於櫟社此次以劉銘傳為題的徵詩活動與詩作內容，可參考廖振富：〈日治時代臺灣古典詩的劉銘傳——以櫟社徵詩（1912）作品為討論範圍〉一文，收錄於國立政治大學文學院編輯：《第五屆中國近代文化的解構與重建學術研討會論文集【鄭成功、劉銘傳】》（臺北：國立政治大學文學院，2003年），頁27-68。

詩[23]。日方治臺期間有不少建設是在劉銘傳的基礎建設下持續進行，因而對於劉銘傳大多予以肯定，其中對臺灣的歷史、文化與民俗有深入研究的伊能嘉矩[24]，他曾跟隨劉銘傳的師爺李少丞研究清國制度，並撰寫《臺灣巡撫トシテノ劉銘傳》[25]，記敘劉銘傳的生平，還有專文〈劉銘傳の半面〉、〈臺灣舊時の一偉人劉銘傳〉[26]，更於《臺灣文化志》中讚賞劉銘傳清賦政策，實乃「清朝治臺措施中空前之大成果」[27]。伊能嘉矩的觀察確實中肯，劉銘傳於一八八五年上奏的〈條陳臺澎善後事宜摺〉提出清賦乃充實臺灣歲收根本之道。有足夠的稅收，一來可供應全臺軍餉，加強臺灣防務，二來可儲備撫番經費，進行山地開發，三來臺灣設省需龐大經費，之前的輕徭薄賦政策，無法負擔全臺建設，需重新調整稅收制度，增加官庫收入。自光緒十二年（1886）七月開辦全臺清賦，在臺北及臺南設立清賦總局，量田清賦，至一八八九年十二月初為止，共花費銀三十五萬兩一千二百四

23 一九二〇年東京留學生組織「新民會」，推林獻堂為會長，蔡惠如為副會長，會中提議發行機關雜誌，七月十六日發行《臺灣青年》。一九二二年四月一日改名《臺灣》，並於臺中成立「臺灣雜誌社」。一九二二年四月一日的《臺灣》（封面為：一九二二年四月號第三年第一號），刊登以劉銘傳為題公開徵詩的徵稿啟示。

24 伊能嘉矩（1867-1925）為臺灣研究的先驅學者。一八九五年日本治臺之初，伊能嘉矩即受命來臺，投入心力於臺灣漢人歷史、民俗舊慣調查整理，並參與總督府的臺灣史編纂工作。《臺灣文化志》是他一九〇六年回到日本後，受臺灣總督府史料編纂委員會的委託，撰寫預備作為《新臺灣史》之〈前紀〉的《清朝治下の臺灣》。該書還來不及出版，伊能就不幸於一九二五年因病過世。之後，在板澤武雄與柳田國男奔走下，將這部龐大的遺著題為《臺灣文化志》，分為上、中、下三卷，於一九二八年東京刀江書院出版。

25 伊能嘉矩：《臺灣巡撫トシテノ劉銘傳》（臺北：新高堂書店，1905年）。

26 參見江田明彥編：〈伊能嘉矩著作目錄〉，《伊能嘉矩與臺灣研究特展專刊》（臺北：國立臺灣大學圖書館，1998年），頁124。（江田明彥為伊能嘉矩之後人）

27 見伊能嘉矩：《臺灣文化志》（中譯本）（臺中：臺灣省文獻會，1991年），中卷，頁37。

十兩[28]，臺灣田地面積從清賦前的七萬餘甲，增加了四倍，共約三十萬甲。

　　一九四五年八月十五日，日本在第二次世界大戰中戰敗而宣告投降，中華民國國民政府從日本帝國接手統治臺灣。在大中國民族主義者眼中，以大中國中心史觀來強調臺灣與大陸的關聯性，劉銘傳足以作為民族英雄的標誌。戰後首位研究劉銘傳為胥端甫，他於戰後隨國民政府來臺，先後撰有《劉銘傳年譜初稿》、《劉銘傳抗法保臺史》、《劉銘傳史話》，以專書記敘劉銘傳的事蹟，剛到臺灣，看到臺灣經歷日治時期的現代化建設，胥端甫內心五味雜陳，難掩民族自信失落之情。他提到：

> 三十七年春來臺，目的是想看日本據臺五十一年的成績，究竟是什麼樣呢？詎料我們國家族中，並不是沒有人才，劉銘傳就是傑出的一位，當時使我對他的欣慕、敬愛，好像在茫茫黑夜中得看一盞明燈；好像在窮愁潦倒中，獲得至寶，好像在「山窮水盡疑無路」的時候，竟來個「柳暗花明又一村」的境界。我那民族的自信心，又堅強起來。[29]

清光緒年間劉銘傳在臺六年，其建設早於日治時期，能夠將臺灣現代化建設歸功於劉銘傳，這對於經歷國共內戰，戰敗隨國民政府來臺的他來說，得以稍稍挽回些許民族自信心。此外，胥端甫更是將劉銘傳的抗法保臺比擬反共復國之志業：

> 今天我們要建設臺灣三民主義的模範省，那麼、劉銘傳更要算

28 劉銘傳：〈全臺清丈給單用款造銷摺〉，《劉壯肅公奏議》，頁320-321。
29 胥端甫：〈序〉，《劉銘傳史話》（臺北：臺灣商務印書館，1970年）。

首先建設臺灣的急先鋒。他這次的抗法保臺，正是他建設臺灣
以為全國各省現代化的前奏曲；可惜清政不綱，既不能因越南
藩服之失而奮起圖強，使劉銘傳現代化臺灣的事業得全終始，
反因馬關條約之簽訂而割棄臺澎，同時劉銘傳亦因是而抱恨以
歿。在鞏固臺灣以完成反攻復國大業的原則與號召之下，應該
是前事不忘，所以我要來談這一段史事[30]

以劉銘傳的抗法保臺事件作為國民政府反共復國的借鑑，劉銘傳的象
徵意義不言而喻。

除胥氏之外，亦著有專書的尚有蕭正勝《劉銘傳與臺灣建設》[31]、
陳延厚《劉銘傳與臺灣鐵路》[32]、王傳燾《劉銘傳：臺灣現代化的推
動者》[33]、葉振輝《劉銘傳傳》[34]。其中，蕭書是學院中第一本出版
的臺灣史學位論文，分成傳略、臺灣史略與清廷對臺灣態度、近代化
的貢獻、治臺政策的檢討等，對於劉銘傳在臺建設、治臺政策成功
因素以及挫折，有相當清楚的闡述，蕭氏還另外發表單篇論文〈劉銘
傳與臺灣建設〉（上、下）[35]。葉振輝的《劉銘傳傳》，運用怡和洋行
（英國劍橋大學總圖書館手稿部藏）及英國使領館檔案（英國 Public
Record Office 藏）外國資料，也從外國領事的角度來評斷劉銘傳的為
人與貢獻。此外，另有劉振魯《劉銘傳傳》[36]，亦是以劉銘傳為傳記。

劉銘傳，在兩岸的形象，由於不同政局與時代背景，而有著不同

30 胥端甫：《劉銘傳抗法保臺史》（臺北：臺灣商務印書館，1967年），頁4。
31 蕭正勝：《劉銘傳與臺灣建設》（臺北：嘉新水泥公司文化基金會，1974年）。
32 陳延厚：《劉銘傳與臺灣鐵路》（臺北：臺灣鐵路管理局，1974年）。
33 王傳燾：《劉銘傳：臺灣現代化的推動者》（臺北：幼獅文化事業公司，1990年）。
34 葉振輝：《劉銘傳傳》（南投：臺灣省文獻會，1998年）。
35 蕭正勝：〈劉銘傳與臺灣建設〉（上、下），《臺灣文獻》第24卷第3期、第4期，1973
年）。
36 劉振魯：《劉銘傳傳》（南投：臺灣省文獻會，1979年）。

正反評價與象徵意涵。在中國，中國共產黨取得政權之後，將封建帝
國視為叛亂者翻轉為起義，因此劉銘傳曾經平定捻亂與討伐太平軍，
被視作為封建帝國服務的暴行，在文革之前幾乎沒有人研究劉銘傳。
一九八五年九月才有以「劉銘傳首任巡撫一百週年學術研討會」為題
的學術會議。一九八七年蕭克非主編《劉銘傳在臺灣》，收錄二十一
篇論文，集結成論文集。周青、張文彥〈試論劉銘傳的理番政策〉一
文，更是直接提出劉銘傳的貢獻在於加強了臺灣與大陸的政治、經
濟、文化聯繫，維護了祖國的統一[37]。許雪姬針對此次論文集的整體
研究成果，歸納出：

> 研究重點擺在為劉辯誣；並盡量舉出劉的優點，如彈劾劉璈
> 後，能用同為湘系的陳鳴志是「唯賢任人，唯實求是」，緩和
> 高山族與漢族的矛盾，加強民族團結，興辦教育，卓有成效，
> 劉去職後，新政為邵所破壞，以致各業遭廢，臺灣生機一挫，
> 不過也指出了劉銘傳的在臺洋務運動只追求官富，撤兵基隆是
> 過錯，剿番時盡毀番屋，開礮遙擊，殺傷過半，不過這些小瑕
> 小疵並不足以否定劉銘傳在臺的成功。[38]

一九九五年安徽省召開「海峽兩岸紀念劉銘傳逝世一百週年學術研討
會」，一九九八年將與會的文章集結成論文集出版，由於學術成果未
見水平，仍以《劉銘傳在臺灣》為劉銘傳研究的重要成果[39]。

37 周青、張文彥：〈試論劉銘傳的理番政策〉，收入蕭克非等編：《劉銘傳在臺灣》（上
 海：上海社會科學院出版社，1987年），頁175。
38 許雪姬：〈劉銘傳研究的評介──兼論自強新政的成敗〉，《第五屆中國近代文化的
 解構與重建學術研討會論文集【鄭成功、劉銘傳】》（臺北：國立政治大學文學院，
 2003年），頁311。
39 同前註，頁312。

第三節　兩岸劉銘傳之影視及戲曲作品舉隅

　　劉銘傳為為臺灣現代化之重要先驅,兩岸皆有以其為題材的戲劇作品,臺灣電視公司於一九九八年六月一日首播八點檔連續劇《一品夫人芝麻官》[40],該劇故事原型取材自臺灣第一任巡撫劉銘傳,不過劇中將劉銘傳改名廖閩川。該電視劇故事原型雖脫胎於劉銘傳,但僅套用「臺灣第一巡撫」之頭銜,假以詼諧逗趣,穿插歷史史料,並非遵照劉銘傳真人真事敷演。相較於《一品夫人芝麻官》的喜劇路線,二○○四年七月七日中央電視臺首播的《臺灣首任巡撫劉銘傳》,是中國大陸中央電視臺根據劉銘傳的生平事跡改編的歷史人物傳記電視劇,描繪了劉銘傳從一八八四年清法戰爭到臺灣督辦軍務,直至一八九六年病逝。中央電視臺對於此劇的報導:

> 以劉銘傳抗法保臺、策畫建省、開發建設臺灣等歷史事件為主線,客觀、形象地展示出臺灣在那段歷史中的風雲變幻,以及海峽兩岸人民呼喚民族團結、渴望祖國統一的心聲的一部電視劇。[41]

40 《一品夫人芝麻官》連續劇共四十集,由永真電視電影製作。馮凱執導,張國立、陳亞蘭、方芳、陳志朋等領銜主演的古裝劇。一個不起眼的小人物廖閩川,雖出身低微,但機智權謀,與一品夫人郭秀玉巧結姻緣。廖閩川天生懼內,在夫人的調教下,官至直隸總督,成為臺灣史上第一任巡撫。為增添「妻管嚴」的詼諧劇情,避免史實的違逆,因而改名換姓為廖閩川。中法戰爭爆發,廖閩川擊敗法軍,贏得臺灣人民的愛戴。在臺期間,廖閩川與林朝棟之女林月交往甚密,受到夫人的猜疑,延伸節外生枝的曖昧,無非是為了製造戲劇效果。廖閩川在臺灣興辦學堂、發展電力、修建鐵路,卻被臺灣道臺劉璈視為眼中釘,多次險遭暗害。最後,朝廷派系傾軋,廖閩川被迫辭職,抱憾而終。

41 《臺灣首任巡撫劉銘傳》電視劇共三十三集,由黃力加導演、張笑天、史航、顧岩、王軍編劇,臺灣演員劉德凱主演劉銘傳,沈傲君、斯琴高娃、王菁華主演。參

　　該劇以貼近歷史的態度來製作，但不可否認的，其中也包含著一定的政治教化意圖。二○○八年中國中央電視臺綜合頻道首播電視歷史劇《臺灣1895》計三十六集，韓鋼導演，楊曉雄編劇，劉德凱飾演劉銘傳。二○一四年臺灣民間全民電視公司（民視）製播的八點檔連續劇《龍飛鳳舞》，以一八六八年至一八八八年的臺北大稻埕作為故事背景，其中包括劉銘傳在臺期間的情節（1885-1891，由蕭大陸飾演劉銘傳）。二○二○年安徽廣播電視臺製播紀錄片《劉銘傳在臺灣》，全片四集，每集五十分鐘，總長兩百分鐘，紀錄片中歷史人物多以繪畫呈現[42]。

　　在戲曲展演部分，二○○四年臺北建城一百二十週年，「一心戲劇團」首度推出歌仔戲《番薯頂的鐵支路──烽火英雄劉銘傳》於臺北社教館城市舞臺演出，十年後，二○一四年建城一百三十週年，又將此劇重製再現，名為《烽火英雄──劉銘傳》於城市舞臺演出。二○○四年《番薯頂的鐵支路──烽火英雄劉銘傳》將臺灣首任巡撫劉銘傳自唐山過臺灣，集合閩、客、原族的力量建造鐵路的故事搬上舞臺。由江清泉、孫富叡共同編劇[43]，劉光桐導演，陳勝福藝術總監，

考CCTV節目官網：https://tv.cctv.com/2012/12/03/VIDA1354525669535539.shtml（檢索日期2022年7月28日）。

42　第一集以一八八四年清法戰爭前夕的觀音橋事變起始，劉銘傳臨危受命鎮守臺灣。第二集以清法基隆之戰為內容，描述劉銘傳在基隆之戰所面臨的挑戰。第三集以滬尾大捷為起始，描述劉銘傳棄基隆保滬尾，造成清法戰爭的戰事扭轉。第四集則描述劉銘傳擔任臺灣巡撫六年，卻因宮廷鬥爭而被迫「辭官歸故里」。中日甲午戰敗，乙未割臺，劉銘傳聽聞後吐血昏厥，數月後離世。

43　江清泉筆名江牧非，重要作品有《烏龍窟》、《乞食國舅》、《鐵面情》、《望月樓》、《阿三哥進城》、《龍鳳情緣》、《青春美夢》、《香蓮告青天》、《紅梅閣》等，《紅梅閣》一劇更榮獲九七年臺北市歌仔戲匯演編劇獎；孫富叡又名孫世平（1972-），作品有《孫悟空招親》、《烽火英雄劉銘傳》、《戰國風雲馬陵道》、《鬼駙馬》、《聚寶盆》、《白蛇傳》、《斷袖》、《啾咪愛咔》、《芙蓉歌》、《狂魂》等，曾榮獲「九二年度全國文藝獎──傳統戲劇編劇優勝獎」、「九四年度全國文藝獎──傳統戲劇編劇佳作獎」。

演員除了「一心戲劇團」的孫榮輝團長、孫詩詠、孫詩珮兩位小生，還特地邀請明華園小生孫翠鳳、京劇武生朱陸豪參與演出。該劇在傳統戲曲中加入現代特效，重現歷史場景：基隆炮臺、滬尾港、臺北承恩門、撫臺衙門、閩南建築燕尾脊屋、臺灣第一條「鐵支路」等老照片。全劇結束時還有以一比一比例複製的臺灣第一號蒸汽火車頭「騰雲號」出現舞臺上。二〇一四年《烽火英雄——劉銘傳》，由孫富叡重新整編，郎祖筠導演，孫詩珮、孫詩詠領銜主演，作品同樣結合歷史影像，回顧「臺灣現代化之父」劉銘傳如何建設臺灣成為現代化都市。

　　中國大陸徽劇《劉銘傳》由「安徽省徽劇團」首演於一九九七年，金芝（1926-2008）執筆編劇[44]。從一九九七年九月至一九九八年八月，該劇先後在大陸獲得中宣部第六屆精神文明建設「五個一工程」入選作品獎、九七中國曹禺戲劇獎「優秀劇目獎」、第八屆「文華新劇目獎」，也受文化部邀請，在中國國慶五十週年進京獻禮演出。安徽省京劇團的董成憑主演此劇獲第十五屆中國戲劇「梅花獎」榜首。

　　事實上，一九九七年的《劉銘傳》，在公演之前曾經歷過一段時間的整編與改良。一九九六年二月拍板徽劇演出劉銘傳故事，一九九六年九月便以「安徽省徽劇團」為班底組建劇組，劇名為《海證》。為加強演出團隊，從「安徽省京劇團」請來董成憑、王蘭芳兩位演員飾演劉銘傳及劉夫人，導演則是邀請來自浙江的徐勤納，一九九六年十二月在安徽劇院正式公演。一九九七年初邀請中國戲曲學院金桐導演，重新復排，並將劇名改為《劉銘傳》，此次著重在歷史劇的創作原則與挖掘人物內心，讓作品更符合歷史史實，也加強雕塑劉銘傳形

44 金芝本名金全才，安徽省藝術研究院一級編劇。曾獲「五個一工程獎」、戲劇「文華獎」、「曹禺劇目獎」，電影「華表獎」、「金雞獎」，電視「飛天獎」、「金鷹獎」，理論研究「金菊獎」等二十多個獎項。

象,一九九七年十月《劉銘傳》正式演出。二〇二一年十一月二十六日「安徽省徽京劇院」復排,重演於安徽大劇院,並由二十八屆梅花獎首獎的汪育殊飾演劉銘傳、羅麗萍飾演劉夫人。二〇二一年版本在保留一九九七年原本的情節架構,還加入安徽池州儺戲藝術表現手法,以及青陽腔的唱腔。

　　影視媒體的製播,讓劉銘傳成為家喻戶曉的歷史人物,而徽劇與歌仔戲兩個戲曲劇種、「安徽省徽劇團」與「臺灣一心戲劇團」兩個劇團,同時兩度盛大公演同一劇本(一九九七年、二〇二一年《劉銘傳》;二〇〇四年《番薯頂的鐵支路——烽火英雄劉銘傳》、二〇一四年《烽火英雄——劉銘傳》),筆者認為這是值得關注的現象,為集中焦點,下文將以戲曲展演的部分為研究對象進行討論。

第四節　《番薯頂的鐵支路──烽火英雄劉銘傳》　　　與《劉銘傳》之情節結構比較

　　據前文研究資料的爬梳,關於劉銘傳治臺期間的事蹟與建設,有相當多的史料與題材得以入戲。劉銘傳的《劉壯肅公奏議》[45],分為十卷:出處、誤議、保臺、撫番、設防、建省、清賦、理財、獎賢、懲暴,可看出劉銘傳在臺施政的方向與事蹟;近人王傳燾在《劉銘傳臺灣現代化的推動者》,將劉銘傳事蹟分為:建省、設防、交通、清賦、撫墾、治安、實業、商業、財務、教育這十大項;葉振輝的《劉銘傳傳》則分為:北臺灣的籌防、建省、撫墾、財政、軍事、交通以

45　《劉壯肅公奏議》,起自同治九年(1870)督師關中後,可以專摺奏事的奏疏,有　　22卷,與臺灣事蹟相關者占較多篇幅。光緒三十二年(1906),桐城陳澹然編訂　　《劉壯肅公奏議》為10卷,稱為十略,各略又別為小序,以見其梗概,為《劉壯肅　　公奏議》的通行本。

及生產建設，以這些具體事蹟來建構劉銘傳的功業。從劉銘傳的奏摺及後人所著的傳記內容，可以看出劉銘傳在臺期間的現代化推動。兩岸由於政治、文化與社會的不同，對於劉銘傳其人其事的定位與觀察自有不同角度。歌仔戲《番薯頂的鐵支路——烽火英雄劉銘傳》與徽劇《劉銘傳》的情節結構，選取的題材有同有異，偏重的主題各不相同。

　　二○○四年《番薯頂的鐵支路——烽火英雄劉銘傳》與二○一四年《烽火英雄——劉銘傳》版本大同小異，二○一四年的演出是根據導演郎祖筠的意見[46]，進行了修編，主要是從故事人物的柔性面出發，加入了更多的人情味，增補鳳凌霜、林湘音二人與劉銘傳的感情戲分，加重劉銘傳的親情、愛情與兄弟義氣的情節。

　　二○○四年《番薯頂的鐵支路——烽火英雄劉銘傳》共分為十一個場次：〈奇襲〉、〈邂逅〉、〈聚義〉、〈求賢〉、〈情愫〉、〈烽火〉、〈歡騰〉、〈迎親〉、〈情殤〉、〈熱血〉、〈根〉。劇情以法軍遠東艦隊於基隆外海打開序幕，劉銘傳剛到軍備不足的臺灣，便親眼目睹臺灣鎮總兵（官銜全名「鎮守福建臺灣總兵官」）李瀚民橫行霸道[47]，民不聊生。劉銘傳為抗法保臺，拜訪與官府素不往來的客家庄與原住民部落，得到傾力支持，清法兩軍戰況膠著時，劉銘傳略施小技，讓戲子張李成假扮三峽清水祖師下凡救世，鼓舞軍心，因而擊退法軍。凝聚民心後，也順利鑿山開通鐵路。整齣戲以抵抗法軍和修建鐵路為兩條主線，在主線下又交錯幾條副線：劉銘傳與客家首領羅台生英雄相惜，一起為建設鐵路努力，不料羅妻竟與劉銘傳為青梅竹馬，一度為羅台生所誤會；太平天國遺孤鳳凌霜以商人身分來臺，實則是為了行刺劉

46　筆者於二○二二年七月二十七日訪問孫富叡。

47　筆者於二○二二年八月九日訪問孫富叡，其謂李瀚民即是歷史上的劉璈，因為與劉銘傳同姓，恐造成觀眾混淆誤解，編劇特意將其改名為李瀚民。

銘傳，以報殺父之仇，最終感佩劉銘傳為人，而傾心愛慕；鑿山闢地以開建鐵路，需穿越原住民領地和遷移客家祖墳，李瀚民為一己之利百般阻撓，煽動族群衝突；劉銘傳侄兒劉朝帶追隨來臺，抗法有功，與原住民娜伊娃彼此相愛，李瀚民之子李瑞麒造謠煽動番社在劉朝帶大喜之日搶親，劉朝帶不幸遭遇情敵咕溜攻擊，傷重身亡；猶如喪子般的劉銘傳，強忍悲痛投入電纜、鐵路、設學等建設工作，卻收到故鄉捎來母親病逝的電報。劇中除了閩南語，還有客家語、原住民語、普通話、法語，除了傳統戲曲（歌仔戲、京劇）身段與唱腔，還有原住民舞蹈，多元語言與文化的融合，亦是本劇的一大特點。

傅裕惠談及二○○四年《番薯頂的鐵支路──烽火英雄劉銘傳》曾提到：

> 一則試圖描繪首任臺灣巡撫劉銘傳建設臺灣六年的歷史劇作，既要陳述劉銘傳的重要功勳，又得不時鋪陳劇中幾個虛構要角的性格與情節，以致長達三個鐘頭的演出裡，幾乎鬥打爆炸、愛恨情仇什麼都有，卻可惜了劉銘傳這個角色，失去了表現的鋒頭。這齣新編劇作能以歷史為材，編綴出胡撇仔戲獨具的情愛纏綿，幾個角色的設計如客家青年羅台生（朱陸豪飾演）、劉銘傳侄子劉朝帶（孫翠鳳飾演）、社交名伶鳳凌霜（孫詩雯飾演）與流浪戲子張李成（孫榮輝飾演）等等，其實都有交叉互動成為好幾集八點檔戲劇伏筆的潛力。可惜了整體製作時間與呈現篇幅的侷限（儘管已經演了三小時），在編導無法顧及情節焦點的情形下，難得有人「共襄盛舉」，也只好使勁全力把所有人物搬上檯面；幸好導演劉光桐掌握住了動作武打的場面和節奏──即使多處身段、武功的呈現不是盡臻完美，唱段與程式執行甚至稍嫌粗糙，《鐵支路》幾處與當下政治現實相

仿（例如族群與政治內部鬥爭等）的情節，依舊引人共鳴。討喜逗趣的劉朝帶，由明華園當家紅星孫翠鳳飾演，不論站在哪個角落，深具魅力的一舉一動，盡得觀眾焦點。飾演主角的鄭詩佩，其實外型、唱腔都值得期待，卻因刻意的角色特質壓抑下（比如一般人對因公忘私的英雄人物的想像），不但抓不住由小生轉老生的行當特性，也沒有揮灑出「悲劇英雄」的深度，著實可惜。[48]

傅裕惠認為這齣新編劇作能以歷史為材，編綴出胡撇仔戲獨具的情愛纏綿，筆者認為是相當中肯。「胡撇仔戲」是臺灣歌仔戲之一大特色[49]，在臺灣光復後的內臺歌仔戲黃金時期，日戲演出古路戲，以武戲、歷史演義為主，晚間則多演出胡撇仔戲，以悲情故事取勝[50]。一九六〇年代因不敵電影，民間職業戲班撤出內臺商業戲院，而出現大量「外臺歌仔戲」，成為廟會劇場的主流，日戲為「古路戲」；夜戲則為「胡撇仔戲」或稱「變體戲」，主要以「戀愛情仇」與「劍俠」為主。戀愛情仇一類最能代表夜戲，糾纏交錯與奇情浪漫的情感；劍俠戲則是俠士立功或復仇，其中情愛仍占很大的成分[51]。劇中劉銘傳與鳳凌霜、林湘音的感情戲可說是臺灣歌仔戲的「胡撇仔戲」的繼承。

48 傅裕惠：〈一心劇團好一股金光活力！〉，《民生報》文化風信A12版（2004年9月22日）。

49 據曾師永義的說法：「『胡撇仔』即胡來一氣的意思，也可見它不為人所重視」。見氏著：《臺灣歌仔戲的發展與變遷》（臺北：聯經出版事業公司，1993年），頁67；「『黑撇』著，閩南語音近OPER，義取胡天胡地，蓋譏其歌唱閩南語甚至英日語流行歌曲，不止五音不全，而且無視劇情相關與否。」見曾永義：〈臺灣歌仔戲之近況及其因應之道〉，《海峽兩岸歌仔戲學術研討會論文集》（臺北：行政院文化建設委員會，1996年），頁8。

50 楊馥菱：《臺閩歌仔戲之比較研究》（臺北：學海出版社，2001年），頁67-69。

51 林鶴宜：《臺灣戲劇史》（臺北：國立臺灣大學出版中心，2015年），頁276-277。

此外，劇中第六場〈烽火〉，戲子張李成假扮清水祖師，周圍還有民眾妝扮鬼魅護駕：

> 幕內：（齊聲）清水祖師爺顯靈，降臨下凡！
> （法螺號角響、霎時飛沙走石氣氛詭異，張李成化身清水祖師爺，其他人妝扮恐怖鬼魅護法亮相，法軍各個瞠目結舌。）
> 李成：可惡西番妖孽！竟敢侵犯寶島臺灣，眾將官！隨本祖師降妖除魔。
> 眾人：（精神抖擻）殺啦！
> （清兵士氣大振追打法軍，驚嚇中的法軍落荒而逃、更有的直接跳入海中，狼狽不堪。）
> 幕內：如降神兵振士氣，祖師顯靈得天時，
> 　　　妙算沙場好地利，巧合人和破危機。[52]

這段情節當然是編劇所虛構，並非史實，而這顯靈戰略情節也是受到胡撇仔戲的影響。

編劇孫富叡提到創作理念時說道：

> 遙想當年，先聖先賢在臺灣篳路藍縷、披荊斬棘地開拓這塊土地從荒蕪到繁華，經歷多少血汗交織，尤其中法戰爭期間，巡撫銜辦劉銘傳自唐山率領姪兒劉朝帶與諸位部將，以命運共同體為口號，大舉招募臺灣各部落與族群，共同抵禦外侮，彰化將門林朝棟、戲子張李承、富紳林維源、白龍發等群眾紛紛挺身響應號召，誓願以熱血捍衛臺海，甚至連番社頭目之女娜

52 孫富叡一心戲劇團文字提供：《烽火英雄劉銘傳：精采好戲——歌仔戲劇本集》（臺北：國立臺灣傳統藝術總處籌備處，2011年），頁65。

伊娃以女扮男裝之身，奮勇投入抗法行列，而劉銘傳下鄉走訪客家子弟羅台生之時，兩人不打不相識進而惺惺相惜。[53]

編劇試圖觀照臺灣這塊土地上的各族群融合與團結，無論是原住民、漢人、客家人、清移民，無論是各種身分地位，貧富愚賢，都為了保衛臺灣而齊心戮力，對抗外侮，甚至以民間共同信仰清水祖師的顯靈，凝聚民心團結軍民。

編劇試圖透過該劇傳達族群融合的力量與重要，在情節設計上串起各人物間的衝突矛盾與情感繫聯。劉銘傳與劉朝帶父侄共同抵禦外侮、建設臺灣，史實與歷來相關研究都是將焦點集中在劉銘傳的功蹟上，劉銘傳在奏摺中並未曾為侄兒邀功。歷史劇是在史實上加油添醋、增枝生節，編劇以歷史人物與事件，展開情節、鋪述故事，在史實的框架之外，可昇華、可想像、可虛構。《番薯頂的鐵支路——烽火英雄劉銘傳》中劉朝帶的戲分不亞於劉銘傳，一來與孫翠鳳擔任演出劉朝帶有關，編劇為演員量身打造劇情與戲分，二來漢番相戀通婚，是編劇認為族群融合的一大表現，劉朝帶本死於撫墾番地，編劇不違背史實，改為死於被煽動的原民，甚至臨死前都要眾人放下仇恨，以寬大的胸襟包容種族的衝突，劇中劉朝帶的英雄形象甚至勝過劉銘傳。

徽劇《劉銘傳》首演於一九九七年，演出時機正是香港回歸，全中國各地匯演慶祝。根據〈謳歌民族英雄弘揚愛國精神——新編歷史徽劇《劉銘傳》創作前後〉一文，該劇製作的緣起：

> 一九九六年二月，我們對當年的重點劇目生產進行題材規畫和論證，立足於把握地方和發揮地方優勢，認為安徽肥西人劉銘

53 同前註，頁26-27。

傳於清代末年臨危受命鎮守臺灣，抗擊法軍，維護了祖國尊嚴的歷史功績，在香港即將回歸祖國之際顯得格外光彩照人，可能構成歷史感現實感水乳交融的一部好戲，決定啟動以劉銘傳為題材的劇目創作。[54]

九七香港回歸，此一敏感時刻，藉徽劇《劉銘傳》大唱統一的高調。一九九七年的《劉銘傳》主要分為：〈巧計赴臺〉、〈基隆應變〉、〈危難同心〉、〈血酒婚禮〉、〈滬尾壯歌〉、〈悲憤問海〉六個場次。

二○二一年十一月二十六日「安徽省徽京劇院」重新復排《劉銘傳》，並於安徽大劇院演出，據安徽省徽京劇院院長趙純鋼表示：

徽劇劉銘傳創排於二十四年前的一九九七年，劉銘傳抗衛寶島臺灣做出了不朽的功績，他是民族英雄，受到海峽兩岸人民的敬重和愛戴，所以這就是重新復排此劇的意義」、「此次修改復排劉銘傳是在保有原版特色基礎上創新運用國家級非物質遺產池州儺戲、青陽腔的表現藝術手法和唱腔，結合光電聲響等現代技術，為古老徽劇注入了全新活力。[55]

二○二一年的復排保留一九九七年原本的情節架構，還加入安徽池州儺戲藝術表現手法，以及青陽腔的唱腔，以增添特色。不過，所謂池州儺戲的藝術表現手法，安排於劉銘傳訓練在臺軍備對抗法軍，舞臺上演員戴上儺戲面具以及手持畫有臉譜的盾牌，嚴格說起來是以儺戲

54 安徽省文化廳供稿：〈謳歌民族英雄弘揚愛國精神——新編歷史徽劇《劉銘傳》創作前後〉，《人民日報》第10版（1994年9月24日）。

55 參見二○二一年十二月七日CCTV節目官網【中國文藝報導】徽劇劉銘傳在安徽大劇院復排首演節目，https://tv.cctv.com/2021/12/07/VIDEg0IAJy0eg3VLLaqVMkvX211207.shtml（檢索日期2022年7月16日）。

的造型及稍許儺舞舞蹈融入戲中，取代傳統戲曲的毯子功與把子功，真正儺戲的精華與表演並未能於該劇中發揮。

《劉銘傳》以清末列強環伺的處境展開，劇情主線圍繞在抗法保臺的來龍去脈，包括劉銘傳如何巧用心機，避免洩漏自己行蹤，偷渡臺灣，提早布局軍力，讓法軍措手不及備戰。在軍力角逐戰略上，軍備武力彈藥皆不足的情況下，劉銘傳不惜違抗清諭，棄守基隆保護滬尾。先是毀掉基隆煤礦，再引法軍登陸，最終保住滬尾。另一條主線則是臺灣道臺劉璈四處與劉銘傳作對，為了一己之私，阻撓興建鐵路，也阻撓南軍北送。劉銘傳為對抗法軍還結合原住民力量，一起抗法，撫番也成為該劇的副線。其中劉銘傳之子劉云帶愛上原住民女孩阿姑，起先為劉夫人程氏反對，但在劉銘傳曉以大義，以番漢合作共同抗敵的目標下，終同意通婚。只是劉璈與其子怕貪腐的行徑被舉發，散播劉云帶燒毀番屋的說法，造成大喜之日，劉云帶被原住民暗箭射傷，所幸無礙。劉云帶對抗法軍，不幸中槍而亡。最終劉銘傳無奈返鄉，聽聞馬關條約割讓臺灣，吐血身亡。

安徽省歷史文化研究中心主任翁飛，正是一九九七年《劉銘傳》的策劃人。二〇二一年十一月二十六日復排版《劉銘傳》首演於安徽大劇院的當晚，翁飛表示，自己統計了一下，全場觀眾鼓掌接近四十次。肯定之餘，翁飛也提出了三點意見：一是高山族要稱作原住民，二是唱詞中要體現出一八八五年至一八九五年這十年的國際形勢，劇中的二劉之爭屬於高層的內部矛盾，不能變成愛國與賣國的矛盾，三是藝術品質上的提升，可以把家庭的情、對國家的情融合起來，去烘托出劉銘傳這個主角。[56]中國戲劇研究院戲曲所所長王馗直言，徽京

56 賈亭沂責任編輯：〈成功再現抗法保臺歷史人物光輝安徽研討徽劇《劉銘傳》〉，《文旅中國》「藝術」，2021年12月13日，https://twgreatdaily.com/507693966_120006290-sh.amp（檢索日期2022月7月16日）。

劇院在揀拾優秀作品方面做了一個很好的示範：

> 當然這個作品還需要打磨，我們揣摩藝術形象，如何讓作品呈
> 現得更加精緻，有些人物還是簡單化了。舉個例子，劉銘傳接
> 到光緒帝的聖諭，其實就是光緒帝在提示他，讓他在官場上要
> 自我保護，這樣一個小小的細節能看到皇帝對臣子深層的情
> 感。我們現在的處理是體現出劉銘傳很孤獨的藝術表達，但我
> 覺得他接到聖旨後心理上產生的一絲絲的暖，能推動他在生命
> 終結時依然保持著維護國家安全與統一的悲壯感，而不是在
> 《馬關條約》事件產生時的淒厲的狀態。淒厲是一定有的，但
> 劉銘傳作為一個有遠見的政治家，他堅信能夠看得到這塊土地
> 是中華版圖不可缺少的。這個細節，我們無論是表演還是文本
> 的挖掘都簡化掉了。[57]

王馗藉由《劉銘傳》提出中華版圖的完整性問題，甚至認為這部分的
情節還處理得不夠明確。

《番薯頂的鐵支路──烽火英雄劉銘傳》與《劉銘傳》都有漢人
與原住民合婚的情節。關於這部分，《番薯頂的鐵支路──烽火英雄
劉銘傳》是劉銘傳侄子劉朝帶迎娶娜伊娃，《劉銘傳》則是劉銘傳之
子劉云帶迎娶阿姑。事實上，史料上並無劉銘傳之子或侄迎娶原住民
女孩的記載。開山撫番是劉銘傳在臺的重要施政之一，清光緒十一年
（1885）六月，劉銘傳上疏朝廷，陳述清法戰爭後的臺灣，亟待整頓

57 蔣楠楠：〈省內外專家把脈徽劇《劉銘傳》〉，《新安晚報》安徽網大皖新聞訊，2021.
12.2，http://www.ahwang.cn/ent/20211202/2315368.html（檢索日期2022年7月16日）；
賈亭沂責任編輯：〈成功再現抗法保臺歷史人物光輝安徽研討徽劇《劉銘傳》〉，《文
旅中國》「藝術」，2021年12月13日，https://twgreatdaily.com/507693966_120006290-
sh. amp（檢索日期2022年7月16日）。

的事項中，撫番列在設防、練兵和清賦等急務之後。一八八六年劉銘傳獲任臺灣巡撫，奏設臺灣撫墾大臣，由巡撫兼任，以臺灣籍人士太僕寺少卿林維源為幫辦，設置撫墾總局於大嵙崁（今桃園大溪）總理全臺撫墾事宜，共計設有八個撫墾局[58]，十八個分局[59]。從一八八五年冬開始撫番，至一八八六年夏為止，重新開墾先前因畏懼番人擾亂而棄耕的前山荒地，共兩萬畝[60]。一八八七年，也闢出水尾、蓮港、東勢角、雲林可墾荒地，共數十萬畝[61]。關於劉銘傳開山撫番政策的討論，大多散見於清末臺灣政治史或經濟史的研究中，專論的論文略少，早期僅有宋增璋〈清代臺灣的撫墾措施之成效及其影響〉一文[62]。黃富三〈從劉銘傳開山撫番政策看清廷、地方官、士紳的互動〉[63]，認為清末劉銘傳會再度推動開山撫番的原因，主要涉及臺紳、臺灣地方官以及清廷之間互動所得的共識，特別是霧峰林家林朝棟為了重振家族的政治和社會地位，主動提倡該政策，而獲得劉銘傳的認可[64]。

　　劉銘傳任內，陸續召撫番民、開墾番地、漢人前往番地墾殖者，

58　各番界要道設置撫墾局，包括大嵙崁（今桃園市大溪區）、東勢角（今臺中市東勢區）、埔裡社（今南投縣埔里鎮）、叭哩沙（今宜蘭縣三星鄉）後改設羅東（今宜蘭縣羅東鎮）、林圮埔（今南投縣竹山鎮）、恆春（今屏東縣恆春鎮）、蕃薯寮（今屏東縣內埔鄉）、卑南（今臺東縣卑南鎮）。

59　連橫：〈撫墾志〉，《臺灣通史》卷15，頁359-360。

60　劉銘傳：〈剴撫生「番」歸化請獎官紳摺〉，《劉壯肅公奏議》卷4，撫「番」略，頁207。

61　劉銘傳：〈各路生「番」歸化請獎員紳摺〉，頁220。

62　宋增璋：〈清代臺灣的撫墾措施之成效及其影響〉，《臺灣文獻》第30卷第1期（1979年）。

63　黃富三：〈從劉銘傳開山撫番政策看清廷、地方官、士紳的互動〉，《中華民國史專題第五屆討論會》（臺北：國史館，2000年）。

64　開山撫番的碩士論文研究另有楊慶平：《清末臺灣的「開山撫番」戰爭（1885-1895）》（國立政治大學民族學系碩士論文，1995年）、楊燿鴻：《清末在臺民族政策研究（1875-1885）》（國立政治大學民族研究所碩士論文，1996年）、吳宗富：《劉銘傳在臺撫番之研究》（臺北：臺北市立教育大學社會科教育研究所碩士論文，2006年）。

前仆後繼。期間雖然仍舊「番」害頻傳，但開發山地，拓展耕地的實際工作已陸續展開，奠定了臺灣開發的基礎。歌仔戲與徽劇同樣出現劉銘傳之子或侄迎娶原住民的情節，令筆者相當訝異！筆者訪問孫富叡，他未曾看過徽劇《劉銘傳》，而徽劇《劉銘傳》二〇二一年舞臺演出內容又與一九九七年的劇本一模一樣，如此說來，在彼此未交流的情況下，兩岸編劇竟能從劉銘傳故事上發想出一樣的漢番通婚虛構情節，可說是相當巧合！

　　而追隨劉銘傳來臺的劉朝帶乃確有其人，他是劉銘傳侄子，也是劉銘傳治臺期間的得力助手。光緒十五年（1889），統帶宜蘭防營副將劉朝帶，開始將經營的眼光轉向蘭陽平原南方廣大的南澳山地。其到任之初即曾應山下墾民之請，鎮壓南澳泰雅族的出草殺人。其後，因羅大春開鑿的北路「蘇花道」旋修旋廢，劉朝帶便向劉銘傳建議「今番社撫定，請由山內逐漸開修，直達花蓮港，以免迂繞」，提出了穿越山地向花蓮開路的計畫。劉朝帶率兵進入「凍死人坑」開鑿道路，黃德昌與隨行二十多人越過光立嶺後，突然遭到泰雅族老狗（流興）各番社襲擊，在很短的時間之內，營官曾有成帶一百五十名勇夫在嶺西開路，遭趁勢夾擊，劉朝帶接戰，所有軍士官及帶路之化番共二百七十三人全數陣亡，開路之事遂敗，史稱「劉朝帶事件」，又稱為「光立嶺事件」。

　　史實上，劉朝帶並未與原住民相戀通婚的事件。筆者訪問孫富叡，他提到當初構思這齣戲：

> 史料記載劉朝帶帶兵遇到原住民出草而死在後山，當時做這齣戲的背景，是臺灣因為選舉被有心人利用而面臨很嚴重的族群撕裂，相信劉銘傳來到臺灣一定也遇到相似困境。因此我心裡有個夢想，就是讓劉朝帶喜歡上原住民的女孩，有融合大族群的寬闊胸懷，但不改史料結果，改成另一喜歡娜伊娃的原民勇

士受人煽動，去搶親過程不小心害死劉朝帶。而劉朝帶從小一直跟在叔父身邊，無形中已經把劉銘傳當成親生父親，兩人感情很濃，此意外才會讓劉銘傳深受打擊。[65]

以愛情和婚姻來弭平漢番衝突，建構漢番之間的關係，是編劇家的美好想像，也是族群融合的美夢。

徽劇《劉銘傳》一樣有漢番通婚，劉銘傳兒子劉云帶迎娶原住民女孩阿姑的情節。需說明的是，史料上劉銘傳並未有劉云帶一子[66]，劉云帶為編劇虛構人物。劉云帶愛上原住民女孩阿姑，兩人期望在抗法戰爭前結婚。相較於《番薯頂的鐵支路──烽火英雄劉銘傳》中劉朝帶與娜伊娃的相識相戀，《劉銘傳》中的漢番愛情摻雜了些微妙的因素。若就動機上來看，漢番通婚的政治意義是無法忽略的。第三場〈危難同心〉：

> 劉云帶：我知道爹的處境艱難，知道爹有一塊最大的心病。
> 劉銘傳：什麼心病？
> 劉云帶：漢人與高山族不和，一事難成！
> 劉銘傳：要是兩族同心，何異增添萬馬千軍！兒子！人說知子莫如父，這知父也莫如子呀！（動情的抱住劉云帶）兒子！你真的長大了，有了將軍的心懷啦！[67]

65　筆者於二〇二二年七月二十七日訪問孫富叡。

66　劉銘傳，原配夫人周氏，另有妻妾程氏、李氏等，共生有四子二女。劉銘傳四子為：劉盛芬、劉盛薀、劉盛荺、劉盛芥。其中，長子劉盛芬，直隸候補道，於一八九四年早死。次子劉盛芸，舉人，襲三等輕車都尉；三子劉盛荺，員外郎；四子劉盛芥，舉上，候選知府。參考馬騏：〈首任臺灣巡撫劉銘傳家族「劉氏宗譜」研究〉，《臺灣源流》第20期（2000年），頁15-26。

67　李泰山主編：《徽劇藝術》（合肥：安徽文藝出版社，2018年），頁439。

當劉夫人認為「堂堂帥府,怎麼要個高山族的野丫頭」,以此反對兩人親事時,劉銘傳說道:「高山族橫貫臺灣六七百里,人口占了大半,與漢人常起爭端,存有戒心。抗法保臺,沒有高山族同心合力,寸步難行。云帶與阿姑,真心相愛,怎忍拆散?又怎能不允?」[68]劉銘傳以抗法保臺需要倚重原住民為由,說服程氏以大局為重,最終程氏同意這樁親事。

第五節　《番薯頂的鐵支路──烽火英雄劉銘傳》與《劉銘傳》之主題思想比較

　　《番薯頂的鐵支路──烽火英雄劉銘傳》以劉銘傳在臺施政的事蹟,成就現代化的設備(劇中呈現鐵路、路燈、電報),演繹臺灣現代化之父,是眾多以臺灣戲演臺灣故事之一,可看出「一心戲劇團」以戲貼近本土,省思本土文化與歷史的企圖。誠如編劇所言,利用本劇「來訴說臺灣先人們開墾拓荒、篳路藍縷的奉獻;抵禦外侮、荒塚無名的悲淒,以及劉銘傳先生無私無怨的胸懷,希望能將先聖先賢的大無畏精神藉由戲劇方式呈現出來,將此精神傳遞給生活在這塊土地的後代子孫;亦將此劇獻給所有為臺灣默默付出的的先人」,[69]以戲來演出臺灣土地上曾經發生的事件與默默付出的先人。此外,編劇也有以眾志成城的齊心合力為主題,不僅未將劉銘傳神格化,反而將建臺功勞歸於臺灣土地上的每一份子。《番薯頂的鐵支路──烽火英雄劉銘傳》第三場〈聚義〉,劉銘傳召集各路士紳與富商,共同商討臺灣建設:

68 同上,頁443。

69 方芷絮等編:《歌仔戲東征風華再現:外臺歌仔戲匯演精選導覽手冊‧2005‧《烽火英雄劉銘傳》編導的話》(宜蘭:國立傳統藝術中心,2006年),頁40。

銘傳：各位鄉親！

　　　【七字轉雜念調】

　　　（唱）風雨飄搖　咱台灣，哀鴻遍野　民何堪

　　　內憂外患　不曾斷，邀請諸位　共渡難關

朝棟：劉大人！你打算怎麼做？

銘傳：請問你是……

朝棟：阿罩霧林朝棟。（今台中霧峰）

銘傳：原來是福建提督林文察之子，果然是將門虎子。

朝棟：不敢不敢……

銘傳：朝棟！目前台灣最重要的兩項工作就是「軍事海防」和
　　　「建設」。

瀚民：劉大人！（冷嘲）你剛從唐山過來，吃好穿好，對這裡
　　　熟悉嗎？這寸草不生的蠻荒孤島有啥好建設的？

銘傳：（唱）表面蠻荒　富饒珍寶，稻穗豐收　海鹽免驚無

　　　　　　出產甘蔗、樟腦及茶葉，若外銷世界　利潤高

眾人：（眼睛一亮）對對對……

瑞麒：對啥米對！他隨便唬弄你們就相信了？

翰民：哼！原來你這個被貶流放來台的官，還是隻澎風水蛙。

朝帶：（激動）道府大人你……

銘傳：（阻擋朝帶衝動）雖然被貶，但是只要有能力、表現
　　　好，相信朝廷很快就會召我們回去。李大人你說是吧？

瀚民：我……

銘傳：朝帶！圖給大家看一下！（朝帶打開火車藍圖，大家輪
　　　流傳閱）

眾人：（驚訝狐疑）這是啥米？

朝帶：這是西洋現在尚流行、用來運送物資的交通工具。

（唱）鐵支路頂駛「火車」，縮短時間　路程消磨

　　　運輸勝過　萬匹千里馬，叔父本欲一展抱負　在

　　　唐山

銘傳：（唱）台灣若建設　鐵支路，有利經濟與軍事多用途

瑞麒：（唱）哪有經費　來造路？

凌霜：（唱）共同合資　將路鋪

瑞麒：（唱）沒人沒力　怎動工？

其他：（唱）招集民勇　叼幫忙，有錢出錢　有力出力

銘傳：（唱）邁向現代化建設靠　眾人

瀚民：（唱）就算要來　建台灣，目前敵人　是西番

　　　　若再派兵　來擾亂，豈不白工　添麻煩

銘傳：你顧慮沒有錯，所以西番的問題～就要勞煩鳳姑娘了

凌霜：我？我只是女流之輩，哪有能力解決西番的問題？

銘傳：【離鄉背井】

　　　（唱）姑娘精通　各言語，利用通商　建友誼

　　　　　　望你出面　暗阻止，周旋西番　暫延遲

凌霜：大人你的意思是……【鐵三郎】

　　　（唱）借題緩兵　表面上，暗調支援　渡陳倉

　　　　　　等待糧足　兵馬勇，不怕西番　再逞強

瑞麒：劉大人！打西番不比打捻匪，西洋武器不是咱刀槍能應

　　　付的。

銘傳：勝敗關鍵不在武器，而在天時、地利與人和。[70]

先祖篳路藍縷的開創臺灣，劇末幕後的合唱，更是表現出臺灣人的移

70　孫富叡一心戲劇團文字提供：《烽火英雄劉銘傳：精采好戲——歌仔戲劇本集》（宜
　　蘭：國立傳統藝術總處籌備處，2011年），頁43-45。

民堅毅性格。編劇最後寫道：「僅以此劇、緬懷致敬為台灣披荊斬棘、流血流汗的先聖先賢」。第十一場〈根〉：

　　△霎時眼淚奪眶跪地吶喊

　　銘傳：阿娘～

　　幕內：（唱）艋舺雨綿綿　秋露凍寒，無名英雄塚　泣血斑斑

　　　　　　　　黯淡故鄉月　咫尺遙遠，驀回首殘夢　根留台灣

　　△音樂中，劉銘傳霎時雙眼失明、鳳凌霜激動握住他的手淚流滿面，傷心欲絕的銘傳終於接受了她的感情。

　　△氣笛聲響，火車亮燈、「騰雲號」緩緩駛向觀眾。

　　幕內：（唱）番薯頂的鐵支路火車漸漸要起行

　　　　　　　　勇敢唱出　現代的歌聲，多少祖先　流血流汗

　　　　　　　　手牽手、心連心，台灣硬頸　向前行

　　△歌聲中，投影幕：騰雲號火車行進過程中、穿過高山溪流等。

　　△字幕：光緒十七年（西元1891）十月，台北至雞籠的鐵路正式通車。

　　△連橫台灣通史：「台灣三百年間吏才不少，而能立長治之策者、厥為兩人，曰陳參軍永華、曰劉巡撫銘傳，是皆有大勳勞於國家者也。」

　　△字幕：「劉銘傳為台灣現代化之父。」

　　△謹以此劇、緬懷致敬為台灣披荊斬棘、流血流汗的先聖先賢，劇終。[71]

此外，《番薯頂的鐵支路──烽火英雄劉銘傳》中，劉銘傳與劉朝帶之間的親情也是該劇一大特色。劉朝帶為劉銘傳姪子，跟隨劉銘傳到

71　同前註，頁88。

臺灣，劉銘傳將他視如己出。當劉朝帶於大喜之日遭原住民殺害，劉朝帶死前在娜伊娃耳畔交代了遺願。第八場〈迎親〉：

> 伊娃：阿叔！玉如欲死之前，他交代我跟你說……
> △燈光變化。
> △幕內迴音：「叔父，玉如不孝！以後不能保護你、幫助你了，剩下最後一口氣，我只想叫你一句……爹～」，銘傳整個人怔住。
> 銘傳：（壓抑吶喊）兒啊～～【哭墓一】
> （唱）一聲親兒　肝腸斷，悲慟心碎　泣血寒
> 　　　哀嚎問天　天無言，千里孤墳　埋荒涼[72]

編劇讓劉朝帶死前跟妻子娜伊娃的訣別預留伏筆，直到劉銘傳見到劉朝帶遺體，幕後播放劉朝帶的口白，說出自己早已把劉銘傳當作親爹，這部分情節是全劇一大高潮，展現親情的動人與珍貴。除了親情，愛情也是該劇一大特色。劉銘傳與青梅竹馬林湘音在臺灣重逢，物是人非，林湘音已是客家庄羅台生妻子；鳳凌霜為報父仇（劉銘傳曾討伐太平軍）來臺暗殺劉銘傳，卻被劉銘傳為人的正義凜然所感動，進而傾心。大時代的歷史劇仍虛構以撲朔迷離的愛情習題來貫串，愛情題材不愧是臺灣歌仔戲劇種所擅長發揮的[73]。族群融合、親情倫理、愛情糾葛，可說是《番薯頂的鐵支路──烽火英雄劉銘傳》的三大主題。

72 同前註，頁74。
73 據楊馥菱分析比較兩岸歌仔戲的題材類型，閩南歌仔戲以社會題材為最多（占百分之三十六），臺灣歌仔戲則以演義和愛情題材並列最大宗（各占百分之二十）。參見楊馥菱：《臺閩歌仔戲之比較研究》（臺北：學海出版社，2001年），頁200-207。

　　有別於歌仔戲《番薯頂的鐵支路——烽火英雄劉銘傳》，徽劇
《劉銘傳》以大中國立場看待劉銘傳在臺的施政，抗法保臺事件是清
末衰敗國勢在近代史上難得的一大勝利，編劇抓緊此關鍵之役，強調
大中國對抗西方強權的能力與決心，民族自信心的建構不言而喻。而
該劇的場景從北京到臺灣，人物從光緒帝、慈禧、李鴻章到日使、英
使、俄使、美使，情節上以清朝官員杯葛及聖旨的頒布來貫串，呈現
出以正統中國地位看待臺灣土地上發生的戰役與變遷。劇中人物，多
以強烈的愛國思想宣示自己的立場。第一場〈巧計赴臺〉：

> 孤拔：那好，瑪麗小姐，請向全世界發電：待我孤拔發起攻
> 　　　擊，一個月內，拿下臺灣！
> 眾使：（鼓掌）好！
> 劉銘傳：我不誇海口。（站到妻、子之間）我們全家去臺灣，
> 　　　　願與寶島共存亡！
> 瑪麗：請問劉將軍，你以什麼取勝？
> 劉銘傳：就憑我是站在大清的國土上！
> 孤拔：哈哈哈，大清的國土？（忽然從侍衛身上拔出腰刀；劉
> 　　　云帶連忙拔出佩劍。孤拔以刀在地上畫了一個圈）你們
> 　　　大清就像一個大西瓜，已經被切碎啦！（以刀劃切）
> 眾使：妙！妙！
> 劉銘傳：（取過劉云帶佩劍）不！我中華大地，就像天上的月
> 　　　　亮，缺了還會圓！（揮劍有力地在空中畫了個圓圈）[74]

劉銘傳為清朝重臣，以滿清為中心，以強烈愛國意識抵禦西方列強是
無可厚非的，不過以「中華大地」來指稱大中國仍有待商榷，由於

74　李泰山主編：《徽劇藝術》（合肥：安徽文藝出版社，2018年），頁427-428。

「中華」一詞是二十世紀初才出現[75]，劉銘傳所處的清末並未有此一概念，劇本以「中華大地」來概稱大中國，其中所蘊含的是現代編劇的思惟。不惟劉銘傳，連臺灣原住民也是期待著清朝（大中國），第二場〈基隆應變〉：

> 劉云帶：他呀！還要把臺灣改道建省，他心裡有好大一張建設
> 寶島的圖畫呢！
> 阿姑：（興奮躍起）那太好了！這條汗巾就送給你了！
> （唱）一席話好似春風催花笑
> 撥動我靜靜心湖起浪潮

75 與現代相連的「中華」這個概念在議論中登場，是辛亥革命之前、二十世紀初期的事。據臺灣中央研究院近代史研究所沈松僑：〈我以我血薦軒轅──黃帝神話與晚清的國族建構〉，《臺灣社會研究季刊》第28期（1997年12月），頁1-77。一九〇五年孫文等人在東京組成中國同盟會，正式展開打倒清朝的運動，「革命派」就此誕生。他們的綱領是「驅逐韃虜（滿族）、恢復中華、創立民國、平均地權」。作為革命派先鋒的是章太炎（1869-1936），其在〈中華民國解〉中說：「建漢名以為族，而邦國之義斯在。建華名以為國，而種族之義亦在。中國民族者，一名漢族，其自曰中華人，又曰中國人。」見《民報》第15期（1907年7月5日），頁總2414。章太炎提議，將居住在中國大陸、以漢語為母語的集團統稱為「中國民族」、「漢族」、「中華人」，「漢族」這個名稱，就這樣在歷史上首度登場。不只如此，「漢」本身還被定義為中華。關於此一論題之相關研究，就筆者所見尚有：金兆梓：〈辛亥革命與中華民國的成立〉，《近世中國史》（臺北：文海出版社，1972年），頁148-164；李國祁：〈中國近代民族思想〉，收入楊肅獻主編：《近代中國思想人物論：民族主義》（臺北：時報文化出版事業公司，1980年）；朱浤源：〈從族國到國族：清末民初革命派的民族主義〉，《思與言》第30：2期（1992年），頁7-38；李朝津：〈章太炎的民族主義：中國近代自由民族主義典範形成初探〉，《臺灣社會研究季刊》第21期（1996年），頁171-216；後藤多聞著、鄭天恩譯：〈「中華」民國的建立──「漢族」的欺瞞〉，《何謂中華、何謂漢──追逐彩虹的草原男兒》（新北：八旗文化，2021年），也對於「中華」一詞有詳細說明。此外，比爾・海頓（Bill Hayton）著、林添貴譯：《製造中國：近代中國如何煉成的九個關鍵詞》（臺北：麥田出版社，2021年）亦有詳細研究「中國」、「中華民族」一詞的由來與政治動機。

臺灣島屢遭外侵含悲淚

高山族世代冤仇訴海濤

盼到你父子同來守寶島

更喜聽建臺美景心中描

多謝你那日相救情意好

請把這血染汗巾繫心梢[76]

原住民向來不歸化清朝管轄，承上文所述，在日軍未出兵侵臺之前，清廷一直將臺灣視為「化外之地」，並未正式納入清版圖。同治六年（1867），臺灣兵備道吳大廷照會美國海軍艦長費米日（J. C. Ferbiger）提到：「查生番穴居燦處，不隸版圖，為王化所不及」[77]。同治十二年（1873），總署大臣毛昶熙、董恂答覆日使詢問臺灣生番問題時也提到：「生番悉屬化外，中國不為甚理」[78]。船政大臣沈葆楨巡視臺灣時，便曾奏請開山撫番。劉銘傳來臺後進行撫番移墾，設置撫墾局。生番雖然懼於武力而受撫化，但一有機會仍不時叛變。劉銘傳前後共剿番十幾次，在臺時期更以撫番為重要施政。光緒十三年（1887），劉銘傳奉准「將全臺『番』丁，認真裁汰，仍留員額四千，酌裁土勇，就其原餉，每年按屯抽調，分扼山內生『番』，半年一換。……其未出防之丁，均歸臺灣鎮統屬，由各縣營管帶，以捕綠營兵丁之不足。」[79]隘勇制實施於北路、中路及宜蘭等地的內山「番」界，其制度參照營勇制度，以營為單位，分別設置統領。其實

76 李泰山主編：《徽劇藝術》（合肥：安徽文藝出版社，2018年），頁431-432。

77 黃嘉謨：《美國與臺灣——1784至1895》（臺北：中央研究院近代史研究所，2004年），頁204。

78 李國祁：《中國現代化的區域研究——閩浙臺地區（1860-1916）》（臺北：中央研究院近代史研究所，1985年），頁169。

79 劉銘傳：〈整頓屯田摺〉，《劉壯肅公奏議》卷7，〈清賦略〉，頁307。

清廷對於番民是相當苦惱，原住民主動降服於漢人，基本上是不太可能的。

　　郜磊在〈站在時代的高度回眸歷史──評徽劇新編歷史劇《劉銘傳》〉一文提到：

> 《劉銘傳》的情節是真實的，又是生動的；人物形象是高大的，又是豐滿的；唱腔是高亢激越的，又是深情感人的。今年恰值香港回歸祖國，有《劉銘傳》這樣洋溢著愛國主義精神的好戲出現，無疑是很有意義的。[80]

愛國主義的主題凌駕史實，劉銘傳的英雄形象更是超越時空，足以作為曾經（清朝）與未來（九七香港回歸）大中國一統的象徵。中國國族既然是一個「大家族」，血統、祖源、同胞等概念自然成為編劇反覆強調，藉以鼓舞國族認同，成為動員國族意識的主要符號資源。

　　上文提到，礙於劉銘傳曾經平定捻亂與討伐太平軍，被視作為封建帝國服務的暴行，因而在文革之前幾乎沒有人研究劉銘傳。關於這部分徽劇《劉銘傳》，有技巧性的為劉銘傳平反，編劇以懺悔之姿翻轉了劉銘傳在中華人民共和國歷史上的爭議。第三場〈危難同心〉：

> 程氏：你已是頭品頂戴，一等男，什麼官沒做過，還想做這個
> 　　　首任台灣巡撫嗎？
> 劉銘傳：大夫人呀！
> 　　（唱）莫提這一等男爵官頭品
> 　　　　　赫赫功名藏恨深

80 郜磊：〈站在時代的高度回眸歷史──評徽劇新編歷史劇《劉銘傳》〉，《人民日報》
　　第12版（1997年12月3日）。

> 罷官閑居思寧靜
>
> 剝繭抽絲，才把這功過、是非、敵友來分清
>
> 恨不能一瓢海水洗紅頂
>
> 多麼想做一番好事慰餘生
>
> 這才願為難之時重出征
>
> 孤身跨海守國門[81]

劉銘傳身為淮軍將領，驍勇善戰，平定捻亂與太平軍，是他在清朝的一大功績，就其所處的時代背景，劉銘傳怎麼會對於自己為了朝廷所做的建功感到羞愧？這無非是編劇身處的歷史背景下的意識形態投射。當時的演出評論，也特意將這部分情節提出：

> 這些情節使他超越一個武夫驍勇之上，昇華為抱負遠大的志士仁人的形象。當然劇中沒有過於拔高人物，甚至沒有迴避他出身淮軍的史實，以「恨不得掬一瓢海水洗紅頂」的唱段作了交代，使人物形象在真實的基礎上突出其光明的一面。[82]

對於劉銘傳在劇中的自我懺悔情節予以肯定。

另外，《劉銘傳》一劇的重要價值還體現在民族自信的建構與地方戲曲劇種（徽劇）的肯定。上海戲劇學院教授劉明厚表示，徽劇《劉銘傳》彰顯了安徽的文化自信，講好了安徽自己的故事。

> 徽京劇院以精湛的藝術性和深刻的思想性，運用徽劇藝術來講

81　李泰山主編：《徽劇藝術》（合肥：安徽文藝出版社，2018年），頁444。

82　郜磊：〈站在時代的高度回眸歷史——評徽劇新編歷史劇《劉銘傳》〉，《人民日報》第12版（1997年12月3日）。

好安徽自己的故事，體現出安徽戲劇家的文化自信。徽劇《劉銘傳》絕對不是一般意義上的歷史劇，而是一部具有深刻現實意義和反思意義的厚重的歷史劇。這部《劉銘傳》的成功上演，體現了安徽省徽京劇院領導班子的藝術眼光與決策的果斷性，以及政治上的敏感性和對社會的責任與擔當。汪育殊有一大段徽腔演唱，令我印象非常深刻，就是【十問大海】。汪育殊唱得是那麼深沉含蓄，感人肺腑，唱詞寫得好，唱腔設計好，演員唱得好！層層遞進、一氣呵成，把人物內心的不平與憤懣揭示得淋漓盡致。[83]

以徽劇演出安徽人（劉銘傳）的故事，正如以臺灣戲（歌仔戲）演出臺灣故事一樣，以戲曲藝術呈現在地的風土民情、人物傳奇、歷史事件。只不過，徽劇《劉銘傳》雖是以安徽出身的劉銘傳為題材，卻集中演繹他在臺灣發光發熱的斷代史。劉銘傳（二〇二一年版本是由汪育殊演出）於劇末的【十問大海】足足獨唱十分鐘，唱出劉銘傳對臺灣的感情、奸臣國難的無奈，以及馬關條約割臺的憤恨，其中最後二問，更是直接點出兩岸共同國族的神聖圖騰：

> 問大海，長劍在手難報國，有何顏面對祖先？
> 問大海，何日中華得強盛，月圓人和國土全？[84]

劉銘傳獨唱【十問大海】，以長達十分鐘的表述，利用共同的自我稱號（emic）及族源歷史，來強調族群內部的一體性，產生對於「國

83 賈亭沂責任編輯：〈成功再現抗法保臺歷史人物光輝安徽研討徽劇《劉銘傳》〉，《文旅中國》「藝術」，2021年12月13日。

84 李泰山主編：《徽劇藝術》（合肥：安徽文藝出版社，2018年），頁463。

族」建構的主觀認同與想像。《劉銘傳》的主題鮮明地定位在大中國成功對抗西方強權的史實，該劇對於民族自信心的重拾顯而易見，而中華版圖統一的國族想像，更是該劇最為重要的主題思想。

第六節　結語

　　追尋國族的血脈與身分的徘徊，一直是臺灣社會爭議的課題。臺灣不過三百多年，經歷荷蘭殖民、明鄭立國、滿清之初八十年封島、清末中國最先進的現代化嘗試，五十年日治，再加上四十年孤懸，臺灣在不同時期接受各樣差異極大的文化洗禮，「彷彿一棵樹被嫁接了多次，毫無疑問的，多元歷史的來源，是塑造今日臺灣的合理解釋，只追尋儒家傳統一個來源，顯然不能立論」[85]。但同時，多元的歷史來源，也是臺灣社會不斷分裂的文化衝突與身分認同的矛盾。劉銘傳，臺灣第一任巡撫，是他讓臺灣成為清末中國最現代化的一省。關於其人其事，一直受到不少討論與研究，日治時期無論日人或臺人都有以劉銘傳為研究的著作與詩集創作。國民政府時期，劉銘傳的「抗法保臺」提供了「反共復國」的堅石想像，劉銘傳在臺建設，讓臺灣成為清末最現代化的一省，也成了三民主義統一中國解救對岸同胞的最好理由。近半世紀，劉銘傳的相關研究一直是受到臺灣學界矚目與重視。中國大陸在文化大革命之後，也開始興起劉銘傳研究，八〇年代中葉開始有以劉銘傳為題的學術討論，對於施政期間的功過也開始被提出，不過大抵以劉銘傳維護了祖國的統一作為主要共識。

　　此外，劉銘傳在兩岸地方戲曲、電視劇與電影上活躍二十五年，兩岸不少以劉銘傳為題的演出，一九九七年安徽省徽劇團演出徽劇

85 參見蘇曉康：〈發現東南一段蔚藍色〉，收錄於《發現臺灣》（臺北：天下雜誌，1992年），頁489。

《劉銘傳》、一九九八年臺灣電視公司的電視劇《一品夫人芝麻官》、二〇〇四年「一心戲劇團」歌仔戲《番薯頂的鐵支路──烽火英雄劉銘傳》、二〇〇四年中央電視臺的電視劇《臺灣首任巡撫劉銘傳》、二〇〇八年中央電視臺的電視劇《臺灣1895》、二〇一四年「一心戲劇團」歌仔戲《烽火英雄──劉銘傳》、二〇一四年臺灣民視公司的電視劇《龍飛鳳舞》、二〇二〇年安徽廣播電視臺製播紀錄片《劉銘傳在臺灣》、二〇二一年「安徽省徽京劇院」演出徽劇《劉銘傳》。

由於歷史劇是以史實為據，劉銘傳於近代史深具重要性，其人其事皆有大量史料與研究成果。兩岸在經歷不同執政當權的更迭，審視劉銘傳的角度也有所不同，也就是說，因為政治立場與意識形態的不同，劉銘傳在歷史上所具的形象與意義也有所不同。其中，一九九七年、二〇二一年的徽劇《劉銘傳》與二〇〇四年的歌仔戲《番薯頂的鐵支路──烽火英雄劉銘傳》、二〇一四年的《烽火英雄──劉銘傳》，兩個劇曲劇種、兩個劇團、時隔多年兩度盛大演出同一劇本，是相當值得關注的現象。

由於兩岸立基於不同政治、文化與社會，編劇在擷取史實加以剪裁、鋪敘、形塑，所建構的情節內容與主題思想，也會有所不同。歌仔戲與徽劇詮釋戲曲中的劉銘傳，大抵以戰功彪炳、政績卓越、壯志未酬、聲名不朽為刻畫內容。歌仔戲《番薯頂的鐵支路──烽火英雄劉銘傳》試圖觀照臺灣這塊土地上的各族群融合與團結，無論是原住民、漢民、客家人、清移民，都在為了保衛臺灣而齊心戮力，對抗外侮。編劇也有以眾志成城的齊心合力為主題，不僅未將劉銘傳神格化，反而將建臺功勞歸功臺灣土地上的每一份子，表現出臺灣人的移民堅毅性格。除了族群融合的議題，劉銘傳與劉朝帶情同父子的親情人倫、劉銘傳與林湘音愛情的昇華、鳳凌霜對劉銘傳的傾心愛慕，也是該劇的重點。族群融合、親情倫理、愛情糾葛，可說是《番薯頂的

鐵支路——烽火英雄劉銘傳》的重要主題。也就是說，族群融合的議題可說是現代歌仔戲的新思維，而以歌仔戲演臺灣故事，省思臺灣這塊土地的歷史與文化，更是近二十多年來臺灣歌仔戲發展上的一大特色。但《番薯頂的鐵支路——烽火英雄劉銘傳》不僅是族群融合議題的創新，其中的愛情糾葛、親情悲劇與伏妖降魔，還是涵藏著臺灣歌仔戲特有的「胡撇仔戲」風格。

　　徽劇《劉銘傳》以大中國立場看待劉銘傳在臺的施政，抗法保臺事件是清末衰敗國勢在近代史上難得的一大勝利，編劇抓緊此一關鍵，強調大中國對抗西方強權的能力，藉以建構民族自信心。Ana Alonso 研究墨西哥的革命史學，他曾指出：「國族史學」的歷史書寫，往往藉著一套由特定的「框架、聲音與敘事結構所構成的論述策略」（discursive strategies of framing, voice and narrative structure），將已逝的歷史人物，扯出其原有的時空脈絡，重行編入一組以「國族」為中心的社會記憶之內。透過這樣的語言策略，「國族」遂能把原本雜音充斥、諸流並進的「過去」，「奪占」（appropriate）而為整體性的國族歷史[86]。近二十多年，劉銘傳之所以從中國影視媒體或戲曲舞臺「復活」，其實是在舊的軀殼之中注入了一個新的靈魂——「國族」，始得起死回生。正因為如此，徽劇《劉銘傳》從劇本文本乃至學者專家的劇評都以愛國思想為依歸，以大中國的統一為圭臬。一九九七年的盛大演出與香港回歸有關，二〇二一年的復排，以加入當地遺產文化池州儺戲為新意，但僅是蜻蜓點水流於表淺的生硬套用，不免可惜。

　　綜上所述，兩岸由於經歷不同政治局勢、時空背景，在政治、文化、社會與思想的不同基準下，即使是同樣以劉銘傳為題的歷史劇創

86 Ana Maria Alonso, "The Effects of Truth," pp.39-42. 轉引自沈松僑：〈我以我血薦軒轅——黃帝神話與晚清的國族建構〉，《臺灣社會研究季刊》第28期（1997年12月），頁21。

作，也會創發出各具特色的文本。不過，在歷史史實架構下，漢番通婚竟成為共同虛構情節，令人驚訝！漢番相戀進而結為連理，繼之面對死別的椎心之痛，悲傷的愛情終究是「同聲相應、同氣相求」，也是尋常人性中最容易有共鳴的部分！

附錄一 《番薯頂的鐵支路──烽火英雄劉銘傳》與《劉銘傳》之比較

劇名	《番薯頂的鐵支路──烽火英雄劉銘傳》《烽火英雄──劉銘傳》	《劉銘傳》
劇種	歌仔戲	徽劇
劇團	臺灣一心戲劇團	中國安徽省徽劇團中國安徽省徽京劇院
編劇	《番薯頂的鐵支路──烽火英雄劉銘傳》：江清泉、孫富叡《烽火英雄──劉銘傳》：孫富叡	金芝
演出時間	二○○四年《番薯頂的鐵支路──烽火英雄劉銘傳》二○一四年《烽火英雄──劉銘傳》	一九九七年「安徽省徽劇團」二○二一年「安徽省徽京劇院」
演出地點	臺灣臺北城市舞臺	中國安徽省大劇院
劇中人物	劉銘傳劉朝帶羅台生鳳凌霜林湘音娜伊娃馬沙李瀚民李瑞麟	劉銘傳程氏光緒慈禧李鴻章劉云帶劉璈翠花孫開華

	張李成 孤拔 章高元 蘇得勝 孫開華 泰雅頭目 咕溜	張福勝 李彤恩 李維源 阿姑 馬來詩眜 長老 孤拔 瑪麗 英、日、美、俄公使。清兵、法兵、高山族男女、公使夫人等。
場次	〈奇襲〉、〈邂逅〉、〈聚義〉、〈求賢〉、〈情愫〉、〈烽火〉、〈歡騰〉、〈迎親〉、〈情殤〉、〈熱血〉、〈根〉	〈巧計赴臺〉、〈基隆應變〉、〈危難同心〉、〈血酒婚禮〉、〈滬尾壯歌〉、〈悲憤問海〉

第八章
結論

　　總結上述，本書《以史觀戲、以戲觀史──論竹馬陣、車鼓戲的歷史沿革與當代戲曲劇作家的歷史書寫》是臺灣小戲及當代戲曲的相關研究，其研究對象包括小戲與大戲，分為上編「以史觀戲──論竹馬陣、車鼓戲的歷史沿革」、下編「以戲觀史──當代戲曲劇作家的歷史書寫」兩部分來進行論述。本書是筆者二十多年來關心臺灣小戲與歌仔戲發展的學術觀察累積。以下分為三節來總結。

第一節　以史觀戲──論竹馬陣、車鼓戲的歷史沿革

　　翻開臺灣歷史是一部殖民史，三百多年來，經歷荷蘭、明鄭成功、清末的建省、日治時期，以及國民政府，臺灣在不同時期接受各樣差異極大的文化洗禮。但同時，多元的歷史來源，也是臺灣社會不斷分裂的文化衝突與身分認同的矛盾。無論是先民移民時帶入的車鼓戲、竹馬陣小戲，在二十世紀成為民間庶民文化中重要民俗節慶活動，這是兩岸經歷不同政治與社會變遷之下，臺灣還能夠保有古老的表演藝術的珍貴瑰寶。

　　筆者曾針對臺南地區的竹馬陣與車鼓戲進行多年的田野調查，在資料收集與藝人訪談中，深知傳統小戲的藝術價值。有感於此，二〇〇〇年筆者曾撰寫〈臺南新營「竹馬陣」源流考〉一文，初步建構新營「竹馬陣」的學術定位。同年，學術界舉辦一場兩岸交流盛事，

由國立臺灣戲曲專科學校及臺灣大學音樂研究所共同承辦的「兩岸小戲大展暨學術研討會」，首度開啟兩岸就「小戲」議題的互相交流。在小戲學術部分，共計二十四位學者發表論文；就展演部分，大陸有山西秧歌戲、江西採茶、雲南花燈、湖南花鼓、漳州車鼓，五個大陸劇種；臺灣則有新營竹馬、六甲車鼓、宜蘭老歌仔、苗栗採茶、彰化車鼓，五個臺灣小戲劇團。二十四位學者針對兩岸小戲之研究多有創見，筆者也發表〈有關臺灣車鼓戲之幾點考察〉一文，共襄盛舉，此次的學術交流可說是讓兩岸小戲研究正式浮上檯面，小戲的內涵、特色、種類、價值與意義，各個面向皆得到討論。曾師永義於「兩岸小戲學術研討會」的專題演講中提到小戲的價值：

> 小戲不止是大戲的雛型，而且或夾入其中，或融入其中，以插科打諢、滑稽詼諧的面貌為大戲調劑排場。其運用手法如果不落入庸俗，實可借供現代喜劇做為滋養。其語言極為真切自然，是俗語、諺語、歇後語、慣用語、民間成語、江湖隱語生發和實用的大載體；現代文學講究新語彙技巧，何嘗不可從中獲得啟示，從中有所汲取。而若現代音樂和舞蹈而言，小戲音樂之體式、調式、旋律、節奏、唱腔，乃至許多襯字虛詞構成的大量泛聲，都造成了其直接感人的力量，由此而激起脈動最具自然韻律的形形色色的肢體語言，則現代音樂和舞蹈是否也同樣可以從中師法從中發明呢？總而言之，現代的文學和藝術是可以扎根於小戲之中，從而獲取珍貴的養分；而若能如此，現代的文學和藝術才不會失去傳統優美的民族性格和鄉土性格。[1]

1 見曾師永義：〈戲曲雛型、藝術根源——專題演講（代序）〉，收錄於曾師永義、沈冬

由此可見，小戲之價值與研究保存之意義。

　　臺灣的竹馬、車鼓小戲目前多半已經凋零，這是大時代的淘洗與無奈，也是國家文化資產的流失與損失，筆者雖感到惋惜，但仍想在學術議題上繼續努力，因此在先前的研究基礎之下重新出發，除了重新田調，也運用新資料辯證學術上的諸多問題，上編「以史觀戲——論竹馬陣、車鼓戲的歷史沿革」所完成的內容擇其要說明如下：

　　第二章「臺灣小戲——論新營竹馬陣之淵源、形成、發展與現況」。位於臺南市新營區土庫里有一罕見的「竹馬陣」表演團體。該團體除了文武場六位，還有演員十二位，分別扮飾十二生肖，演出內容有十二生肖列陣儀式與生旦對弄小戲。一九九八年筆者前往田野調查時，根據該團老藝人表示，竹馬陣相傳是在清雍正九年（1732）傳入當地。據傳，當時有位王丁發（音譯，或作王登發）藝人隨身帶了一尊田都元帥神像自大陸來臺，先是落腳於屏東「水底寮」，後遊歷至臺南「塗庫庄」（今土庫里）便定居下來，並開始傳授「竹馬陣」藝術。由於該項藝術具有神秘宗教色彩，而且不能外傳，外傳者將遭遇不測，直至王丁發壽終，竹馬陣一直只有在土庫一帶傳習。近年因為後繼無人，才開放土庫以外人士學習。

　　「新營竹馬陣」雖亦以竹馬命名，然其意義不同於「閩南竹馬戲」。「新營竹馬陣」以十二生肖為妝扮之腳色，十二生肖很可能就是根源於道教的「六丁六甲」神祇，也因此「新營竹馬陣」具有宗教儀式的性質。「六丁六甲」神祇為道教護法神將，相傳具有驅邪除祟的能力。「新營竹馬陣」由十二位演員妝扮成十二生肖神，將六丁六甲神力落實於民間，為民間除祟，並祈求風調雨順、國泰民安。

　　主編：《兩岸小戲學術研討會論文集》（臺北：國立傳統藝術中心籌備處，2001年），頁17。

　　原本以十二生肖的宗教儀式為表演的「竹馬陣」，在元明時期，以閩南一帶為溫床，逐漸向戲曲過渡，吸收了南管的音樂、閩南的民歌以及車鼓戲、秧歌戲、梨園戲的表演藝術，逐漸豐厚自己的表演內涵，而走向業餘劇團，並以梨園神田都元帥為供奉神祇，成為一融合戲曲與宗教的表演團體。「竹馬陣」之所以會由宗教團體走向為戲劇團體，理由有三：其一，「儀式」與「表演」之間往往容易過渡；宗教儀式的表現很容易一轉而為戲劇表演；其二，與當時的環境需求有關，在戲曲表演興盛的環境裡，劇團劇種之間便有可能互相汲取元素，以增加自身藝術的可看性；其三，戲神田都元帥在道教中亦是具有驅鬼的神職，與「六丁六甲」的職責一樣，因而吸收戲劇的表演，進而成為一戲劇團體，並不影響原初劇團的意義。

　　筆者認為「新營竹馬陣」十二生肖籤陣演出為道教儀式的保存，是神聖性範疇的表演，而小戲的表演則是吸收閩南戲曲以完成，其演出內容或以傳統故事為題材，或以日常生活為題材，屬於世俗性範疇的表演，因此「新營竹馬陣」的整個演出活動是兼有神聖性與世俗性意義。因此，筆者歸納「新營竹馬陣」的劇種特色為：具宗教驅邪意義、無女性演員、無劇場觀念、為二小三小戲、演員妝扮仍屬醜扮、除地為場的落地掃型態、演員動作簡單這七項。

　　「新營竹馬陣」由於不可外傳，一直以來只招募土庫當地的弟子，隨著社會轉型，農業時期的聚落生活與生活型態，使得廟會活動不再是唯一娛樂。加上土庫當地人口外流，以及少子化衝擊，藝術傳習產生重大危機，藝人只能轉以土庫國小學生為傳習對象，但校方在少子化減班壓力之下，已無法繼續該項藝術傳承。筆者認為在不外傳的神祕色彩之下，竹馬陣還能傳承二百九十年，是奠基於團員們濃烈的宗教信仰與團體認同感，只是這份認同與宗教儀式，終究不敵新時代的社會型態轉變與文化娛樂的更迭。

　　第三章「論車鼓戲之名義、發展、淵源與衍化」。車鼓戲為臺灣小戲四大系統之一，十七世紀末便已遍布全臺，相當受歡迎。車鼓戲雖源自閩南，隨著移民所帶入，但兩岸在不同政治、經濟、社會、文化的洗禮下，臺灣車鼓戲保有宋金雜劇小戲特色，幾世紀以來皆有史料記載。近代（十九世紀末至二十世紀）臺灣車鼓戲依附在廟會活動之下，依舊蓬勃興盛，尤其以南臺灣為最。反觀閩南地區，除二十世紀中葉謝家群有記錄，以及九〇年代黃玲玉、劉春曙學者採集到幾個符合小戲定義的車鼓戲團體之外，閩南地區的車鼓多是花鼓、大鼓之類的表演，與臺灣的車鼓戲是截然不同的面貌。九〇年代兩岸宗教的大交流盛事——白礁慈濟宮祭祖，是解嚴後兩岸宗教的首度交流，從一九九〇、一九九一、一九九二年連續三年兩岸參與此次盛會的藝陣團體來分析，南臺灣車鼓陣派出多隊參與遶境，閩南地區則無車鼓陣演出，因此筆者推測閩南車鼓戲在九〇年代已經式微。

　　有關車鼓戲歷來之相關名詞的問題，筆者認為「車鼓」之名義當與本身之表演特色有關，「車」有翻或舞之意，意指車鼓表演時演員身段的特色，「鼓」則有彈撥弦樂之意，意指車鼓後場音樂以弦樂為主要特色。而不論是「車鼓陣」或「車鼓弄」皆是「車鼓戲」，「車鼓陣」有表演團體之意以及路弄的行列演出之意，「車鼓弄」意指車鼓之表演，而「車鼓戲」則是指車鼓為戲曲小戲之地位。

　　地方小戲本有多源並起之可能，因而閩南之車鼓戲未必即是源自北方中原之小戲，也就是說，閩南地區也會有汲取鄉土特質而發展的小戲，而不必然屬於其他地方之小戲系統。筆者認為閩南車鼓戲，並非如歷來學者所論源自中原一帶的花鼓戲、秧歌戲。車鼓戲之歷史由來已久，筆者以為從其稱謂、音樂、表演型態、演出曲目、戲曲發展徑路來探看其源流與形成，可以上推源自宋金雜劇時期，它是在閩南地區以地方歌謠與南音的基礎上所發展出來的民間小戲。也就是說，

宋代官本雜劇向南流播，再加上南曲戲文的吸收，依據地方小戲可「多源並起」的現象，車鼓戲於焉而生。

車鼓戲在民間歌謠基礎上發展為小戲，起初為二小戲型態，所搬演的故事以丑旦調弄逗趣為主要內容，而有【唐二別妻】、【公婆拖】、【番婆弄】、【病囝歌】、【桃花過渡】等來自民歌的表演曲目。明代初期吳浙地區弦索官腔傳入福建，起於本地「漳泉雜劇」的下南派大梨園及源自閩南「肉傀儡」而來的小梨園，經由「上路派」的流播傳入，吸收「永嘉戲文」，改弦索官腔為泉州方言演唱，因語言即為當地土腔，而所搬演的宋元舊篇、明南戲劇目，自然為車鼓戲所吸收。因劇情內容豐富，人物增加，車鼓戲亦逐漸發展為三小戲型態。此外也吸收下南派大梨園及小梨園的藝術內涵，滋養豐富其身段動作與演出劇目，最遲至明代已相當盛行，並有了完整面貌。

臺灣車鼓戲之曲目類型，屬於南管系統之民間故事，同一故事多有一曲以上，筆者將此類界義為「大齣戲」類型，而屬於南管系統中未知內容出處之曲目以及民歌系統之曲目，皆一曲一事，筆者界義為「小戲齣」類型。環顧臺灣民間之遊藝表演，屬於既歌且舞，包含歌與舞的表演陣頭，莫不與車鼓戲有著密切的關係，如：「番婆弄」、「才子弄」、「牛犁陣」、「桃花過渡陣」、「七響陣」。這些歌舞陣頭與車鼓戲之劇目唱本、音樂唱腔、演奏樂器、演員妝扮、演出道具都極為相近，很可能是從車鼓戲衍化來。而屬於本土劇種之歌仔戲，亦是充分吸收車鼓之表演藝術，而壯大成熟。可見得，車鼓戲是臺灣民間重要的文陣表演，也是十七至二十世紀臺灣最重要民間表演藝術。

曾師永義早於一九八〇年代〈鄉土民族藝術的特質與功能〉一文中，便對於屬於鄉土藝術的民間小戲提出呼籲：

　　我們可知「鄉土民族藝術」實質上是民俗文化具體的表徵，由

於它扎根於生活，屬於全民所有，所以它也最能體現民族的意識、思想和情感，發揮民族的精神、流露民族的心聲。又由於它與時推移，所以它既是一切藝術文化的根源，同時也是現代藝術文化的先機；它不只可以使一個民族世代相傳、綿延不絕，同時也可以使當代國民的生活內容豐富、品質提高。則「鄉土民族藝術」之為用，豈不「大矣哉」！[2]

竹馬陣與車鼓戲曾是臺灣民間的重要表演藝術，竹馬陣囿於宗教意涵，不得外傳，因而只在臺南新營土庫一地傳習。車鼓戲則是從十七世紀便在臺流行，清時期更是紅透半邊天，從北到南都有演出，近代（十九世紀末至二十世紀）臺灣車鼓戲依附在廟會活動之下，依舊蓬勃興盛，尤其以南臺灣為最。竹馬陣與車鼓戲都是我們藝術文化的根源，同時也是現代藝術文化的先機，小戲之重要性與價值不言而喻。

　　綜上所述，本書《以史觀戲、以戲觀史──論竹馬陣、車鼓戲的歷史沿革與當代戲曲劇作家的歷史書寫》關涉兩大主題領域，一為「以史觀戲」，研究範疇為臺灣小戲：竹馬陣、車鼓戲。竹馬陣、車鼓戲距今有兩三百年歷史，筆者在二十世紀末及二十一世紀之初，有幸參與政府計畫案，得以將動態文化標本予以影像、圖片及文字等方式記錄下來，今又再度以更嚴謹的學術考證為其歷史定位與學術價值進行研究，希望藉此能充實臺灣小戲研究的面向。

　　近幾十年來，臺灣社會轉型，加上文化快速變遷，民間信仰與活動已不似以往熱絡，傳統漢人社會藉由集體宗教活動而形成的規範力量也漸趨薄弱。也因為文化的急速變遷，資訊便利與國際村的概念，讓民間宗教信仰產生質變，影響所及便是後繼無人的窘境。竹馬陣與

2　曾師永義等：《鄉土的民族藝術》（臺北：行政院文化建設委員會，1988年），頁7。

車鼓戲藝人已經凋零，在傳承上又出現了嚴重的危機，這些寶貴的文
化資產，已默默消失殆盡。竹馬陣與車鼓戲流傳於臺灣近三百年，是
臺灣民間文化的瑰寶，面對劇種的消失，筆者僅能盡以學術之力，為
其奠定學術價值，期盼本書能為臺灣小戲略綿薄。

第二節　以戲觀史 —— 論當代戲曲劇作家的歷史書寫

　　臺灣的歷史發展與文化變遷一直是筆者關注的，臺灣不過三百多
年，經歷荷蘭殖民、明鄭立國、滿清之初八十年封島、清末中國最先
進的現代化嘗試，五十年日治，再加上四十年孤懸，臺灣在不同時期
接受各樣差異極大的文化洗禮。清康熙二十二年（1683）鄭克塽蓄髮
投降，臺灣始入清朝版圖。康熙二十三年四月四日（1684年5月27
日）詔設臺灣府隸屬於福建省，領臺灣、鳳山、諸羅三縣，此時臺灣
始歸屬於清朝同一個行政單位。但清朝唯恐臺灣成為逃捕之藪，或恐
再度成為反清復明之根據地，因而對臺只求安定，並無積極開發經營
之意。隔年，開放海禁，允許人民出海貿易及捕魚。清朝對於臺灣的
態度一直是棄之恐生患，守之嫌生煩，其政策一意將臺灣隔絕置之為
封閉之區，非有意積極開發。於是歐洲勢力尚凝滯於南亞及東亞若干
地點時，中國尚能閉關自守的時代，臺灣只是閩粵流民冒著禁海令來
臺灣越界偷墾之區。但歐洲列強以優勢力量衝擊東亞時，臺灣由於地
理位置上的優越性，再度受到列強所覬覦。英國是最先以武力打開清
朝門戶，當鴉片戰爭時英艦攻占廈門、鼓浪嶼，當時也曾來侵擾臺
灣[3]。一八七四年二月日本佐賀之亂，內治派政府為安定內部，藉併琉

3　曹永和：《臺灣早期歷史研究》（臺北：聯經出版事業公司，1979年），頁482。

球之實，以侵占臺灣，四月四日即授陸軍中將西鄉從道為臺灣番地事
物都督，派兵侵臺[4]。臺灣自康熙年間收入版圖，設一府三縣，雍正
時，增設彰化縣與淡水廳，再於嘉慶年添設噶瑪蘭廳，臺灣建置只有
一府四縣兩廳。一八七五年牡丹社事件及一八六七羅發號事件後，清
朝開始強化臺灣防務，光緒元年沈葆楨奏請增建臺北府，統轄三縣，
即噶瑪蘭廳改為宜蘭縣、淡水廳改為新竹縣、另於艋舺設淡水縣，而
雞籠則改名基隆，設通判。於是臺灣始為二府八縣四廳，稍具規模。
光緒元年起清廷詔除內地人民渡臺入山耕墾禁令。之後於廈門、福
州、汕頭、香港各設招墾局，前往臺灣者免費乘船，並給予口糧、耕
牛、農具、種籽，以廣招徠。

　　清法戰爭，劉銘傳授命主持在臺防務，擊退法軍後臺灣建省，劉
銘傳為首任巡撫，專力經營。過去臺灣的自強新政，沈葆楨籌劃奠
基，其後丁日昌繼之，策畫推行，由於無足夠時間與經費，尚未能全
部付之實施。劉銘傳在臺六年銳意經營，在撫番、清賦、設防、煤
礦、輪船、電訊及殖產等各項建設，讓臺灣成為近代化最為有成就的
一省。

　　臺灣的建設是一段漫長且充滿故事性的過程，以臺北城為例，一
八七五年牡丹社事件，清廷設立臺北府。四年後，知府陳星聚正式將
府治自新竹移至臺北。然而遲至一八八一年福建巡撫岑毓英視察時，
臺北城尚未有城牆，臺北府治和淡水縣治應有的衙門、兵營、監獄、
官廟等也都尚未建置完成，直到隔年才開始興築城牆。一八八四年清
法戰爭開打，為防守臺北，臺北紳商捐出經費，才終於讓城牆完工。
隔年臺灣建省，省城原先預計設於現今臺中，但巡撫劉銘傳實際長駐
臺北，相關巡撫衙門等也都建於臺北。直到邵友濂任內才將省城改遷

4　同上，頁486

臺北，臺北正式成為省城。一八九五年時又因為「臺灣民主國」的成立，一舉成為首都，巡撫衙門也變成「總統府」。一八九五年這一年，臺北城如臺灣人的命運一樣，先是屬於清朝的省城，又相當短暫的作為臺灣民主國的首都，最後又成為臺灣總都府的所在地。一座臺北城一年內轉換三種身分。[5]

一八九五年「馬關條約」，清朝將臺灣割讓給日本。臺灣被殖民的同時，也因為日本明治維新而帶動起現代化的改革。日治時期總都府的現代化不但解決臺灣人口的問題，透過現代化措施建立一套現代化制度。這時臺灣社會已不再是清治時期的傳統社會，「三年一小反五年一大亂」更不再是臺灣社會發展的模式，取而代之的是具有現代性格的民族社會，這就是一九二○年代臺灣民族運動崛起的背景。[6]「二二八事件」其實肇因於深具現代體質的「臺灣文化」與中國「祖國」文化的嚴重衝突。中華民國政府挾持其強力的「合法暴力」，趕盡殺絕了臺灣菁英。這群臺灣菁英是一群社會士紳，以及受過日本教育高中以上的知識分子，事實上，他們也就是當時深受現代臺灣文化影響的一群。[7]這段割臺予日至國民政府來臺所造成的族群衝突與文化隔閡，一直是臺灣政治、歷史、文化、文學各界所關注的議題。

當清末唐景崧、劉永福、丘逢甲等人在臺灣成立「臺灣民主國」，將國號取名為「永清」，以清朝後裔（遺民）自居。「馬關條約」後臺人為反抗日本統治而發生的一連串抗爭活動的「乙未事件」，一九一五年規模最大的「噍吧哖事件」，以及一九二一年十月二

5　國立臺灣歷史博物館策劃、蘇峯楠主編：《看得見的臺灣史·空間篇：30幅地圖裡的真實與想像》（臺南：國立臺灣歷史博物館；臺北：聯經出版事業公司，2022年5月共同出版），頁168-170。

6　簡炯仁：《臺灣開發與族群》（臺北：前衛出版社，1995年），頁112。

7　同前註，頁113。

十七日蔣渭水創辦的「臺灣文化協會」，以文化為志業的組織開展了臺灣第一個以反殖民為目標的重要文化啟蒙運動，是臺灣新文化運動[8]，其中都對於中國充滿認同的情感。一九二七年文化協會改組，代表臺灣殖民抗爭運動的重要思想轉向[9]。一九四六年臺灣光復後，在日治時期積極推動臺灣民主的「臺灣議會之父」林獻堂更組織「臺灣光復致敬團」率領臺紳前往西安遙祭黃陵。這都顯示臺灣知識分子在身分認同上以中國為導向的思想。中華民國政府遷臺的前二十年，這些抗共保臺的中華民國人在中華民族、中華文化、中國歷史等方面都抱持著深刻的「一中」連結，尚未有「國家認同混淆」的問題。然而，臺灣人認同中國的情結，在二二八事件後完全改變了。當臺灣人不可能再是中國人的情況下，「當前中華民國人還是創建了許多兩岸同屬一中的名詞，例如一中各表、一中兩憲、憲法一中、一國兩制、未來一中、大屋頂中國、大中華聯邦等非主流性質之類的蒼白話語。」[10]雖然國人的身分認同觀念是經由國家機器長期進行知識建構的結果，但統治階級的單方面力量卻無法有效的成就認同意識形態的普及。所謂的「『憲法一中』應該只是中華民國陸委會拿來對付中國大陸，作為與大陸交涉時的『擬態』（模擬作態）工具。」[11]因為美國「臺灣關係法」及中國「反分裂國家法」的規範與約束，臺灣社會在面對現況定

8　葉石濤於《臺灣文學史綱》點出文化協會殖民抗爭的意義：「文化協會是臺灣反日民族運動的大本營，它雖然以文化啟蒙運動為其實踐方式，其實它的最終目的在於獲得臺人政治上的自治」。見氏著：《臺灣文學史綱》（高雄：文學界雜誌社，1996年9月再版），頁37。

9　一九二七年文化協會產生左右翼分裂，這個反殖民文化組織從開始運作即存在的民族路線與階級路線的衝突正式浮上檯面。關於左右翼的衝突可參見陳芳明：《殖民地臺灣：左翼政治運動史論》（臺北：麥田出版社，1998年），頁201。

10　劉立行：《意識形態階級鬥爭：中華民國的認同政治評析》（臺北：時報文化出版事業公司，2021年），頁30。

11　同前註，頁28。

位以及未來統、獨等認同議題時，一旦關涉到「國家」一詞時，自主性就變得糾結而複雜。

　　對於自身身分的「認同」是情感上的歸屬、心靈上的寄託、也是一種信仰，它關係到個人與群體的共同點與差異點的想像與認知。「認同」只能以價值建構或理論化的方式操作。認同問題不是一個可以實際驗證的物品，我們時常聽到的口號：「臺灣不是一個國家，中華民國才是」、「中華民國從未光復臺灣」、「臺灣從來都不曾屬於中國」等話語，其實皆是不具實證效力的術話。因為中華民國臺灣的政治認同是一個複雜且盤根錯節的命題，牽涉的不僅僅是政黨政治與兩岸關係。仔細梳理臺灣近三百年來的歷史，尤其是十九世紀近代史的發展變化，臺灣浮出檯面，成為西方列強爭奪的寶島（清朝戰敗），大中國、大中華等概念在二十世紀初隨之出現，臺灣在經歷日治之後，再度因為戰爭（日本戰敗）而被化約為中華子民，臺灣的身分從過去、現在到未來，牽扯的層面包括民族、文化、政治、歷史變遷等，整個國家分化的歷史脈絡與錯綜複雜的國際現實等諸多因素，都是影響國人對於身分認同的重要變數，臺人對自身民族、文化、歷史的「集體記憶」是奠定國家認同的基礎。

　　認同政治因此成為意識型態鬥爭的展演形式，在建構群體共同知識時，國家機器勢必要去排除足以混淆的其他話語，因此「所謂『意識形態國家機器』是塑造國家認同的責任機關，也就是說，所有教育、大眾傳播、文學藝術、觀光旅遊、運動賽事等主管機關以及『有關機關』，都不存在類似『文化歸文化』、『運動歸運動』、『政治歸政治』的狀態。」[12] 其中，當然也包括「藝術歸藝術」這類的迷思。編劇家在編創歷史劇的同時勢必會將自身的身分認同與土地關懷注入劇

───────────────

12 同上，頁34。

中，在政治色彩鮮明的對岸，編劇甚至需創作出符合主管單位所期望的意識形態劇作，藉以宣揚政令並建構群體記憶。臺灣戲曲，因著本土意識抬頭，九〇年代起開始關注臺灣的歷史事件與歷史人物，本土化題材成為戲曲界爭相發揮的議題。

　　承上所述，筆者於下編「以戲觀史──當代戲曲劇作家的歷史書寫」進行當代戲曲作家的歷史書寫研究，探討劇作家藉由劇本所探究的身分認同與國家家園的想像。本書所研究的六齣現代戲曲：《黃虎印》、《快雪時晴》、《當迷霧漸散》、《番薯頂的鐵支路──烽火英雄劉銘傳》、《烽火英雄──劉銘傳》、《劉銘傳》，都是牽涉到臺灣近代歷史，編劇家對於這段歷史，思忖著大時代下的民族意識與認同問題，因此筆者認為編劇的歷史書寫是相當值得注意的。

　　一九九七年香港回歸，中國藉著徽劇《劉銘傳》大唱統一高調，而曾在一八九五年一年內轉換三種身分的臺北城，臺灣選擇在二〇〇四年臺北建城一百二十週年時以歌仔戲《番薯頂的鐵支路──烽火英雄劉銘傳》來歌詠清末時期曾經最現代化的城市。兩齣戲同樣以劉銘傳在臺建設為題材，卻因不同政治立場，詮釋出不同主題思想。因此「藝術歸藝術」的純粹思維，是難以在意識形態下架空的。

　　被王德威譽為「當代臺灣戲曲的最佳詮釋者」的編劇家施如芳，在近年的創作中，其主題充滿強烈臺灣意識省思的作品，有歌仔戲《黃虎印》、京劇《快雪時晴》、歌仔戲跨界音樂劇《當迷霧漸散》，這三部作品都是探討臺灣人的國族身分迷惘與認同。施如芳以歷史書寫的角度重新詮釋臺灣人民對於國族的想像、期待、失望、堅守、盼望，可視作施如芳的「臺灣意識三部曲」作品。

　　筆者認為將上述六齣戲，作為獨立文本，進行研究與分析，可看出編劇歷史書寫的內涵與價值。以下就本書下編「以戲觀史──當代戲曲劇作家的歷史書寫」各專章的論點擇其要說明如下：

　　第四章「歷史皺褶下的敷演──《當迷霧漸散》探析」。歌仔戲界早在九〇年代末便開啟「以臺灣戲演臺灣故事」的創作，當劇作家根據史實進行改編與敷演，事實上是一次次對於臺灣歷史進行歷史書寫與詮釋，敘事的角度與方法，往往牽動歷史人物的重新定位與歷史事件的重現。

　　《當迷霧漸散》以臺灣議會之父林獻堂為題材，演出一段歷史皺褶下不被看見的臺灣。林獻堂年少時為避開日本初接掌臺灣恐引發的衝突而帶著族人避難中國；年老時則是對於國民政府的強硬霸權政策感到憂心失望而遠避日本，直至終老。他是捍衛漢文化與臺灣人的民族鬥士，又是日本殖民政府極力拉攏的臺灣士紳代表。日本人眼中他是「祖國派」政治運動人士，國民政府時期又被舉報為「漢奸」嫌疑分子，最後隱遁日本終不歸。《當迷霧漸散》除了依據史料試圖堆疊勾勒林獻堂，還以倒敘插敘的意識流手法試圖貼近林獻堂的一生。其中最為特殊之處，莫過於編劇透過戲中戲的折子演出：歌仔戲的《回窯》、《望鄉終不歸》、京劇的《武家坡》、《文昭關》，藉由戲中戲的手法，運用戲曲中的人物遭遇與心境，暗喻了林獻堂身分認同的迷惘與過程，也道盡了林獻堂跌宕的一生，及對「家國」的糾結、無奈與憤悶。

　　《當迷霧漸散》探討了林獻堂（臺灣人）在殖民政權下如何存活與認同的問題，也由於主題沉重，為了避開嚴肅的政治議題，劇本試圖跳脫現實層面的殘酷與無奈，而安排一位具有全知觀點，能跳脫現實線索，穿越古今空間的人物──「辯士」。辯士自由自在遊走於各場景，穿針引線，把跳躍的時空接連起來。再運用三段戲中戲，藉著王寶釧、伍子胥、李陵、蘇武這幾位戲曲人物的遭遇，以插敘、互文的疏離手法，暗喻林獻堂的身分認同與國族認同的棘手難題。多元的歷史來源，也是臺灣社會不斷分裂的文化衝突與身分認同的矛盾。

《當迷霧漸散》所要探看、省思的也是這個龐大而難解的議題。

　　《當迷霧漸散》重新賦予歷史生命，烙印在觀眾心中的除了整體舞臺藝術的呈現，還有那段既陌生又熟悉的歷史。然而歷史不僅僅只是歷史，還叩問了每一位觀眾的國族認同。劇中林獻堂一句「國在哪裡？家在哪裡？」強烈的震撼著我們所有臺灣人的心；一句「陌生的同胞緣在島上」鮮明的道出臺灣多元的組成結構；一句「炎黃子孫」的吶喊，喊出了臺灣人心中的疑問，帶出臺灣人身分認同的問題與身分定位的迷思。《當迷霧漸散》所要探看、省思的也是這個龐大而難解的議題。《當迷霧漸散》在歷來「以臺灣戲演臺灣故事」的眾多作品中，是相當具有強烈爆發力的一部戲，施如芳想說的不僅僅是臺灣的一段歷史故事或是一位歷史人物，編劇不允許觀眾僅以看戲的心態進入劇場，而是試圖以沉重的臺灣定位問題與臺人身分認同議題，讓觀眾不得不跳脫劇外，直搗內心，思考這生命中不可承受之輕的問題。

　　第五章「穿越快雪與迷霧——談劇作家的歷史召喚與時代解鎖」。在臺灣戲曲史上，同樣探討國族與身分認同的《快雪時晴》（國光劇團，首演於2007年）及《當迷霧漸散》（一心戲劇團，首演於2019年），皆出自劇作家施如芳的筆下。前者為京劇與國家交響樂團NSO 的跨界合作，後者為歌仔戲與音樂劇的跨界融合，這兩齣戲同時也都是官方單位的年度大型製作。《快雪時晴》建構在大歷史上，虛實交錯，討論大時代中的流離遷徙與身分認同。除了張容與王羲之的主線外，還加入了臺灣外省老兵、虛構的古代狼虎國這兩條副線，呈現烽火無情顛沛流離的無奈與殘酷。《快雪時晴》雖緣起於政治命題，但卻深刻討論原鄉／異鄉的課題，以及身分認同與家國意識。《當迷霧漸散》編劇藉由林獻堂離世的一九五六年，開啟林獻堂終究回鄉的意願，帶出臺灣被隱沒的一段歷史，重省臺灣人身分認同與國族想像的議題。編劇以戲中戲的方式，藉由三段傳統戲曲的折子戲穿

插於劇情中，以古喻今、以戲喻實的敘事結構，把林獻堂身分認同的矛盾與糾結，烘托影射出來。

兩部作品同樣探觸家國與歷史的敏感議題，編劇所召喚的歷史人物或虛或實，以虛託實，使歷史脈絡更加鮮明並符合戲劇張力，為詮釋歷史宿命下的人物處境與心境，兩個劇本皆扣緊「時間密碼的解鎖與重設」及「『原鄉』／『異鄉』的徘徊與游移」兩大方向，以貼近戰後國民政府來臺的歷史。不論是移民或是遺民，編劇都試圖創造「去脈絡化」的話語，以戲說史，提出編劇的歷史敘事與歷史書寫，企圖撥開歷史皺褶下不被看見的一頁，其中所觸及的是歷史召喚與時代解鎖，藉以凝聚這塊土地上各世代的共同記憶，並提出反思。

編劇家運用戲劇性敘事納入歷史寫作敘事話語中，在以戲贖回歷史的過程中，編劇家挑戰了歷史和文學之間的傳統區別，而透過戲劇建構記憶，並且提出了對官方歷史的主導敘事的不同記憶，在《快雪時晴》與《當迷霧漸散》中可以看到其情節內容為多層次故事的話語，涉及各時期時代社會和戲劇語彙的交融。

臺灣歷史無非先來後到之移民與遺民所構成，絕不應該有某個政權或族群獨占歷史的詮釋。回歸歷史的場景，重尋時代語境，《快雪時晴》與《當迷霧漸散》同時探觸了戰後國民政府來臺的歷史，不論是移民或是遺民，編劇都試圖創造「去脈絡化」的話語。掌握以戲說故事的敘事功能，在虛構與寫實的雙重性中，一方面發揮劇情的虛構功能，編劇家可以比實證史學家擁有更多的想像空間，以歷史為舞臺，形塑從主觀發想的情境與細節；另一方面又以信仰為基礎，凝聚各世代的共同記憶，投射以現實，創造出以土地、族群為基礎的受壓抑共同體。

第六章「歌仔戲劇本《黃虎印》之歷史書寫探析」。二〇〇八年六月十二至十五日「唐美雲歌仔戲團」於國家戲劇院演出歌仔戲《黃

虎印》，該劇是施如芳改編自姚嘉文的原著小說《黃虎印》。編創的緣由係因施如芳應姚嘉文之邀而進行改編，《黃虎印》雖公演於二〇〇八年，劇本則是完成於二〇〇五年，二〇〇六年二月由玉山社出版《黃虎印歌仔戲新編劇本》，二〇〇八年施如芳為「唐美雲歌仔戲團」首演整體修編，同年七月演出修編本刊登於《戲劇學刊》。

　　一部《黃虎印》牽涉的層面包括：歷史史實／小說文學／戲曲藝術，三者之間的跨界與轉換，各有其著重的基礎與元素，小說家與編劇家所側重的表現手法、情節刻畫、人物形象與主題意涵也不盡完全相同。雖然歌仔戲《黃虎印》是由小說改編而成，原著的主題思想、情節結構、人物形象都有所本，但編劇在梳理七十萬字小說時，也從自身的創作經驗，進行了取捨與添化，呈現舞臺上的《黃虎印》，已是跳脫原著框架與文字描述，讓「乙未戰爭」的歷史退居幕後，讓無名小卒撐起場面，化虛為實、化實為虛。施如芳在《黃虎印》中「割臺予日」、「拜印登基」、「棄印逃亡」幾個歷史場景，皆以後場「歌者」帶過。而歷史事件中的大人物（唐景崧）始終沒登場，反倒是虛構的小人物（許大印、許白露、楊太平、長短腳）各個都成了民族英雄。在人物設定與形象刻畫上，編劇甚至特意著墨，讓人物經歷小我／大我的辯證之後，能夠淬鍊出動人的民族（臺灣）意識與土地認同，這是編劇寄寓自身想法於劇本的最大意義所在。

　　一八九五年短暫的「臺灣民主國」的成立，劇中不同人物對身體自主的掌握，包括遺民身體的犧牲、新國民身體誕生，透過劇中人物對於身體的自主也可看出編劇的歷史書寫精神。許白露以遺民之姿，守住黃虎印，以身體的非自主犧牲換取黃虎印的保存，而遭遇性侵所孕育的新生命，正是母親／臺灣／土地包容一切的象徵。楊太平的孤兒身世，暗喻著清朝割讓臺灣，臺灣就像孤兒一般被遺棄，而他「惜花會連盆」，願意接納許白露被性侵懷上的孩子，更是呼應土地的包

容與涵養，臺灣歷史本為多元跨文化，混合／融合為臺灣自古以來的先天命運。許大印、長短腳、楊太平為保全黃虎印而陸續犧牲生命，呈現出小人物與大英雄的反差形象，化生命的長度為寬度，化有限為無限，觀眾看著劇中小人物為著心中的理念奮力一搏，從而產生悲劇的感動。

《黃虎印》，可說是宣揚了所謂領土主權可以被分割或做重疊存在的國家主權觀念，強調臺灣地位未定論。一個地方並沒有固定的歷史意義，反而是一塊上面生活有著利益衝突的不同社群的土地。「土地」想像因而不必然表示歌詠，也不必然表示懷舊，「土地」想像可以是介入的姿態，探討這塊土地上曾經發生或正在發生的社群關係，想像不同勢力如何爭權詮釋、界定這個地理領域主要指涉意義的活動。

第七章「劉銘傳在兩岸的戲曲演繹——以歌仔戲、徽劇為例」。由於歷史劇是以史實為據，劉銘傳於近代史深具重要性，其人其事皆有大量史料與研究成果。兩岸在經歷不同執政當權的更迭，審視劉銘傳的角度也有所不同，也就是說，因為政治立場與意識形態的不同，劉銘傳在歷史上所具的形象與意義也有所不同。由於兩岸立基於不同政治、文化與社會，編劇在擷取史實加以剪裁、鋪敘、形塑，所建構的情節內容與主題思想，也會有所不同。歌仔戲與徽劇詮釋戲曲中的劉銘傳，大抵以戰功彪炳、政績卓越、壯志未酬、聲名不朽為刻畫內容。然而，在這些功勳之外，歌仔戲與徽劇對於以劉銘傳為題材的編創卻有著截然不同的情節結構與主題思想。

歌仔戲《番薯頂的鐵支路——烽火英雄劉銘傳》、《烽火英雄——劉銘傳》試圖觀照臺灣這塊土地上的各族群融合與團結，無論是原住民、漢民、客家人、清移民，都在為了保衛臺灣而齊心戮力，對抗外侮。編劇也有以眾志成城的齊心合力為主題，不僅未將劉銘傳神格化，反而將建臺功勞歸功於臺灣土地上的每一份子，表現出臺灣人的

移民堅毅性格。除了族群融合的議題，劉銘傳與劉朝帶情同父子的親情人倫、劉銘傳與林湘音愛情的昇華、鳳凌霜對劉銘傳的傾心愛慕，也是該劇的重點。族群融合、親情倫理、愛情糾葛，可說是《番薯頂的鐵支路──烽火英雄劉銘傳》與《烽火英雄──劉銘傳》的重要主題。但《番薯頂的鐵支路──烽火英雄劉銘傳》與《烽火英雄──劉銘傳》不僅是族群融合議題的創新，其中的愛情糾葛、親情悲劇與伏妖降魔，還是涵藏著臺灣歌仔戲特有的「胡撇仔戲」風格。

徽劇《劉銘傳》以大中國立場看待劉銘傳在臺的施政，抗法保臺事件是清末衰敗國勢在近代史上難得的一大勝利，編劇抓緊此一關鍵，強調大中國對抗西方強權的能力，藉以建構民族自信心。近二十多年，劉銘傳之所以從中國影視媒體或戲曲舞臺「復活」，其實是在舊的軀殼之中注入了一個新的靈魂──「國族」，始得起死回生。正因為如此，徽劇《劉銘傳》從劇本文本乃至學者專家的劇評都以愛國思想為依歸，以大中國的統一為圭臬。一九九七年的盛大演出與香港回歸有關，二〇二一年的復排，以加入當地遺產文化池州儺戲為新意，但僅是蜻蜓點水流於表淺的生硬套用，不免可惜。

兩岸由於經歷不同政治局勢、時空背景，在政治、文化、社會與思想的不同基準下，即使是同樣以劉銘傳為題的歷史劇創作，也會創發出各具特色的文本。不過，在歷史史實架構下，漢番通婚竟成為共同虛構情節，令人驚訝！漢番相戀進而結為連理，繼之面對死別的椎心之痛，悲傷的愛情終究是「同聲相應、同氣相求」，也是尋常人性中最容易有共鳴的部分！

第三節　回顧與展望

有關傳統戲曲的研究，近些年大多偏重戲曲劇種流變、劇種發展

環境變遷、演出形式的轉型、藝人生命史考察、表演藝術內涵與劇團營運策略等相關議題,這些研究均豐富了臺灣戲曲生態。

　　一九八七年臺灣解嚴後,國家政體的結構變化,人民開始認識自己所處的家國環境生態與生活權利自由,「有識者也進一步瞭解藝文知識領域擴張的可能,以及戲曲在臺灣文化發展脈絡中,如何受到資源分配上主導性機制的影響,而有不同面向的成果。」[13]九○年代兩岸啟動文化交流,在官方與民間的努力與激盪之下,藝文界出現各種聲浪:「中國化」、「本土化」、「精緻化」、「多元化」、「現代化」、「國際化」,各種呼聲此起彼落。一九九五年十月二十一日「海峽兩岸歌仔戲學術研討會」開創兩岸學者第一次針對歌仔戲議題進行交流討論,歌仔戲脫離難登大雅之堂的形象,一躍成為兩岸學者的共同學術議題。這除了是因為社會大環境的改變與改觀,臺灣學者的觀點也在與時俱進的改變,還有早在八○年代,曾師永義、許常惠、邱坤良等學者投入民間文化的挖掘、研究與保存,都是臺灣歌仔戲得以進入學術殿堂的推手。

　　一九九○年政府召開「全國文化會議」擬定「地方戲曲推展計畫」。歌仔戲劇團可獲政府補助,於藝文季中演出,或進入國家戲劇院,甚至可以代表臺灣出國展演。像一九九二年「新合興歌劇團」赴美國華盛頓、紐約演出《白蛇傳》、楊麗花前往美國紐約領取美華藝術協會「傑出藝人獎」、「明華園戲劇團」於一九九○年赴北京亞運藝術節演出,皆是得自文建會的支持。雖然如此,相較於京劇,國家政策反應在歌仔戲上還是有不少落差,僅舉一九九三至一九九七年獲選為國際性歌仔戲演藝團隊的有:一九九三年、一九九四年「明華園戲劇團」,一九九五年「新和興歌劇團」、一九九六年「河洛歌子戲

13　蘇桂枝:《國家政策下京劇歌仔戲之發展》(臺北:文史哲出版社,2003年),頁35。

團」、一九九七年「明華園戲劇團」、「新和興歌劇團」、「河洛歌子戲團」、「陳美雲歌劇團」共計補助經費一六百四十萬元[14]。比起京劇「當代傳奇」六年獲國家補助一千九百萬元，以及世界各地巡演的另計補助經費，關於京劇與歌仔戲補助落差之大，蘇桂枝認為此乃「京劇代表中華文化，也代表中華民國維護文化道統國家主義觀念仍牢牢存在！」而歌仔戲除了八〇年代即活躍於現代劇場的「明華園戲劇團」、「新和興歌劇團」，以及九〇年代崛起的「河洛歌子戲團」、「陳美雲歌劇團」、「薪傳歌仔戲劇團」、「黃香蓮歌仔戲劇團」，之所以能獲得演出補助不過是平衡劇種政策趨勢所帶來的成果[15]。

　　承上所述，即使有國家各項資源挹注，歌仔戲九〇年代的演出題材多是偏向神仙劇、公案戲為主[16]。暗喻對臺灣政府官場文化的嘲諷，可視為解嚴後民主思潮的表現，也是九〇年代臺灣戲曲界的自由化與民主化的展現。關於歌仔戲演出本土題材，事實上，早於一九五〇年代的內臺歌仔戲，便有《周成過臺灣》、《臺南奇案》（一名《林投姐》）、《運河奇案》、《基隆十三號碼頭》等劇目。不過數量上仍是小眾，因為內臺歌仔戲演出還是以古冊戲為主，這一方面與文化認知有關，臺人的歷史命運，以及所接受的文化薰陶還是以中華文化為主。另一方面，當時的南管戲、北管戲、京劇等有諸多劇目可供參考，歌仔戲往往移植運用即可。即便是陳澄三的「拱樂社」，特聘專人寫劇本，其劇情內容都是歷史故事、民間傳說、武俠小說、愛情武俠倫理悲喜劇等，「這些劇本都是『大中國主義』下的產物，重複述

14　林谷芳等：《文建會國際／傑出演藝團隊扶植計畫執行成果研究案》（中華民國民族音樂學會，2002年），頁107-109。

15　蘇桂枝：《國家政策下京劇歌仔戲之發展》（臺北：文史哲出版社，2003年），頁244。

16　「明華園戲劇團」有自創劇本：《濟公活佛》、《蓬萊大仙》、《李靖斬龍》等；「河洛歌子戲團」大多是採用大陸劇作家作品：《鳳凰蛋》、《天鵝宴》、《曲判記》等。

說著隔海中國的傳統歷史、神話、演義等等，反而看不到臺灣歷史、社會事件、人物的影子」[17]。

　　至於臺灣戲曲中的偶戲部分，一九九八年左右，中南部布袋戲班引發一股編創本土題材新戲的潮流，一開始是彰化「二水明世界掌中劇團」，以二水地方發展史編創的《二八風雲》，由於立刻獲得政府的補助，於是各劇團紛紛效尤。以一九九九年為例，向國家文藝基金會申請的新編本土掌中劇團就有：「快樂掌中劇團」的《南投民間故事──十八巨簪》、「明世界掌中劇團」的《二七臺灣魂》、嘉義「諸羅山木偶劇團」的《楊本縣與臺灣》、「二水明世界」的《彰化媽祖與阿罩霧》、「五洲新桃源掌中劇團」的《臺灣本土故事校園巡迴計畫》等[18]。掌中戲的本土題材創作的時間點與歌仔戲相差不遠。

　　除了偶戲，臺灣傳統戲曲中，以臺灣本土為創作題材的劇種，並演出於現代劇場的（戲曲電視節目不包括），除了歌仔戲，還有京劇、豫劇與客家大戲[19]。京劇有「國光劇團」九〇年代的「臺灣三部曲」：《媽祖》、《鄭成功與臺灣》、《廖添丁》，以及《快雪時晴》[20]；豫劇有「臺灣豫劇團」：《曹公外傳》、《美人尖》、《梅山春》、《金蓮纏

17 邱坤良：〈新劇與戲曲的舞臺轉換──以廖和春（1918-1998）劇團生活為例〉，收入牛川海等編：《兩岸戲曲回顧與展望研討會論文集》（臺北：國立傳統藝術中心籌備處，1999年）。

18 沈惠如：《從原創到改編──戲曲編劇的多重對話》（臺北：國家出版社，2006年），頁394。

19 臺灣傳統戲曲目前尚有演出的劇種，就筆者所見有歌仔戲，還有京劇、豫劇與客家大戲。另外，據林鶴宜於其《臺灣戲劇史（增修版）》提到，自一九八〇年代起南管戲、高甲戲、北管戲、四平戲、魁儡戲、皮影戲都面臨滅絕的命運。（臺北：國立臺灣大學出版中心，2015年），頁300-306。

20 《媽祖》於一九九八年四月十七至十九日國家戲劇院首演；《鄭成功與臺灣》於一九九九年一月一至三日國家戲劇院首演；《廖添丁》於一九九九年十月二十二至二十三日國家戲劇院首演；《快雪時晴》於二〇〇七年國家戲劇院首演。

夢》[21]；客家大戲則有榮興客家採茶劇團：《大隘風雲》、《潛園風月》、《膨風美人》、《一夜新娘一世妻》、《花囤女》、《中元的構圖》[22]。「國光劇團」及「臺灣豫劇團」的作品大都是起因於官方命題，為順應本土意識的趨勢與潮流所製作，演出後也都引起廣大迴響。客家大戲中「榮興客家採茶劇團」以藝術和經營的優勢，長期投入現代劇場演出，是客家大戲劇團中較為活躍的劇團。其中「國光劇團」的「臺灣三部曲」：《媽祖》、《鄭成功與臺灣》、《廖添丁》是國家政策導向的最佳例子。一九九五年「國立國光劇團」成立，為迅速擺脫京劇原「大陸」屬性，特別提出「女性」、「青少年」、「本土化」作為創作題材之三大綱領[23]。而「國光劇團」的「臺灣三部曲」，即是「顯見本土化訴求，面對根植五十年的臺灣土地」[24]，而且「臺灣三部曲由神明到英雄再到俠盜，是逐步實現在地化的精神」[25]。

　　二○○○年三月二十四至二十六日，「河洛歌子戲團」改編李喬《寒夜三部曲》小說，於國家戲劇院演出《臺灣‧我的母親》。曾師永義於公演前一天於《中央日報》副刊發表〈《臺灣‧我的母親》寫

21 《曹公外傳》於二○○三年十月三至四日臺北國家戲劇院首演；《美人尖》於二○一一年四月二十一至二十二日臺北城市舞臺首演；《梅山春》於二○一四年五月二十四至二十五日高雄大東文化藝術中心首演；《金蓮纏夢》於二○二二年五月二十一至二十二日臺北臺灣戲曲中心首演。

22 《大隘風雲》於二○○八年十一月七至八日臺北城市舞臺演出；《潛園風月》於二○一五年五月二十九至三十日臺北城市舞臺演出；《膨風美人》於二○一七年十二月二十三日臺灣戲曲中心演出；《一夜新娘一世妻》於二○二○年六月二十八日臺北臺灣戲曲中心；《花囤女》於二○二一年八月十四日臺南文化中心演出；《中元的構圖》於二○二二年四月三十日至五月一日臺灣戲曲中心演出。

23 王安祈：〈生態調整的關鍵〉，《中華民國八十四年表演藝術年鑑》（臺北：國立中正文化中心，1995年），頁99。

24 蘇桂枝：《國家政策下京劇歌仔戲之發展》（臺北：文史哲出版社，2003年），頁269。

25 沈惠如：《從原創到改編──戲曲編劇的多重對話》（臺北：國家出版社，2006年），頁404。

在河洛歌子新戲演出之前〉一文，該文提到：

> 歌仔戲原生於臺灣本土，迄今已百年。百年來融入臺灣廣大群
> 眾的心靈，流露和迴響群眾的心聲。則歌仔戲與臺灣群眾是何
> 等的密切。而寄居在臺灣這塊土地上的人民，生於斯、養於
> 斯、長於斯、死於斯、則焉能不以臺灣為母親！河洛這次拋開
> 歌仔戲題材的傳統，直以與歌仔戲最親近的臺灣先民奮鬥史為
> 故事內涵，可以說獨具慧眼而得其肯綮。[26]

點出以臺灣戲演臺灣故事之重要與意義。

　　筆者長年關注以臺灣本土為題材的劇作，京劇、豫劇、歌仔戲、
客家大戲都有相當多的作品，其中「以臺灣戲演臺灣故事」的劇作，
也就是歌仔戲的本土題材創作，更是引起筆者的興趣。本書以六齣當
代戲曲：《黃虎印》、《快雪時晴》、《當迷霧漸散》、《番薯頂的鐵支
路——烽火英雄劉銘傳》、《烽火英雄——劉銘傳》、《劉銘傳》為研究
對象，包括歌仔戲、京劇、歌仔戲跨界音樂劇、徽劇這幾個戲曲劇種
與跨界類型，藉以探看編劇家的歷史書寫。「以戲觀史」此一研究是
回歸到文學、文本本身來探討，從戲曲的文學性（廣義的「文學」）
切入，讓讀者重新將劇本視為一種可論述議題的文本，而不只限於舞
臺的呈現。因此，本書嘗試以「劇作家」為主軸，對於臺灣當代戲曲
文類的研究，或可適度填補此一空缺，提供學界更豐富的思維。作品
中關涉到編劇對於臺灣歷史的國族想像與身分認同的議題，是現當代
戲曲研究中較少為學界所討論與關注的部分。

　　最後，筆者再回頭省思施如芳曾說的：「深刻感受歷史人物的場

26 曾師永義：〈《臺灣，我的母親》寫在河洛歌子新戲演出之前〉，收錄於氏著：《戲曲
　經眼錄》（臺北：中華民俗藝術基金會，2002年），頁183-184。

景，都是現在進行式，歷史從來沒也真正過去，在戲中看到的很多感受或處境，現在臺灣也在經歷」這段話。筆者自問：「以戲說史」，這戲，最終還是得散場，而身為臺下的觀眾的我們仍舊在文化衝突中掙扎、平衡與包容，深埋的金印或許有挖掘的一天，快雪終有停止的時候，迷霧也總會散去，功在臺灣的歷史人物也可以兩岸各自表述。過往雲煙、時過境遷後，我們究竟還記得什麼？在乎什麼？關心什麼？歷史不曾遠離，一回頭，彷彿還是昨日。因為有著對歷史的記憶，所以能詮釋現在、面對未來。知道從何處來，才能知道往何處去，體認了過去、現在、未來的關係，慌亂的心才能篤定，失了根的浮萍才不漂泊。

本書是筆者對於戲曲編劇家的歷史書寫研究的起點，而單就歌仔戲劇種來說，據筆者統計從一九九七年至二〇二二年，以本土題材為題的劇本有三十七齣之多，其中具有強烈臺灣意識，同樣也在探討國族身分認同問題的劇本究竟還有哪些？而這些強烈臺灣意識的劇作，編劇分別從哪些角度來「以戲說史」、「以戲觀史」？又以何種歷史觀點來書寫臺灣這塊土地？這二十五年來的變化，臺灣政權的轉移，以及兩岸關係的和諧與緊繃，是否也會影響文本的歷史書寫面貌？上述問題都是筆者未來思索的方向，也是筆者猶待努力的目標。

本書付梓，筆者不揣謭陋，希望藉由拙著拋磚引玉，尚期各方博雅君子不吝指正！

附錄一
可愛的民俗藝人

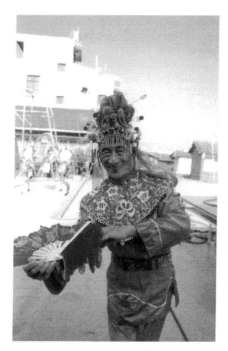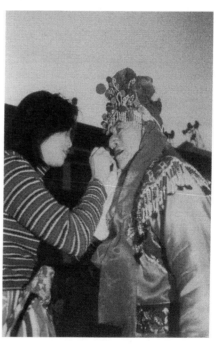

史昭江藝人（筆者所攝）　筆者為史昭江藝人補妝（筆者提供）

　　和史昭江老阿伯的邂逅，是一場機緣。去年曾師永義率領我等一行人到臺南新營進行「竹馬陣」研究計畫的田野調查工作，就在工作告一段落時，呂瑞仁太老師介紹我們到六甲鄉參觀甲南村牛犁車鼓陣的表演。藝人雀躍不已，早有所準備。各個化好妝，擺好場面，等候我們，看得出老先生們相當重視我們的到訪。老藝人們以傳統「腳步手路」演出歷史悠久，又家喻戶曉的民間故事，不僅表情活潑、唱腔

動聽，其整個演出型態儼然為宋代小戲群之遺響。當時的演出雖然短暫，但該團所演出的精彩內容以及老藝人們臉上汗水淋漓的模樣，卻留給我們相當深刻的印象。回到臺北後，曾師永義與施德玉老師即指示我擬出計畫案將該團作藝術的保存與研究。就這樣我認識了史昭江先生。

史昭江老阿伯在車鼓陣團中令我印象十分深刻。他今年七十歲，在團中充任旦角，妝扮旦角演出時，不論下腰、擺臀、踏雲步，甚至「駛目箭」的同時都酷似二十來歲的少女。而最令人難忘的是他演出時的笑容，雙頰密布的皺紋笑起來特別可掬親切，閃著金亮的假牙更不時閃爍著他內心的喜悅。幾次南下訪談，史昭江阿伯總會騎著他的老爺重型機車來和我會面，一見面他顯得格外高興，但當我拿出錄音機要錄下訪談內容時，他又顯得靦腆不安。他常說他是「草地人」，不懂世面，可是一旦話匣子打開，面對錄音機的他卻能夠十分精確的回答我的問題，配合度相當高。

史昭江阿伯十五、六歲就開始學習車鼓陣，加入子弟班的行列，當時教他的老師即為現任車鼓團團長胡聰明先生之父胡銀朝老先生。而當時學戲的動機相當簡單，只為了能夠吃到好吃的東西。因為臺灣剛光復時期，大家的生活普遍不好，平時不僅吃不到魚肉，每餐飯都是加了地瓜籤，時常吃不飽。但加入車鼓陣，逢廟宇熱鬧，跟著陣頭遊街後，往往可以吃到魚和肉，這對當時年紀還小的他而言是相當大的誘惑。不過，史阿伯沒想到這一跳，竟也過了幾十年。一九六九年他考取烏山頭水庫救生員的資格而暫別車鼓陣，過著平靜的生活，直到一九九四年退休。退休後眼見小時候所學的車鼓陣藝術後繼無人，內心著實感嘆，故而又加入車鼓陣演出行列。而對於我們研究計畫案的進行，與我們工作人員的記錄保存，史昭江阿伯好幾次閃爍滿足愉悅的眼神對我說道：「恁按奈替阮保存，阮久年的心願總算欵當望

到，阮這藝術總算受到重視。等阮不在，這藝術就沒囉！按不過，今嘛有恁欸保存，日後阮哪是去天頂，對胡老先生嘛有交代呀！」原來史昭江阿伯一直將車鼓藝術未能傳承視為心中一大遺憾，而現在研究計畫案的執行，正消去他心裡的那塊重石，令他如釋重負。只是他猶然記得當年在院子的埕庭前，一句唱詞一個動作教他的胡老先生，也永遠忘不了從下午二點踩街到第二天清晨的熱鬧演出情境，以及遊街完可以大快朵頤的滋味。

隨著計畫案階段性工作的完成，我們於十二月十一日進行三機作業的錄影工作，錄影時間從早上九點半至下午三點半。由於史昭江阿伯是該團要角之一，幾乎場場皆有戲。面對如此馬不停蹄的錄影工作，起初令我頗為擔心，因為這對一般年高的老先生而言是相當大的體力負荷。幾次我遞茶水請史阿伯稍作休息，他總待命站立一旁，並挺直腰桿對我說：「恁按奈招待阮，阮承受不起。阮一點也不累！阮勁歡喜！」

經過近一天的演出，汗水早將史阿伯的妝給弄花了，我順手拿起粉撲替他補妝時，一滴眼淚順著他臉上的皺紋溝痕滑向我手中的粉撲，史昭江阿伯無語的流下眼淚，我觸碰他粗厚的臉頰拭去淚水，史阿伯對我說：「阮來搬完最後一齣戲。」

<div align="right">

——原載中央日報〈可愛的民俗藝人〉

二〇〇〇年三月五日

</div>

附錄二
臺南縣六甲鄉甲南村　牛犁車鼓陣訪查記

一九九九年一月二十四日，工作同仁南下進行由國立傳統藝術中心籌備處委託的【臺南新營「竹馬陣」研究計畫】的田野調查工作。出生六甲的曾師永義與研究計畫主持人施德玉教授率領我等一行人，來到臺南縣六甲鄉甲南村的保安宮，考察當地牛犁車鼓陣。這一天，煦日當空，使得南臺灣溫暖如春，這難得一見的小戲，散發著無限歡樂喜氣。

探源

甲南村牛犁車鼓陣創始於昭和二年（1925），開山始祖為吳銀朝先生，早期的牛犁車鼓陣演出時間固定於元宵節表演。然而日治時期，由於民間節慶活動並不受到鼓勵，該團便遭遇停演的命運，至光復後才又重新組團演出，迄今學習該藝陣表演的學員已有二、三代。目前該團成員之平均年齡近七十。演員清一色皆男性，唯有後場一位幫腔演唱鄭文里女士為女性，她和另一位團員吳聰明先生兩人，現年八十歲，為該團成員中最年長的藝人。

劇碼與排場

牛犁車鼓陣所演出的劇目皆是傳統戲碼，像《陳三五娘》、《孟姜

女送寒衣》、《郭子儀七子八胥》、《劉知遠與李三娘故事》等。由於牛犁車鼓陣仍屬小戲的踏謠階段，為二、三人小戲，因而搬演著這些古老劇情時，以輕鬆調笑的「腳步手路」，穿插逗趣的情節，將傳統故事呈現。整團演員共有六位，其中兩位旦角，分別為史昭江、陳清山兩位先生扮飾，另外四位分別扮飾丑角與生角，演員分別為：胡蒼輝、辜連勇、黃教本、池明智先生。生角的妝扮為頭戴白帽，腰繫黃帶，手執響板，丑角的妝扮亦如是；旦角則著上戲服，紅衣綴綠帶，頭戴珠花，造型相當醒目亮麗。除此之外，還有左手執巾、右手執扇的道具搭配演出。音樂方面屬南音系統，文場樂器有：大廣弦、殼仔弦、三弦、中胡。武場樂器則只有鈴鼓。

七齣傳統劇碼，先祈平安後團圓

演出是從拜廟儀式開始的。演員為一生一旦，兩人面朝廟宇對弄，儀式中祭拜紙錢並捻香，目的是為在場的演員與觀眾祈求平安健康，儀式進行約莫三分鐘結束，由此可看出民間戲劇附屬在宗教下的意義。接著為求好彩頭，演出的第一齣戲為《郭子儀中狀元》，這是一齣相當喜氣的劇情，演員共有六人──一丑、二旦、三生，六人以一定對弄程式，來回互相跳弄交換位置，踏謠意味濃厚。演出中常以丑角為中心，圍繞著踏弄，丑角肩荷一「乞丐擔」，內裝有鈴鐺，隨著音樂的節奏以及身段的搖擺搖響鈴鐺，節奏感相當強烈。第二齣戲為《鼓反三更》，內容是敘述男女戀愛，劇中生角特別打了紅領巾，與旦角談起戀愛，表現方式相當坦然直接，甚至兩人還有親吻的動作出現。扮飾旦角的史昭江先生現年七十歲，演起旦角卻相當嫵媚動人，尤其是搖臀走步的時候，絲毫不遜於女性的嬌媚呢！第三齣戲為《番婆弄》，內容是描述當年荷蘭人統治臺灣時，荷蘭女性（臺灣人

稱之為番婆）想嫁給臺灣人的故事。演員有二旦一生，生角分別與兩位旦角對弄，「旦」通常與「生」的方向相反，生角向前，旦角則退後，如此一前一後相互搭配演出。

第四齣戲為《陳三五娘私奔》，演員有一生二旦即陳三、五娘與益春三個角色。故事是敘述陳三將攜五娘、益春私奔，不料旅費不夠，少了益春的費用，因而益春十分生氣。陳三只好重新許願祈求三人皆能私奔成功。由於這齣戲較長，故演出時分為兩段接連，陳三重新許願的戲即屬後半部分，整個音樂色彩隨著劇情的轉折而改變。

第五齣戲為《劉知遠與李三娘花園離別》，由一生一旦演出。接著第六齣為《打鐵歌》表演，由一生一旦兩人就彼此的五官、身材互相調笑，動作詼諧逗趣，兩人並以腹部互撞，令在場觀眾笑聲連連，是相當富有趣味喜感的演出。最後，再演出劉知遠中狀元回鄉的故事，劇中全家圓滿團員，因此最後這一齣戲就稱之為《團圓》。

整個演出過程，除了開始的拜廟儀式，便由七個小故事串連起來，這七齣戲彼此並無相關性，也可以各自獨立演出，顯然是一組「小戲群」。由於中國人的觀念裡，開場與收尾戲皆需喜氣吉利，因而第一齣《郭子儀中狀元》與最後一齣《劉知遠中狀元》，皆是安排狀元回鄉與高采烈的故事。不僅如此，看似毫無相關的七齣小戲，其中卻還有些微的巧思安排，像第五齣戲演出劉知遠與李三娘於花園惜別，最後在第七齣的《團圓》演出中交代了劉知遠中狀元後全家得以團聚，這應也是受到傳統大團圓思想的影響。

此外，由於諸位藝人年歲已高，為減輕老藝人的負擔，在演出過程中演員幾乎不演唱也沒有對白，僅靠身段動作與眼角秋波傳送情緒，演唱的部分則全是由後場幫腔，主唱者為鄭文里女士。除了她之外，胡聰明先生有時亦會加入合唱，倘若鄭女士想休息，還可由其他未上場的演員輪番上後場幫腔。對於牛犁車鼓陣目前演出的現況──

唱者不表演，表演者不唱的情形，究竟是因為考量演員的身體狀況，而將原先唱作兼具的表演形式加以改變，抑或是原先的演出即是如此，詳細原由還需進一步探究。不過，情形若為後者，倒是遼金時期的「連廂」表演形式有著相似之處，如此，說唱文學蛻變而為戲劇之跡。在此也可見一二。

戲落幕後

在劉知遠中狀元團圓喜氣中，演出也進入了尾聲。看似簡簡單單的小戲表演，卻讓各位年逾六十的藝人汗流浹背、氣喘吁吁，連旦角的妝也都花了，但他們下場後還是興致高昂地告訴我們每齣戲的故事內容和表演特色。驅車離去的剎那，在老阿公的五顏六色臉龐上，我看見的竟是充滿喜悅與成就的眼神。

──本文發表於《傳藝》第二期，
臺北：國立傳統藝術中心籌備處，1999年8月，頁45-47。

附錄三
老幹新枝齊崢嶸—竹馬十年有成

緣分牽起師生情

　　二〇〇九年九月底，開學沒多久的一堂國文課，我面對著一群來自各系的學生，正滔滔不絕的講述著臺灣藝陣與小戲。下課後一位男同學跑來問我：「老師剛剛您提到的竹馬陣是不是臺南縣新營市土庫里的竹馬團？」當下，非常訝異他的提問，「你知道竹馬戲嗎？」他回答：「知道啊！這是我從小學就開始學的戲！」他的回答著實令我驚訝，如果竹馬戲是他小學時所學的戲，那麼他就是來自土庫的小孩，我的思緒開始流轉……，回轉到十年前，一九九九那一年……。

　　一九九九年，我擔任國立傳統藝術中心「臺南新營『竹馬陣』研究計畫」的專任助理。為了及時搶救這即將面臨凋零的表演藝術，計畫案以記錄藝人生命史、整理傳統劇目與音樂，以及進行錄影保存這三大方向為主。猶記得當時以廖丁力為團長的竹馬陣因為面臨人才斷層，開始在當地的土庫國小進行傳習。

　　如今站在我眼前的這位年輕人難道就是當年土庫國小的學生？如果是，這又是什麼樣的命運安排，讓我們十年後因為課堂的竹馬議題又再次牽起這段緣分？十年前的小孩如今已經是大學生了，如果傳習成功，竹馬陣是不是有了嶄新的生命？這一連串的疑惑與期待像漣漪般泛開……

　　看著眼前這位樸實的孩子，有著一股同齡孩子所沒有的執著與特質！我問他：「你唸哪一系？大名是？」他微笑著說：「我是教育系二年級的盧俊逸。」

祖師爺的孩子

位於臺南縣新營市土庫里的竹馬陣，是以十二位演員扮飾十二位
生肖，演出擺陣儀式與生旦對弄小戲，前者是具有宗教儀式的演出，
後者則是屬於南管音樂範疇，相傳這項藝術是清雍正九年（1732）傳
入當地而流傳至今，距今二百七十八年來，而這項藝術一直有著不能
外傳的禁忌。老藝人曾表示，幾十年前曾有團員因為舉家搬遷而將竹
馬戲帶到土庫以外的村鎮進行傳習，不久竟發生意外而身亡。此後土
庫當地更加相信竹馬戲具有特殊宗教力量，不可隨意外傳。蒙上神秘
色彩的竹馬戲，卻也因為這項規範，而將面臨難以傳習、後繼無人的
窘境。

一九九九年，當時土庫國小校長林瑞和老師，有感於當地傳統藝
術即將面臨失傳的危機，開始邀請老藝人廖丁力、花龍雄、林宗奮等
人，利用星期三下午在校園進行傳習，老藝人以母雞帶小雞的方式，
一個動作一句唱詞慢慢地傳承給當地的小學生。二十位成員中以小三
至小六的學生為主的「小竹馬團」就這樣誕生了，而盧俊逸正是其中
的一員，當時他是小學三年級的孩子。

盧俊逸升上小四之後，林校長離開了土庫國小調往他校，竹馬的
傳習於是中斷。沒有了教育體制下的學習課程，竹馬的傳習再次面臨
危機，「小竹馬團」的孩子們在升學壓力之下，紛紛離開劇團，最後
只剩下——盧俊逸、王俊凱、林躍峻這三位孩子還在繼續學戲。

同年齡的孩子在玩電動、追流行時，這群學竹馬的孩子們則是在
唱南管、學演戲。我曾好奇：這群孩子如何能夠不跟著時代而隨波逐
流，於是我問了盧俊逸：「是什麼原因讓你如此的熱衷？」他語帶玄
機的說：「對於竹馬陣我不能逃避，因為當我想偷懶時，就會發生事
情！」起初我聽得一頭霧水，後來才明白這「不能逃避」的意義。原

來好幾次竹馬團舉行活動，他為了要跟大學同學聚餐而不想返鄉，只好隨口掰個課業繁重的理由來跟劇團告假，結果留在臺北的他不是牙疼就是肚子痛，根本也無法聚餐。從心理學的角度來看，或許這些「詭異」的現象只是巧合，但不可否認的是，盧俊逸對於竹馬團的認同感是十分強烈與濃厚的。對於一個正值愛玩、愛冒險年歲的孩子而言，十年來依然能夠對於家鄉藝術保有濃烈情感，這倘若不是祖師爺冥冥中保佑著、牽成著，這孩子是如何固守著這藝術走過青春叛逆的歲月。

　　說這幾個仍留在竹馬團學戲的小孩子是祖師爺的孩子一點也不為過，而其中盧俊逸更是祖師爺特地精挑細選的！

竹馬新氣象

　　盧俊逸升上大學之後，更是全心全力投入竹馬團的建設工作，二○○九年他擔任竹馬團執行長一職，與當時擔任劇團秘書的王俊凱，兩人開始將劇團制度化，在負責人花龍雄師傅及團長林宗奮師傅的帶領之下（原本的團長廖丁力在二○○九年過世），不僅讓劇團登記有案，還另外召集了十三位平均年齡十六歲的土庫子弟，成立了「竹馬青年軍」，讓十二生肖基本成員完備，竹馬陣於是有了完整的傳承。

　　二○一○年竹馬團重新改選，盧俊逸在竹馬團定期大會中，在老藝人的期待之下被推舉為團長。當選後的隔天盧俊逸跑到我的研究室，淡淡的提上兩句。他的臉上沒有年少輕狂，沒有大喜悅，有的是沉著的態度和從容不迫的神情，我想那是因為肩上扛起了重擔，多了一份責任。我問盧俊逸：「年輕化的竹馬團會有什麼不同？」這位年僅二十歲的團長毫不猶豫的回答：「對內，將從建構劇團制度、團員訓練機制、獎罰分明著手；對外，將從拓展交流、增加演出機會、成立藝陣平臺來進行。」看著他娓娓道來的樣子，我想未來的竹馬團要

如何繼續走下去，已經不是個可供提問的問題，而是本來就已經存在盧俊逸心中的一個大課題。

從盧俊逸擔任執行長乃至於團長至今，他有系統的建構團員培訓制度，先後兩度向文建會申請專案進行培訓計畫，不僅有制度、有計畫的招募新成員，更是從演員的修為到技藝，都以高標準要求。在爭取演出機會上，竹馬團積極參與各項大型活動，像今年最熱門的花博會也獲得演出機會，新一代年輕人努力經營並宣揚竹馬藝術的企圖心是顯而易見的。這些由竹馬藝術餵養長大的孩子，摩拳擦掌多年之後，等的就是這一刻。而這一刻起，竹馬陣也從地域性強烈的傳統保守樣貌走向更多元更豐富的型態。

新舊傳承的竹馬陣

有這麼一位「特別」的孩子在班上，我自然是欣喜若狂。學期中我特別安排竹馬陣老藝人花龍雄、林宗奮兩位老藝人北上，來到我的班上，為學生介紹竹馬的音樂與表演，盧俊逸同學還特地粉墨登場，妝扮小旦現場示範身段動作。那一堂課就在教室除地為場，跨越演員與觀眾的距離，讓班上同學真實感受臺灣小戲的躍動生命。老藝人手拉大廣弦與殼仔弦，唱了《荔鏡記》中的〈看燈十五〉一折，老藝人以明亮細膩的嗓音演繹南管經典曲目，句句絲絲入扣，十分動人，而一旁專注而妖嬈的小旦，扮飾起為愛走天涯的黃五娘亦是入木三分。

這場表演是珍貴也是別具意義的，我看見老幹新枝齊崢嶸的景象，也看見十年傳習已卓然有成，竹馬戲這劇種已從十年前面臨斷層的枯萎狀態轉為青蔥蒼翠的茁壯面貌。當初老藝人仍固守這傳統藝術的決心令人欽佩，而年輕一代懷抱著毅力與熱忱，不畏環境變異繼續學習，這決心與毅力都是竹馬得以繼續發光發熱的原因，而這也是讓我打從心底感動的。

民間藝術的生命力

　　我相信人生中美好的際遇總是不經意的，緣分到時自然開花結果，我跟盧俊逸的師生緣是如此！竹馬團的新契機也是如此！土庫里竹馬陣已然脫胎換骨，煥然一新，新一輩的年輕人正以他們熱情奔放的能量為竹馬團注入一股活水，他們企圖打造新一世代的表演藝術，他們敢做夢、有衝勁，對於人生未來的挑戰都抱以樂觀積極的態度，老藝術需要新血帶來新面貌新氣象。

　　臺灣的傳統藝術多半面臨凋零後繼無人的困境，這些年來多少劇團面臨解散，多少劇團又是疲憊硬撐。不惟獨竹馬陣，南臺灣的車鼓戲、衝州撞府的外臺歌仔戲，也都同樣面臨難以後繼的難題。竹馬戲的傳習因為有著不可外傳的禁忌而有先天條件上的限制，但卻能抵禦大環境的潮流，另闢一條蹊徑，在困境中掙扎出一條方向。我想竹馬團傳習的成功所代表的意義，除了是展現出民間藝術的強韌生命力，同時也是民間藝人奮力不懈的堅毅精神。當政府與學界奮力疾呼保存藝術的同時，我想竹馬團已經靠自己的力量走出屬於自己的一條路，前方或許還荊棘密布，但有了決心，不怕！

──本文發表於《傳藝》第90期，
宜蘭：國立傳統藝術中心，2010年10月，頁62-65。

附錄四
永懷我的恩師：
外星人、神仙與母雞

　　每當我們沒把事情做好，曾師就會說：「把我這徒兒，推出午門……再抱回來。」前半句話挺嚇人的，剛拜師入門的徒兒一聽，往往是嚇得心驚膽顫，眼眶泛紅。因為曾師說起話來猶如雷響，發起脾氣來，那一千多度的近視眼是會噴射出炯炯怒氣的。徒兒們一方面是被嚇著了，二方面是摸不著頭緒，忘了幫老師把車上的酒給拎下來，原來是犯了滔天大罪啊。其實這句話重點是在後半句：「再抱回來」，因為被嚇得花容失色、魂飛魄散的孩子，是需要伸出溫暖的雙臂把他抱回的。

一九九六年曾師率領「小西園布袋戲團」及研究生前往閩南參
國際學術會議及兩岸交流展演。筆者生平第一次出國，與曾師
在小西園戲臺前合影。

　　如果你以為因為曾師是酒党党魁所以視酒如命，因此才會把酒看得比成績還重要，那就大錯特錯了。剛拜進曾師門下時，我的戲曲程度很差，第一次到臺大聽課，什麼都聽不懂。回家後難過不已，對戲曲的熱愛就像那來不及盛開的櫻花苞紛紛跌落在地，一個個自心裡剝落，足足讓我難受了好久好久。但每回坐在臺大文學院第十九講堂，欣賞著知識淵博的曾師，自己又會偷偷拾起那落下的花苞，一個個捧在手心，想像著也許有那麼一季，可以不再凋零，就算開個幾朵也心滿意足。

　　為了砥礪自己要看到那粉紅櫻花的色彩，我整日讀著曾師的著作，一本又一本。什麼「小戲群」、「關目情節」、「體製劇種」、「聲腔劇種」總在我頭昏腦脹時飛來飛去，一個名詞撞擊著一個名詞，撞得我一個頭兩個大，只得用紅筆、藍筆、綠筆去攔截它們。當時，我一直懷疑，曾師會不會是外星人變身的，怎麼寫出來的這東西這麼難懂！這麼難看！

二○○○年筆者隨曾師田調所合影。

　　每回讀得頭昏眼花，看得沮喪難過時，我習慣性地翻到書本封面的內頁，去看看曾師的相片，因為每本書所附上的相片，曾師都是開懷的笑著，這些笑容的背後彷彿有一股力量與祕密，就像是老神仙早就料到徒兒們肯定會在書中遇見挫折，所以來個慈善的笑臉作為鼓勵。

　　曾老師凶起來的尊容，任誰看了都會直打哆嗦冷汗直冒。可是面對我的駑鈍，老師是一句斥責也沒，還願意收我為徒兒，但條件是必須來臺大上課。就這樣我的碩士生生涯開啟了臺中東海、臺北臺大兩地奔波，每週四早上五點便從臺中朝馬搭上野雞遊覽車，到臺北時正好趕上九點的「戲曲史專題」，為了能再加碼旁聽曾師星期五的「俗文學專題」，曾師推薦我到國語日報教小學生作文，賺得的工讀費，得以在臺北租個小雅房。就這樣我終於把碩士論文勉強完成了，寫得心虛，因為清楚的知道還很不足。可老師從沒說一句：「爛透了！」

一九九九年筆者隨曾師田調六甲鄉車鼓戲，全體工作人員夜宿烏山頭水庫，背後碑文乃曾師為烏山頭水庫所題七言絕句。

還到處逢人就誇獎我，說我是每星期從臺中北上聽課的好學生，學習
精神值得讚許。老師每說一次，我就汗顏一次。照理說，我有點砸曾
師招牌的嫌疑，但老師卻一點也不為意，還在我的口試場上辯解，說
他給我的題目本來就是難度很高的。其實，我心裡知道，老師是用無
比的愛與寬大的心胸去挽救我的自尊，去拉起我未來長遠的路途。

　　曾師自創「人間愉快」的理論，並且到處散播、四處宣揚，他總
希望每個人都要愉快。人與人相處本來就不一定會融洽，人活在這世
上也不一定就能愉快，可是老師永不放棄這樣的理念，每一學期，每
一次聚餐，每一趟田調，他總愛說上好幾遍。談起這「人間愉快」時
的曾師，就好比母雞帶領著一群小雞去探索這危險而美妙的世界，他
明知小雞會走岔了路，會在路途上絆倒，會被尾隨在後的黃鼠狼給偷
襲，但他還是從容自若的張開雙翅，能牽則牽，能保則保。等有一天
小雞們長大了，他就希望小雞變飛鳥，而他那厚實的肩膀，就是小雞
們的滑機道，堅忍剛強而無限延伸，提供給小雞們去勇敢飛翔。所以
他老愛說：「徒兒們！站在老師的肩膀上。」碩士畢業，也順利取得
中等教育學程，我興沖沖的去跟曾師說我要去高中教書，曾師回我：
「你這麼沒志氣啊！」曾師總是鼓勵徒兒們要站在老師肩膀上，當母
雞已經伸展出滑翔翼，小雞們焉有不跟上的道理？

　　博士班時，我跟著曾師四處田調。有一年我們到臺南縣六甲鄉進
行田野調查，白天工作，夜晚老師還是念念不忘他的「人間愉快」，
一聲號令，徒兒們捧著高粱酒，在烏山頭水庫的河堤上賞春風觀明
月。那晚月娘特別美，曾師興致來了，他要大夥一起來吟首詩，這可
把一旁的我給嚇得滿身大汗。論輩分、按入曾門時間的長短，現場人
數算一算，我大概難逃一「糗」。老師說了第一句：「珊瑚潭上月」，
大家的眼神就開始尋覓，施德玉教授先接話，於是有了第二句：「月
色照空濛」，再來則是陳芳學姊接了第三句：「花睡人歸後」，我左看

右瞧沒有比我再年長的了，情急之下我冒了一句：「師徒醉月中」，老師哈哈大笑，直呼這句最好，抹去額頭的冷汗，我想大概是好在那「醉」字吧！因為那晚老師真的很愉快，把整瓶高粱都喝光了。

念博士班時，老師就緊盯著我的終身大事，「那個叫什麼來著的，都交往五、六年的還不盤算嗎？」我低著頭說：「因為對方父母嫌我念中文系沒出路，很反對。」老師當場拍桌大罵：「什麼東西啊！我跟他理論去！你可是我的徒兒啊！」桌子震得好厲害，震得我眼淚

二〇二〇年九月二十七日，曾師門徒為曾師祝賀教師節，
也是筆者最後一次與曾師共渡教師節。

都快滴下來。幾年後，我甜蜜蜜地跑去跟老師說：「這次我找到好人了，我要嫁給他！而且要跟他的父母住在一起。」老師沒了笑臉，在文學院的長廊上，呆了一分鐘，告訴我：「婆婆嫉妒媳婦是天生的，如果不能搬出來住，寧可不嫁！」我還傻傻的站在長廊上很久很久，有個漩渦從長廊彼端慢慢逼近，我記得很清楚那漩渦的聲音是「寧可不嫁！寧可不嫁！」。

　　從一開始我就知道曾師是神仙，料事如神。我的好人果然不懂得如何保護我，而我的天真浪漫也讓自己受了傷。整整有三百六十五天的時間，曾師找不到我了，我也尋不到曾師投來的救生圈。自從老師在我的婚禮上見證了我的婚姻之後，生命的好與壞都是我的選擇。猶記得老師在我拿到博士學位當天，默默的對我說了一段話：「想想當年碩士班的你和如今的你，是不是差別很大啊？老師能夠改變你的生命格局，但也就僅止於此，往後你幸不幸福就在於你的婚姻。」說這話時，自以為高分通過的博士論文理當會得到老師的讚賞，也就沒太懂得這回老神仙話語中的奧意。回想這三百多天不堪回首的記憶，老神仙默默的話語與櫻花樹下的女孩，好像是昏暗的舞臺上打著的兩盞燈光，一方是一個語重心長的老神仙摸著那長長的白鬍鬚，看著另一頭愛浪漫愛作夢的小女孩在那蹦蹦跳跳。

　　神仙總是在天上，在另一個世界忙得不可開交。想到老師時，我會報告生活的進度，但我只敢報喜不敢報憂，其他的委屈與痛苦我只能自己嚐，因為這苦果是我自己摘下的。一天，我鼓起了勇氣撥了通電話給老師，清醒之後的我，決定不再作繭自縛。我在電話這頭泣訴我的遭遇，老師在電話另一頭聽著我的啜泣聲。曾師嘆了口氣：「你是我的寶貝女兒呀！」

　　神仙於是又降臨了人間。每天我總要接到兩通老師打來的電話，第一句問的總是：「吃飽沒？」他老勸我多吃些營養的食物，才能把

體力養好，我說有啦！先生會煮飯熬補藥給我吃。老師隔日還是又會再說一遍：「吃飽沒？要吃營養點，像牛奶和雞蛋就很營養啊！」這些話在曾師口中整整說了一個月。為什麼不叫我吃燕窩、魚翅、鮑魚來補充營養呢？如果把對話改為：「徒兒呀！你應該多吃些營養的食物，像什麼燕窩、魚翅、鮑魚啊！就是極品哪！」這話聽起來像某大老闆說的話，套在老師身上就變得滑稽好笑。我的曾師是有著一顆純樸的心靈啊！而且可愛到自比為營養過剩的絕佳好例，好鼓勵我多吃。我說：「才不要咧！瞧老師衣服上的扣子都快被啤酒肚撐得蹦出來了！要真變成那樣，我要哭死了！」老師和我相視大笑！

　　一直以為曾師是外星人所以才寫得出那些知識學問，一直以為曾師是神仙所以料事如神，一直以為曾師是母雞所以後頭帶領著一群小雞在戲曲界探索，一直以為老師是一隻老鷹，會翱翔在天空，偶爾鳥瞰你一眼。如果沒生這場病，我不知道老師原來是個慈悲、溫柔、體貼、純樸的大師，不管半夜兩點，還是早晨五點，我在電話這頭說著，老師在電話那頭用他那溫柔且模糊的聲音鼓勵我、重建我，原來站在老師的肩膀上是這個道理。老師包容了我的任性，心疼的我的委屈，他恨不得要我在他的肩頭上站穩腳步，學會飛翔，勇敢的飛向天際。我是被自己推出了午門，如今再被老師從菜市口給抱了回來的孩子。被推出午門的過程我已經不記得了，但那雙抱回我的溫暖厚實臂膀是我永遠難忘的。

　　在我育嬰假期間，曾師又化身為母雞，叮嚀我要為了重返職場作一位稱職好老師作準備，他為我開出書單，從左傳、尚書到明清傳奇琳瑯滿目，曾師深怕我脫離學術教育界太久，會難以適應。但終日在尿布奶瓶堆裡殘喘的我，腦袋裡裝的只有寶寶奶喝了多少？今天大便幾次？曾師知道我育嬰的疲累，他也明白那些年我無暇顧及其他，但他告訴我孩子總會長大，再熬幾年，你有自己的時間，莫忘「學不

厭，教不倦」才是本分。我不敢忘記曾師這囑咐，復職後一年出版學術專書，升等副教授。猶記得老師給了我一個大大的擁抱，並說：「徒兒！老師有生之年還有機會看到你升等，我實在太高興了！」母雞當時其實身體狀況已經不如往昔，但專書裡的每一篇論文，他都親自為我指正，還把我叫去家裡，教導我如何撰寫歌仔戲跨文化論題。一時間，我有種回到臺大文學院第十九講堂的錯覺。之後，我也真的再度進到十九講堂繼續旁聽曾師的課，因為外星人正進行著宇宙浩大的工程《戲曲演進史》三百萬字的著作，曾師希望我能繼續在學術精進，要好好讀讀這古往今來從未有的曠世巨著。只是這次課堂上的曾師，講課聲調不再高亢，我知道神仙也不抵病體的孱弱。

老了！我的曾師真老了！他開始深居簡出，我有論文發表，會跟老師打電話報告，漸漸的老師不接電話，改由師母轉達。這些年我將幾篇陸續完成的論文集結成書，把綱目及內容都寄給老師看了，老師回我電話，氣若游絲地告訴我：「徒兒，這麼做很好！老師很高興！」曾師還為我的書寫了序。

二〇二二年十月十日，曾師離開地球了！師母說曾師去了天家，在我心中曾師是外星人、是神仙、是母雞！當年受他羽翼保護而長大的我，不再是脆弱小女孩，也逐漸懂得人間愉快。外星人寫的三百萬字已納入我的讀書計畫，見書猶見師傅，就像當年剛拜師一樣。至於神仙，一定在天上遨遊，飛揚跋扈酒杯中，忙得不可開交！

曾師對我而言，不僅僅是老師，在我內心深處他更像是我的另一位父親，自始至終疼愛著我！哲人日已遠，典型在夙昔！遠行的師父（亦師亦父），我們終將再見！

<div style="text-align: right">

——本文發表於《國文天地》第453期，

臺北：萬卷樓圖書公司，2023年2月。

</div>

參考文獻

專書

劉宋・范曄撰，唐・李賢等注，晉・司馬彪補志；楊家駱主編：《後漢書》，臺北：鼎文書局，1981年。

南宋・周密：《武林舊事》，臺北：臺灣商務印書館，1983年。

南宋・曾三異：《因話錄》，收錄於《說郛》，臺北：新興書局，1963年。

南宋・劉克莊：《後村先生大全集》，卷10，〈詩〉，收錄於《四部叢刊》，卷21，上海：商務印書館，1936年。

明・王圻：《續文獻通考》，臺北：文海出版社，1979年。

清・李維鈺原本、吳聯薰增纂、沈定均續修：〈宋陳淳與傅寺丞論淫戲書〉，收錄於《光緒漳州府志》，上海：上海書店，2000年，據清光緒三年（1877）芝山書院刻本影印。

清・永瑢、紀昀等編纂：《景印文淵閣四庫全書》，第1167冊（上海：上海古籍出版社，2014年）。

清・江日昇著，吳德鐸標校：《臺灣外志》，上海：上海古籍出版社，1986年。

清・世續等修纂：《大清德宗景皇帝實錄》，臺北：華文書局，1964年。

天下編輯、殷允芃等著：《發現臺灣》，臺北：天下雜誌，1992年。

王明珂：《華夏邊緣：歷史記憶與族群認同》，臺北：允晨文化出版公司，1997年。

王傳燾：《劉銘傳：臺灣現代化的推動者》，臺北：幼獅文化事業公司，
　　　1990年。

王秋桂資料提供：《繪圖三教源流搜神大全・附搜神記》，臺北：聯經
　　　出版事業公司，1980年。

王嵩高：《扮仙與作戲》，臺北：稻鄉出版社，1997年第二版。

比爾・海頓（Bill Hayton）、林添貴譯：《製造中國：近代中國如何煉
　　　成的九個關鍵詞》，臺北：麥田出版社，2021年。

方孝謙：《殖民地臺灣的認同摸索：從善書到小說的敘事分析（1895-
　　　1945）》，臺北：巨流圖書公司，2001年。

司　琦：《小學教科書發展史（下）小學教科書紙上博物館》，臺北：
　　　華泰文化事業公司，2005年。

朱光潛：《文藝心理學》，臺北：臺灣開明書店，1999年新排一版。

李泰山主編：《徽劇藝術》，合肥：安徽文藝出版社，2018年。

李國祁：《中國現代化的區域研究──閩浙臺地區（1860-1916）》，臺
　　　北：中央研究院近代史研究所，1985年。

呂訴上：《臺灣電影戲劇史》，臺北：銀華出版部，1961年。

伊能嘉矩：《臺灣巡撫トシテノ劉銘傳》，臺北：新高堂書店，1905年。

────：《臺灣文化志》（中譯本），臺中：臺灣省文獻會，1991年。

江田明彥編：《伊能嘉矩與臺灣研究特展專刊》，臺北：國立臺灣大學
　　　出版中心，1998年。

邱坤良：《現代社會的民俗曲藝》，臺北：遠流出版公司，1983年。

────：《茫霧島嶼：臺灣戲劇三種》，臺北：印刻文學出版公司，
　　　2014年。

邱坤良主編：《中國傳統戲曲音樂》，臺北：遠流出版公司，1981年。

邱貴芬：《仲介臺灣・女人：後殖民女性觀點的臺灣閱讀》，臺北：元
　　　尊文化公司，1997年。

沈平山：《中國神明概論》，臺北：新文豐出版公司，1979年。

沈新琳：《同源而異派——中國古代小說戲曲比較研究》，南京：鳳凰
　　出版社，2007年。

沈惠如：《從原創到改編——戲曲編劇的多重對話》，臺北：國家出版
　　社，2006年。

吳新榮、胡龍寶、陳華宗、洪波浪等人：《臺南縣志》，臺南：臺南縣
　　政府，1980年。

林文昌：《臺南傀儡與竹馬、車鼓戲研究》，臺南：臺南市政府文化
　　局，2018年。

林恩顯：《中國民間傳統技藝第七年度研究調查報告》，臺北：國立政
　　治大學，1989年。

林佳龍、鄭永年編：《民族主義與兩岸關係：哈佛大學東西方學者的
　　對話》，臺北：新自然主義公司，2001年。

林珀姬：《舞弄鬥陣陳學禮夫婦傳統雜技曲藝（音樂篇）附 CD》，宜
　　蘭：國立傳統藝術中心，2004年。

林美容：《臺灣文化與歷史的重構》，臺北：前衛出版社，1996年。

林鶴宜：《臺灣戲劇史》，臺北：國立臺灣大學出版中心，2015年。

林獻堂著、許雪姬編：《灌園先生日記（九）一九三七年》，臺北：中
　　央研究院臺灣史研究所，2004年。

———：《灌園先生日記（十）一九三八年》（臺北：中央研究院臺灣
　　史研究所，2004年

———：《灌園先生日記（十八）一九四六年》，臺北：中央研究院臺
　　灣史研究所，2010年。

———：《灌園先生日記（二十四）一九五二年》，臺北：中央研究院
　　臺灣史研究所，2012年。

———：《灌園先生日記（二十七）一九五五年》，臺北：中央研究院
　　臺灣史研究所，2013年。

金兆梓編：《近世中國史》，臺北：文海出版社，1972年。

胥端甫：《劉銘傳抗法保臺史》，臺北：臺灣商務印書館，1967年。

───：《劉銘傳史話》，臺北：臺灣商務印書館，1970年。

保羅・伊比斯（Pavel Ivanovich Ibis）著，劉宇衛編著，江杰翰等譯：
　　　《1875・福爾摩沙之旅：俄國海軍保羅・伊比斯的臺灣調查
　　　筆記》，臺北：聯經出版事業公司，2022年。

後藤多聞著、鄭天恩譯：《何謂中華、何謂漢：追逐彩虹的草原男
　　　兒》，新北：八旗文化出版，2021年。

胡　忌：《宋金雜劇考（訂補本）》，北京：中華書局，2008年。

泉州地方戲曲研究社編：《泉州傳統戲曲書》，北京：中國戲劇出版
　　　社，1991年。

姚嘉文：《臺灣七色記》，臺北，自立晚報社，1987年。

───：《霧社人止關》，臺北：草根出版社，2006年。

流沙：〈梨園戲與泉腔考〉，收錄於《明代南戲暨腔源流考辨》，臺
　　　北：施合鄭民俗文化基金會，1999年。

施正鋒編：《國家認同之文化論述》，臺北：臺灣國際研究學會，2006
　　　年。

施德玉：《中國地方小戲及其音樂之研究》，臺北：國家出版社，2004
　　　年。

───：《歡聚樂離別苦情是何物：臺南藝陣小戲縱橫談》，臺南：臺
　　　南市政府文化局，2019年。

施德玉、柯怡如：《千嬌百態：臺南藝陣之歌舞風情》，臺南：臺南市
　　　政府文化局，2020年。

容世誠：《戲曲人類學初探：儀式、劇場與社群》，臺北：麥田出版
　　　社，1997年。

連　橫：《臺灣通史》，臺北：眾文圖書公司，1979年。

郭瑞雲：《道教六十星宿神像與十二生肖圖》，臺南：中華民國道教會
　　　　臺灣省臺南市支會印，1980年。

郭廷以：《近代中國的變局》，臺北：聯經出版事業公司，1987年。

馬書田：《全像中國三百神》，臺灣：國際村出版，1993年。

陳延厚：《劉銘傳與臺灣鐵路》，臺北：臺灣鐵路管理局，1974年。

曹永和：《臺灣早期歷史研究》，臺北：聯經出版事業公司，1979年。

陳松民：〈漳州的南戲──竹馬戲、南管白字戲〉，《南戲論集》，北
　　　　京：中國戲劇出版社，1988年。

陳丁林：〈民歌小戲弄車鼓──麻豆陳學禮美豐民俗藝術團〉，《南瀛
　　　　藝陣誌》，臺南：臺南市立文化中心，1997年，頁184-185。

陳志亮：〈薌劇流派〉，《臺灣歌仔戲──薌劇音樂》，福建，龍溪地區
　　　　行政公署文化局編，1980年。

陳芳明：《殖民地臺灣：左翼政治運動史論》，臺北：麥田出版社，
　　　　1998年。

陳佳宏：《鳳去臺空江自流：從殖民到戒嚴的臺灣主體性探究》，新
　　　　北：博揚文化出版公司，2010年。

陳建忠：《記憶流域：臺灣歷史書寫與記憶政治》，新北：南十字星文
　　　　化工作室，2018年。

許信良：《新興民族》，臺北：遠流出版公司，1995年。

許常惠：《追尋民族音樂的根》，臺北：時報文化出版事業公司，1979
　　　　年。

張育華、陳淑英：《國光的品牌學：一個傳統京劇團打造臺灣劇藝新
　　　　美學之路》，臺北：時報文化出版事業公司，2019年。

張紫晨：《中國小戲選》，上海：上海文藝出版社，1982年。

───：《中國民間小戲》，浙江：浙江教育出版社，1989年。

國立臺灣歷史博物館策劃、蘇峯楠主編：《看得見的臺灣史‧空間

篇：30幅地圖裡的真實與想像》，臺南：國立臺灣歷史博物
　　　館；臺北：聯經出版事業公司，共同出版，2022年。

捷幼出版社編：《中國神仙傳記文獻初編》，臺灣：捷幼出版社，1992
　　　年。

第五屆民族藝術薪傳獎編輯小組編：《中華民國七十八年民族藝術薪
　　　傳獎專輯》，臺北：國立臺灣藝術教育館，1989年。

曾永義：《說俗文學》，臺北：聯經出版事業公司，1984年第二版。

———：《詩歌與戲曲》，臺北：聯經出版事業公司，1988年。

———：《臺灣歌仔戲的發展與變遷》，臺北：聯經出版事業公司，
　　　1993年第二版。

———：《論說戲曲》，臺北：聯經出版事業公司，1997年。

———：《戲曲源流新論》，臺北：立緒文化事業公司，2000年。

———：《戲曲經眼錄》，臺北：中華民俗藝術基金會，2002年。

———：《戲曲與歌劇》，臺北：國家出版社，2004年。

———：《戲曲本質與腔調新探》，臺北：國家出版社，2007年

———：《戲曲演進史（一）導論與淵源小戲》，臺北：三民書局，
　　　2021年。

曾永義等合著：《鄉土的民族藝術》，臺北：行政院文化建設委員會，
　　　1988年。

黃文博：《當鑼鼓響起：臺灣藝陣傳奇》，臺北：臺原出版社，1991
　　　年。

———：《跟著香陣走：臺灣藝陣傳奇續卷》，臺北：臺原出版社，
　　　1991年。

———：《臺灣民間藝陣》，臺北：常民文化出版，2000年。

黃文博等人合著：《藝陣傳神——臺灣傳統民俗藝陣》，臺中：文化部
　　　文化資產局，2015年。

黃玲玉：《從閩南車鼓之田野調查試探臺灣車鼓音樂之源流》，臺北：
　　　中華民國民族音樂學會，1991年。

黃富三：《林獻堂傳》，南投：臺灣文獻館，2004年。

黃富三、曹永和編：《臺灣史研究論叢（第1輯）》，臺北：眾文圖書公
　　　司，1980年。

黃嘉謨：《美國與臺灣──1784至1895》，臺北：中央研究院近代史研
　　　究所，2004年。

單德興等合著，《譯鄉聲影：文化、書寫、影像的跨界敘事》，臺北：
　　　五南圖書出版公司，2021年。

楊馥菱：《臺閩歌仔戲之比較研究》，臺北：學海出版社，2001年。

───：《臺灣歌仔戲跨文化現象研究》，臺北：萬卷樓圖書公司，
　　　2019年。

───，曾永義校閱：《臺灣歌仔戲史》，臺中：晨星出版社，2002年。

楊肅獻主編：《近代中國思想人物論：民族主義》，臺北：時報文化出
　　　版事業公司，1980年。

楊肇嘉：《楊肇嘉回憶錄》，臺北：三民書局，2004年。

詹石窗：《道教與戲劇》，臺北：文津出版社，1997年。

福建省戲曲研究所編：《福建戲史錄》，福州：福建人民出版社，1983
　　　年。

葉石濤：《臺灣文學史綱》，高雄：文學界雜誌社，1996年9月再版。

───：《葉石濤全集（評論卷二）》，臺南：國立臺灣文學館，2008
　　　年。

葉振輝：《劉銘傳傳》，南投：臺灣省文獻會，1998年。

葉榮鐘：《臺灣人物群像》，臺中：晨星出版社，2000年。

萬葉等編：《中國戲曲劇種大辭典》，上海：上海辭書出版社，1995年。

鄭大樞：《風物吟》，收錄於《續修臺灣府志》卷26，〈藝文〉，《臺灣
　　　文獻史料叢刊》，臺北：大通書局，1984年。

趙郁玲：《臺灣車鼓之舞蹈研究》，個人出版，1995年。

臺灣藝術專科學校編輯執行小組主編：《臺灣民間藝人專輯》，臺灣省
　　　　政府教育廳出版，1982年。

劉子民：《尋根攬勝漳州府》，福建：華藝出版社，1990年。

劉立行：《意識形態階級鬥爭：中華民國的認同政治評析》，臺北：時
　　　　報文化出版事業公司，2021年。

劉春曙、王耀華編著：《福建音樂簡論》，上海：上海文藝出版社，
　　　　1986年。

劉振魯：《劉銘傳傳》，南投：臺灣省文獻會，1979年。

劉銘傳：《劉壯肅公奏議》，南投：臺灣省文獻委員會，1997年。

錢南揚：《戲文概論》，臺北：木鐸出版社，1988年。

蕭正勝：《劉銘傳與臺灣建設》，嘉新水泥公司文化基金會，1974年。

蕭克非等編：《劉銘傳在臺灣》，上海：上海社會科學院出版社，1987
　　　　年。

蕭阿勤：《回歸現實：臺灣1970年代的戰後世代與文化政治變遷》，臺
　　　　北：中央研究院社會學研究所，2008年。

戴國煇：《臺灣史研究──回顧與探索》，臺北：遠流出版公司，1985
　　　　年。

簡上仁：《臺灣民謠》，臺北：眾文圖書公司，1987年。

簡炯仁：《臺灣開發與族群》，臺北：前衛出版社，1995年。

蘇桂枝：《國家政策下京劇歌仔戲之發展》，臺北：文史哲出版社，
　　　　2003年。

蘇怡佳：《宗教心理學之人文詮釋》，臺北：聯經出版事業公司，2019
　　　　年。

顧燕翎主編：《女性主義理論與流派》，臺北：女書文化事業公司，
　　　　1996年。

期刊論文

王德威：〈京劇南渡，快雪時晴〉，《聯合文學》第276期，2007年10月，頁34-42。

朱浤源：〈從族國到國族：清末民初革命派的民族主義〉，《思與言》第30卷第2期，1992年，頁7-38。

李國祁：〈清季臺灣的政治近代化——開山撫番與建省1875-1894〉，《中華文化復興月刊》第8卷第12期，1975年，頁4-16。

李朝津：〈章太炎的民族主義：中國近代自由民族主義典範形成初探〉，《臺灣社會研究季刊》第21期，1996年，頁171-216。

宋增璋：〈清代臺灣的撫墾措施之成效及其影響〉，《臺灣文獻》第30卷第1期，1979年。

吳叡人：〈福爾摩沙意識型態——試論日本殖民統治下臺灣民族運動「民族文化」論述的形成（1919-1937）〉，《新史學》第17卷第2期，2006年6月，頁127-218。

沈松僑：〈我以我血薦軒轅——黃帝神話與晚清的國族建構〉，《臺灣社會研究季刊》第28期，1997年12月，頁1-77。

施如芳：〈卸除華麗形式，戲說臺灣故事〉，《PAR表演藝術》雜誌第87期，2000年3月，頁12-14。

施德玉：〈竹馬戲音樂之探討〉，《藝術學報》第68期，2001年，頁63-74。

───：〈論臺灣「竹馬陣」之歷史沿革〉，《戲劇學刊》第25期，2017年1月，頁49-78。

───：〈歷史與田野：臺南藝陣小戲音樂風格之探討〉，《戲曲學報》第21期，2019年12月，頁1-42。

───：〈臺灣藝陣歌舞的身段表演特色〉，《藝術學報》第17卷第1期，2021年6月，頁87-127。

馬　騤：〈首任臺灣巡撫劉銘傳家族「劉氏宗譜」研究〉，《臺灣源
　　　　流》第20期，2000年12月，頁15-26。

黃文正：〈「桃花過渡」小戲之形成探源〉，《彰化師大國文學誌》第33
　　　　期，2016年12月，頁67-98。

黃有興：〈學甲慈濟宮與壬申年祭典紀要──兼述前董事長周大圍〉，
　　　　《臺灣文獻》第46卷第4期，1995年12月，頁103-220。

黃玲玉：〈從傳統曲簿看臺灣竹馬陣之曲目〉，《臺灣音樂研究》第10
　　　　期，2010年4月，頁1-42。

黃美英：〈神聖與世俗的交融──宗教活動中的戲曲和陣頭遊藝〉《民
　　　　俗曲藝》第38期，1985年11月，頁80-102。

楊馥菱：〈臺南新營「竹馬陣」源流考〉《臺灣戲專學刊》創刊號，2000
　　　　年3月，頁39-58。後轉載於《戲劇學報》第6期，2001年。

───：〈老幹新枝齊崢嶸──竹馬十年有成〉《傳藝》第90期，2010
　　　　年10月，頁62-65。

───：〈一曲傳唱，一劇搬演〉，《PAR 表演藝術》雜誌第234期，
　　　　2012年6月，頁74-75。

廖俊逞：〈沒有皇帝的歌仔戲舞臺──姚嘉文 vs. 施如芳──對談《黃
　　　　虎印》的創作與改編〉，《PAR 表演藝術》雜誌第186期，2008
　　　　年6月。

葉明生：〈巫道祭壇上的奇葩──道士戲〉，《民俗曲藝》第70期，
　　　　1991年3月，頁217-235。

劉春曙：〈閩臺車鼓辨析──歌仔戲形成三要素〉，《民俗曲藝》第81
　　　　期，1993年1月，頁43-85。

郭秀芝：〈廣西師公戲及中原儺文化的關係〉，《民俗曲藝》第70期，
　　　　1991年3月，頁99-108。

陳麗娥：〈車鼓陣之研究〉，《中國工商學報》第9期，1988年6月，頁
　　　　205-239。

謝家群：〈福建南部的民間小戲〉，《民俗曲藝》第16期，1981年，頁69-75。

簡上仁：〈臺灣的歌舞小戲——車鼓、駛犁、牽亡〉，《臺灣文藝》第83期，1983年1月，頁43-85。

蕭正勝：〈劉銘傳與臺灣建設〉（上、下），《臺灣文獻》第24卷第34期，1973年。

蕭阿勤：〈1980年代以來臺灣文化民族主義的發展：以「臺灣（民族）文學」為主的分析〉，《臺灣社會學研究》第3期，1999年7月，頁1-39。

學位論文

呂旭華：《臺南市車鼓表演及其音樂之研究——以「土安宮竹馬陣」與「慶善宮牛犁車鼓陣」為範圍》，嘉義：南華大學民族音樂學系碩士論文，2014年。

吳重義：《清末臺灣洋務運動之研究（1874-1891）》，臺北：國立臺灣大學政治學研究所，1980年。

吳宗富：《劉銘傳在臺撫番之研究》，臺北市立大學社會科教育研究所，2006年。

李佩穎：《我們賴以生存的「戲」：試論歌仔戲圈的國家經驗》，新竹：國立清華大學社會學研究所碩士論文，2008年

李毓嵐：《世變與時變——日治時期臺灣傳統文人的肆應》，臺北：國立臺灣師範大學歷史學系博士論文，2008年。

杜曉惠：《戰後初期臺灣初級中學的歷史教育（1945-1968）——以課程標準與教科書分析為中心》，臺北：國立臺灣師範大學歷史學系碩士論文，2008年。

洪禎玟：《宗教、傳統與藝陣：新營土庫「竹馬陣」的表演藝術》，臺
　　　南：國立成功大學藝術研究所碩士論文，2005年。

郭淑美：《高中歷史教科書研究：以臺灣史教材為中心（1948-2006）》，
　　　臺北：國立臺灣師範大學歷史學系碩士論文，2006年。

張繻月：《歌仔戲劇本中的臺灣意識研究──以《東寧王國》《彼岸
　　　花》《臺灣，我的母親》為例》，高雄：國立高雄師範大學國
　　　文學系碩士論文，2006年。

張光輝：《戰後初期的國民學校教科書分析（1945-1963）──以反共
　　　抗俄教育實踐之探討為中心》，新北：淡江大學歷史系碩士
　　　論文，2004年。

黃文正：《臺灣車鼓戲源流之探考》，新北：輔仁大學中國文學研究所
　　　碩士論文，2003年。

黃玲玉：《臺灣車鼓之研究》，臺北：國立臺灣師範大學音樂研究所碩
　　　士論文，1986年。

黃麗蓉：《走出文化沙漠：戰後高雄市的文化建設（1945-2004）》，臺
　　　北：國立臺灣師範大學歷史學系在職進修碩士班論文，2008
　　　年。

楊燿鴻：《清末在臺民族政策研究1875-1885》，臺北：國立政治大學
　　　民族學系碩士論文，1996年。

楊慶平：《清末臺灣的「開山撫番」戰爭1885-1895》，臺北：國立政
　　　治大學民族研究所碩士論文，1995年。

蔡奇樺：《南瀛車鼓在表演形式的轉型與創新》，臺南：國立成功大學
　　　藝術研究所碩士論文，2006年。

謝佩君：《《黃虎印》呈現的臺灣民主國意象──歷史小說、歌仔戲劇
　　　本之比較》，臺北：國立臺北教育大學臺灣文化研究所碩士
　　　論文，2013年。

鄭鈺玲：《臺南縣西港香科牛犁陣之研究——以七股鄉竹橋村七十二份慶善宮牛犁歌陣為對象》，臺北：國立臺北教育大學音樂學系碩士論文，2013年。

蕭正勝：《劉銘傳與臺灣建設》，臺北：文化大學政治學研究所碩士論文，1960年。

學術會議論文集

李筱峯：〈一百年來臺灣政治運動中的國家認同〉，收錄於張炎憲等編：《臺灣近百年史論文集》，臺北：吳三連臺灣史料基金會，1996年。

吳捷秋：〈梨園戲之形成及其歷史地位〉，《海峽兩岸梨園戲學術研討會論文集》，臺北：國立中正文化中心，1998年，頁35-54。

沈　冬：〈清代臺灣戲曲史料發微〉，《海峽兩岸梨園戲學術研討會論文集》，臺北：國立中正文化中心，1998年，頁121-160。

汪志勇：〈從林道乾的傳說到「打鼓山傳奇」〉，《中國民間文學學術研討會論文集》（高雄：國立高雄師範大學國文學系，1996年），頁209-227。

林逢源：〈民間小戲的題材及其特色〉，曾永義、沈冬主編：《兩岸小戲學術研討會論文集》，臺北：國立傳統藝術中心籌備處，2001年，頁43-69。

高雅俐：〈音樂、權力與啟蒙：從《灌園先生日記》看1920-1930年代霧峰地方士紳的音樂生活〉，收錄於《日記與臺灣史研究：林獻堂先生逝世50週年紀念論文集》，臺北：中央研究院臺灣史研究所，2008年。

許雪姬：〈劉銘傳研究的評介——兼論自強新政的成敗〉，收錄於國立

政治大學文學院編輯：《第五屆中國近代文化的解構與重建
學術研討會論文集【鄭成功、劉銘傳】》，臺北：國立政治大
學文學院，2003年，頁303-322。

許雪姬總編輯：《日記與臺灣史研究：林獻堂先生逝世50週年紀念論文
集》上下冊，臺北：中央研究院臺灣史研究所，2008年6。

國立臺灣師範大學國文學系編：《解嚴以來國際學術研討會論文集》，
臺北：萬卷樓圖書公司，2000年。

張隆志：〈劉銘傳、後藤新平與臺灣近代化論爭──關於十九世紀臺
灣歷史轉型期研究的再思考〉，《中華民國史專題論文集第四
屆討論會》，臺北：國史館，1998年。

邱坤良：〈新劇與戲曲的舞臺轉換──以廖和春（1918-1998）劇團生
活為例〉，牛川海等編：《兩岸戲曲回顧與展望研討會論文
集》，臺北：國立傳統藝術中心籌備處，2000年。

曾永義：〈臺灣歌仔戲之近況及其因應之道〉，《海峽兩岸歌仔戲學術
研討會論文集》，臺北：行政院文化建設委員會，1996年，
頁1-22。

───：〈戲曲雛型、藝術根源──專題演講（代序）〉，收錄於曾永
義、沈冬主編：《兩岸小戲學術研討會論文集》，臺北：國立
傳統藝術中心籌備處，2001年。

黃富三：〈從劉銘傳開山撫番政策看清廷、地方官、士紳的互動〉，
《中華民國史專題論文集第五屆討論會》，臺北：國史館，
2000年。

楊馥菱：〈有關臺灣車鼓戲之幾點考察〉，曾永義、沈冬主編：《兩岸
小戲學術研討會論文集》，臺北：國立傳統藝術中心籌備
處，2001年，頁232-258。

廖振富：〈日治時代臺灣古典詩的劉銘傳──以櫟社徵詩（1912）作

品為討論範圍〉,《第五屆中國近代文化的解構與重建學術研討會論文集【鄭成功、劉銘傳】》,臺北:國立政治大學文學院,2003年,頁27-68。

陳丁林:〈臺南縣民俗藝陣的發展與現況〉,《臺灣傳統雜技藝術研討會論文集》,臺北:國立傳統藝術中心籌備處,1999年,頁201-208。

陳正之:〈高雄縣內門鄉民俗藝陣發展現況調查〉,《臺灣傳統雜技藝術研討會論文集》,臺北:國立傳統藝術中心籌備處,1999年,頁201-208。

計畫報告書

呂錘寬:〈臺南縣六甲鄉車鼓弄的樂器與車鼓譜〉,《臺南縣六甲鄉車鼓陣調查研究計畫期末報告》,臺北:國立傳統藝術中心籌備處,未出版,2000年。

林谷芳等:《文建會國際/傑出演藝團隊扶植計畫執行成果研究案》,中華民國民族音樂學會,2002年。

林恩顯:《中國民間傳統技藝第七年度研究調查報告》,臺北:國立政治大學,1989年。

曾永義:《臺南縣立文化中心臺灣民間傳統藝能館規劃報告》,行政院文化建設委員會策劃,1990年。

———:《臺灣南部民俗技藝園規劃案規劃報告》(高雄:高雄市政府),1990年。

楊馥菱:〈新營「竹馬陣」之研究〉,《臺南新營「竹馬陣」調查研究計劃案期末報告》(計劃主持人為施德玉教授),未出版,1999年6月。

劇本

施如芳:《黃虎印歌仔戲新編劇本》,臺北:玉山社,2006年。

———:〈《黃虎印》(*The Seal of 1895*)〉,《戲劇學刊》第8期,2008年。

———:《願結無情遊:施如芳歌仔戲創作劇本集》,臺北:聯合文學
　　　出版社,2010年。

———:《快雪時晴:施如芳劇作三齣快雪時晴燕歌行花嫁巫娘》,臺
　　　北:天下雜誌,2017年。

———:《當迷霧漸散》劇本,未出版。

金　芝:《劉銘傳》劇本,收錄於李泰山主編:《徽劇藝術》,合肥:
　　　安徽文藝出版社,2018年,頁420-463。

孫富叡、江青泉:《番薯頂的鐵支路——烽火英雄劉銘傳》,未出版。

孫富叡:《烽火英雄劉銘傳:精采好戲——歌仔戲劇本集》,宜蘭:國
　　　立傳統藝術總處籌備處,2011年。

報刊

安徽省文化廳供稿:〈謳歌民族英雄弘揚愛國精神——新編歷史徽劇
　　　《劉銘傳》創作前後〉,《人民日報》第10版,1999年9月24
　　　日。

李榮茂:〈土庫國小竹馬陣舞出新創意〉,《臺灣時報》第10南臺灣焦
　　　點版,2000年3月21日;〈土庫國小竹馬舞歡慶鹽水蜂炮〉,
　　　《臺灣時報》第14文教版,2011年2月12日。

———:〈教學成果展學童卯力獻藝〉,《臺灣時報》第12南臺灣焦點
　　　版,2010年6月7日。

———:〈土庫國小傳承竹馬陣〉,《臺灣時報》第11南臺灣焦點版,
　　　2011年5月29日。

張淑娟：〈土庫國小竹馬陣 high 翻〉,《中華日報》,臺南文教 B6版,
　　　　2011年5月26日。

傅裕惠：〈一心劇團好一股金光活力！〉,《民生報》文化風信 A12
　　　　版,2004年9月22日。

郜　磊：〈站在時代的高度回眸歷史——評徽劇新編歷史劇《劉銘
　　　　傳》〉,《人民日報》第12版,1997年12月3日。

萬于甄：〈全臺唯一竹馬陣恐成絕響〉,《中國時報》,2015年10月30日。

其他文獻

一心戲劇團：《《當迷霧漸散》節目手冊》,2019年。

———：《烽火英雄劉銘傳》DVD,一心戲劇團發行。

方芷絮等編：《歌仔戲東征風華再現：外臺歌仔戲匯演精選導覽手
　　　　冊·2005·《烽火英雄劉銘傳》編導的話》,宜蘭：國立傳統
　　　　藝術中心,2006年。

唐美雲歌仔戲團：《黃虎印》DVD,唐美雲歌仔戲團發行。

國光劇團：《《快雪時晴》節目手冊》,2017年。

———：《快雪時晴》DVD,國光劇團發行。

網路資料

《中國文藝報導》20211207,載於 CCTV 節目官網,2021年12月7日,
　　　　網址：https://tv.cctv.com/2021/12/07/VIDEg0IAJy0eg3VLLaq
　　　　VMkvX211207.shtml。

武文堯：〈游目騁懷,暢敘幽情《快雪時晴》〉,刊載於「表演藝術評
　　　　論台」網站,2017年11月1日,網址：https://pareviews.ncafroc.
　　　　org.tw/comments/2f131a45-7a3d-40ad-9d76-855fb31d0f63。

林幸慧：〈亂針繡與點描法：國光劇團新京劇《快雪時晴》〉，刊載於
　　　「表演藝術評論台」網站，2017年11月9日，網址：https://
　　　www.thenewslens.com/article/82493。

林立雄：〈還在迷霧裡《當迷霧漸散》〉，刊載於「表演藝術評論台」網
　　　站，2019年4月11日，網址：https://pareviews.ncafroc.org.tw/?
　　　p=34548。

紀慧玲：〈闇啞遺民，影歌交纏《當迷霧漸散》〉，刊載於「表演藝術評
　　　論台」網站，2019年4月4日，網址：https://pareviews.ncafroc.
　　　org.tw/?p=34383。

陳俊廷：〈《當迷霧漸散》揭開林獻堂波瀾一生！施如芳：貼近臺灣土
　　　地的戲〉，刊載於民報，2019年3月1日，網址：https://www.
　　　peoplenews.tw/news/f4c7d282-450f-4408-984f-b519e9bbb8f4。

陳建忠：〈歷史敘事〉，刊載於文化部「臺灣文化入口網」，網址：
　　　https://toolkit.culture.tw/literaturetheme_151_26.html?themeId=
　　　26。

賈亭沂編輯：〈成功再現抗法保臺歷史人物光輝安徽研討徽劇《劉銘
　　　傳》〉，刊載於《文旅中國》「藝術」，2021年12月13日，網
　　　址：https://twgreatdaily.com/507693966_120006290-sh.amp。

楊富閔：〈《阿罩霧風雲》（電影）〉，刊載於文化部「臺灣文化入口網」，
　　　2015年10月28日，網址：https://toolkit.culture.tw/extendinfo_
　　　151_144.html?themeId=26。

廖振富：〈為何1949？誰的1949？〉，刊載於廖氏個人臉書專頁，2021
　　　年5月6日，網址：https://www.facebook.com/notes/%E5%BB%
　　　96%E6%8C%AF%E5%AF%8C/%E7%82%BA%E4%BD%9519
　　　49%E8%AA%B0%E7%9A%841949/2261573180530456/。

───：〈太平何日度餘年？林獻堂晚年的寂寞與深悲〉，2015年1月31

日，網址：https://storystudio.tw/gushi/太平何日度餘年？——
林獻堂晚年的寂寞與深悲-2/。

「臺南市新營區土庫土安宮竹馬陣」臉書粉絲專頁（該粉專由盧俊逸管
理），刊載於2021年9月12、13、28日的貼文，網址：https://
www.facebook.com/ZhuMaZhen?paipv=0&eav=AfZyBcXW6lp
bTidz8-mm7WkFYcmmMEC623hbMjPYYlSE_5_p5kNhXKzbt
LvKhhem_zE。

蔣楠楠：〈省內外專家把脈徽劇《劉銘傳》〉，載於《新安晚報》安徽
網大皖新聞訊，2021年12月2日，網址：http://www.ahwang.
cn/ent/20211202/2315368.html。

《劉銘傳》2021年11月26日的現場直播影片（出自「有戲安徽」節
目），載於 YouTube，2022年4月20日，影片網址：https://www.
youtube.com/watch?v=G8AozfrxG_M&list=PLV7BXrm3YUUlW
8LL25H5jRY6NpOgBa2vu。

戲曲研究叢刊 0808004

以史觀戲、以戲觀史
——論竹馬陣、車鼓戲的歷史沿革與當代戲曲劇作家的歷史書寫

作　　者　楊馥菱
責任編輯　張宗斌
特約校稿　林秋芬

發 行 人　林慶彰
總 經 理　梁錦興
總 編 輯　張晏瑞
編 輯 所　萬卷樓圖書股份有限公司
　　　　　臺北市羅斯福路二段 41 號 6 樓之 3
　　　　　電話 (02)23216565
　　　　　傳真 (02)23218698

發　　行　萬卷樓圖書股份有限公司
　　　　　臺北市羅斯福路二段 41 號 6 樓之 3
　　　　　電話 (02)23216565
　　　　　傳真 (02)23218698
　　　　　電郵 SERVICE@WANJUAN.COM.TW
香港經銷　香港聯合書刊物流有限公司
　　　　　電話 (852)21502100
　　　　　傳真 (852)23560735

ISBN 978-986-478-799-9
2023 年 1 月初版
定價：新臺幣 600 元

如何購買本書：

1. 劃撥購書，請透過以下郵政劃撥帳號：
　帳號：15624015
　戶名：萬卷樓圖書股份有限公司
2. 轉帳購書，請透過以下帳戶
　合作金庫銀行　古亭分行
　戶名：萬卷樓圖書股份有限公司
　帳號：0877717092596
3. 網路購書，請透過萬卷樓網站
　網址 WWW.WANJUAN.COM.TW
大量購書，請直接聯繫我們，將有專人為您服務。客服：(02)23216565 分機 610

如有缺頁、破損或裝訂錯誤，請寄回更換

國家圖書館出版品預行編目資料

以史觀戲、以戲觀史：論竹馬陣、車鼓戲的歷史沿革與當代戲曲劇作家的歷史書寫 / 楊馥菱著.-- 初版.-- 臺北市：萬卷樓圖書股份有限公司, 2023.01
　面；　　公分.--(戲曲研究叢刊；0808004)
ISBN 978-986-478-799-9(平裝)
1.CST: 劇評 2.CST: 戲劇史 3.CST: 臺灣
983.38　　　　　　　　　　111021890